和漢のコードと自然表象

島尾新・宇野瑞木・亀田和子〈編〉

十六、七世紀の日本を中心に

勉誠出版

和漢のコードと自然表象　十六、七世紀の日本を中心に

島尾新・宇野瑞木・亀田和子〈編〉

[目次]

序………島尾新……4

総論………宇野瑞木……6

● I 「内在化」のかたち

室町時代における「漢」の「自然表象」………島尾新……14

二十四孝図と四季表象──大舜図の「耕春」を中心に………宇野瑞木……30

日光東照宮の人物彫刻と中国故事………入口敦志……46

◎コラム 「環境」としての中国絵画コレクション
──「夏秋冬山水図」（金地院、久遠寺）における
テキストの不在と自然観の相互作用………塚本麿充……55

江戸狩野派における雪舟山水画様式の伝播
──狩野探幽「雪舟山水図巻」について………野田麻美……63

四天王寺絵堂《聖徳太子絵伝》の画中に潜む曲水宴図
──十六世紀から十七世紀へ………亀田和子……78

◎コラム モノと知識の集散
──十六世紀から十七世紀へ………堀川貴司……96

◉Ⅱ コード化された自然

「九相詩絵巻」の自然表象 ──死体をめぐる漢詩と和歌 ……………………………山本聡美……101

『源氏物語』幻巻の四季と浦島伝説 ──亀比売としての紫の上 …………………………永井久美子……115

歌枕の再編と回帰 ──「都」が描かれるとき …………………………………………………井戸美里……124

十七世紀の語り物にみえる自然表象 ──道行とその絵画を手がかりに …………………粂 汐里……141

寛政期の京都近郊臥遊 ………………………………………………………マシュー・マッケルウェイ……155

◉Ⅲ 人ならざるものとの交感

人ならざるものとの交感 ……………………………………………………………………黒田 智……170

金春禅竹と自然表象 …………………………………………………………………………高橋悠介……180

「人臭い」話 資料稿 ──異界は厳しい …………………………………………………徳田和夫……194

お伽草子擬人物における異類と人間との関係性 ──相互不干渉の不文律をめぐって …………伊藤慎吾……226

室町物語と玄宗皇帝絵 ──『付喪神絵巻』を起点として ……………………………齋藤真麻理……240

エコクリティシズムと日本古典文学研究のあいだ ──石牟礼道子の〈かたり〉から ………山田悠介……252

あとがき ………………………………………………………………………………………亀田和子……267

序

島尾　新

「自然表象について」と言われた途端に「また nature か」と身構える。東アジアの古い時代をやっている者の習い性だろう。『老子』から始めて「私たちの「自然」はちょっと違う」との説明を、繰り返さねばならないのかと思うから。自然は「自ら然る」ありままの状態で、山水・林泉も含むけれども、テーマの基本は「人の心のありよう」。それが仏典の漢訳にも使われて、日本では「じねん」と読まれ、親鸞も「わがはからわざるを自然と申すなり」といっている……。

しかし、本書のもととなったワークショップの企画者・宇野瑞木さんの視点は違っていた。タイトルの「自然表象」の裏にあるキーワードは、「エコクリティシズム（ecocriticism）」と「二次的自然（secondary nature）」そして「心性として把握される自然」だった。「エコ」つまり environmental communication ならば「環境」との関係だから、「自然」の定義なんぞはスキップして、そう呼ばれているものとの関わり方について語ればよい。

その一例として提示されたのが、ハルオ・シラネさんの secondary nature で、平安貴族の「自然」は、彼らの世界に取り込まれ、特に和歌の世界にコード化され再構築された二次的なシステムだという。

ここからはいくつかの議論の方向が思い浮かんだ。シラネさんの論は、西洋流の「一次的自然」と比べてみれば日本では、というもの。あちらの枠組みと照らし合わせることで浮かび上がるものがある。「和漢の構図」が大きく変化する時期について、それをやってみるのも面白い。そして「二次的自然」は「心性として把握される自然」でもある。本書が扱うような「表象」たちには、リテラルであれヴィジュアルであれ、内在化された「自然」が表出されている。そこからは、もちろん nature との関わりも読み取ることができるはず……。

私にとってはこんな感じで、一昨年暮れのワークショップがやってきた。「和漢の故事人物と自然表象——十六、十七世紀を中心に」というタイトルのワークショップがやってきた。開催直前まで規模も内容も揺れながら膨らんでゆき、議論を開いてゆこうという多彩な視点からの発表と、ディスカッサントの的確なコメント、そして夜には文字どおりの symposion も付け加わって刺激的な会となった。その内容を纏め直した一冊をお届けできるのは嬉しいこと。このような企画を発想し、最後まで面倒を見て下さった宇野瑞木さんと亀田和子さんには、ほんとうにご苦労さまと、編集の労を取って頂いた吉田祐輔さん、武内可夏子さんそして勉誠出版には心から感謝の意を表したい。

以前に「日本三景」の展覧会を広島・京都・仙台を巡ってやったとき、企画者の知念理さんが「理科系の自然」と「人文系の自然」がある、と言ったのを思い出す。屋久島の杉のような手つかずの自然に対して、歌に詠まれ数々の物語を身に纏う「三景」も、松島はほとんどありのままだが、厳島は聖なる山と人工の神社との複合体、そして現在では人の手が加わらねば存続し得ない天橋立など、その nature は様々である。私は雪舟の絵を通じて天橋立に関わることになったのだが、景観保存を含めたランドスケープ・デザインや土地の歴史の観光資源化などの現在的な課題については、あまり有効な話が出来ている気がしない。もしかしたら、歴史・文学史・芸能史・美術史などの研究者を交えての、「自然環境」に通じる議論の回路が開けるかも知れない。そんな期待も込めての一冊である。まずは宇野さんが設定した問題空間を聞くところから始めたい。

総論

宇野瑞木

二〇一八年十二月、東京大学東洋文化研究所にて二日間にわたるワークショップ「和漢の故事人物と自然表象──十六、七世紀を中心に」が開催された。(1) 本書は、その研究発表と議論の成果に、本ワークショップの趣旨に賛同くださったマッケルウェイ氏の論攷を加え、ここに刊行するものである。

本ワークショップは、日本における「自然表象」の諸相とその作用に関する研究を、特に十六、七世紀に着目して、文学、美術、芸能、歴史学など分野横断的視点から多角的に行う試みとして催されたものであった。

一、表象作用としての自然

二〇一一年三月に東日本を襲った未曽有の大地震と津波に伴う原発事故の汚染問題は、未だコントロールし得ない脅威とともに深く複雑な問いをわたしたちに突き付け続けている。そして今まさに、新型コロナウィルスの感染拡大という事態の中で、わたしたちは目に見えないウィルスに怯え、様々な言説に晒されながら人同士の交流・接触を制限された生活を送っている。もはや環境問題が人文・社会科学の領域においても喫緊の課題であることに異論はないであろう。

もともと生態学的見地を採り入れた新たな倫理である「環境思想」は、欧米を中心に早くから主張されてきた。これは、自然環境を〈物質的世界〉〈搾取されるもの〉とのみ把握する近代の思想的枠組みへの批判と反省に基づくも

6

のであった。近年、人文・社会科学の諸分野でも、政治・経済・社会が複雑に関係しあう二十世紀的なパラダイムを超克する、環境論へと拓かれた新たな学問が模索されている。とりわけ、増尾伸一郎、工藤健一、北條勝貴の三氏は、歴史学の立場から環境問題の淵源を探り打開する道を見出すために「自然──人間の関係史」を新たな視点で問い直す必要性を唱え、具体的には、「自然環境」を外在的な要因としてではなく、より内在的な「ある時代・社会に特有のものの考え方・感じ方の総体」としての「心性」として把握する視座を提示している。この考えによれば、自然環境は「人間主体にとってすべて表象された文化的存在」とみなされると同時に、言葉やイメージは、現実の自然環境をも作り変えていく力を持つものとして「環境」を考える上で重要な位置を占めることになるのである。

一方、文学研究における「環境文学論（エコクリティシズム）」が蓄積してきた研究成果がある。その展開については山田論文を参照頂きたいが、近年、それを踏まえた上で古典文学および漢字文化圏まで視野を広げながら「環境」の視座を導入する試みもなされつつあり、人文学から「環境」へアプローチする機運が高まっている。また昨年十月に刊行されたばかりの山中由里子・山田仁史編『この世のキワ──〈自然〉の内と外』（『アジア遊学』、勉誠出版）では、ユーラシアまで視野を広げて、西欧とアジアの「驚異」「怪異」の表象を窓口に、西欧近代の「自然」概念とは異なる次元を歴史的・文化的相対主義の立場から解明しつつ、認知科学までを視野に収めようとしている点で注目される。今後の人文学における自然と人間の関係史の解明に向けて重要な一展望を示しているといえよう。

本書は、これらの研究成果に触発されながらも、とくに再編・再生産されていく「古典知」と「自然環境」とのあわいに立ち上がる「表象」をめぐる様々な問題について、あえて十六、七世紀の日本に限定し、文学─芸能─美術─歴史が交叉する磁場を対象とすることで多層的・横断的な考察を試みようとするものである。本書における「自然表象」という語は、先述のような「心性」として把握される「自然」を意味するとともに、「表象」に含まれる意味作用の連鎖という認識における動的なプロセスをも意味している。すなわち、本書において、「自然表象」として問われるのは、「自然（環境）」にまつわるイメージや言葉、音声、身振りなど具体化された次元のみならず、その個々の表現の成立し得た条件とそれらが反響しあう相互作用空間までを射程に入れたものとなる。

二、二次的自然 secondary nature と和漢のコード

このような「自然表象」の機能に着眼した日本文化論として注目すべき研究にハルオ・シラネ氏の「二次的自然」論がある（二〇一二年）。すなわち日本においては、実際の自然よりも、人工的に再生産された高度にコード化された自然、具体的には、平安時代の都市生活者としての貴族社会という狭い文化圏において洗練・形成された自然観（『古今集』以来の和歌の伝統を中心として形成された四季の景物や歌に詠まれた土地・風景）が権威的な型となって長く影響を及ぼしたとする説である。このシラネ氏の論は、「心性」として把握される「自然」を多層的に論じようとしている点で画期的な試みであり、わたしたちに方法論的な指標を与えてくれるものである。

但し、わたしたちはこの二次的自然論を参照しながらも、さらに「和漢のコード」という新たな視点を導入したいと考えた。なぜなら、シラネ氏がとらえた日本文化を強力に規定した文化コードとは、いうなれば和歌に由来するものので、そこでは「漢」の領域はあくまで補足的な位置づけでしかないからである。しかし、島尾新氏が明らかにしているように、「和」と「漢」こそは、長らく日本の文化・社会に横断的に働いてきたもので、「和」が力を得る過程も、その外部としての「漢」との分節と融合・包摂のたえざる運動として把握されるべきものであった。こうした複雑な運動は、「和」の風景や詩情のコード化を中心に論じた井戸・案論文、「漢」の絵画が後世の自然の捉え方や嗜好を方向づけた事例を示した塚本・野田論文、さらに両者が混ざり合う場を扱った亀田論文に具体的に伺えよう。

さらに「漢」のコードの導入には、もう一つの利点がある。本シンポジウムの共催者としてご講演くださった佐野みどり氏が、『源氏物語』（帚木）の一節（「また絵所に上手……」新日本古典文学全集20・六九─七〇頁）等を引用し、やまと絵と唐絵の位相の違いを論じられたように、「漢」のコードは、「和」のコードに比べて現実の景物や風景と直接的な関係を持ちにくく、異郷性を表象する際に用いられる場合が多いという「棲み分け」があるからである。シラネ氏の論が面白いのは、和歌に基づく都のコードとは別に、農村における自然の猛威と絶えず戦う中で培われてきた実感に基づく、いうなれば「飼い馴らされていない」自然の表象に他者性を見、その他者としての自然が、室町以降（とり

8

わけ応仁の乱以後)、都のコードと混ざり合いながら文芸に登場するという論を展開している点である。いささか図式的ではあるが、この議論に「漢」を導入するとどうなるのであろうか。もっと言えば、そうした異郷性を担う「漢」の領域と、コードの外側とされる農村由来の自然観の関係はどのように考えるべきか、という問いが浮上するのではないか。また、表象され得ない次元についても、「和漢コード」の位相とさらにその外の農村の位相を考えた上でははじめて向き合えるのではないだろうか。こうした問題を考える上で、齋藤・伊藤論文が扱った異類物に認められる文芸性、及び徳田・黒田論文が提示した口承性に富む資料は示唆的である。特に黒田論文では、『三州奇談』における境界的な磁場で体験された人ならざる声「空声」は、第一に狼や梟といった害獣・悪鳥を介して語られることが指摘される。一方で、「空声」が和漢の古典が融合した表象世界「松風」に通じていたことも明らかにされたのであった。さらに禅竹の謡曲を論じた高橋論文では、「和漢」に加え、第三項の「梵」の存在を指摘する。[10]今回は「仏」

も「漢」に含めたが、「梵」という「漢」に包摂されない位相も今後考えていくべきであろう。

前掲書において山中氏は、「驚異」「怪異」[12]を認識するメカニズムについて、アトランの直観生物学や宗教の認知科学的な基盤を説明したボワイエの説などを参照しながら、超越的な、すなわち自然界の規則性から人類が築いてきた[11]博物学的思考から逸脱する反直観的な存在は、自然の直感的理解（人間の脳にモジュールごとにデフォルトで組み込まれている直観的前提）を背景に把握されるものであるため、その土台から大幅にはずれることはないと述べる。つまり人間の脳は、未知のものを想像する際にも、見たことのある部品を駆使して心像を描くしかないというのである。直観的な認識の有無は置いておくにしても、要するに認識メカニズムにおいて、なにかしらの解釈項が想定されているのである。　表象において、その向こう側がありえるのか否かという根源的な問いは、声なき者の声に耳を澄ませること[13]や未曾有の災害も含めた他者としての自然との対峙、[14]人ならざるものとの交感における山田氏が提示した反復などのレトリックの問題、[15]或いは山本論文が投げかける「死」を表象することの不可能性／可能性なども含めて、今後も追究すべき課題であろう。

三、十六、七世紀の日本を基点として環境を考える

十六、七世紀の日本は、その前の時代の流れも含みつつ、この「和漢のコード」や「自然表象」が視覚化も伴って新たな段階へ向かう時期にあたる。また堀川・象論文でも論じられるように、この時期、都の文化が台頭し、明や朝鮮版が陸続と渡来し、出版メディアの発達により地方にも知が広まるなど、様々な事象が社会的地殻および知覚の変動を引き起こしていった。黒田論文では、人ならざるものとの交感という視点からの転換ポイントを、以下三点に簡潔にまとめられている。第一に、王権と結びついてきた怪異や怨霊が弱まり、大衆の中で幽霊や妖怪が台頭し、人ならざるものとの交感は政治的儀礼から芸術の場へと主戦場を移していった。第二に、中世後期の気候変動に伴う飢饉・災害の頻発、戦国期に相次いだ造営破却、鉱山開発、山野の過度な採取・伐採・野生環境を激変させた。第三に、徳川幕府の仁政イデオロギーが浸透、儒教国家・農本主義の下、身分秩序の強化、野生動物と馴化した動物を含む草木鳥獣に至る階層化・分類化が進み、人の生活圏も都鄙に分節化したという。[16]

本書において、この時期を中心に据え、さらに「和/漢」を対峙させたのは「近代/前近代」「西欧/日本」に自然観の転換をみる一般言説を相対化する、もう一つのパースペクティブを得ることができないかと考えたからである。

四、本書の構成

以上、雑駁だが、十六、七世紀の日本を基点として環境を考える以下の見取り図の中に配置した。すなわち、第一部は、「内在化」のかたち」と題して、プライマルな自然（造化としての山水、天、仙人など）との交流への憧憬や神聖視から、中国古代を模倣するような動きにつながる過程を扱う論考を収めた。第二部「コード化された自然」では、現実の自然を「漢」と混ぜながら「和」の領域としてより高度にコード化された文化的構築物にしていく過程、またそうした文化コードと在地性の問題を論じる論考を、第三部は「人ならざるものとの交感」として、これら文化コードとしての自然を借りながらも、逸脱していく側面、まさに他

10

者性に触れる問題を扱った論考を配した。無論、これは大まかな分け方に過ぎない。見渡してみると、いずれも具体的作品に即しつつ、専門分野を超えた多層的な問いを響かせ合うものとなったと感じている。

本書は、日本における「自然表象」の諸相とその作用の解明という大きな問いのほとりに立ったに過ぎないけれど、具体的な作品の多角的な学際的な分析を通して、「自然」と「人」との関係を問う「枠組み」も改めて検討しながら、日本ひいては東アジアからこの問題を考える上での幾つかの視角を提示することができればと考えている。また広くこの問いがさまざまな時・場や学術領域に展開し、共同の研究の場がより拓かれていく一助となればと願ってやまない。

注

（1）二〇一八年十二月二十三、二十四日、東京大学東洋文化研究所にて開催された学術ワークショップ「和漢の故事人物と自然表象——十六、七世紀を中心に」。科学研究費「若手研究」（課題名「室町期における「人物故事」と「自然」表象の研究——和漢のことばと絵の交叉から」研究代表者：宇野瑞木）及び学習院大学人文学科・共同研究プロジェクト「前近代日本の造形文化における古典知の構築」（研究代表者：佐野みどり教授）の共催。

（2）以上の当該分野の概論を含む人文社会科学分野の欧米と日本における環境に関わる研究史については、増尾伸一郎、工藤健一、北條勝貴編『環境と心性の文化史——環境の認識』上（勉誠出版、二〇〇三年）の「総論」に委細が尽くされているため参照されたい。

（3）前掲注2書。

（4）同様の問題意識からの研究成果として、例えば結城正美、黒田智編『里山という物語』（勉誠出版、二〇一七年）が挙げられる。本書では、里山が、物理的に存在する環境であるだけでなく、むしろ人間の価値観や欲望すなわち〈幻想〉によって作られている点に着眼すべきと主張する。

（5）野田研一、渡辺憲司、ハルオ・シラネ、小峯和明編『環境という視座——日本文学とエコクリティシズム』（『アジア遊学』）勉誠出版、二〇一一年）等。これらの動きは、一九九〇年代にアメリカに興ったエコクリティシズムの流れを組むもので、日本古典文学や東アジア文学の領域に環境の議論が導入された画期として重要であるが、文学研究が中心となっていたため絵画及び芸能の問題は扱われていなかった。中心的編者の小峯氏は、近年「16世紀前後の日本と東アジアの〈環境文学〉をめぐる総合的比較研究」という科学研究費（基盤研究B）を遂行し、二〇一八年七月には国際シンポジウム「日本と東アジアの〈環

境文学」も開催された。このシンポジウム自体には、美術史・芸能史の研究者は登壇していなかったが、これからの展望として、実体的の次元だけではない、幻想や想像の領域、また図像やイメージと言説との融合や相関の面から、より広範に追究をしていくべきであるという認識が共有された。

(6) 例えば、C・S・パースの汎記号論においては、人間は解釈項を介した推論という記号作用の連鎖であり、さらにその連鎖が有機物、無機物を問わず、宇宙まで含めた過程として捉えられる。また、自然哲学を展開したホワイト・ヘッドは、パースよりも有機物の認識を重視したが、人間と自然環境を連続的相互的に捉える視点は共通性が多い。パースは記号作用から自然を見るため〈心から見られた物的自然〉を実在に求めるのに対して、ホワイト・ヘッドは〈物的自然から見られた心〉という視点が濃厚になる。いずれも環境という問題系を考える上で示唆的であり、今後の研究において相互的な視点は重要になっていくものと考えられる（石田正人「ホワイト・ヘッドの象徴理論——C・S・パースとの比較から」『理想』六九三号、二〇一四年、など参照）。認知科学の視点については後述参照。

(7) Shirane, Haruo. 2012. Japan and the Culture of the Four seasons: Nature, Literature, and the Arts, Columbia University Press.

(8) 島尾新氏は、和漢の境は新たな漢が移入されるたびに、かつての漢は和へ回収される再編を繰り返す流動的なものであったと同時に、各時・場において明確に区分された上で両者を領する者が権力を表象し得たことを指摘している（『和漢のさかいをまぎらかす——茶の湯の理念と日本文化』淡交新書、二〇一三年）。

(9) ワークショップにおいて、山本聡美氏のコメントで用いられた言葉であるが、全体に響く示唆的な視点であろう。

(10) 例えば、中島隆博氏は、空海について、梵漢和の三語を把握した上で拓かれた日本哲学の次元に着目している（中島隆博「空海の言語思想」、同氏『思想としての言語』岩波書店、二〇一七年）。

(11) Atran, Scott. 1990. Cognitive Foundations of Natural history; Towards an Anthropology of Science, Cambridge, Cambridge University Press.

(12) Boyer, Pascal. 1994. The Naturalness of Religious Ideas: Outline of Cognitive Theory of Religion, Los Angeles, University of California Press.

(13) 坂本龍一は、東日本大震災で津波に飲まれ壊れたピアノ一台を引き取り、調律せずに弾き続けている。その音は二〇一七年三月に発表されたアルバム『async』の「ZURE」に収録されたという。坂本龍一は、この津波ピアノを弾き続ける中で、調律ができなくなったという。津波ピアノの音に、自らの耳を変容させたのである（小林康夫、中島隆博『日本を解き放つ』東京大学出版会、二〇一九年）。わたしたちはそのピアノの音色から一体何を聴いているのであろうか。

(14) 北條勝貴〈荒ましき〉川音」（三田村雅子、河添房江編『天変地異と源氏物語』翰林書房、二〇一三年）では、災害の表現における画一性が指摘される。

(15) 本書の山田論文、及び同氏『反復のレトリック——梨木香歩と石牟礼道子と』（水声社、二〇一八年）。

（16）前掲注5の小峯氏の科研においては、十六世紀前後を自然観の転換点とみなしている。また、ミシェル・フーコーは、十六世紀という時代を「自然それ自体が、語と標識との、物語と文字との、言説と形態との、切れ目のない織物をなしている」全ての方々に心よりお礼を申し上げたい。特に、二〇一七年秋のハワイでの亀田和子さんとの出会いが、困難ではあるが予（五六頁）空間としたのに対し、次の十七世紀は「観察」が優位になり、可視的分類空間において記述されるという大きな転換が起こったと論じた（『言葉と物——人文科学の考古学』渡辺一民、佐々木明訳、新潮社、一九七四年）。

謝辞　本書は科学研究費・平成三十年度「若手研究」（室町期における「人物故事」と「自然」表象の研究——和漢のことばと絵の交叉から）18K12225）の助成を得て刊行されることをここに付記するとともに、本書の刊行に至るまでにお世話になったから考えてみたかったこの課題に足を踏み出すことを後押ししてくれた。指導教官である中島隆博先生のご紹介で、ハワイ大学マノア校日本研究センターの訪問研究員として受け入れを引き受けてくださった石田正人先生（C・S・パースの専門家）が、秋学期の大学院の授業で「表象」を扱われたことも刺激となって、「自然表象」の主題を掲げることにした。

その後の経緯は亀田さんの「あとがき」をご参照頂きたいが、島尾新先生が本科研のシンポジウムにご参加くださるとの情報を受けとったのは翌年六月であった。さらに島尾先生より佐野みどり先生をご紹介いただき、学習院大学人文学研究科・共同研究プロジェクト「前近代日本の造形文化における古典知の構築」からもご協力を賜ることができた。学部時代に絵巻などから自然表象を読み出す可能性を最初にご示唆くださった徳田和夫先生にお声かけし、嬉しいことに全員からご快諾いただいた。

その後、私が是非ご発表いただきたいと思っていた諸先生にお声かけしたところ、大変有り難いことに全員からご快諾を得ることができたのである。ご多忙の中、本企画に沿った大変充実したご発表、ご論攷をご用意くださった諸先生方に深謝申し上げたい。

そして何よりも企画段階から開催に至るまで、辛抱強く相談に乗ってくださった島尾先生に、改めて深く御礼申し上げる。また唯一の現代文学者である山田悠介さんからも、ご専門を離れた企画にもかかわらず積極的なご意見を頂き、重要な示唆を得た。そして、勉誠出版の吉田祐輔氏からも多くの有益なコメントを頂き、また出版を引き受けてくださったことに感謝申し上げたい。最後に、無謀な計画にどこまでも寄り添い協力してくれた家族に、心からの感謝を捧げる。

室町時代における「漢」の「自然表象」

島尾　新

本稿では、室町時代の「漢」の世界における「自然表象」である「山水画（水墨山水）」また「仮山」「盆仮山」についてそれらを語る禅僧の詩文を題材に、当時の「山水」が「実在」と「仮象」の対立を超えて、「和」「漢」の多様なイメージを重ね合わせ得るものとなっていたことを論じる。

はじめに

ここで私に与えられた役割は、室町時代の造形における「漢」の「自然表象」について概観することである。本書が議論のベースとしているハルオ・シラネ氏の「二次的自然」について、企画者の宇野瑞木は、「シラネ氏がとらえた日本文化を強力に規定した文化コードとは、いうなれば和歌に由

来するもので、そこでは「漢」の領域はあくまで補足的な位置づけでしかない」（本書「総論」）といい、積極的に「漢」も視野に入れてのダイナミック・モデルを考えるべきことを主張する。たしかに、シラネ氏が主たる対象とする平安時代に比して、本書が対象とする中世後期から近世初期にかけては「和漢の構図」が大きく変化する時期であり、そもそも可視化されたものである「美術」は、「心性」として把握される「自然」（同）の様相を「見る」のに都合の良いジャンルともいえる。そしてそれについて語る「五山文学」の存在は「エコクリティシズム」への回路ともなるだろう。

この小論では、「漢」の「自然表象」として直ちに思い浮かぶ「山水画（水墨山水）」を主たる対象に、「枯山水」など

しまお・あらた――学習院大学教授。専門は日本中世絵画史とくに水墨画史。主な著書に『瓢鮎図――ひょうたんなまずのイコノロジー』（平凡社、一九九五年）、『和漢のさかいをまぎらかす』（淡交新書、二〇一三年）、『水墨画入門』（岩波新書、二〇一九年）などがある。

「仮山」とも呼ばれた庭園とそのミニチュアともいえる「盆仮山」を加え（これらに表象されたものを、とりあえず「山水」と総称する）、与えられたテーマについて考えてみたい。これに「花鳥」「畜獣」を含めれば、さらに対象となる「自然」は広がるが、論じ得る範囲を遥かに越える。

ここでの「漢」についての問題設定は、いわゆる「東アジア的視点」から「この地域で共有されたものを見る」という方向とは異なっている。「内在化のかたち」という表題は、これを反映したものだが、議論の方向を確認するためにも、まずは「山水画（水墨山水）」が含まれる「唐絵」について見ておこう。

一、「唐絵」について

周知のように、「唐絵」は「やまと絵」とともに、絵画の世界を「和」「漢」の対で語る基本的な概念で、平安時代中期に成立し、基本的には主題を指すものとされている。要するに、「漢」を描いていれば「唐絵」、「和」を描いていれば「やまと絵」で、技法・画風はともに唐代の著色画を「和」のテイストにアレンジした、現在は「やまと絵」と呼ばれるものだった。[1]

それが大きく変化するのが室町時代で、前代に新たに舶載された南宋から元にかけての中国絵画と、それに倣って日本で描かれた中国風絵画がともに「唐絵」と呼ばれるようになる。この新たな「唐絵」の大きな部分を占めたのが「水墨画」で、「唐絵」は画風（様式）を含むものとなり、旧来の「唐絵」は「やまと絵」のなかに保存されることになる。

結果として和漢の構図は、「和」（日本）のなかに、中国製の「唐絵」と日本製の「唐絵」があり、これらが「やまと絵」に対するというものに変化する（図1）。このなかの「漢」は、平安以来の「やまと絵」のなかの「唐絵」であり、さらに「和」に外在する「中国絵画」を含めて、四つの「漢」があったことになる。この状態が、平安時代に比して複雑なことはいうまでもなく、「漢」の「自然表象」もそれを反映したものとなってゆく。

二、「自然」からの距離

そして基本的な問題は、「山水画（水墨山水）」（以下、単に「山水画」と呼ぶ）が、「自然表象」として思い浮かべた途端に、そう呼ぶのに違和感も生じることである。主たる理由は三つあるいは四つある。

ひとつは「水墨山水」に描かれるのが「中国（風）の風

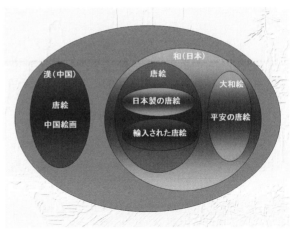

図1　唐絵とやまと絵

図中のラベル（外側から内側へ）：
- 漢（中国）　唐絵　中国絵画
- 和（日本）　唐絵　日本製の唐絵　輸入された唐絵
- 大和絵　平安の唐絵

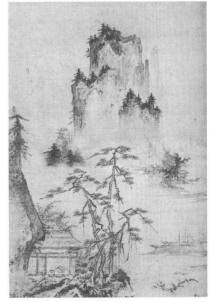

図2　伝周文　水色巒光図（部分）室町時代（15
世紀）奈良国立博物館
（出典：国立博物館所蔵品統合検索システム
https://colbase.nich.go.jp/collection_items/
narahaku/1220-0?locale=ja）

景」であること。たとえば室町時代初期を代表する「水色
巒光図」（図2、奈良国立博物館）の峨々たる山や楼閣そして
庵に、「日本」を感じる「日本人」はいないだろう。これは
「私たちの見ている自然」ではない。「日本の風景」を描き出
すのは、ほとんどが「やまと絵」であり、絵巻のなかの一場
面として、また「名所絵」の伝統を引く屛風絵などに現れる。
絵画の表層では「日本の自然」と「中国の自然」は異なった

素直に「自然を写した」ものではなかった。「胸中の丘壑
（きゅうがく）」
そして三つめに、日本の画家が参照した中国の山水画も、
リアルに描いた絵画を遺すのは、ほぼ雪舟に限られる。
渡唐の経験のある画家はごく限られており、彼の地の風景を
したもの、「表象の表象」ともいえる。視覚体験からしても、
だった。日本の山水画は、中国における「自然表象」を写
から齎（もたら）された山水画であり、その作品は「絵から作る絵」
然」を写したものではなかった。彼らが参照したのは、中国
二つめに、日本の画家の描いた水墨山水は、そもそも「自

表現を与えられており、一般化あるいは普遍化された表現は
なかったかに見える。

I　「内在化」のかたち　　16

た禅僧によって書かれ作られたものであり、南北朝から室町時代の「禅」をベースとした議論で、それを受け入れた武家や天皇・貴族までは及ばないことをお断りしておく。

というように、それは画家のなかで再構成された山水のイメージであり、いってみれば中国流の「二次的自然」だった。世界を画布の上に描き出す絵画は、すべてが「二次的」であり「コード化」を伴うが、後で見るように、そこには中国に独特のものがあった。

四つめは付加的なものだが、「人」や「家」がまったく描かれない山水画は珍しい。「山水」は行くべきところであり、「山水画」の基本的な目的も「臥遊」で、観る者はその中に入り込むのが基本的な鑑賞態度。それは「人為」と対立、あるいはそれを排除した「自然」ではなかった。

このようななかで描かれた日本の水墨山水は、「見たままの自然」からすれば二段階あるいは三段階離れたところにあるともいえる。しかし、単なる「ミメーシスのミメーシス」でないことはもちろん、中国の「自然」と「山水画」だけでなく、憧憬の対象であった「文人文化」を表象してもおり、さらにこのジャンルを支えたのが禅僧だったという特殊性から、「禅の自然観」などと呼ばれるものをも含む複雑な様相を呈すこととなる。

結論からいえば、この小論は前記の問題を考えるための、ファクターあるいはパラメータとそれらの関係を示すにとどまる。史料はこの時代の「和」のなかの「漢」を体現している。

三、義堂周信の「山水図詩序」

この種の問題を考えるときに常に引く史料なのだが、義堂周信(一三二五〜一三八八)は、至徳元年(一三八四)の冬に、自らの住む京都・大慈院の「東軒尺寸之間」に小庭を造る(〈山水図詩序〉『空華集』)。それは崢嶸という「遊戯三昧を以て善く假山を作る」者が「千巌萬壑の勢を幻出した」ものだった。そこに友僧の楷中□模がやって来て、画上に禅僧たちの詩の書かれた「湖山小景の新図」に題を乞う。これを見た義堂は、「知らず、何れを詩と爲すや、何れを爲すや」と詩画一如の素晴らしさを語り、自らは京中に住んでいて、林壑が少ないから仮山を築いて心を遊ばせるが、なぜ山中の寺院にいる楷中が、わざわざ山水の小幅を貴とするのかと問う。これに楷中は「子、東山空公の道うことを見ずや」と、南宋の禅僧・東山慧空の「眞箇の溪山看て夢の似し。却つて水墨を將て溪山を寫す」(戯題淵知客図)「雪峰空和尚外集」)の句を引いて応じ、義堂は納得して序を書くことになる。

ここには、山水画や仮山を求める動機、「幻出」と表現されている生み出されたものの仮象性、それを生み出す「遊戯三昧」という作家の境地、そして「真箇の溪山」との関係など、考えるべき問題が散りばめられ、かつそれらについてのベーシックな感覚が表現されている。

まず確認しておきたいのは、「東軒尺寸の間」の小庭と「湖山小景」の山水画が素直に並列されていることである。「水墨山水」と「仮山」「盆仮山」との間には、基本的には互換性があった。惟肖得巌も「道人の三昧皆な幻の如く、小山を幻出して令姿多し。樹斷崖に倚る韋偃の畫、雲幽處に生ず杜陵の詩」(『和善之上人假山之韻』『東海瓊華集』)と、仮山を杜甫と韋偃(唐代の樹石画家)の詩画に喩えている。引用された杜甫の詩は、やはり仮山の美を読んだものだが、そのなかの「幽處に雲を生ぜんと欲す」の句は、まさしく山水画を思わせるものでもある。作り手の意識についても、愕隠慧藏(一三六六～一四二五)は、龍濟なる僧が自坊の階前に築いてくれた「仮山水」について、「道人の胸次丘壑を藏し、盈尺の階前に萬景を收む」(『龍濟老禪伯、於予階前、新筑假山水。佳致有餘。謝以近體一章云』『南游稿』)という。周知のように「胸中の丘壑」は、山水画の基本的なキーワードのひとつだが、それが作庭に対しても用いられている。このように庭園は、と

りあえず「自然表象」の材料として、「山水画」と合わせて語り得る。

ただし「和」「漢」の観点からすれば、すべてが中国に由来するとはいっても、かなり基本的なところでの中国との違いもある。たとえば日本では禅寺に属すとされる「枯山水」のような小庭は、中国の禅寺にはなく、「盆仮山」という用語も中国の文献には見られない。これらは、そもそもが「和」のなかでの「漢」の生成物といえる。もちろんこの「和」のなかの「漢」も閉じていたわけでなく、先に見た「四つの漢」は複雑な絡みを見せるのだが、これらについては最後に簡単に触れることにしよう。

四、無きものを求む

「山水」を求める動機から始めれば、義堂が林壑なき都の自院に小庭を造ったのは、——実は足利義満の来訪という伏線があるのだが——基本的には都住いの環境に「山水」が無いので、せめてそのイメージを手に入れようという素直なものだった。山水画の基本でもある「臥遊」の一種だが、この「無きもの求む」パターンには、たとえば「望郷」がある。

建仁寺の陽岡は、美濃の出身で、「京門を出でず坐して故

郷に入る」ために、郷里の虎溪山の景を盆仮山に造ってこれを楽しんだ（東沼周嚴「盆假山記」『流水集』四）。ただし、虎溪山は単に僧の故郷であるだけでなく、名刹・永保寺のある山で、夢窓楚石が中国の廬山に因んで名付けたもの。ここには虎溪と廬山という「和」「漢」の名刹と聖なる山のイメージが連なっている。

もうひとつ、建仁寺の少年僧・芳苑は、竹生島を象った「盆仮山」を造る。帰ることのできない故郷の島の景を見たいと、よく似たかたちの枯木（「木仮山」）を陶製の盆に置いて白沙を鋪き、水をめぐらせて小魚を放った（東沼周嚴「盆假山序」『流水集』四）。ここでも望郷の念が、日本の神山を象らせるのだが、これに序した東沼周嚴は、洞庭湖に浮かぶ君山が、遠く望めば銀盤にのる「盆仮山」のようだというところから説き起こす。引かれるのは、劉禹錫の「白銀盤裏一青螺」と黄庭堅の「青き玻璃盆に千岑を挿す」の句。君山は、舜の二人の妃が夫の没した後に涙を流し、それが竹に落ちて斑竹となったという伝説の島。竹生島とは「竹」で繋がって、「望郷」は聖なる山々、「山水」の霊性とも結びつけられてゆく。盆仮山は、もともと松の生える蓬莱山など「神仙山水」のイメージも引いており、そのようなメディア特性にも合致している。このような、何らかの類似性を見出しながらの「和」「漢」の重ね合わせは、ほとんど自在に見え、「漢」を取り込む「内在化」のかたちのひとつとなっている。そしてここでは、「山水」に「和」「漢」の区別はなされていない。「山水画」の場合にも、たとえば雪舟の「富士三保清見寺図」の描法は、ほとんど中国風の風景を描く山水画と変わるところはなく、「漢」を画くモードが、そのまま「和」にも適用されている。いまひとつ、「天橋立図」の描法は、これとは異なる「実景」を画くモードとなっているが、やはり描法は寺院から街並みまで、中国で見た風景を画いた「唐土勝景図巻」と変わらない。

五、『ささめごと』における例示の論理

このような盆仮山に見られる、連想からするイメージの重ね合わせは、ネスト（入れ子）状の主題構造を生じるのだが、そこに「西洋近代流」の論理性？はないといっていい。その感覚をよく示す例として、私が好きなひとつに心敬の『ささめごと』がある。心敬は、比叡山で修行し十住心院の住持となった「和」の人だが、連歌論・和歌論に「漢」の人物と故事等をも取り込んでゆく。「山水」からは一旦離れるが、そこで使われている「例示の論理」を見ておこう。たとえば、『日最高の歌仙について述べる次のような一節（『ささめごと』『日

『本古典文学大系』六六、岩波書店）。

道に情け深き歌仙の中に、幽栖閑居のみ好みて常の會席にもまみえず、人の知らざる中に世に名を得たるよりもと見え侍る人、おほくありとなむ。いかにも、さやうの人の中に、まことの歌人はあるべしとなり。

許由は、箕山の嶺のやせたる松の下にむなしき風を聞きて、人間の夢を覺ますと也。

顔回は一箪一瓢のみにて草に埋もれて住めり。

孫晨は藁席とてわらを莚にする程の者なれども賢也となり。

介之推は終に山を出でずして果てぬれども、寒食の日は天下火を消つ。

西行上人は身を非人になせども、かしこき世にはその名を照らす。

鴨長明が石の床には、後鳥羽院二度御幸ありしとなり。

記述の形式は『ささめごと』の基本のひとつで、「古賢」への問いがあり、それに応じる答があって、その後に例示が並ぶというものである。「素晴らしい歌仙のなかに、世から隠れた人が多いのは？」という問いに「まさしくその通り」

と答えた後に例示が続く。しかしそこに並ぶのは、維摩・許由・顔回・孫晨・介之推で、「道に情け深き歌仙」でないどころか「和」の人ですらなく、唐突の感は否めない。いうまでもなく隠逸と清貧を代表する人々で「幽栖閑居」という共通属性によるものだが、孫晨は貧しかったが隠者ではなく、「京兆の功曹」となった人である。連想リストとしては、「素晴らしい歌人」＝「隠者」→「漢」（＝天竺）の隠者で歌人というかたちになっている。

この後には「まことの歌仙には利も徳もあるべからず。佛の維摩居士を説き給へるごとくなるべし」とあり、さらに「手不執巻讀此經、口無言聲遍誦衆典」「君子憂道、小人憂貧」と、『法華玄義』と『論語』からの引用が続いて、「此等の人」「此等の人」と儒書までが、自らの文脈に取り込まれてゆく。こうして天台の智顗と孔子のことば、仏典と儒書までが、自らの文脈に取り込める芋づる式の「連想リスト」は、ひとつの「論理形式」と儒書までが、自らの文脈に取り込まれてゆく。「此等の人」

はたしかに「心水の月を澄まし」てはいるが、長明と西行以外は「歌林の花に遊」んではいない。しかしそれでいいのである。隠者から仏典・儒書までの「漢」を自らの文脈に取り込める芋づる式の「連想リスト」は、ひとつの「論理形式」でもあった。これは、「和」のなかに「漢」があり、またそ

のなかに「和」があるというような論理と同様のもので、これに類した「例示の論理」による取り込み方は、さまざまに見ることができる。

六、「心画」

「山水画」に戻れば、「無きものを求む」もうひとつの典型が、「書斎図」などと呼ばれる、隠逸の理想郷を描くものである。室町時代に入って将軍家をはじめとする権力との密着度を高めた禅宗のなかで、都の大寺に住む僧たちは、本来居るべき「山」を希求する。しかし現実にはなすすべはなく、せめてもと自己の住房に雅な斎号を付け、その「書斎」のイメージを画かせて、画上に友僧の詩を求める。隠逸の地としての山水は、中国においても基本的なテーマのひとつだが、こちらの場合には、すでに俗世から脱したはずの仏教者の隠逸志向。「出家」と「遁世」がずれてゆく一例で、義堂の小庭にもこの気分が宿っている。

基本的な図様は、水辺や山中の庵や小さな建物に松・梅・竹などが添えられ、水辺には扁舟が繋がれるといった「中国風の空想の風景」である。実現し得ない隠逸志向が、美しい風景に心を遊ばせるという風情のなかで、より根本的なことが語られることもある。「溪陰小築図」（金地院蔵）は、南禅

寺の子璞□純が自室に名付けた「溪陰」のイメージを、親しい僧が画とし、また友僧を誘って詩を寄せたもの。これに序した太白真玄は、画中の景について「蓋し是れ心に得たるにして、外に境すに非ざるなり」（「溪陰小築詩画序」）という。

描かれたのは、外在する山水の景ではなく、心の内に湧き上がったもの。それは禅僧たちの境地を表象しているから「心画」と呼ぶのが相応しい。仏心宗とも呼ばれ「心」を重視する「禅」ならではで、その表現にはリアルな「自然景」から離れた「中国風の空想の風景」が相応しいだろう。そして画中には「人」が描かれず、子璞が描かれた庵の主であることを暗示する。

ただし「禅ならでは」といいながら、隠逸のイメージとして引用されているのは、竹溪六逸や桃花源で、また「心の画」の先例として挙げられるのは、文人画の祖とされる王維の「雪中芭蕉」である。先に見たものと同様に、「禅」と「文人文化」も重ね合わされるのが常で、かつ王維が熱心な仏教徒だったことも知られていた。

七、中国の山水画

中国における「山水画」について、ざっくりと見ておけば、「臥遊」を言い出したとされる宗炳は、「山水」について

「質は有にして趣は霊なり」「形を以て道を媚にす」と、形而下の存在ではあるが世界の根本原理である「道」の美的な現れで、その霊妙さを宿しているといい、これを写した「山水画」も「神は本と端亡し。形に栖み類に感ずれば、理影迹に入る」で、不可視の「神」(道)は「形」に宿りまた同様の「形」を持つものへと感応してゆくから、「誠に能く妙写すれば、亦た誠に尽くす」ことができ、「嵩華の秀、玄牝の霊も皆な之を一図に得べし」と、あの嵩山や華山の秀でた姿と、天地を生じる霊妙なる力も画中に得ることができると主張する(『画山水序』)。したがって「臥遊」は、ただ美しい風景に遊ぶのではなく、「道」を楽しむことである。宗炳の考え方の基には、『易』の「神」の哲学と、老荘の「養神」の哲学があるといい、かつ彼は『明仏論』を著すほどに仏教にも通じた人。その主張の基盤は、きわめて厚いといっていい。

このような「山水」を描く理想的な画家は、「道」「造化」に感応する者ということになる。白居易は、若き画家・張敦簡を称賛して「工の造化に侔しき者は天和より来る」(『記画』)という。天地の和気と一体となり、「造化」が世界を創るが如く、諸々を描き出すのだが、その制作は「但だ心に得るが如く、諸々を描き出すのだが、その制作は「但だ心に得て手に伝う」「また自らその然るを知らずして然るなり」と記される。「心」に得られたイメージが、意識することもな

より実際的には、北宋を代表する山水画家・郭熙が、「坐して泉壑を窮める」という最高の「臥遊」を提供するのが山水画の目的であり、それを実現するためには、画家自身が山水を窮めねばならないと説いている。山は遠望するか山中を歩くか、また四季や天候によっても姿を変える。この「一山にして数十百山の意態を兼ねる」ところを窮めて、それらを統合したイメージを自らの内に醸成せねばならない(『林泉高致集』)。こうして形成された「胸中の丘壑」(郭熙はこの表現は使っていないが)は、ある種一般化あるいは普遍化された「山水」となる。もちろん一幅の画に「普遍」は表現できないから、山水のさまざまな面がテーマ化され表現されてゆく。その言語化された表現が、「秋山平遠」や「谿山行旅」といった「画題」である。そのなかで、山・岩・樹木などモチーフの描法や風景の構成要素などは「コード化」されてくる。あまりに大ざっぱで不正確なまとめではあるが、「山水画」は中国流の「二次的自然」ともいえる。

八、「仮象」としての山水画

先に見た「心画」が、この「胸中の丘壑」を「禅」へとずらしたものであることは明らかだろう。「胸中の丘壑」が、あくまでも外在するものを「心に得て手に応ずる」のに対して、「心画」は「心中」に立ち上がるものなのである。これは画の作者に対しても当てはめられて、龍岡真圭は室町時代を代表する画僧・雪舟の号の意味を説くなかでこの語を使う。

「雪の純淨にして不塵なるは心真如の体なり。舟の恒に動きて亦た静かなるは心生滅の用なり」と、雪と舟とを体用論で意味づけした上で、「子、それ只麼に参ずして後にこれを心に得、以てこれを筆に命ずれば、畫く所増進み、他日、人皆議して曰はん、今や子の畫く所の者は心畫なりと」とまとめる（『雪舟二字説』『図書考略記』)。「心に得て手に応ず」は「心に得て筆に命ず」と少々ずらされて、画者の「心」の主体性が強められ、それを窮めて出来上がるのが「心画」だという。用例は中国にあって、たとえば雲門文偃の法嗣・承古は、「心は工畫師の如し。能く世間の法を畫く。諸法の生ずる所、唯心現ずる所なし。一法も你が心に従らずして現ずる所無し。而今、箇の休歇の處を得て、依前として山を見るに只皆れ山汝が心畫き成すなり」（『薦福承古禅師語録』)と、諸法が心に立ち現れるさまを「心のえがく画」に喩えている。こ

れを外から見れば、たとえば義堂が「遊戯三昧を以て善く假山を作る」「造化に感応する」者が「千巖萬壑の勢を幻出」したというように、「遊戯三昧」――遊ぶように軽々とした自在の境地――で山水を「幻出する」作り手が現れることになる。

いうまでもなく仏教では、外在する山水は天地を造りだす根源的な力である「造化」の現れとしてのリアリティを持ってはいない。世界に不変の実在はなく、この世そのものが「仮象」ともいえるが、それは何ものかの仮象であるわけではなく、そうであることが本質である。このような世界に対する諸宗派の態度のなかで、ほとんど中国育ちといっていい禅宗は、それをそのままに受け入れる。

たとえば、北宋末の惟信（晦堂祖心の法嗣）の上堂に「老僧三十年前、未だ参禅せざる時、山を見るに是れ山、水を見るに是れ水なり。後來、親しく知識に見え、箇の入處有るに至るに及んで、山を見るに是れ山ならず、水を見るに是れ水ならず。而今、箇の休歇の處を得て、依前として山を見るに只だ是れ山、水を見るに只だ是れ水なり」（『五燈會元』巻一七）というものがある。参禅する前には、山は山・水は水として

より生起し変化し続け、そのなかでそれぞれの事物は「相入」していて独立に存在することはない。その意味では、この世そのものが「仮象」ともいえるが、それは何ものかの仮象であるわけではなく、そうであることが本質である。

実在するように見えていたのだが、悟達の後には山もなく水もない「無」が観じられ、しかしそこを超えると、山も水もまたただそのままに見えるてくる。

「休歇」は煩悩の起きぬ安らかな心の状態。禅では超越的な悟境ではなく、仏性はもともと人の心に宿っているとして、その「本来心」を回復することを目的とする。そこに至れば道は眼前を離れずで、「ありのまま」の世界が眼の前に現れる。惟信は「箇の三般の見解、是れ同か、是れ別か」と大衆に問うのだが――ここでの議論に引きつければ――問われているのは「実在」と「仮象」あるいは「表象」という類の二項対立から離れることでもあるだろう。義堂が画僧・愚渓右恵の画技を「筆端幻出す萬形の模」（『走筆贈畫僧惠谿』『空華集』）と称え、前に見たように惟肖得巌が「小山を幻出して令姿多し」というときにも、このニュアンスが含まれているように思われる。そしてそれによって――感覚的にといった方がいいだろうが――「胸中の丘壑」は、ある種の自在性を獲得することになる。

九、雪舟の「山水図」

そこを纏めてくれたような例として、雪舟が晩年に描いた山水図と画上の了庵桂悟の題を見ておこう（図3）。題の年

一般化すれば「一なる本質が、何故多様に発現するのか」と

記は永正五年（一五〇八）で、雪舟が没した後に書かれていもない「無」が観じられ、しかしそこを超えると、山も水も記は永正五年（一五〇八）で、雪舟が没した後に書かれている。図様は、前景に巨大な岩を左へ張り出させるという特異なもの。穿たれたような岩の左下に小さく騎驢の人物と侍者がいて、右端では垂直に岩山が立ち上がり、遠景には楼閣が見える。この「山川人物の奇貌異状、目に溢れ肝に銘じ、変態萬種、殆ど霄壤の外に迥出するがごとし」という光景を見て、了庵は『首楞厳経』に記された「清浄本然なれば、云何が忽ち山河大地を生ず」と要約される、富楼那の世尊への問いを思い出す（『首楞厳経』巻四）。この経は中国出来の偽経ともいわれるが、禅宗では重視されよく読まれたもの。確かに画中に兀々と立ち上がる山々は、「忽生山河大地」を感じさせる。天地の生み出される刹那といえばいいだろうか。「彼の冨樓那の一問、是に於て會すべし」である。

『首楞厳経』の問答を引くと長くなるので、この経に拠りながら教禅一致を主張した長水子璿（九六五～一〇三八）が、広昭禅師・瑯琊慧覚に参じて同じ問いを発し、直ちに問いと変わらぬ「清浄本然、云何忽生山河大地」を返されて領悟したという話（『五灯会元』一二、『従容録』第百則等）から意を取れば、問いは「すべてが清浄なる仏の世界なのであるならば、なぜそこに山河大地などの有為なる相を生じるのか」ということ。

いう問いの一種といえるだろうか。これに対して慧覚は「云何」の掛かるところをずらして、「そのような山河大地がそのままに清浄本然であるのはなぜなのか」と切り返す。先にも見た「ありのまま」の山水である。

さらに了庵は、杜甫の「奉先劉少府新畫山水障歌」の冒頭「堂上不合に楓樹を生ず。怪底しみたり、江山の煙霧を起すを」を思い起こす。長安の東北・奉先県にあった劉単宅の新たに描かれた画障に寄せた詩である。詩中の「怪底」については、芳澤勝弘が「どうして〜なのかと不思議に思っていたが、なるほどどうりで、きっと……だ」と不思議に思っていたことを納得する意とし[3]、佐藤正光らは「あやしむらくは」と訓じて「驚きのあまりいぶかる」意とする[4]。いずれにしても「堂中に楓樹が生じるはずはないのに、江山に煙霧が立ち

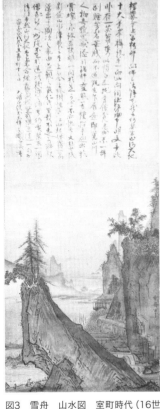

図3　雪舟　山水図　室町時代（16世紀）　個人蔵

こめているのはなんということか」ということで、了庵はこれを富楼那の問いと意を同じくするとして、「是に由つて之を觀れば、能仁氏の至教に遠からず。儒家詩人の妙絶は、造次顛沛の頃に在らざることを解釋すべし」と纏める。儒家詩人の極めて優れた感覚と表現は、世尊の教えと違わない。これまた「禅」と「文人文化」との重ね合わせである。

本来あるはずのない室内に、見事に「幻出」された山水のイリュージョンに、「忽生山河大地」を見る。雪舟の画もそうで、その「奇貌異状」を見ての「彼の富楼那の一問、是に於て会すべし」だった。描かれた「山水」は、富楼那と世尊の、また子璿と慧覚の鮮烈な応酬のなかで、強烈なリアリティをもつ「山河大地」に重ね合わされている。それがそのままに「清浄本然」であることを気づかせる、「有為相」を

描き出した「山水画」は、それ自体も「実在」と「仮象」というような二項対立から抜けてゆくように見える。「遊戯三昧」という作り手の境地と、「幻出」するという営為、さらに現れた「心画」としての山水までもが、「ありのまま」のなかに含まれてゆくといえばいいだろうか。

冒頭で義堂の序に見た、雪峯慧空の句

図4　玉澗　山市晴嵐図（部分）　南宋時代（13世紀）　出光美術館
（『名作誕生：つながる日本美術』東京国立博物館、2018年より転載）

「眞箇の溪山看て夢の似し。却つて水墨を將て溪山を寫す」は、この感覚をさわやかにひねつている。七言絶句の前半は「一身隨處に輕安を得、老いて蒼崖疊嶂の間に入る」。年を取つて山だらけのなかに住んでみれば、そちらの方が夢のよう、かえつて水墨の山水が欲しくなる。

淵知客なる者が描いた水墨山水に「戯れに」題した、知的な遊びの一句だが、画として思い浮かぶのは、例えば玉澗が描いたような象徴的な水墨山水だろうか（図4）。ここでも、「実在」と「仮象」はまぎらかされて、清新なイメージを生んでいる。

「真箇の溪山」に、もちろん「和」「漢」の区別のありようはなく、雪舟の描いた明らかな「中国風景」も、そのレヴェルでは一般化された「山水」となる。それは劉単の家の「山水画」にも比され、かつ富楼那と杜甫の感覚を思い起こさせるものとなる。このようにして「山水画」は、まことに自在なものとなる。この自在性によつて、故郷の景・隠逸の理想郷から、詩文に詠み込まれた中国の名所、そして現前する世界、神仙の住むユートピアから僧の心象まで、さまざまを折り重ねながら盛り込み得る「場」となつてゆくのである。

しかし、雪舟の画に描かれたものは、「忽生山河大地」を思い起こさせはするが、そのような「読み」を特定するような内容を持つてはいない。「溪陰小築図」における「心画」も同様で、それらを「可視化」しているのは、了庵桂悟や太白真玄による題である。これらのようないわゆる「詩画軸」は、詩・書・画を含めてのテクストであり、いまいつた「場」も「山水画」と「題画文学」を合わせての総体である。敢えて「場」というのは、それが固定的な構造を持つわけではなく、描かれた動機や内容などからの連想リストの重ね合わせという、自由に伸び縮みできるダイナミックなものだから。詩文を伴わない「山水画」も「場」たり得るわけで、「器」というニュアンスならば「フレーム」といつてもいいだろう。その総体を、敢えてこの時代における「和」のなかの「漢」による「自然表象」と呼ぶならば、それは本特集の

動機である「エコクリティシズム」にとっては――「言語表象化」を伴っているという意味で――素直に対象化し得るものとなる。

おわりに

最後に、義堂の序を読みながら保留した「四つの漢」――外在する中国・そこから「和」に齎らされた中国文化・日本で生成された中国風・時を経て「和」のなかへ吸収された中国風（図1）――の問題触れておこう。これを加えると、「山水」はさらなる広がりを見せてくる。

この時代の「禅」――「和」のなかの「漢」――を代表するようにいわれるが、たとえば大仙院庭園の石組に見られる峨々たる山と白沙の海は、むしろ中国の仙境――嵯峨天皇の清涼殿の画障が知られる――に連なるもの。これまた寝殿造からの伝統を引く、将軍邸の庭などにもこのイメージは受け継がれており、たとえば虎関師錬は、足利尊氏邸の「仮山」を言祝いで「奇花異草各呈靄、一簣施功九仞成、世上従今無老死、目前現在是蓬瀛」（「府亭假山」『濟北集』）と、不老不死

のユートピアである蓬萊・瀛州のイメージを詠み込んでいる。室町時代の庭に流れ込んだものについては、外山英策の大著に詳しいが、唐と南宋から元という二度の中国からの文化の波は、「和」のなかの「漢」に折り重なっており、五山僧という新たな「漢の表現者」によって、「異界」に折り重なりつつ、詩文に詠まれたことになる。この「山水」は「異界」でありつつ、天命を受けた者の象徴として、最高権力者に所有されるものでもある。

そして大仙院のような「山水」を取り込んだ小庭は原則的に中国の禅寺にはない。「山水」の要素は、基本的に「寺」のある「山」に見出される。たとえば、寧波郊外の太白山にある名刹・天童寺（宋代の名称は太白山天童景徳禅寺）の「十境」は、「萬松関」「翠鎖亭」「宿鷺亭」「清関」「登閣」（千仏閣）といった建造物と、寺の前面にある方形の「萬工池」などの「人造物」に対して、奇岩である「玲瓏岩」は寺の背後の玲瓏峰に、「虎跑泉」はその隣の津旅峰に、「龍潭」は太白山の山頂にあり、「太白禅居」は山頂の庵だが、指示するのはそのなかの開山の坐禅石と伝える岩である。このように「山水」にかかわるものは、「寺」の外の「山」にあるのがふつう。これに対して日本では、すでに建長寺の庭園に池があったことが知られ、西芳寺庭園は既存の浄土式の庭園に重なったことが知られている。大仙院の石庭を含めて、禅寺の庭はそも

そもが「和」のなかの「漢」の生成物といえる。

「盆仮山」という用語も中国の文献には見られない。現在の「盆栽」に通じるこの種のものの呼称については、丸山秀夫の詳細な研究があるが、中国では築山また庭園を指す仮象の山である「仮山」、盆の上にあるという意味での「盆山」、そして同時代の明には「盆景」が一般的だという。一方、「盆仮山」は禅僧たちの用語だが、それを描いたものの

図5　春日権現霊現記（模本）巻5（部分）　東京国立博物館　原本：鎌倉時代（1309）（『続日本絵巻大成14　春日権現験記絵　上』中央公論社、1982年より転載）

図6　慕帰絵　巻1（部分）　室町時代（1482）　西本願寺（『続日本絵巻大成4　慕帰絵詞』中央公論社、1985年より転載）

花」へと連続し、後者は「盆石」――山のかたちの石を白沙を敷いた盆に載せるいま「水石」と呼ばれるものに近い――に通じる。そして名石といわれる盆石の銘には、中国の霊山である「羅浮山」（根津美術館）も、歌からする「末の松山」（西本願寺）も見られ、またこれらのイメージが、「洲浜台（島台）」と連続性を持つことも明らかだろう。翻ってみれば「水墨山水」も、一時期注目された「法然上人絵伝」などの画中画に、「和」の建物に描かれたものがある。

このように「山水」の取り込みには、前項までに見たような「和」のなかの「漢」だけでなく、「和」のなかの「漢」

例として常に引かれるのは、「春日権現霊験記」や「慕帰絵」の補作部分に見られるもので（図5・6）、すでに鎌倉時代の後期から「和」のなかにも取り込まれている。そこには植栽を主としたものと、「山水」に近いものがあり、前者は「立

のなかの「漢」と「和」も関わっている。すでに指摘したよ
うに、このような事象の場合には、「和」「漢」のネスト（入
れ子）状の構造は複雑で、その表現もひとつにはならない。[7]

茶の湯の祖とされる珠光のことばを援用して「和漢のさかい
のまぎらかされた」状態と呼んでいるのだが、「和」「漢」論
で語ろうとすると――言い換えれば起源論・影響論などの枠
組みで論じようとすると――きわめて複雑なことになる。し
かし「まぎらかされた」全体を素直に見渡せば、たとえば極
端に「抽象化」されているとされる龍安寺の石庭も、「盆石」
「盆仮山」との連続姓から、白沙の大海に浮かぶ聖なる山々
とみて特段の違和感はない。「望郷」の念を重ね合わされた
竹生島ともそれほど大きな距離はない。異なった名称を与え
られたモノたちは、メディア特性によるテーマと表現のズレ
を含めて、総体として「内在化のかたち」を示しているとい
える。これらは、研究のジャンルが異なるために、なかなか
全体として語られることがないが、「エコクリティシズム」
による対象の一般化は、そのための一策となるかも知れない。

注
（1） 秋山光和「平安時代における唐絵とやまと絵」（『平安時代
　世俗画の研究』吉川弘文館、一九六四年所収）。もちろん、舶
　載された仏画が「唐絵」と呼ばれることはあったが、世俗画の

ほとんどなかった時期にあって、限定的なものだった。

（2） 福永光司『芸術論集』（『中国文明選』一四、朝日新聞社、
　一九七一年）。

（3） 芳澤勝弘『画賛解釈についての疑問』二二、http://iriz.hanazono.
　ac.jp/frame/yoshi_f01.html（初出『禅文化研究所紀要』二五、二
　〇〇〇年）。

（4） 佐藤正光・高橋未来・有木大輔・西村論「中華書局編輯部編
　『詩詞曲語辞典』に見る唐詩の特徴的な用法について（3）」
　（『東京芸術大学紀要・人文社会科学系Ⅰ』六九、二〇一八年）。

（5） 外山英策『室町時代庭園史』（岩波書店、一九三四年。同
　復刻版、思文閣、一九七三年）。

（6） 丸島秀夫『中国盆景と日本盆栽の呼称の歴史的研究』（『ラ
　ンドスケープ研究』六〇（一）、一九九六年）。

（7） 拙著『和漢のさかいをまぎらかす』（淡交社、二〇一三年）。

附記　本稿で扱った史料のうち、庭園については「庭園と山水
　画――「仮山」のイメージ」『禅宗寺院と庭園』（平成二十四年
　度庭園の歴史に関する研究会報告書）（奈良文化財研究所、二
　〇一三年）、了庵桂悟賛の山水図については「雪舟筆山水図」
　（『國華』一三七一、二〇一〇年）で紹介しているので、併せて
　ご参照頂ければ幸いである。

二十四孝図と四季表象——大舜図の「耕春」を中心に

宇野瑞木

古来、日本の四季と人の関係には、仏教的「無常」のメタファーと「天人相関」的循環的世界観の二種があった。十六世紀後半に、孝子の物語を取り巻く四季は「無常」から「天人相関」的循環性へと意味を変容させる。本稿では、その変容過程を四季山水の二十四孝図に確認し、さらに都の権威に代わる農民出身の中国古代の聖王の世を謳う『二十四孝』のコスモロジーが歓迎された背景を考察する。

はじめに——「大舜」の「春に耕す象」

図1は、江戸極初期に刊行された嵯峨本『二十四孝』の冒頭を飾る中国古代の聖王「大舜」の頁である。

まず大きな白象二頭、そして鋤を肩に抱えて歩く少年の姿

が目を引くであろう。この印象的な挿絵の下に、「大舜」と題し、次の五言絶句がある。

隊々耕_レ春象、紛々耘_{キルヲ}草_ヲ禽、嗣_レ堯登_{ルレ}宝_一位、孝感動_ス天心_ヲ

（隊々として春に耕す象　紛々として草を耘ぎる禽、堯に嗣いで宝位に登る　孝感天心を動かす）

すなわち、挿絵に描かれているのは、少年・大舜が春に耕作をしようとしたところ、象が土を掘り返し、鳥が雑草を啄んでくれたという孝感の場面であった。続く仮名の伝には、大舜は愚かな両親・弟によく仕えたこと、歴山で象や鳥が耕作を助けてくれたこと、そしてその奇瑞を耳にした時の王・堯が娘の娥皇・女英を与え、譲位したことが語られる。嵯峨

うの・みずき——東京大学東アジア藝文書院（ＥＡＡ）特任研究員、鶴見大学非常勤講師。専門は東アジア説話文学、表象文化論。主な著書・論文に「孝の風景——説話表象文化論序説」（勉誠出版、二〇一六年）、「近世初期までの社寺建築空間における二十四孝図の展開——土佐神社本殿蟇股の彫刻を中心に」（小峯和明監修・出口久徳編『日本文学の展望を拓く 2 　笠間書院、二〇一七年）、「紫の上の乳くゝめ考——仏教報恩思想との関わりから」（岡田貴憲・桜井宏徳・須藤圭編『ひらかれる源氏物語』勉誠出版、二〇一七年）などがある。

本は豪華版であったが、以後摸刻嵯峨本をはじめ、同形式の絵入本『二十四孝』が続々と刊行されたことで、江戸時代の二十四孝イメージの原型となった。このお伽草子（嵯峨本）の典拠となったのが元・郭居敬撰[1]『全相二十四孝詩選』（以下、『詩選』と略称）である。嵯峨本の漢詩は、『詩選』から引用したもので、上図下文形式も踏襲している（図2）[2]。

図1　嵯峨本『二十四孝』（成簣堂文庫蔵）慶長年間刊

図2　中国国家図書館蔵『全相二十四孝詩選』

伝についても、嵯峨本では堯の娘二人の名を記すなどやや詳しくはなっているものの、ほぼ同内容である（「大舜至孝。父頑母嚚弟象傲。舜耕於歴山、有象為之耕、鳥為之耘、其孝感如此、堯聞之妻二女、譲以天下）。挿図は印刷が潰れているものの、嵯峨本と同じ場面で、鋤を持つ少年・大舜の傍らに象が一頭、背後に山並み、上空に雲と鳥がみえる。

そもそも「二十四孝」は、各時代の皇帝、官吏、文人、庶民に至る様々な孝の行いを一律に褒め称えることにより、孝の普遍性を示す構成となっている。また、しばしば孝の奇跡を描き、象・鳥（大舜）、虎（楊香）、筍（孟宗）等の動植物から、山賊（蔡順、張孝）、愚者（大舜）、権門（陸績）、天子（大舜）に至るあらゆる存在が感化され、孝子の味方になるが、この世界観は、まさに『孝経』応感章の「孝悌之至、通於神明、光于四海、無所不通」をまさに具体化したものである。したがって、孝子故に農夫にもかかわらず譲位された「大舜」は、二十四孝の世界を象徴する物語であり、二十四孝諸本の三系統（『詩選』、高麗本『孝行録』、『日記故事』[3]系）を問わ

ず冒頭を飾っている。

本稿では、このような二十四孝の世界観において、特に『詩選』の「大舜」の詩に「耕春」という季節の要素が付与されている点に特に注目したい。なぜなら、この二十四孝冒頭の「耕春」のイメージこそが、中古中世から脈々と受容されてきた中国孝子説話の世界観を刷新するとともに、日本の中世から近世へと橋渡しする価値観をわかりやすく提示し得たからである。

一、大舜が歴山で耕す季節
——本来「春」ではなかった

舜が歴山で耕す話の淵源は非常に古い。次に、主な古伝承から、舜が歴山で耕す場面を抜粋してみよう。(4)

イ「帝初于田、号泣于旻天于父母。」
《虞書》大禹謨（偽古文）

ロ「万章問曰、舜往于田、号泣于旻天。何為其号泣也。
孟子曰、怨慕也。」
（『孟子』万章上）

ハ「舜往田、号泣、日呼旻天、呼父母。」
（『列女伝』一母儀伝「有虞二妃」）

ニ「𢭏歴山躬耕力作、時飢煞、舜独豊」
（『敦煌本孝子伝』『事森』P二六二二）

ホ「歴山躬耕……自郡猪而此角耕地、開疆百鳥衔子抛田……其歳天下不熟、舜自独豊」（『舜子変』P一七二）
「田於歴山。象為之耕、鳥為之耘」（晩唐・陸亀蒙「象耕鳥耘弁」『甫里集』巻十九）

イ〜ハでは、舜が田に至り「旻天」を仰いで号泣したとする。また古くは禽獣援助の逸話はなく、唐末のホへに至ってようやく現れたようである。(5)「旻天」とは空の意味で、父母を思慕して空を仰いで泣いた場面の描写であるが、「旻天」には特に「秋の空」という意味もあり、少なくとも「春」の含意はなかった。『詩選』と同時期に成立し、早くから渡来していた高麗版『孝行録』の賛には「竭力于田、號泣旻天。鳥為之耘、象為之耕」(6)のように、イ〜ハとホとを合わせた内容が見える。

対して、ニホでは季節への言及はなく、飢饉や不作に見舞われた年とする。日本中古中世に流布した『孝子伝』二種も「大旱」の時としている（「天下大旱」（陽明本）、「于時天下大旱。」（船橋本））。

以上から推測するに、本来舜が歴山に来たのは、耕作を始めるには困難な時（秋、不作の年）であった。だからこそ舜は途方に暮れ、父母への思慕も相まって、天を仰いで号泣したのである。舜の「耕作」に「春」という季節を付した事例

は、管見の限りでは『詩選』以前に見当たらず、郭居敬の創意[7]であった可能性が高い。郭居敬は、その詩作において宋の朱熹と同じ建安人として文人的気風を継承し、説話解釈を大胆に変更する傾向にあった。[8]したがって、冒頭の大舜の耕作に「耕春」という意味づけをすることで、二十四孝の世界観を意図的に刷新した可能性は十分にあり得る。その意図は、二十四孝の世界観に、宇宙的リズムと人間が同化した時令的コスモロジーを導入することにあったと推測される。農事のリズムに陰陽五行説が接合した「時令説」は、漢代以降、天子の徳と万物生成・四季循環の正常化が関連づけられて整備された。[9]時令に則って天子が行う農事始めの儀礼は、四季を正しく巡らせ、秋に豊作を得るための人事な儀礼であり、それは農耕を土台とした国土像と徳政による秩序安寧とが結びついた世界観ともいえよう。これによって、本話が当初持っていた農耕を始めるのに困難な時に歴山に至った、という難題譚的要素はなくなったのである。また宋金元墓の「大舜」図は、管見の限り全て鞭か棒を手にしており、天子自ら農具である鋤を持つ「大舜」のイメージも、『詩選』の挿図が最初であった可能性が高い。

いずれにせよ、日本ではこの「耕春」の詩句を持つ『詩選』を中心とする受容（書写、注釈、絵画化、題詠、和漢聯句、連歌など）が、和文のお伽草子（写本・版本）に結実し、江戸時代の二十四孝流行の土台を成したのであった。そこで次節では、日本における最初の絵画化の動きに着目し、「大舜」の「耕春」イメージが、和漢聯句など言葉世界とも連動しながら定着し、さらに独自の展開を遂げていく過程を辿ってみたい。

二、「耕春」に接続する春の雨と鋤入れの詩的含意——五山僧の画賛から

日本人の絵師による「大舜」図の現存最古の作例は、雪舟派・長谷川等春により一五一二、三年頃制作された十二幅の「花鳥人物図」内の第一「虞舜図」である（図3）[10]。本図の構図は『詩選』の挿図（図1）に近いが、大舜が手にするものが、本図では「鋤」ではなく「鞭」になっているなど大きな違いがある。現存する渡来版本の挿図は全て「鋤」を描くが、元墓には、「鞭」を手にする舜、二頭の象、背後の山並みの形状、右端の樹木に至るまで類似する「大舜図」が見いだせるため、現存版本以外に何らかの絵図が北方経由で齎された可能性が高いであろう[11]。さて本図に着けられた景徐周麟（一四四〇〜一五一八）の賛は以下の通り。象に誰か鞭索を将て加えん、峨眉未だ必ずしも是れ天

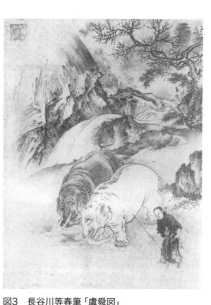

図3　長谷川等春筆「虞舜図」

涯ならずや、霄間昨夜軽雷動き、春をして寒を排せしめ花牙に入る

（大象誰将鞭索加、峨眉未必是天涯、霄間昨夜軽雷動、排遣春寒花入牙）

季節は「春」、昨夜の雷鳴が雨を示唆しており、鋤入れに春雨が手助けをし、また万物を蘇らす喜びを詠んだ漢詩（「雨深きこと一尺春耕あり」宋・蘇轍「春日耕者」、「昨夜一霎の雨、天意群物を蘇へらしむ。何れの物か最も先に知らん、虚庭 草争ひ出づ」唐・孟郊「春後雨」等）が踏まえられている。但し、実際に鋤入れするのは舜ではなく、舜が手にする「鞭索」すなわち「鞭」で御する象で、その牙は土に深く差し込まれて

いる。峨眉山が突然出てくるのは、白象から普賢菩薩の乗る六牙白象が想起されたためである。

絵をみると、雪解け水と昨夜の雨水で勢いを増したのであろう急流を背景に、雷雨で柔らかくなった大地を黒白の大象が牙で耕している。大象を御す小さな少年は、まさに万物の再生循環に参与し、草木萌出を促す天子を象徴していよう[12]。

次に古い作例として、山水図に挟まれる形で享受された初期狩野派の虞舜図（**図4**）がある。その鞭を持つ髻を結った少年と黒白の象の構図が雪舟派から狩野派へと継承されたことを示す作例であるが、興味深いのは、二幅の山水図が瀟湘八景図の一部である点である（白鶴美術館蔵の祥啓筆「瀟湘景画帖（煙寺晩鐘・遠浦帰帆）」と構図が類似）。これにより、大舜を中心とした古代中国の空間的広がりや気象や光のダイナミズムが感じ取れるような鑑賞を意図したものと思われる。

かつて武田恒夫氏は、押絵貼付屏風から一続きの大画面の二十四孝図への展開を指摘されたが[13]、山水に挟み込まれる形で鑑賞された本作は、まさに狩野派が大画面の山水構成に二十四孝図を描くようになる過渡的段階を示すであろう[14]。

十六世紀後半になると、初期狩野派が二十四孝図を大画面に表現するようになっていく[15]。それらの内、成立年の明らかな古い作例に、永禄九年（一五六六）の福岡市博物館蔵「二

十四孝図屏風」（図5及び図9）がある。永徳周辺の筆と目され[16]、後期五山を代表する策彦周良、仁如集堯等四名の賛が付されている。六曲一双の右隻右端（第一扇）に配された「虞舜帝」図（図5）では、やはり大舜は鞭を手にし、黒白の象が牙を土に入れ、小鳥が数羽空中を飛んでる。

注目すべきは、舜の傍らの樹木に梅が選ばれ、枝先に蕾が綻んでいる点で、明確に「春」のコードが視覚化されるに至ったことを意味する。惟高妙安（一四八〇〜一五六八）の賛には、

百行那ぞ一孝心に如かんや／親に奉り己に克つ歴山の陰／象耕すは又舜鳥耘るも舜なり／雨我が私に及び春の耒深し

のように、「雨」が「私」すなわち私田に及び「春の耒深し」とあり、ここでも春雨により鋤入れが楽になる喜び、また時宜を得た雨が万物を潤すさまを詠む漢詩が投影されている。絵には古図に倣って「鞭」が描かれるが、惟高は春雨によって「鋤」（すき）が深く入る喜びを詠み、「耕す象も耘る鳥も舜自身なのだ」と絵と詩の間の齟齬を無化しようとしているかのようだ。

このように〈舜の田起こし〉から〈春雨〉への連想が強く働いた背景には、連歌や和漢聯句の場で既に醸成されたイメージがあったであろう。連歌では「春の田」と「雨」が寄合となっており『連珠合璧集』、和漢聯句においても、例えば至徳三年（一三八六）秋の張行と目される二条良基・絶海中津・足利義満等一座「和漢聯句」（京都女子大本）で、
73 雛堯唯苦此（義堂）／
74 犂南畝雨（義堂）／
75 鳥のくさぎる民のつくり田（二条）
のような遣り取りもなされている。ここに「鳥のくさぎる」とあることから、十四世紀末には

図4　狩野元信筆「象耕鳥耘図」
　　　（山水二幅含む三幅の内）

図5　福岡市博物館蔵「二十四孝
　　　図屏風」六曲一双のうち、右
　　　隻第一扇「虞舜帝」図（部分）

『詩選』が渡来していた可能性も示唆するが、このように絵画化以前に、和漢の言語遊戯の場で享受がなされており、そこで好まれた〈舜の田起こし〉と〈春の田—雨—鋤〉の連想が、画賛にも採用されたのである。さらに画賛の解釈は、絵の中にも影響を及ぼし、古い大舜図に見られた「鞭」は、後に「鋤」へと描き替えられて定着を見た。ここで再び、冒頭に掲げた嵯峨本の挿絵（図1）を見ると、大舜が手にするのは既に「鋤」となっており、象の牙は鋤の代役を終えたかのように上を向いている。そして、その奥には屈曲した梅の木も見えるのである。

三、永禄九年の二つの二十四孝賛（一）
——追善儀礼と屏風の時間性・二つの〈四季〉

大画面制作の二十四孝図（図5及び図9）に至って、大舜図に「梅の花」という明確な「春」が刻印されたのは、四季山水のフォーマットに二十四孝の主題が呼び込まれたことに起因しよう。例えば、代表的な四季山水である伝周文「四季山水図」（静嘉堂文庫蔵・六曲一双）の右隻右側の春景でも、テラスから梅の花を観賞する様が描かれている。十五世紀から十六世紀にかけて隆盛した四季を主題とする屏風は、その四季構成に様々な主題を呼び寄せる装置として機能したが、

既に単独で絵画化されていた「大舜」のまとう「春」のファクターが四季山水への呼び水となったことは容易に想像できる。これにより、二十四孝の他の説話にも四季を配当する意識（説話の時間内で一つの四季へと象徴化する意識）が働くことになった。そこで室町末から江戸初期にかけての二十四孝図屏風の中から、典型的な四季構成をもつ屏風を取り上げ四分類することを試みたのが**表1**（**図6～9**）である。

では、先に見た二十四孝図屏風（**図9**）に改めて着目したい。

本屏風は、聖護院門跡・道澄が、永禄九年（一五六六）七月の母・高源院の七回忌の法要のために狩野派の絵師に描かせ、五山僧四名（策彦、仁如、惟高、春沢永恩）に賛を求めたものである。仁如の別集『鏤氷集』（東京大学史料編纂所蔵写本）には、亡母追善に際し、道澄と仁如が和歌と漢詩の応酬をしたことが見える。仁如の詩は左のようであった。

慈顔は昨夢に魂回せんが如く、涙の葉は今七の梅を染め来る、秋に至りて更に風樹の恨みに添ふ、孝心尽き難きは是れ天かな

（慈顔如昨夢魂回、涙葉染来今七梅、秋至更添風樹恨、孝心

屏風の用途・機能が知られる一例として、本節にも、一時的にその場を意味づける機能以外にも、一時的にその場を意味づける機能が知られる一例として、本節では、先に見た二十四孝図屏風の用途・機能を意味づける機能以外にも、一時的にその場を意味づける機能が知られる一例として、本節尻に指摘されるように、屏風には仕切りとしての機能以外にも、一時的にその場を意味づける機能があるが、当時の二十四孝図屏風の用途・機能が知られる一例として、本節では、先に見た二十四孝図屏風（**図9**）に改めて着目したい。

表1 「二十四孝図屏風」における四季構成の4タイプ

A〈水平的推移〉Ⅰ型：右から左へ春夏秋冬が水平移動　　　＊参考：伝周文筆「四季山水図」（静嘉堂文庫蔵）

【図6】伝狩野雅楽之助筆「二十四孝図屏風」（⑫）（大正12年売立目録）

黄香（夏）　大舜（春）

関損（冬）　郭巨（秋）

老莱子（春）→

（老莱：「春風」（『詩選』）→春／大舜：「春耕」（『詩選』）→春／黄香：「炎天」（『詩選』）→夏／郭巨：（金→秋？）／関損：「風霜」（『詩選』）→冬）

B〈四方四季循環〉Ⅰ型：湖水を中央に、春（東）→夏（南）→秋（西）→冬（北）を循環

【図7】洛東遺芳館蔵「二十四孝図屏風」（②）　　　　　　　＊参考：「四季花鳥図」（根津美術館蔵）

孟宗・王祥（冬）

関損（秋）

老莱子（春）

元覚（夏？）

（老莱：「春風動綵衣」（『詩選』）春／元覚：？→夏／関損：「穂綿」（『詩選』）→秋／孟宗・王祥：「冬笋・臥氷」（『詩選』）＋雪景→冬）

C〈水平的推移〉　Ⅱ型：季節を持つ説話を春夏秋冬に配置し、季節のない説話を隙間に埋める

【図8】伝元信筆「二十四孝図屏風」（⑭）（昭和11年売立目録）

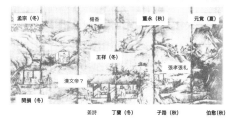

孟宗（冬）　楊香　董永（秋）　元覚（夏）　　　蔡順（夏）　　　　曾参

王祥（冬）　　　黄香（夏）　剡子　庾黔婁　大舜（春）

漢文帝？　　張孝張礼　　　　郭巨

関損（冬）　　　　　　　　　　呉猛（夏）　田真（夏）

姜詩　丁蘭（冬）　子路（秋）　伯愈（秋）　　陸績（夏）　　　朱壽昌　　老莱子（春）

D〈四方四季循環〉　Ⅱ型：右隻〈四方四季循環〉型／左隻〈四季循環秩序なし〉

【図9】福岡市博物館蔵「二十四孝図屏風」（①）永禄9年（1566）

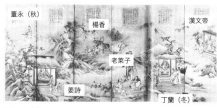
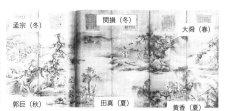

董永（秋）　楊香　漢文帝　　　孟宗（冬）　関損（冬）　大舜（春）

老莱子

姜詩　　　丁蘭（冬）　　　　郭巨（秋）　田真（夏）　黄香（夏）

（賛：大舜「春耒」／黄香「扇枕」→夏／田真「春風」（但し絵は紫荊が開花（春）も落葉（秋冬）もしていない→夏）／郭巨「金」→秋／関損「冬日」
／丁蘭「不近東風木母花」→冬／董永「秋風」）

　※屏風の番号は注19を参照のこと。

難尽是天哉）

亡き母の面影が夢に巡るが如く、涙も七回梅を染めた、と七回忌の主旨を述べた上で、七月の忌日とも合わせ、秋風が葉を落とすのを止められないように、親の死後に孝行しようとしても手遅れであることを悟った風樹の悲嘆が詠み込まれる。「樹欲静而風不止、子欲養而親不待也」（『韓詩外伝』巻九）に由来する風樹の故事は、中古以来、追善供養の場において頻繁に引用され、中国孝子説話受容の基調を成すものであった。

拙著において既に論じたが（22）、そもそも孝とは、世代間関係という時間差を前提とするため、老い・死（無常）が内包されている。したがって、孝子説話は老いや死の表象と常に近接して受容されてきたが、風に揺れる木が親の死の必然を悟らせるように、自然の変化・四季の推移への敏感な感性から無常の気づきに至らせるのが追善供養における四季表象の機能であった。また、そうした変化に対し揺らぐ心情を増幅した上で、安寧の時間へと導くのが僧による仏教の説く大孝（追善供養）であり、法会の場を仏の無時間的時空と接続するのが施主の仏教への帰依と聖の身体（声）であった。一方で、中古中世以来の追善の場における中国孝子説話の引用の主な機能は、第一に、施主の亡親への哀悼・思慕などを代

弁・増幅し最終的に今日の追善の意義へと説き導くこと、第二に、世俗の孝子の奇跡（仏神の加護）を語ることで、仏教に帰依した施主の追善はより尊いものであるとし、その功徳を保証・称賛することにあった。

では、声で語られてきた孝子説話が視覚イメージとなった屏風の機能とは何であったのか。各孝子図自体は、追善の場での機能を継承するものであったとすれば、まずは世俗の有限の時間における孝（哀悼・無常）、そして孝の功徳に相当する。一方で、屏風全体で表現している四季は、**表1**にてD〈四方四季循環〉Ⅱ型に分類されるように、基本的には、宇宙のリズムと同化した循環的世界観を志向している。二十四孝図屏風では、大舜図は常に画面の右端に配され、木と農耕の要素が持たされているが、これは陰陽五行説の〈春─東─農耕─木〉に則っているからであり、「耕春」が齎した新しい二十四孝の世界観とは、このように宇宙のリズムと調和する人間の時間であったのである。

すなわち、この屏風において、各孝子図は中古以来の追善法会における四季の推移への敏感な感性や無常・哀悼を継承しながら、一方では循環的四季が恒常的永久的時間性への回路を開いていた。孝の哀悼と功徳の効果を核に二つの異なる〈四季〉が接続する屏風は、今日の施主の追善の志と聖の声

により、有限的俗的時間から亡親が導かれる仏の救済の無時間的時空に通じる儀礼のメカニズムを補強し、死者安寧の世界を現出するメディアとなったのである[23]。

四、永禄九年の二つの二十四孝賛（二）
——戦国大名のための治世の心得

永禄九年、ほぼ同じ五山僧（策彦、仁如、惟高）によって、もう一つの二十四孝賛が作られた。京都大学平松文庫蔵写本『二十四孝伝并賛』所収の「三好日向守請」と記された「二十四孝賛」である。注文主の「三好日向守」すなわち三好長逸は、三好長慶亡き後、幼くして当主となった義継を補佐した人物で、長慶と同じく文芸を好み、連歌をたしなんだ。

さてこの画賛とほぼ一致する文芸が、関西大学に手鑑として残されている。その図様は特異な構図、要素が多く、中国で描かれたとする説もあるが和様化した側面が散見され、中国の手本をもとに、日本で制作されたものと考えられる[24]。

この賛が作られた永禄九年は三好家にとって非常に重要な年であった。当主・三好長慶が永禄七年に没していたのを隠密にし、永禄九年六月二十四日に、ようやく長慶の葬儀が河内の真観寺で嗣子・三好義継・義継に付き添い、策彦は奠茶

奠湯を行っている[25]。この葬儀が六月で、策彦らが道澄の屏風に賛を寄せたのもおそらくこの時期（法会は七月二十三日）と考えると、同じく追善のために注文された可能性もあろう。

しかし義継から見れば長慶は叔父に当たる上、長逸が幼い跡継ぎなのである。結論を先に述べてしまえば、長逸が幼い跡継ぎに武家の当主の心得として与えたものと考える。

この手鑑の図様には他に見られない特異な要素が含まれる。

剡子図を見てみよう（図10）。

山中で父母のために鹿の乳を求め、鹿の皮をかぶっていた剡子が狩人に射られそうになる場面であるが、特異なのは、丘の向こう側から、ちょうど鷹狩りをしていてこの場面に居合わせたかのような風情の二人が覗いている点である。これは長逸が連歌を嗜んだことを考慮すれば、「剡子図」の〈狩場—犬〉から寄合関係にある「小鷹（つみ）」（『連珠合璧集』）「罪—小鷹—狩場」）を取り入れたものかもしれない。狩場は、本来殺生を戒める仏教の教えに反し、「罪」と「小鷹」は音通するため掛詞であった。鷹は言うまでもなく武勇の象徴であるが、一方では殺傷の罪の象徴でもあった。明らかに中国風の人物の画中に、鷹狩りという異質な時空を無理に差し挟んだこの絵は、戦国時代に生きる武家の死生観を生々しく伝えるものではないだろうか。

仁如の賛には、「虞人孝に感じ

図10　関西大学図書館蔵『二十四孝』手鑑「剡子図」及び部分拡大（下）

殺心休む、剡子親の為に深く幽に入り、異類群中に乳味を求む、皮を衣て只だ鹿鳴吻を作す」[26]と詠まれている。剡子は親に鹿の乳を与えるために、鹿の皮をかぶり声真似をするといふ常軌を逸した行いをするが、[27]これは鹿狩りとは真逆の鹿と同化しようとする態度である。そしてその孝心故のふるまいは、「殺心休む」すなわち相手の殺気さえても失せさせてしまう。殺傷しあう心を失せさせる孝の力こそ、これからの天下を治める者に求められる資質であっただろう。

また、「大舜図」も特殊な図様となっている（図11）。象は二頭とも白色、牙が四本ずつ描かれ、六牙白象のイメージが投影されている。剡子の解釈において仏教色が強いことが窺えたが、大舜図においては明らかに仏教的聖性が付与されている。さらに特殊なのは、舜が手にするのが「鞭」でも「鋤」でもなく「鉾」であり、また衣服も農夫ではなく武人のものである点である（舜の服は、張孝張礼図や蔡順図の賊（王）と近い）。武力は殺傷の罪と表裏一体であるが、ここには、あくまで武人の王として、しかし聖なる徳を具え文治を敷く姿が理想として掲げられているのである。仁如の賛を見ると、撃壌歌の故事が出てくる。

孝心号泣して旻天を仰ぐ／舜の日今に輝くこと億万年／鳥獣耕し耘るは神聖の徳／村歌壌を撃つ歴山の田

撃壌歌は、堯の時、[28]老人が太平を謳歌して大地を足で踏み鳴らして謳った歌で、王の徳の恩恵が農民にいきわたっている時には、この世を誰が治めているかなど考える必要がないほど民が充足していることを意味する。まさに若い当主に向けて、このような治世が理想であると、天下を治める者とし

ての心得を伝える内容になっているといえよう。

なお、連歌でも「歌」―「田」は寄合で（「歌とアラハ」―

「田」『連珠合璧集』）、和漢聯句の場では、文明十四年（一四八二）

四月二十二日和漢聯句・45・後土御門院）でも「ゆたかにみゆる

民のつくり田／世歌堯与舜」のように詠まれていた。

二十四孝の素材は、確かに遥か古代の中国の故事であるが、

鷹狩りにしても田歌にしても身近な事柄と結びついた形でリ

アリティを持ち得るものであり、戦国武将たちは確かに新し

い時代の価値観や治世への知恵を二十四孝から汲み取ろうと

していたのである。

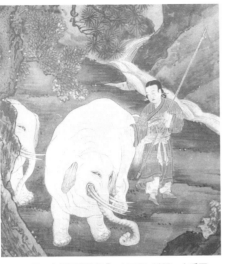

図11　関西大学図書館蔵『二十四孝』手鑑、大舜図

五、為政者からのまなざし――十六世紀末の「二十四孝」の需要の在り方

先の仁如の七言詩は、その後流布したようで、四孝文庫蔵

『孝行録附』と題された抄物において、次のように逐語的解

説がなされている「村歌――田ト云ハ村歌撃壌ト八耕作スル

時小歌ナドヲウタフテホリカヘスゾ舜ノ歴山ノ田ヲ鳥獣マデ

ガスケテマイラスルホトニソハ旱スレトモヨク舜田ハミノリ

テ米モ多カツタソマヘハイヤシキ田ホリヲシタ人ナレトモ孝

行故ニ天下ノ主ニナラルルソ」。すなわち、撃壌歌はここで

は田起こしするときに歌う小歌と解釈され、天子の徳が百姓

の隅々まで日の光のように降り注ぎ、歌いながら農作に励む

民の情景が理想的な治世の在り方として謳われていると説く。

このような情景は、当時、同じく四季構成を持ち和様化を遂

げていた四季耕作図や耕織図といった勧鑑図にも通じる世界

観であろう。そして、舜の場合は、「マヘハイヤシキ田ホリ

シタ人」とあるように、農民から天下の主となった点で下克

上の時代の覇者を正当化する世界観をも提示していた。

また一方で、大舜は農民出身である故に、特に民の心に寄

り添う聖王としても正当化された。例えば、天正十四年（一

五八六）の奥書を持つ清家に伝わる『二十四孝詩註』は、他

に『逆耳集』『金句集』が合冊になっているが[29]、その『逆耳集』には堯舜の御代が理想の治世として多く登場し、特に民と王の心が映し鏡のように捉えられている（「堯舜ノ人ハ皆堯舜ノ心ヲ以テ心ト為ス」）。また他にも、戦場での心構えや「天子ハ海内ヲ我家トシ、民百姓ヲ我子ノコトクニ、不便ニ思フヘシト也。一国一郡ヲ、オサムルモ、同事也」と見え、戦国武将の子息の心得のような性格のもので、そういった書とともに『二十四孝詩註』が受容されていた当時の状況がここにも確認される。

永禄九年の二つの画賛の注文主は、一つは公家で、中世以来の『孝子伝』に基づく伝統的な追善供養としての説話享受の態度であり、もう一つは武家で、武人の徳治の意義を説くものであった。また永禄頃は和漢聯句の交流が最も盛んであった時期に当たり[30]、二十四孝もそうした交流の場を中心に公家や武家に広まり、需要に合わせて解釈されていった状況が伺える。

図12　九曜文庫蔵『二十四孝』奈良絵本

当時の二十四孝の需要をまとめるならば、第一に、中世以来の中国孝子説話受容の流れを汲む追善供養などの場での題詠やそのための手控え・注釈類、第二に、武家の子息へ向けての心得、第三に、初学者への贈り物であった[31]。とりわけ舜がもとは農民であり、徳の力によって天下を調和させ太平の世を築いた点が、天皇や貴族の権力の源泉たる和文脈の四季感覚による風土イメージとは異なる、振興の支配層にとってその治世の正当性や治世の理念をわかりやすく示す最適な素材として歓迎されたことは容易に想像されよう。

おわりに――『二十四孝』の「耕春」が提示した写し鏡としての王と民（農夫＝天子）

江戸時代に入り、続々と刊行された二十四孝の版本は、嵯峨本【図1】の形式を踏襲し、「耕春」の漢詩も掲げられ続けた。元禄四年（一六九一）刊『二十四孝』（東京大学図書館蔵）では、「春に耕とは。二月の比田をかへすゆへ春と云也」

のように具体的に「二月」という月が指定され、まさに庶民の農事の季節観に同化し、古代中国の泰平の世が地上的四季と結びついた様子が伺えるのである。

また、奈良絵本の中には、冒頭の一画面に孟宗と大舜を収めるものがある（図12）。

本文は大舜から孟宗の順序であることからも、これは屏風の〈北—冬／東—春〉の循環部分を切り出して冬から春にかけての「時」のダイナミズムを奈良絵本の冒頭に込めたものといえよう。また両者は農夫の姿で、民と天子が写し鏡のように反転した構図を成しているかのようでもある。舜は万物を御する天子であり、春に耕すことで世界の循環の正常化を促し、民は天子の心に呼応する。まさに季節は陰陽の働きにより巡るのであり、大舜の御す黒白の象は陰陽を象徴するかのようである。ここでの四季はもはや無常ではなく、徳の働き、力としての四季であった。『古今集』以来の四季イデオロギーは天皇が統べる国土イメージを支えてきたが、そこに「大舜」の「耕春」が導入され、農民＝天子という庶民出身の新しい時代の王のイメージを提供したのである。そして、これらは和漢の言葉と絵が交叉する場で融合していき、古代中国という外部の聖性を日本の国土に接続させたのである。

注

（1） 母利司朗「『二十四孝』諸版解題——嵯峨本模刻版の部」（『国文学研究資料館文献資料部調査研究報告』七、一九八六年三月）など。

（2） 五言絶句は、特に嘉靖二十五年刊『新刊全相二十四孝詩選』系統の、その注釈類から和文化したものと考えられる（宇野瑞木「元・郭居敬撰『全相二十四孝詩選』系諸本の成立と展開について」『東洋文化研究所紀要』二〇二〇年三月刊行予定）。

（3） 徳田進『孝子説話集の研究——二十四孝を中心に』中世篇（井上書房、一九六三年）。

（4） 舜の孝子譚を伝える諸本と伝承については、幼学の会編『孝子伝注解』（汲古書院、二〇〇三年）を参照。なお『史記』五帝本紀には、歴山で耕した季節等への記述はない。

（5） 『象耕鳥耘』の原型は、後漢の王充『論衡』「書虚篇」の「舜葬於蒼梧、象為之耕。禹葬会稽、鳥為之田」と有るように、舜と禹の葬送に関わる逸話であった。

（6） 室町末頃写の南葵文庫本では「春蒼天／夏旻（呉）天／秋旻天／冬上天／見『玉篇』」と注記し、『詩選』の「耕春」と異なる点を考証する態度が見られる（黒田彰『孝子伝の研究』思文閣出版、二〇一一年に書影所収）。

（7） 前掲注4書、また、黒田彰「重華外伝——注好選と孝子伝」（前掲注6書）、金文京「舜子至孝変文」と広西壮族師公戯「舜児」なども参照。

（8） 前掲注2論文。

（9） 季節ごとに、天地動植物の様態、及び為政者が行うべき言動を定めるもの。時宜に違う行動をした場合に起こる災異を挙げるものもある。『淮南子』時則訓・『呂氏春秋』十二紀・『礼記』月令篇など（平澤歩「洪範五行伝と時令」『日本中国学会

第一回若手シンポジウム論文集::中国学の新局面』日本中国学会、二〇一二年。久保田剛『時令説の基礎的研究』淡水社、二〇〇〇年。

(10) 田中一松「等春画説」(同『日本絵画史論集』中央公論美術出版/『國華』八八・八〇号、一九六六年三及び五月初出)に紹介される。

(11) 宇野瑞木「孝の風景」(勉誠出版、二〇一六年)四六一—二頁、及び資料編Ⅲ—1参照。とりわけ本図によく似た構図は「山東省済南市柴油機廠元代磚雕壁画墓」(六九〇頁の図「β」に見える。また近年、朝鮮に山水様式の二十四孝図があった可能性も示唆されている(李泰浩・宋日基「初編本『三綱行實孝子圖』의編纂過程 및 版畵樣式에 관한 研究」『書誌学研究』二五輯別冊、二〇〇三年六月)。

(12) 五山では古くから、仲芳圓伊『懶漫室稿』の「參天地贊化育」のように、堯舜は『中庸』「參天地贊化育」のように、堯舜は『中庸』「參天地贊化育」の儒教的コスモロジーとの関わりの中に把握されていた。

(13) 武田恒夫「大画面に見る山水構成の特例について——初期狩野派の場合」『國華』一〇八六号(一九八五年八月)。

(14) こうした三幅の鑑賞には、国宝「出山釈迦図」(梁楷筆、東京国立博物館蔵)の影響も考えられる。

(15) 前掲注11宇野書、七・八章、及び表10参照。

(16) 山本英男「狩野永徳の生涯」及び図八解説(『特別展覧会・狩野永徳』(京都国立博物館、二〇〇七年)。

(17) 但し『詩選』、『日記故事』系統で「鋤」が描かれていることも影響していよう。

(18) この構図は六牙白象の象に類する描き方であるという(植松有希「二十四孝「大舜」図についての一考察——岩井江雲筆『白象図』の図像的位置づけと制作事情を中心に」『研究紀要

(19) 前掲注11宇野書、及び表10参照。

(20) 川崎博氏は、水墨山水の二十四孝図屏風における四季構成の問題を論じ(川崎博「狩野松栄 二十四孝図屏風」『國華』一一二二号、一九八九年)、筆者もこれを受け、当時の説話解釈をもとに考察した(宇野瑞木「室町時代の二十四孝説話の受容とその絵画化について」『グローバル化時代における日本語教育と日本研究』ハノイ大学、二〇一八年)。本稿はそこに欠けていた《四方四季循環》の視点(小川裕充「大仙院方丈襖絵考」『國華』一二一〇—一二二二(一九八九年一〜三月)を加え再考したものである。

(21) 中本大「永禄九年の二つの『二十四孝賛』——初期狩野派「二十四孝図屏風」賛を中心に——『鑠氷集』の世界Ⅰ」(『語文』(大阪大学)六八、一九九七年五月)。

(22) 前掲注11宇野書、第六章、及び第二部「結」。

(23) この構造と機能は、六朝期の石棺床などにも認められる。四方四季と山水景の中の孝子図像が、亡親の棺の周囲を取り囲むことで、死者安寧の時空を保証した(前掲注11宇野書、二章)。

(24) 但し、一部入れ替えや誤写のレベルを超えた改作の跡がある(橋本草子「関西大学図書館蔵所蔵『二十四孝』について」『汲古』三〇、一九九六年十一月)。賛の異同に関して図との対応を確認すると、平松本の詩との一致が確認される。一例を出すと、平松本のみ孟宗賛に見える語「総角」は、孟宗図に特殊な要素・童の髪型と一致する。したがって三好長逸注文時の図は、この手鑑の図(一部後補が紛れているが大半は)であったと考えられる。

(25) 『鹿苑日記』永禄九年六月・廿四日及び廿六日の記事。

（26）「虞人感孝殺心休／剗子為親深入幽／異類群中求乳味／衣皮只作鹿鳴呦」（傍線部、平松本「欲養慈」）。

（27）「呦呦」は鹿の鳴き声のこと。詩経・小雅「鹿鳴」「呦呦鹿鳴、食野之苹」。

（28）「日出而作、日入而息、鑿井而飲、耕田而食、帝力何有於我哉」『十八史略』帝堯陶唐。

（29）柳田征司「静嘉堂文庫蔵『二十四孝詩註』について」（山内洋一郎・永尾章曹編『近代語の成立と展開』和泉書院、一九九三年）。

（30）中本大「天文・永禄年間の雅交──仁如集堯・策彦周良・紹巴そして聖護院道澄」（伊井春樹編『古代中世文学研究論集』和泉書院、一九九〇年）に、天文、永禄頃の交流が連歌や和漢聯句の会を中心になされていたことが指摘されている。

（31）『言経卿記』には、山科言経が幼い甥のために二十四孝の本（お伽草子か）を製本したことが見える（徳田和夫『お伽草子研究』三弥井書店、一九八八年、三四四─三四七頁）。

図版転載元一覧

図1 川瀬一馬編『新修成簣堂文庫善本書目──お茶の水図書館』（石川文化事業財団お茶の水図書館、一九九三年）五三三頁、図六三六

図2 橋本草子『全相二十四孝詩選』と郭居敬──二十四孝図研究ノート1」（『人文論叢』四三、一九九五年一月）

図3 田中一松「等春画説 上──周麟賛の等春作品を中心として」（『國華』八八八、一九六六年三月）

図4 京都国立博物館編『室町時代の狩野派──画壇制覇への道』（京都国立博物館、一九九八年）図46

図5 京都国立博物館編『室町時代の狩野派──画壇制覇への道』（京都国立博物館、一九九八年）二一四─二一五頁

図6 川崎博「狩野松栄筆・二十四孝図屏風」（『國華』一一二一、一九八八年）挿図2

図7 『出逢いと語らい──故事人物画と物語絵』（サントリー美術館、二〇〇〇年）図36

図8 武田恒夫、瀧尾貴美子、南谷敬『日本屏風絵集成・別巻・屏風絵大鑑』（講談社、一九八一年）一六七頁

図9 京都国立博物館編『室町時代の狩野派──画壇制覇への道』（京都国立博物館、一九九八年）二一四─二一五頁

図10 関西大学図書館所蔵本の写真（筆者撮影）

図11 宇野瑞木『孝の風景──説話表象文化論序説』（勉誠出版、二〇一六年）口絵

図12 中野幸一『奈良絵本絵巻集』七（早稲田大学出版部、一九八八年）

日光東照宮の人物彫刻と中国故事

入口敦志

いりぐち・あつし――国文学研究資料館教授、総合研究大学院大学文学科学研究科日本文学専攻教授。江戸時代の文芸、出版文化を中心に研究。主な著書に『武家権力と文学　柳営連歌』『帝鑑図説』（ぺりかん社、二〇一三年）、『漢字・カタカナ・ひらがな表記の思想』（平凡社、二〇一六年）などがある。

日本文化においては、和漢の対比が至るところに存在し、その根幹を支える一つの柱となっている。和漢の漢は、外国としての現実の中国を表しているのではなく、日本における公や権威の表象として内在化されたものと考えられる。そのことを、日光東照宮などの建物に施された人物彫刻の意味を考えることをとおして明らかにする。

はじめに

日光東照宮の陽明門は「日暮の門」とも呼ばれている。そこに施された彫刻を逐一眺めていると、一日かかってしまうというようなことからの呼称であろう。陽明門に限らず、日光東照宮の建物には、隙間なく稠密に彫刻や装飾が施されて

いる。龍や獏、唐獅子などの霊獣や孔雀や鳳凰などの霊鳥、また、良く知られた神厩の三猿や廻廊の眠り猫など、確かに見飽きることはない。

多種多様な彫刻を持つ東照宮だが、人物彫刻は正面唐門と陽明門にしか施されていない。しかもその人物たちはほぼすべて中国の人物なのである。どちらも、拝殿に到るまでに必ず通らなければならない重要な場所であり、そこにのみ中国の人物彫刻が施されていることには、なんらかの意図があったと考えるべきであろう。

本稿では、その人物彫刻の意味につき、和と漢との違いに着目して、考察してみたい。

なお、現在我々が見ることの出来る東照宮の主要な社殿は、

表1　日光東照宮正面唐門の人物彫刻

記号	故事・人物	場所	備考
A	「洗耳」許由・巣父	正面奥	西本願寺国宝唐門
B	「諫鼓謗木」堯帝	正面手前	『帝鑑図説』※東照宮では「舜帝朝見」とする。

寛永十三年（一六三六）に徳川家光によって造営された。その後、修復や部分的な変更などは加わっているが、彫刻などの主要な部分については、その折造営されたまま伝わっているとされている。ここで考察する正面唐門と陽明門も同様であることを確認しておく。

一、正面唐門の人物彫刻

正面唐門は、四方唐門と言われる様式で、四方向に唐破風を持つ複雑で豪華な造りとなっており、他に類例を見ない。日光東照宮内にも本殿裏面唐門や御仮殿唐門があるが、それらは一般的な平唐門であって、正面唐門と比べて一等格が下がるものと考えられる。よって、この正面唐門は建築様式の面からも最上級の位置づけにあると言えるだろう。

その正面唐門に施された人物彫刻は**表1**に掲げるようなものである。これについてはすでに拙著（『武家権力と文学　柳営連歌、『帝鑑図説』及び「日光東照宮正面唐門彫刻小考）にて考察を試みた。詳細についてはそちらについていただきたいが、その意味づけについて簡単に触れておきたい。

Aは画題としても著名な許由と巣父の故事である。堯帝から位を譲るという話を聞いた許由は汚れたことを聞いたと頴川で耳を洗い、そのことを知った巣父はその川の水を汚れているとし、飼い牛にも飲ませることなく立ち去ったという。

Bは、堯帝が広く民衆からの意見を聴こうとした「諫鼓謗木」の故事であり、その図様は和刻本『帝鑑図説』（秀頼版、一六〇六年刊）に依っている。

両者ともに中国古代の理想とされる人物たちであり、本殿に最も近い唐門に施されるにふさわしい図像であろう。また、両者は「聞く」ということでも共通している。その両者の意味を合わせて考えてみると、「願いは聞くが、汚れたことは聞かぬ」と言う寓意が顕れてくる。祀られている東照大権現の意志を具現化しようとした図様の彫刻と言えるのではないか。

二、陽明門の人物彫刻

次に、陽明門の彫刻を見てみよう。

陽明門は、二層の八脚門で、入母屋屋根の四方の軒にそれぞれ唐破風を付けており、これも豪華な建築物である。間口

表2　日光東照宮陽明門の人物彫刻

番号	故事・人物	場所	備考
1	「孟母三遷」孟子	南・高欄1	
2	「奏楽」	南・高欄2	
3	「舞踊」	南・高欄3	
4	「石拳」	南・高欄4	
5	「甕割り」司馬温公	南・高欄5	
6	「鬼遊び」	南・高欄6	
7	「木馬遊び」	南・高欄7	
8	「蝶とり」	南・高欄8	
9	「石拳」	南・高欄9	
10	「倒れた友を起す」	東・高欄2	
11	「相談」	東・高欄3	
12	「喧嘩」	東・高欄4	
13	「鳩を捕える子ども」	東・高欄6	
14	「商山四皓」	西・廻縁腰組間1	
15	「虎渓三笑」	西・廻縁腰組間2	
16	「西王母」	西・廻縁腰組間3	
17	「三聖吸酸」	西・廻縁腰組間4	
18	「琴高人」	北・廻縁腰組間1	
19	「黄仁覧」	北・廻縁腰組間2	
20	「鐘離権」	北・廻縁腰組間3	
21	「費長房」	北・廻縁腰組間4	
22	「王子喬」	北・廻縁腰組間5	
23	「梅福仙人」	北・廻縁腰組間6	
24	「鉄拐仙人」	北・廻縁腰組間7	
25	「鄭思遠」	東・廻縁腰組間1	「耆域」か。
26	「四睡」	東・廻縁腰組間2	
27	「寿老人と福禄寿」	東・廻縁腰組間3	
28	「張良」	東・廻縁腰組間4	
29	「弾琴」	南・廻縁腰組間1	
30	「囲碁」	南・廻縁腰組間2	「王質」か。
31	「周公訴を聴く」	南・廻縁腰組間3	
32	「訴人三人」	南・廻縁腰組間4	
33	「孔子観河」	南・廻縁腰組間5	
34	「展書」	南・廻縁腰組間6	
35	「観画」	南・廻縁腰組間7	

※陽明門の画題同定は『国宝東照宮陽明門・同左右袖塀修理工事報告書』（日光社寺文化財保存会、一九七四年三月）による。これは矢島清文「陽明門案内、その一」（『大日光』33号、一九六九年十月）の考証に基づいたもの。
※「場所」の数字は、その場所における向かって右側からの位置の順を示している。
※「番号」は私に付した通し番号。

も三間もあるため、彫刻を施す部分も多くなり、人物彫刻も三十五に及ぶ。

彫刻の図像は大きく三つの種類に分けられる。一つは故事であって、図像の示す説話としての内容がはっきりしているもの。1「孟母三遷」や司馬温公の2「甕割り」とされるものの図像である。二つ目は2「奏楽」3「舞踊」など、故事ではないが具体的な動作や所作をしめしているもの。三つ目は中国の人物。その大半を占めるのは、いわゆる仙人の図像である。仙人の中には、漢画の画題として良く描かれる18「琴高」や24「鉄拐」などがある一方、図像だけでは同定の難しいものも存在している。

このうち、高欄に施されたものは、すべて唐子（2・3・4・6・7・8・9・10・11・12・13）であり、廻縁腰組間ではすべて大人の中国人物（29・30・34・35）であることは興味深い。

図1　陽明門の彫刻25の仙人（稿者撮影）

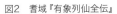

図2　耆域『有象列仙全伝』

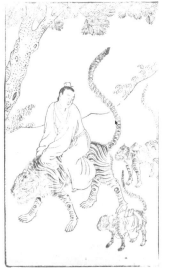

図3　鄭思遠『有象列仙全伝』

一例をあげてみる。**図1**は『鄭思遠』（25）とされるもので、二頭の虎とともに描かれる。これを仙人の図像を多く載せる『有象列仙全伝』（王世貞（一五二六〜一五九〇）撰、明刊本）と比較してみると、「耆域」の図像と良く似ている。

『有象列仙全伝』の耆域は、右向きで二頭の虎の間に立つ図像に描かれており、陽明門の25の仙人とほぼ同じである。虎の尻尾が上に向かって長く湾曲して描かれる点も類似している。それに対し、『有象列仙全伝』の鄭思遠は左向きの虎の親に跨がっており、後ろに二頭の虎の子を従える図である。図様の類似から見れば、「耆域」として描かれていると判断できよう。

陽明門では他にも、19「黄仁覧」や23「梅福」のように、『有象列仙全伝』の図像と良く似ているものがある。一方、18「琴高」や24「鉄拐」のように、細部に違いがあるため、『有象列仙全伝』ではない別の図像を模したと思われるもの

表3 北野天満宮拝殿の人物彫刻

番号	画題・人物	場所	備考
1	「囲碁」	拝殿正面・蟇股1	「王質」か。
2	「蝦蟇仙人」	拝殿正面・蟇股2	
3	「菊慈童」	拝殿正面・蟇股3	
4	―	拝殿正面・蟇股4	人物の前方に角のある獣。「白石生」「黄初平」図4
5	―	拝殿正面・蟇股5	白鶴に乗る。「桓闓」「王子喬」。図5
6	「鉄拐」	拝殿正面・蟇股6	
7	「黄安」	拝殿正面・蟇股7	亀に乗る。

※「番号」は、拝殿に向かって右側からの順。
※「画題・人物」の項目は、若林純『寺社の装飾建築　近畿編』(日貿出版社、2013年9月)による同定である。
　4. 5. については該書に記載はない。

もあり、一概に影響関係を言うことは出来ない。ただ、『有象列仙全伝』と似ていない図像は、上記琴高や鉄拐のような比較的画題として良く描かれていて、作例の多いものである。図像の出典については、仙人の同定とともになお慎重にすべきであり、今後の課題としたい。

いずれにせよ、正面唐門と陽明門には中国故事と中国人物のみが彫刻されていることは確認できた。また、それは参拝する者に見せるように作られていることも重要な点と考えられる。その意味を考えるために、次に日光東照宮と同時代の建築物における人物彫刻について見ておこう。

三、同時代の類例

日光東照宮は、権現造と呼ばれる様式で建てられている。これは、北野天満宮の社殿を模したものとされる。権現造は、本殿と拝殿を並べ、その間を石の間でつなぐという構造をとる。北野天満宮の社殿は、平安時代以来権現造だったとされているが、現在の社殿は慶長十二年(一六〇七)に造営された。本殿や拝殿の周囲、蟇股の内側などに、装飾彫刻が施されている。それらの彫刻のうち、人物彫刻は拝殿の外側正面の蟇股の内側にのみ施される(表3)。

前述したように、現存の北野天満宮の社殿は一六〇七年に

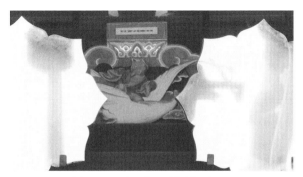

図4　北野天満宮拝殿正面彫刻　表3-4（稿者撮影）

図5　北野天満宮拝殿正面彫刻　表3-5（稿者撮影）

図6　二条城二ノ丸唐門　内側上部蟇股内彫刻（稿者撮影）

造営されたものであり、これらの人物彫刻がそれ以前の権現造にあったのかどうかはわからない。しかし、一般に室町時代末までの寺社の建築に人物彫刻が施されることはほとんどなかったとされており、おそらく一六〇七年の再建の時点でのものと考えられよう。ここでも拝殿正面という参拝者の最も目につく場所にのみ、中国の仙人たちが彫刻されており、日光東照宮との類似が見られることは興味深い。

桃山期から江戸時代初期にかけての建築で、人物彫刻を持つ代表的な例をあげる。

◆西本願寺唐門

「張良・黄石公」表側左右対面に配置。

「許由・巣父」内側左右対面に配置。

◆二条城二ノ丸唐門

「黄安」内側上部中央蟇股内。（図6）

これらも中国故事や仙人の彫刻である。許由と巣父の例は、東照宮正面唐門とも共通しており、門の装飾意匠として一定の需要があったものか。張良と黄石公との故事は、軍法の伝受に関わることであり、その意味で本願寺のような寺院の門にふさわしいとは思われない。確証はないようであるが、聚楽第や伏見城、豊国社からの移築説もあり、故事の内容から見れば、確かに武家にこそふさわしいようにも思われる。あるいは、説話の内容から辛抱することや勇気をもつことなどの教訓と見なせば、汎用できるとも言えるのだが。陽明門にも張良とされる彫刻（28）があるが、この同定には疑問があり、再検討が必要である。

移築ではなくもともと西本願寺のために立てられたと仮定すると、張良の故事の意味はあまりなく、中国人物であることが重要であったと考えることもできるだろう。内容よりも、装飾としての意味合いが強かったと考えるのである。仙人たちも、麒麟や龍、鳳凰などの伝説上の瑞獣や瑞鳥と同じような位置づけを与えられていたとは言えないだろうか。この世ならざる異世界を表現するためのものと考えてみたいのである。

日光東照宮を含め、桃山から江戸時代前期にかけての建築物の人物彫刻には、次のような特徴があると言えるだろう。

一、すべて中国の人物である。

二、描かれた故事の意味が重要な場合がある。

三、一方、故事や説話の意味にはあまり意味がなく、中国の神仙であることが重要なものもある。

四、重要な門や建物の正面など、最も人目につく部分に施されている。

以上を確認した上で、次に日光東照宮における日本の人物について見てみよう。

四、日光東照宮の奉納扁額

彫刻ではないが、日光東照宮には日本の人物画像が奉納されている。それは、三十六歌仙の歌仙絵で、土佐光起が描き、後水尾天皇が和歌をしたためたもの。これについても拙著で触れたので、詳細はそちらにゆずるが、東照宮建築とその装飾における異世界的な表現とは対極にあるものと言えるだろう。稿者の個人的な感想ではあるが、拝殿内部に掲げられた歌仙絵扁額には違和を感じるのである。

しかし、この扁額が東照宮の奉納品として重要な意味を持っていたことは間違いないだろう。それは、東照大権現として宮殿に祀られた家康像の多くに、この歌仙絵扁額が描きこまれていることからもわかる。また、仙波東照宮や世良田

東照宮など各地の東照宮にも、日光東照宮同様、歌仙絵扁額が奉納されているのもその証左となろう。

注意すべきは、この扁額は奉納されたものであること。祭神である家康に向けてのものであって、装飾としての意味はないと考える。掲げられている場所が、拝殿の内部であるともそれを示しているだろう。普段は誰も見ることが出来ない場所であり、見られるとしてもここまで入ることの許された極限られた人だけだからである。多くの人々に見てもらう必要がない、いわば内向きのものだと言える。

歌仙絵扁額と対比して見れば、建築物に施された装飾は外向きと言えるだろう。麒麟や龍などの霊獣や鳳凰などの霊鳥は、東照大権現に捧げられたものではなく、その威厳を示すために散りばめられているのである。中国の人物たちも同じ意味を持ってそこに置かれているのではないか。一義的には装飾の一部として、異世界的な様相を演出するためにあると考えたい。

そう考えると、おのずから故事の意味も明らかになるのではないだろうか。そこで表現されているのは、神である家康からの教訓ととらえられよう。例えば著名な眠り猫とその裏側にある雀との関係において、太平の世の到来とその意義を読むように。人物の関わる故事の教訓は、より具体性を持つ

て参拝の人々に響く。日光東照宮の案内者として活躍してきた堂社引きたちも、その故事彫刻を指しながら、絵解きのように話をしてきたと想像するのである。

おわりに

古来、日本においては、あらゆる局面において和と漢とが意識されてきた。あるいは対立し、あるいは融合しながら独自の文化を形成してきたと言えるだろう。

漢とは中国のことであり、日本にはない外来の文化であった。文字としての漢字、思想としての仏教や儒教を漢のものとして採り入れて来たのである。しかし、そこから日本独自のひらがなを作りだし、日本化された新仏教や儒教が生まれた。

稿者は文字表記の問題について考察してみた（拙著『漢字・カタカナ・ひらがな　表記の思想』）が、日本では単純に漢字対ひらがなが日中の対立にはならないのである。むしろ漢は既に日本文化の中に内在化されていると言えるのではないか。

和漢の対比は、日中の対比ではなく、むしろ日本の中で公私の対比としてとらえた方が的確だと思われる。公的なものの、権威あるものは漢、私的なもの、情緒的なものは和といいう位置づけである。文章を書く場合も、公的になればなるほど漢字・漢語の使用が増えてくる。公文書を我が国独自の文

字であるひらがなだけで書くことなど誰も考えないだろう。それほど漢字は日本文化の中に根付いている。これは日本だけを見ていてもわからないが、隣国韓国の様相と比較して見れば明らかになる。韓国では、漢字を排斥しハングルのみで表記することが既に一般化している。ナショナリズムとハングルという韓国独自の文字とが直結しているのである。しかし、日本ではむしろナショナリズムを表現する文字が漢字であることは興味深い。内在化という所以である。

中国故事と人物彫刻に関しても、同じことが言えるのではないか。中国の人物を散りばめた空間は中国を表現しているわけではない。そこは、現世でも中国でもない異空間ともいうべきもの。東照宮で言えば、大権現のいる空間なのだ。その大権現の威厳や教訓を彫刻などの装飾が表現しているのである。

主要参考文献

日光社寺文化財保存会『国宝東照宮陽明門・同左右袖塀修理工事報告書』(日光社寺文化財保存会、一九七四年三月)

高藤晴俊『日光東照宮の謎』(講談社現代新書、一九九六年三月)

山作良之『日光東照宮蔵三十六歌仙扁額制作の経緯』『大日光』79号、二〇〇九年三月)

松島仁『徳川将軍権力と狩野派絵画――徳川王権の樹立と王朝絵画の創成』(株式会社ブリュケ、二〇一一年二月)

松島仁「狩野派絵画と天下人　障壁画と肖像画を中心に」(『聚美』3号、二〇一二年四月)

若林純『寺社の装飾彫刻　関東編下』(日貿出版社、二〇一二年十二月)

若林純『寺社の装飾彫刻　近畿編』(日貿出版社、二〇一三年九月)

宇野瑞木「近世初期までの社寺建築空間における二十四孝図の展開――土佐神社本殿蟇股の彫刻を中心に」(『絵画・イメージの廻廊』シリーズ日本文学の展望を拓く・第二巻、笠間書院、二〇一七年十一月)

　　　※　　※　　※

入口敦志『武家権力と文学　柳営連歌、『帝鑑図説』』(ぺりかん社、二〇一三年七月)

入口敦志「日光東照宮正面唐門彫刻小考」『大日光』84号、二〇一六年六月)

入口敦志『漢字・カタカナ・ひらがな　表記の思想』(ブックレット〝書物をひらく〟平凡社、二〇一六年十二月)

「環境」としての中国絵画コレクション
――「夏秋冬山水図」（金地院、久遠寺）におけるテキストの不在と自然観の相互作用

塚本麿充

つかもと・まろみつ――東京大学東洋文化研究所准教授。専門は中国絵画史。主な著書・論文に『北宋絵画史の成立』（中央公論美術出版、二〇一六年）、「徽宗朝における宮廷文物の収蔵・展観活動と『清明上河図』の淡彩表現」（東京国立博物館・北京故宮博物院編『決定版清明上河図』国書刊行会、二〇一九年）などがある。

従来まで美術〝コレクション〞の存在はある一定の集団、もしくは階層や地域の趣味（テイスト）を反映して形成されるものと考えられていた。しかしながらコレクションというものを何かしらの「結果」ではなく、その後も社会に存在することで、作用を及ぼしてく動的な「主体」であるととらえ直す時、今度はコレクションこそが人間をつくり、社会のテイストを決定し、のちに「美意識」ともよばれる価値のコードを規定していく逆の作用があることを知ることが出来るだろう。ここでは日本の中国絵画コレクションを「環境」としてとらえ、それがいかに人間社会に作用を及ぼしていくのか、いわば「環境」としての「モノ」と自然の相互作用の在り方について考察してみたい。

一、宋代絵画と詩情の表現

「夏秋冬山水図」（図1、南宋、金地院、久遠寺）は南宋絵画を代表する傑作としてよく知られている。この作品は室町将軍家の中国絵画コレクション目録である「御物御絵目録」のうち「四幅」「山水徽宗皇帝」や「室町殿行幸御餝記」にある泉殿会所に掛けられた「御絵 四幅皇帝 山水」に相当すると考えられており、各幅に中国の収蔵印である「仲明珍玩」「盧氏家蔵」印が押され、さらに足利義満の収蔵印である「天山」印を持っている。中国における士大夫コレクションから室町将軍家コレクションを経たのち、秋冬幅は足利義植より大内政弘へ贈られ、大内義隆から妙智院策彦周良へ、さらに妙智院三章令彰から以心崇伝に譲られて南禅寺・金地院に伝来した。また夏幅は旧箱の裏書より寛文十三年（一六七三）に太田資宗から胡直夫筆として久遠寺へ寄進されたことがわかる。実際の制作は徽宗その人ではなく南宋時代初期十二世紀の宮廷画家による作品と考えられるも

図1　（伝）徽宗「夏秋冬山水図」（南宋、12世紀、金地院・久遠寺）（『日本美術全集6 東アジアのなかの日本美術』小学館、2015年）

のの、宋代画院で制作されてのち足利将軍家へ、さらには唐物の地方大名への分散と再収集と言う極めて典型的な権威化の過程をたどった本作品は、その高い画質による価値形成という点からも、日本における中国絵画の最も代表的な名品であると言ってよいであろう。（1）

本作品の価値を最も根源的に規定しているのは、第一にその宋画としての高い自然描写にあるとされてきたのである。さらに本作にとって最も重要な表現は、各幅の空気感の表現である。写真や複製によって最も容易に消えてしまうこの表現は、単体のモチーフではなく淡墨と金泥、そして微妙な色層によって描かれ、移ろいゆく光と時間を表現している。この表現が鑑賞者に、あたかも実際の四季と四時の移ろいに対したような自然な感情を沸き起こすのである。

日本の中国絵画研究者によって多く言及されてきたように、本作品には「四季・四時」とも言うべき「二重の時空間表現」がなされている。（2）すなわち、夏幅には高い湿度のなかに風雨の景があらわされ、秋幅には非常に澄み切った空気の中に広がる夕陽の景、そして冬幅には凍てつく夜の景が、さらに各幅には風幅と鳴きかわす鶴、そして二匹の猿という音を表すモチーフが描かれ、目には見えない「音」の表現が各幅の無限の空間性をも表現している。すでに失われてしまった春幅がおそらく朝景であったとすると、春幅（朝）、夏幅（昼、雨、風）、秋幅（夕、夕陽、鶴）、冬幅（夜、暗闇、哀猿）という、四季の時間と光の表現が二重に表現されて

このように連続する画面に視点を移していくことで、絵画表現の微妙な変化から次々と情趣を呼び起こされていく鑑賞体験こそは、鑑賞者に典拠となる詩歌・テキストの存在を想起させる動力となるものであった。実際、すでに明治三十二年（一八九九）の『真美大観』解説において本作と詩との関連が述べられているのをはじめ、明治三十六年（一九〇三）の『國華』解説で「画意頗る詩趣に富む」とされ、近年に至るまで陶弘景、杜甫、白居易など、この作品の典拠にふさ

わしいとされてきた詩は数多くあげられてきた。実際、鶴や白雲、山中の隠者、谷間の猿声などは、すべて中国の古典詩歌によくよまれるモチーフで、全体の雰囲気と相まって特定のテキストと画面を結びつけて鑑賞したくなる衝動に駆られることは否めない。しかしながらこの作品は、文字とモチーフが一対一に対応し、詩や故事を絵画化した詩意図のような作品とは違う位相で成立した作品と言えるだろう。画中のモチーフがあまりにも抒情の典型を示しており、全てのモチーフが単一のテキストに収斂していくことはあまりにも困難であるからである。

二、テキストの不在

この作品で表現されているのは各季節の最も感傷的な一瞬である。作品と詩の関係は詩になる風景を総体的に視覚化したところにあると言え、各季節のどの瞬間が美しく、抒情的なのかを視覚的に示す作用を持つ絵画表現は、鑑賞者が様々なテキストを自由に思い浮かべ、重ね合わせる鑑賞の空間を与えている。詩を読んだ時と同じ感傷的な気分を最も想起させる季節と時間を切り取ったのがこの作品であるとすると、鑑賞者が絵画表現から詩を思い出してしまうのは、絵画賞の構造は、あたかもテキストによって自然が加工され、二次的に鑑賞されていく構造と非常によく似ている。いわば、絵画としての高い再現技術によって、自然への視覚のありかたが規定され、鑑賞者はこの絵画が示した自然情景を、今度はその規定に沿って見るように誘導され、感じてしまう。それがこの類まれな四季山水図が示す自然視覚の「類型」であると言えよう。

さらに興味深いのは、落款のない本作品の作者として足利将軍家時代から江戸時代初期に至るまで、「徽宗皇帝」筆の伝承が付され伝来してきたことである。[3]風流天子ともよばれる徽宗は、北宋末期にあって画院を改革し、詩の内容を絵画化することで宮廷画院の画家たちを試験し、直接的なモチーフによって詩意を表すのではなく、暗示的な空間によって詩意を作り上げることによって詩の全体的な抒情を絵画に表現するように指導したという。[4]いまだ写真による中国絵画史の様式的研究が行われていない時代、徽宗の画院改革と詩趣表現というイメージが結びつくことによってはじめて「夏秋冬山水図」は、「徽宗」筆と鑑定されることに意味を持つため、このような文献的知識の蓄積が「徽宗」アトリビューションの背後にあったと考えられる。言い換えれば、足利家の所蔵するコレクションとしても、北宋画院の最盛期である徽宗の理念を端的に継承するこのような大型の宮廷絵画は、ふさわしい質と大きさを持っていたと言えよう。

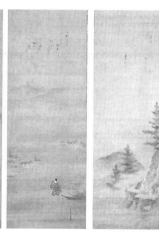

図2　土佐光起「三夕図」（江戸時代、17世紀、東京国立博物館）
（出典：国立博物館所蔵品統合検索システム
https://colbase.nich.go.jp/collection_items/tnm/A-10072?locale=ja）

三、絵画による自然の再発見

このように見てきた時、ほかのどの南宋宮廷の作品ではなく、「夏秋冬山水図」が日本に伝来したことは、単なる宋代絵画の傑作が伝来した以上の意味を持っていったと思われる。南宋絵画に実現されていた非常に高度な再現の描写こそは、自然への眼差しとその規範性の形成を促し、鑑賞者に自然の見方を一変させる原動力ともなって作用していったからである。自然への態度が文学（テキスト）というコードが持ち込まれたことによって変化が生じていったように、絵画という媒体によっても規定化が行われていったのである。

この絵画の存在から当時の人々がどのように世界の見方を一変させたのか、文字史料以上に雄弁に物語るものがある。土佐光起「三夕図」（図2、東京国立博物館）である。土佐光起（一六一七〜九一）は父・光則のあとをつぎ、承応三年（一六五四）に左近衛将監となり宮廷の絵所預となったとされる。三夕図とは『新古今和歌集』のうち「秋の夕暮」で結ばれる三首の歌を三幅対としたもので、この作品では藤原定家を中幅とし、向かって右幅に寂蓮、左幅に西行を配している。

着賛者はいずれも後水尾院周辺の中心的な歌人たちであるが、最年長で、後水尾院の古今伝授も先立って受けた飛鳥井雅章が中幅を担当しているという。

重要なのは人物の姿勢と風景、そして全体における画趣発生のシステムである。画面下方に人物を置き、それぞれの人物は姿勢をやや画面奥の方へ向けている。そのことによって画面の大部分を占めるのは余白という表現による空気感の表現であり、そのなかに槙、浦の苫屋、鴫と沢など、最低限のモチーフが散りばめられている。しかしそのことによって画面の空気感はかえって濃厚に表現され、それぞれのモチーフが淡墨で描かれ水面にわずかに淡青が入ることによって、「秋の夕暮れ」にふさわしい清澄で静やかな情景が描き出されている。さらに鴫が飛び立つ瞬間の音の表現によって、暮秋の静けさが強調されている。

人物と風景の関係についてみれば、各人物の内面の情趣が後方に広がる風景に

よって説明される構図となっている。こ
のような、人物の姿勢による画面奥への
視線の誘導、広い空間によって鑑賞者に
無限の空間を想像させ、そこに詩趣を発
生させるような絵画の構成、そして自然、
人間と詩歌の三者の関係は、南宋時代に
達成された「夏秋冬山水図」におけるそ
れと、非常に近似することが理解される
だろう。

よく知られたように、土佐光起は「秋
郊鳴鶉図」(東京国立博物館)をはじめと
する鶉を得意とし、それは南宋時代に活
躍した同じ宮廷画家であった李安忠への
敬慕であったことも指摘されている。(5)ま
た「林和靖鶴松図」(三幅対、大和文華館)
は、相国寺に伝わり絶海中津(一三三四
～一四〇五)が明から帰国する際に持ち
帰ったとされている文正「鳴鶴図」(相国
寺承天閣美術館)を学んだもので、(6)「豆鳥
図」(個人蔵)のような徽宗画を模写した
作品も残っている。(7)このようにしてみれ
ば、土佐光起「三夕図」と「夏秋冬山水

図」の画面構造と詩趣発生システムが類
似するのも、このような土佐光起の周辺
環境によるものと考えることが出来よう。

しかし「夏秋冬山水図」が特定の詩テ
キストに収斂することが難しいのに対し
て、土佐光起「三夕図」では画面上方に
和歌が書かれており、特定のテキストを
示し、すでに固定化しているという差異
がある。しかしこの和歌がなくとも、鑑
賞者はこのテキストを思い出すことが出
来るし、特定のテキストは示されなくと
も絵画の鑑賞は可能である。一方「夏秋
冬山水図」の上方にある空間も同じ役割
を果たしており、ここに南宋の皇帝や文
人たちによって詩文が書き加えられても
よいし、なくともよい。むしろ「夏秋冬
山水図」は、中国の文人たちによって賛
が書き込まれてテキストの固定化が行わ
れる以前に日本に伝来したことによって、
絵画構図本来の持つ、自然の見方、そし
て意味発生のシステムを制作当初の形で
て日本に伝えることに成功したとも言えよ

う。

その意味で、「夏秋冬山水図」と「三
夕図」の関係は、従来とらえられてきた
ような「影響—被影響」という中国絵画
と日本絵画の一方的な関係とは、位相を
異にするものである。この二つの作品が
最も類似するのは、詩趣発生という画面
構成上のシステムの類似であり、自然の
見え方という視覚の類似であるからであ
る。宋代の「夏秋冬山水図」が決定的な
方向性を示したのは、皴法や構図といっ
た描き方ではなく、どのように自然を切
り取り、そこにいかに情趣を読み取るか、
という「視覚の類型」とも呼びうるもの
であった。それは、画面構図と不在のテ
キスト、そしてそれによる詩趣発生の、
三者の連関のシステムとも言える。それ
ゆえに、この絵画表現のシステムは、漢
詩と和歌と言うテキストの差異をも超え
て、さらに言えば、それゆえに、世界の
見方を共有するものとして広く受け入れ
られたと言えよう。

四、宋代絵画が伝える自然観照の類型

趣の関係の構図と共有する関係にあるこ

が、「三夕図」のような自然と人間と詩

「夏秋冬山水図」の自然観照の類型

図3　横山養徳模「白良玉 林和靖陶淵明図」（文政7年（1824）、東京国立博物館、A-5336）、模者不詳「胡直夫 風雨山水図」（東京国立博物館、A-6156）（https://webarchives.tnm.jp/）

とを述べたが、このような現象は、高い自然再現の技術を持つ宋代絵画の鑑賞体験後にしか起きえない現象と言うことができる。

よく知られたように「四図」模本らしき作品が入っている。横山養徳模「白良玉 林和靖・陶淵明図」（図3、A-5336）がそれで、秋幅には「原本絹地「林和靖 左 白良玉「興」弐幅対極之通 今度添状出来 文政七年（一八二四）申 神無月廿四日 横山養徳写之」、冬幅には「絹地 弐幅対 文政七年神無月廿五日 横山養徳写焉」「陶淵明 白良玉 右□」との書き込みがあり、江戸時代に本作品は南宋で人物をよくしたとされる白良玉の作品と鑑定されたらしいことがわかる。原本秋幅に特有の顔料の厚みや冬幅の薄塗の胡粉、全体の淡墨の使い方や鳴鶴など細やかに模写しているが、秋幅の空にある金天の表現は写していない。

しかしここで興味深いのは、秋幅の画題が「林和靖」、冬幅が「陶淵明」と鑑定されていることで、秋の景色から林和靖

が知られているが、その最大のコレクションとしての「（伝）木挽町狩野家摸本類」（東京国立博物館）があり、そのなかにも金地院・久遠寺蔵の「夏秋冬山水図」模本らしき作品が入っている。横山養徳模「白良玉 林和靖・陶淵明図」（図

季・四時山水）」の表現は宋代に完成し、同様の構図は「四季山水図」（明代、韓国・国立中央博物館）のように明代まで継承されていくことが知られているが、明代絵画は筆触や構図、モチーフを中心として画面が構成されるため各幅における空気感の表現が後退し、宋代絵画のような自然に対した時の深い抒情を感じることはできない。土佐光起「三夕図」がもつ深い抒情と宋代絵画の、直接の関係を示す理由の一つともなろう。

最後に一つ、非常に興味深い例を挙げておきたい。江戸時代の狩野派は全国の古画を精力的に模写していったこと

を、そして頭巾を被る隠逸の図像から陶淵明を連想し、画面と詩情との結びつきを強く固定化して鑑識が行われていたことである。(9) こうして「夏秋冬山水図」はその周辺に詩趣というイメージをもたらしながら、近代に至るまで多くの鑑賞者の自然と詩との視覚的関係を規定してきたのである。

おわりに
──詩趣発生システムの共有

「夏秋冬山水図」は明治十七年(一八八四)の絵画共進会に出品された際、同年の『大日本美術報』で三幅であったことがすでに述べられていることが確認できる。また、村田良策(一八五五〜一九七〇)は近代美学の立場からその構図を論じており、従来までの「唐絵」の価値観ではなく「芸術」作品として中国絵画を扱った早い例となる。(10) さらに戦後には足利将軍家や宋代絵画史といった美術史的コンテキストからもその意味が語られるようになった。本稿では、従来まで個人の芸術性を表現するだけではなく、自然の「見方」を伝達する媒体でもあったことがわかる。作品は制作され、生み出された時点での作家の意思やオリジナルな環境の復元に研究の重点が置かれてきたが、むしろ重要なのは作品が移動していくことで、視覚の媒体となり、その結果様々な場所で新しい意味を発生させていくシステムであろう。それは今現在も機能しつづけているシステムであるからである。「夏秋冬山水図」は作品の移動によって新たな視覚を伝播し、さらには意味の変容をとげた作例であり、絵画作品によって自然の見方が規定されていくことを示す、非常に興味深い作例と言うことができるだろう。

や集団のテイストを反映すると考えられた「コレクション」が、それが鑑識されることによって、今度は伝承されたテキストと同じように外面の自然の見方を規定し、その価値を発生させていく機能をもつことを述べた。これは、高い絵画技法と表現によってのみ伝播できる自然への「見方の仕組み」であり、それゆえに高い表現描写を持つ宋画は、それを提供するにふさわしい媒体として作用し、伝来した場所で自然と鑑賞と詩的情趣の三者を結合する装置としての役割を果たしてきたのである。

実は同じような仕組みは、写真によっても可能になるし、ジェームス・ケーヒルは南宋初期絵画、特に「夏秋冬山水図」とドイツ・ロマン主義絵画、例えばフリードリッヒなどの作品に、絵画と自然、「後ろ向きの人物」の構図上の役割に同じ詩趣発生の原理が存在することを認めた。(11) このようにみると、作品は作家

注

(1) 板倉聖哲「解説」(『日本美術大全集』六、小学館、二〇一五年)。

(2) 小川裕充「大仙院方丈襖絵考(上・中・下)」(『國華』一一二〇〜二二、一九八九年)。

（3）鈴木敬「夏・秋・冬景山水図」（『大和文華』三二、大和文華館、一九六〇年）で言及されるように、本図には伝来を知る重要な付属文書があり、『金地院文書』（東京大学史料編纂所影写本、三〇七一―六二―四七―四）に所収されている。そのうち、「徽宗二幅一対翠竹庵添状」は曲直瀬道三（翠竹庵、一五〇七～九四）から策彦周良（一五〇一～七九）に宛てた書簡で、本図が『鹿苑相公御物之大幅、二幅一対、徽宗皇帝御宸蹟』であること、「越後不識庵」（上杉謙信、一五三〇～七八）を二万両を以て求めようとしたことなどが記されている。また同じく妙智院三章令彰から金地院崇伝への書簡には、「恵林院殿」（足利義植）、大内法泉寺（政弘）に被遣之」「先師還唐之時、大内義隆公御褒美賜之」「頂上之印者御物之証印也。外題者能自筆也」とあって、当時から徽宗と足利家の御物、そしてその鑑蔵印がすでに権威として語られていたことがわかる。また『夏幅山水図』については、従来まで指摘されてきた蓋裏の寄進銘のほか、『身延鑑』（貞享二年〔一六八五〕）に記載がある。

（4）この時期の宮廷絵画の作画理念の変遷と本図の位置づけについては、井手誠

之輔「近景へのまなざし 杭州をめぐる絵画」（『故宮博物院 二 南宋の絵画』NHK出版、一九九八年）

（5）泉万里「栗穂鶉図屛風」解説（『日本美術全集』十七、講談社、一九九二年）。

（6）中部義隆「新収品紹介 土佐光起筆「林和靖梅鶴図」（三幅対）」（『美のたより』№95、一九九一年。のち、同『近世絵画研究：大和文華館所蔵品を中心に』大和文華館、二〇一八年、所収）。

（7）後藤健一郎「解説」（『土佐派と住吉派やまと絵の荘重と軽妙』図録、和泉市久保惣記念美術館編、二〇一八年）。なお、土佐光起「三夕図」には同構図で横幅のものも多数伝わっている（知念理「解説」『近世やまと絵の開花 和のエレガンス 土佐光起生誕四〇〇年』大阪市立美術館、二〇一七年）。

（8）この問題については、すでに島尾新「東山御物随想――イメージのなかの中国画人たち」（『南宋絵画――才情雅致の世界』根津美術館、二〇〇四年）に言及されている。

（9）この模写者である横山養徳（一七九

挽町狩野家に学んだと考えられる人物である。晴川院（狩野養信一七九六～一八四六）の一字拝領を受けていることからその弟子と考えられ、池上本門寺の「会心斎先生筆塚銘文」（弘化三年〔一八四六〕）にもその名が連ねられている。

（10）村田良策「金地院秋冬山水図（ある構図論）」（大口理夫『続 名品手帖』創藝社、一九四四年、所収）

（11）James Cahill, In Southern Sung Hangchou, *The Lyric Journey: Poetic Painting in China and Japan*, Harvard University Press,1996, pp.62-66.

九～？）は日向国飫肥藩のお抱え絵師の家系に生まれ、父の横山惟儀と同じく木

（四）「IV 奥絵師狩野家墓所の調査」『池上本門寺 奥絵師狩野家墓所の調査』池上本門寺、二〇〇四年）。この摸本の内寸は各118.3×53.3で、原図の128.3×55.2という法量とほぼ一致する。一方、これと少しく時代を下ると考えられ、墨の使い方が近代的な模写に近づいている。
（久遠寺）の模写であるが、やや時代がさがると考えられ、墨の使い方が近代的な模写に近づいている。言うまでもなく「夏景山水図」
雨山水図」（図3、模者不詳、A-6156）がある。

江戸狩野派における雪舟山水画様式の伝播

——狩野探幽「雪舟山水図巻」について

野田麻美

本稿では、狩野探幽「雪舟山水図巻」（個人蔵）の図様の淵源を辿り、探幽による雪舟様式受容の具体的様相を分析する。また、「雪舟山水図巻」の図様が江戸狩野派内で規範化され、アレンジされたことを指摘し、「雪舟山水図巻」が江戸狩野派による雪舟受容を考えるうえで重要な作品であることを明らかにする。

はじめに

十七世紀初頭、さまざまな流派が活躍していた日本の画壇を制圧したのは、狩野探幽（一六〇二〜七四）を中心とする江戸狩野派であった。彼らは、探幽が創始した江戸狩野派様式を日本全国に広め、江戸時代を通じて活躍する強大な基盤を整えた。

将軍や大名をはじめとする当時の美術品受容層に支持された探幽の画は、「軽妙洒脱」、「瀟洒淡麗」と称される、あっさりとした情趣漂う山水画、品の良い人物画や花鳥画などで、なかでも狩野探幽「富士山図」（一六六七年、静岡県立美術館）のような、墨色や淡彩の美しい、理想化された景観表現を特徴とする山水画は、探幽の代名詞となった。この「富士山図」の基となる作品が、狩野派の画ではなく、室町時代の巨匠・雪舟（一四二〇〜一五〇六？）の画であることは興味深い事実と言える。当時、雪舟は人気の画家で、漢画派と呼ばれる、中国絵画の様式に倣って絵画制作を行っていた流派の画家たちは、こぞって雪舟様式を取り入れていた。雲谷派を除

のだ・あさみ——静岡県立美術館上席学芸員。専門は日本近世絵画。主な著書・論文に「江戸狩野派の《倣古図》をめぐる一考察——狩野探幽筆『学古図帖』を中心に」《徳川の平和——250年の美と叡智》（静岡県立美術館、二〇一六年）、『江戸狩野派展』（静岡県立美術館、二〇一八年）、「江戸狩野派による雪舟学習をめぐる諸問題——倣古図の分析から」《天開圖畫》一二号、二〇一九年）などがある。

いて、雪舟様式を摂取した流派が消滅する運命を辿るなかで、探幽は、数多の雪舟画のなかから規範となる図様、表現を選び出し、自らの様式に取り入れることに成功した。画壇を制圧した探幽が雪舟画を核に用いて自らの様式を形成したことによって、江戸時代における雪舟様式の継承と発展の問題は、江戸狩野派を中心に展開したと言えよう。(2)

探幽以前の狩野派は、狩野元信(一四七七?～一五五九)、狩野永徳(一五四三～九〇)のように、花鳥画や人物画、風俗画を得意とした画家ばかりであった。探幽に至り、狩野派は山水画を絵画制作における中心的な画題に据えたと考えられる。狩野派のような、型を重視し、規範となる図様を用いた作画を基礎とする流派にとって、元来、筆墨表現によって光や大気の微妙な変化を表す技術を要する山水画の様式を共有することは難しい。探幽周辺の画家は、探幽の山水画様式を理解するうえで、規範となる探幽画を写し、その図様、表現を学んだが、模写が繰り返される過程でその様式は大きく変容した。ここで論じる狩野探幽「雪舟山水図巻」(個人蔵)は、江戸狩野派の画家によって繰り返し写され、アレンジされることで、雪舟様式が江戸狩野派内に取り込まれ、多様な展開を遂げたことを示す作例である。

本稿では、まず、「雪舟山水図巻」とその基となった雪舟

系の山水画の関係について分析し、探幽が雪舟様式をいかして自家様式に取り入れたのか、具体的に考察する。つぎに、江戸狩野派の画家が「雪舟山水図巻」の図様を模した作例に注目し、「雪舟山水図巻」の図様が規範とみなされ、江戸狩野派内に普及したことを指摘する。そのうえで、「雪舟山水図巻」の図様をアレンジした探幽周辺の作例に触れ、「雪舟山水図巻」系統の図様や表現が江戸狩野派の山水画様式の展開に影響を与えたことに言及する。

一、「雪舟山水図巻」の概要

それでは、「雪舟山水図巻」とはどのような作品か、具体的に見ていこう(図1)。巻末の款記より、「雪舟山水図巻」は、寛文十一年(一六七一)、探幽が七十歳の折、雪舟の山水画に基づき描かれた作品と分かる。(3)画面構成は、大きくは巻頭、中央、巻末の三つの部分に分かれる。巻頭部分には、画面空間の前後に積み重なる岩塊が描かれており、山道の先には楼閣や城壁が姿を現す。その前方には水景が広がり、水上の帆船は鑑賞者の視線を画面左方へといざなう。中央部分には、複雑に入り組んだ岸壁の合間に家屋が垣間見え、向かい合い、拱手する二人の高士が描き込まれている。巻末部分の始めには巨岩が現れ、その左方には、樹叢に続く山道を進む

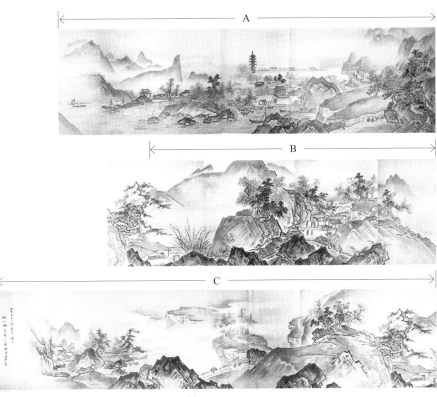

図1　狩野探幽「雪舟山水図巻」（1671年　個人蔵）

騎馬人物の姿が見える。山道の左側には水景が広がり、その先の最終場面には山間の茅屋が描かれている。

「雪舟山水図巻」の構築的な空間構成、山水とともに人々の営みを描き込む表現などには、雪舟の山水画との共通点が指摘できる。また、モチーフを描くメリハリのある筆遣い、藍や黄緑などの明澄な彩色、滋潤な墨色は、雪舟画を想起させるものがある。モチーフの輪郭線の濃淡を唐突に切り替えるなど、モチーフを雪舟風に見せる筆遣いのテクニックが駆使されており、探幽が雪舟の山水画様式の特徴をよく捉え、それを強調するような工夫を凝らしている点が興味深い。そして、巻末部分に近づくにつれ、探幽風の筆癖や墨調が強くなり、モチーフの形態や彩色表現、画面に奥行きを作り出す余白の用い方などにも、探幽画らしい特徴が看取される点が注目される。「雪舟山水図巻」は、雪舟画そのもののような始まりから、雪舟様式と探幽様式が混然一体となってゆく、ダイナミックな場面展開に見どころがある作品と言えよう。

二、探幽が参照した雪舟系山水画との比較

探幽は、どのような雪舟画を参照して「雪舟山水図巻」を描いたのであろうか。「雪舟山水図巻」と、雪舟画として知られる作品を比較しても、基となる図は見当たらない。しかしながら、江戸狩野派が学んだ伝雪舟画を参照すると、「雪舟山水図巻」の図様の淵源を辿ることができる。以下では、

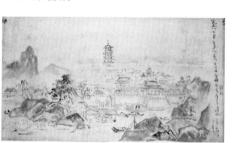

図2　狩野探幽「秋月原本　山水図（模本）」（「和漢山水図巻」（個人蔵）のうち）（部分）

図3　狩野探幽「山水図（模本）」（「和漢山水人物図巻」（個人蔵）のうち）（部分）

それらの伝雪舟画について、具体的に見ていこう。

・巻頭部分（以下、Aと称す）

先述のように、「雪舟山水図巻」は三つの場面から成る。探幽が参照した原本と関連が深い作品は、「探幽縮図」のなかに見出される。狩野探幽「秋月原本　山水図（模本）」（「和漢山水図巻」（個人蔵）のうち。**図2**）、狩野探幽「山水図（模本）」（「和漢山水人物図巻」（個人蔵））のうち。**図3**）は、Aとほぼ同図様であり、前者は「雪舟山水図巻」同様、淡彩が施された図で、探幽は、雪舟画が原本の秋月作品と鑑定している。後者は水墨による図で、探幽の留書によれば、前者同様、雪舟画が原本であるが、筆者は不明である。前者とAは図様、彩色が似通っており、探幽が雪舟の原本にかなり忠実に拠っていることを推察させる。

一方、後者の図様は細部までAと一致し、構図自体は前者よりもAに近い。探幽は、両図のような雪舟画の模倣作の鑑定を行うなかで、雪舟画の規範的な図様が雪舟周辺で展開していたことを知ったのであろう。探幽は、雪舟画の規範化された図様をAに用いることで、鑑賞者が直ちに雪舟を想起するような導入場面を作り出しているとみなせよう。

・中央部分（以下、Bと称す）

Bの図様は、伝雪舟「山水図」（福岡市美術館[4]）との関連が

注目される。伝雪舟「山水図」は、雪舟画にみる力強い筆線や深い墨色などの特徴が希薄であり、現在の雪舟研究においてはほとんど注目されていない。この図には、恐らく江戸狩野派による入墨、補筆があり、それが雪舟の活躍期よりもかなり時代が下る作品である印象を鑑賞者に与えるからであろう。だが、雪舟落款を擁し、雪舟らしいモチーフが描かれた伝雪舟「山水図」に江戸狩野派風の入墨が認められるならば、

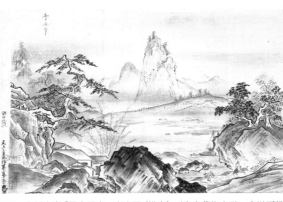

図4　木村立嶽「雪舟原本　山水図（模本）」（東京藝術大学　東洋画模本1042）

江戸狩野派がこの図を雪舟画の図様と認識していたことを意味している。この推察が正しければ、伝雪舟「山水図」は、江戸狩野派の雪舟理解を知るうえで貴重な作品と言ってよかろう。

伝雪舟「山水図」の図様は、B後半と部分的に一致する。伝雪舟「山水図」右端に描かれた草叢と家屋は、Bの最後に描かれている。この点に注目し、伝雪舟「山水図」を反転した図様とBを比較すると、伝雪舟「山水図」中央の巨岩と樹叢、その背後に描かれた遠山の形態がBのそれとほぼ一致することに気づく。伝雪舟「山水図」（反転）画面前半に描かれた高士と従者もB前半に見出され、Bは伝雪舟「山水図」と類似した雪舟の山水画を基に描かれたと考えられる。

・巻末部分（以下、Cと称す）

B後半からC半ばの図様を考えるうえでは、木村立嶽「雪舟原本　山水図（模本）」（東京藝術大学　東洋画模本一〇四二。以下、立嶽本と称す。**図4**）が重要である。この図は、木挽町狩野家に学び、幕末維新期に活躍した木村立嶽（一八二八〜九〇）が雪舟画を模写したものだが、立嶽本の左側はBの最後からCの最初にかけて、立嶽本の右側はC前半から半ばにかけて、共通点が認められる。立嶽本の右側に描かれた岩塊上の樹叢の形態は、C始めに描かれている岩塊上のそれに類

図5　狩野探幽「雪舟原本　山水図（模本）」（狩野探幽「臨画帖」（個人蔵）のうち）（反転）

似し、立嶽本の画面右下の騎馬人物と従者は、C半ばに描かれるそれと、立嶽本の画面前景の岩塊は、C半ばの従者の後に描かれるそれと形態が一致する。また、立嶽本の左側の草叢、家屋、巨樹は、B最後からC最初の場面に同図様が見出せる。探幽は、Cを描く際、立嶽本の原本、あるいは立嶽本の画面左右が入れ替わった類似作品を参照したとみなせよう。Cの後半は、最後の場面を除き、狩野探幽「雪舟原本　山

水図（模本）」（狩野探幽「臨画帖」（個人蔵）のうち）を反転した図様（図5）に類似している。遠山、楼閣、帆船など、Cに描かれていないモチーフも多いが、「雪舟原本　山水図（模本）」は、中央部分の樹叢、入り組んだ土坡の形態などがC後半と似通っている。探幽は、「雪舟原本　山水図（模本）」の留書において「雪舟正筆」と比定しており、丹念な筆遣い、色遣いで原本を模している。画中には雪舟様式の特徴が随所に表れており、原本は雪舟画の優品だったことがうかがい知れる。探幽は、「雪舟原本　山水図（模本）」を模した経験などを基に、C後半を構想したことが推定される。

三、「雪舟山水図巻」の特徴

　以上、いくつかの伝雪舟画を取り上げ、「雪舟山水図巻」との関係を分析した。探幽は、いくつかの雪舟画を参照して「雪舟山水図巻」を描いており、いずれも、探幽が鑑定などの折に実見した膨大な伝雪舟画のなかから選定した、雪舟周辺で規範化されていた図様や、探幽が正筆とみなした、雪舟らしい図様などが基となっていると考えられる。「雪舟山水図巻」とここで挙げた伝雪舟画を比較すると、A以外の図様は、いずれも「雪舟山水図巻」と類似するものの、その図様にはいくつもの相違点が指摘できる。BとCの接合部やCの

最後のように、基となる図様を組み合わせる部分や、各場面の最後部などにおいては、探幽によるアレンジが施されているような雪舟風の表現を取り入れたBを経て、余白を効果的に用いることが推定され、探幽が原本通りの図様をすべての部分で用いているとは考え難い。探幽が参照した雪舟画に関しては、より一層の探索を必要とするが、探幽は、いくつかの掛幅画の図様を組み合わせ、長大な図巻として仕立てるため、原本の図様を改変し、モチーフを省略したり組み合わせたりして、変化に富む山水景観を描く「雪舟山水図巻」を構想したと考えて良かろう。

「雪舟山水図巻」には、Bを中心に、比較した図よりも多くの雪舟系のモチーフが描き込まれている点が注目される。Bのモチーフは、画面空間を充填するように描かれており、探幽は、恐らくは実見できなかった[6]雪舟の山水画の代表的な作例である雪舟「山水長巻」（毛利博物館）のような構築的な空間表現を作り出すことを目指し、自らが実見した膨大な伝雪舟画のなかから図様を選定したことが推定される。その一方で、Cの後半には余白が奥行きを作り出す探幽らしい空間構成が見出され、雪舟様式と自家様式を融合させる試みが認められる。たとえば、「山水長巻」巻末とC後半を比較すると、前者は、岩、樹木が画面空間をふさいでおり、後者には余白が効果的に用いられていることが分かる。雪舟らしい

構築的な空間構成を忠実に用いたAの後、空間を充填するような雪舟風の表現を取り入れたBを経て、余白を効果的に用いる画面構成には、探幽による雪舟の山水画様式受容の過程が読み取れる。「雪舟山水図巻」は、晩年の探幽が、さまざまな伝雪舟画から選定した規範的な図様を基に場面を構成し、その図様や表現を自らの様式のうちに取り込んだことを具体的に示す点で、探幽による雪舟学習の到達点にある作品と言えよう。

四、「雪舟山水図巻」の規範化

「雪舟山水図巻」は、雪舟の山水画様式に対する探幽の理解を端的に示す作品であり、旧来の狩野派様式を一変させた探幽の山水画様式のエッセンスをうかがい知れる作品と言える。「雪舟山水図巻」の図様は探幽派周辺において重んじられ、描き継がれることで、江戸狩野派様式の根幹部分に取り込まれた。以下では、「雪舟山水図巻」の受容とその様式の広がりについて見ていこう。

・伝狩野尚信「山水図巻」

「雪舟山水図巻」が探幽周辺で模写された可能性を示唆する作品としては、伝狩野尚信「山水図巻」（東京藝術大学、東洋画模本八九一。以下伝尚信本と称す。**図6**）がある。伝尚信本

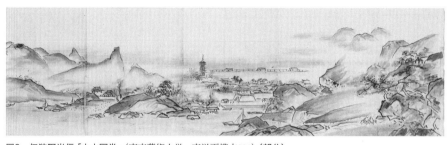

図6　伝狩野尚信「山水図巻」（東京藝術大学　東洋画模本891）（部分）

は、「雪舟山水図巻」の図様を忠実に写した模本だが、モチーフを描く筆致は荒く、図様との関わりがほとんど皆無と言って良い伝尚信本が尚信様は、少ない筆数、素早い筆遣いで写されている。「雪舟筆と比定されたことには、寧ろ何がしかの意味があるように山水図巻」にみる雪舟風の深思われる。東京藝術大学に伝存する江戸狩野派の模本は、木い墨色は看取されず、墨の濃挽町狩野家系統の模本を数多く含んでおり、伝尚信本の図様淡表現が簡略化されているたは、木挽町狩野家において、その祖である尚信に遡る時期よめ、雪舟特有の構築的な空間り受け継がれた、規範的な図様であった可能性はあろう。伝表現が消失し、画面空間は平尚信本と尚信の関係については、より一層の考察を要するが、板である。また、「雪舟山水いずれにせよ、伝尚信本は、「雪舟山水図巻」の図様が、雪図巻」よりも彩色が明るく、舟だけでなく、探幽との関わりすら忘却され、江戸狩野派の緑などに、「雪舟山水図巻」なかで規範的な図様として展開していったことを推察させると異なる色彩が多用されてい作例と言える。る。十八世紀以降の江戸狩野
派風の筆遣い、彩色表現が看
取される伝尚信本は、原本の

・狩野安信「風景人物花鳥図巻」

表現の再現を重視しない点で、十八世紀半ば〜十九世紀初頭
頃の重模本のように見受けられ〔7〕探幽の弟・狩野尚信（一

探幽、尚信の弟である狩野安信（一六一三〜八五）について
は、「雪舟山水図巻」の図様を学んだことが確実である。狩
野安信「風景人物花鳥図巻」（大倉集古館。以下、安信本と称す。
図7）は絵手本のような作例と考えられ、巻頭部分の山水図
は雪舟様式によるものであることが指摘されているが〔8〕、その
図様は「雪舟山水図巻」と共通点が認められる。安信本の巻
頭部分とＣは、一部異なる描写が看取されるものの、その図

六〇七〜五〇）筆とする、伝尚信本にある、近代の比定と思われる墨書を信用することはできない。しかしながら、尚信

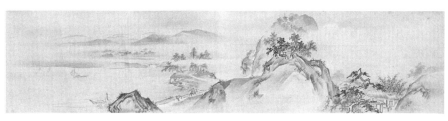

図7　狩野安信「風景人物花鳥図巻」(大倉集古館)(部分)

様は概ね一致する。ただし、安信本には遠山や画面前景の巨岩などのモチーフが描かれておらず、Cよりも図様が省略されていることが推定される。両図の最終場面はとりわけ多くの相違点が認められ、筆者は以前、その違いを原本の図様の用い方の違いと解釈し、探幽が創意工夫を凝らして「雪舟山水図巻」を構想しており、とりわけCの図様、表現にアレンジが認められること、安信本の画面上部には、煙寺など、「雪舟山水図巻」に描かれていないモチーフも見出されること、安信本が絵手本のような作品であることから、安信本の図様の方が、淵源にある雪舟画に近いと推定した。しかし、本稿の準備段階で、C後半の図様が安信本よりも図5と似通っていることに気づき、安信本の画面構成自

体は「雪舟山水図巻」と共通すること、安信本の図様が「雪舟山水図巻」に比して簡略であることを考慮すると、安信は、探幽が図様を考案した「雪舟山水図巻」の骨格を用いつつ、モチーフを省略し、より江戸狩野派風の表現にアレンジして安信本を描いた可能性が高いと考えるに至った。ただし、安信本のみに描かれるモチーフも見受けられ、安信は、「雪舟山水図巻」よりも原本の雪舟画に近い図様を用いた、「雪舟山水図巻」の前段階の探幽作品を参照したことも考えられる。いずれにせよ、安信は、雪舟画そのものに基づき安信本を構想したのではなく、「雪舟山水図巻」やその類作に基づき、安信本を描いたように思われる。

Cと比較すると、安信本においては、雪舟画特有の鋭く力強い筆線や深い墨色を想起させる表現は用いられていない。元来、安信のような、規範となる図様を簡略化し、明快な筆遣い、色遣いで描くことを持ち味とした画家にとって、構築的な空間構成、墨と色が複雑に、美しく調和する表現を特徴とする雪舟の山水画様式は、取り入れることがきわめて困難な類のものであった。雪舟風の朴訥な筆遣い、深い墨色を用いた「雪舟山水図巻」に対し、安信本においては、安信画通有の表現が用いられており、硬い筆線でモチーフの輪郭がかたどられ、荒々しい筆致、少ない筆数でモチーフの形態が

図8　山中甚六「山水図」（1797年　福岡県立美術館　尾形家絵画資料──2068）（部分）

表されている。こうした点に加え、シンプルな空間構成、モチーフが少ない点など、安信本には、「雪舟山水図巻」よりも雪舟「四季山水図巻」（京都国立博物館）に近い特徴が認められることが注目される。安信は、「四季山水図巻」の巻末に、この図巻を「神品」と記しており、「四季山水図巻」こそ雪舟の山水画における最上の規範とみなしていた可能性が高い。安信は、「雪舟山水図巻」の図様や表現を学ぶ際、実見し、自らの様式に近しい点を見出した「四季山水図巻」のような雪舟の山水画様式に基づき、アレンジを試みたのではなかろうか。

安信本は、探幽の周辺で雪舟の山水画に基づく探幽様式が受容されるなかで、安信風のアレ

え、シンプルな空間構成、モチーフが少ない点など、安信本には、安信ら探幽の周辺画家によって、江戸狩野派が描き易い形に整えられ、規範化されたと考えられよう。

・山中甚六「山水図」

「雪舟山水図巻」の図様は、探幽周辺で受容され、規範化されたことで、流派内に遍く浸透していった。以下では、江戸狩野派による「雪舟山水図巻」の模本を取り上げ、その様相を具体的に見ていこう。

福岡藩の御用絵師で江戸狩野派に学んだ尾形家の絵画資料中には、「雪舟山水図巻」と同図様が描かれた山中甚六「山水図」（一七九七年、福岡県立美術館　尾形家絵画資料──二〇六八。図8）、「山水図」（福岡県立美術館　尾形家絵画資料──二〇六七）がある。山中甚六「山水図」は、「雪舟山水図巻」の図様をほぼすべて模しているが、巻頭部分にCの一部が写されており、甚六が模した絵手本自体の図様に錯簡が認められる。甚六の模写は非常に正確で、「雪舟山水図巻」の図様を、一部を除き、もれなく写している。また、「山水図」（尾形家絵画資料──二〇六七）中には、Cの半ばに描かれた騎馬人物と従者が見出される。甚六「山水図」と「山水図」（尾形家絵画資料──二〇六七）の図様を合わせると、「雪舟山水図巻」のうち、

ンジが施され、江戸狩野派らしい明快な図様、表現に整理さ

れたことを示唆している。「雪舟山水図巻」の図様や表現は、

Cの最終場面以外が網羅される。

甚六「山水図」の巻末の款記より[12]、甚六は尾形家の模本を写したことが分かり、甚六「山水図」は「雪舟山水図巻」の重模本もしくはその模本であることが推定される。ただし、甚六には「山水図」が雪舟様式に基づくこと、そして、探幽「山水図」が原本を制作したことが認識されていない。甚六「山水図」と「山水図」（尾形家絵画資料一二〇六七）は、「雪舟山水図巻」の図様が正確に写し継がれたことを示しているが、その図様が繰り返し模写され、錯簡や欠落が生じるなかで、「雪舟山水図巻」の図様は、伝尚信本のように、伝雪舟画、探幽画との関係から切り離され、江戸狩野派内に普及したことがうかがい知れる。

五、「雪舟山水図巻」の流派様式化

このように、「雪舟山水図巻」は、模写される過程で江戸狩野派風に様式化され、雪舟様式から乖離していったが、その一方で、「雪舟山水図巻」やその淵源にある伝雪舟画の図様や表現は、江戸狩野派の画家によってアレンジされ、雪舟様式、探幽様式を継承しつつ、さまざまに展開したことが注目される。「雪舟山水図巻」の図様と共通点が認められる作例としては、たとえば、探幽様式を深く学んだ江戸狩野派の

画家・木村探元（二六七九～一七六七）による「瀟湘八景図」（個人蔵。図9）がある。探元「瀟湘八景図」は、画面右端の山岳の稜線に屹立する樹木、遠景の帆船などのモチーフや、画面前景の騎馬人物、従者などの位置関係が探幽「雪舟原本山水図（模本）図5の反転前の図様」と類似している。また、探元「瀟湘八景図」に描かれた煙寺のある主山、主山右下の茅屋、画面左手前の船などのモチーフの位置関係は、安信本「雪舟山水図巻」やその類作との関係との共通点が指摘でき、探元「瀟湘八景図」における余白の多いすっきりとした空間構成、雲煙漂う大気の表現は、探幽「山水図屏風」（東京国立博物館）などの探幽画に淵源を持つものとみなされる点が注目される。「雪舟山水図巻」の類作やその淵源にある伝雪舟画の図様は、探元ら、探幽様式の継承者によって探幽風にアレンジされ、その表現的特徴が受け継がれたと考えられよう。

探幽の門弟画家による「雪舟山水図巻」の受容を考えるうえでは、加藤遠澤（えんたく）「瀟湘八景図」（福島県立博物館。図10）も興味深い作例である。遠澤「瀟湘八景図」は、画面左側に描かれた樹木、騎馬人物と従者、茅屋や、煙寺が描き込まれた主山、帆船、月や落雁などが探元「瀟湘八景図」を反転した図様と共通し、これらのモチーフの位置関係はほぼ一致する。

遠澤「瀟湘八景図」は雪舟様式の学習成果が反映された作品とみなされているが、⑬遠澤は、探元同様、「雪舟山水図巻」系の図様に基づき「瀟湘八景図」を描いていると考えられる。探元と遠澤の「瀟湘八景図」は、探幽周辺において、「雪舟山水図巻」系の図が雪舟様式を示すものとして浸透していた

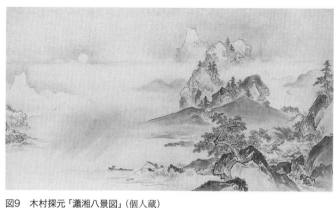

図9　木村探元「瀟湘八景図」（個人蔵）

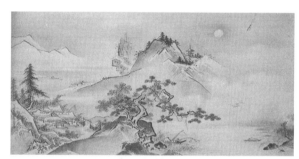

図10　加藤遠澤「瀟湘八景図」（福島県立博物館）

図11　能勢探龍「山水図」（鹿児島県歴史資料センター黎明館）

ことを教えてくれる作例と言える。

また、探元の高弟・能勢探龍（一七〇二〜五五）による「山水図」（鹿児島県歴史資料センター黎明館。**図11**）は、「雪舟山水図巻」の図様との関連が認められるものの、江戸狩野派らしい様式化が進行している点が注目される。探龍「山水図」の基本的なモチーフは探元「瀟湘八景図」と共通しているが、その筆致や筆墨表現には雪舟様式の特徴は認められず、モ

チーフの形態や描き方は、十八世紀の江戸狩野派風に変容している。伝尚信本や甚六「山水図」のような模本同様、十八世紀には、「雪舟山水図巻」系統の図様は、雪舟様式のみならず探幽様式からも乖離し、江戸狩野派において絵画化されたことが推定されよう。

探元や遠澤の「瀟湘八景図」や探龍「山水図」は、「雪舟山水図巻」系統の図様が、探幽周辺において部分的に用いられ、展開していったことを示唆している。これらの作例で注目されるのが、「雪舟山水図巻」や安信本、その淵源にある伝雪舟画とは異なり、瀟湘八景の図様が描き込まれている点である。探幽は、冒頭で触れた「富士山図」中に瀟湘八景の図様を用いていることが知られており、山水景観を理想化する、或いは光や大気、季節の表現を盛り込むために、規範となる図様に瀟湘八景のモチーフを描き込むことを試みていた。

探元、遠澤の「瀟湘八景図」は、探幽周辺の画家が、「雪舟」系統である伝雪舟画の図様を描き込むことで、江戸狩野派らしい作品に仕立て直した作例とみなされる。探幽が選定した規範となる雪舟図様は、探幽周辺で江戸狩野派風にアレンジされることで、江戸狩野派様式のなかで多様に展開していったのである。

おわりに

以上、「雪舟山水図巻」がいかにして制作され、その図様がどのように展開したのか、具体的な事例を基に考察した。

探幽は、いくつかの伝雪舟画の図様を組み合わせ、自らの様式と雪舟の山水画様式を融合させて「雪舟山水図巻」を作り上げた。「雪舟山水図巻」の図様や表現は、安信のような探幽の周辺画家によって整理され、規範化された。模写され、絵手本として描き継がれる過程で、「雪舟山水図巻」の図様は、雪舟様式、探幽様式の枠組みを超え、江戸狩野派のうちに遍く浸透した。その一方で、「雪舟山水図巻」や淵源にある伝雪舟画の図様や表現は、探幽様式の継承者によって、瀟湘八景のモチーフと組み合わせるなどの試みがなされ、多様に展開した点が注目される。本稿で紹介した作品は、江戸狩野派による雪舟様式の受容を考えるうえできわめて興味深い作例と言え、彼らが雪舟の山水画様式を規範化し、流派様式として取り入れるなかで、雪舟様式から大きく逸脱し、自家様式を発展させていったことがうかがい知れる。

十九世紀になると、雪舟「山水長巻」を模した狩野古信「雪舟原本　山水長巻」(東京国立博物館)が狩野栄信(一七五〜一八二五)周辺で盛んに参照されており、恐らくは、栄

信による重模本の作成が端緒となり、狩野養信（おさのぶ）本（大英博物館）、狩野中信本（岡山県立美術館）、狩野芳崖本（東京藝術大学）などの重模本が制作された。これらの重模本の制作によって、江戸狩野派内で「山水長巻」に対する理解が深まり、「山水長巻」を雪舟最上の古典とみなす価値観が形成されたことが推定される。[14] 栄信周辺における「山水長巻」の規範化や図様の普及を通じてその評価は高まり、それが近現代における「山水図巻」の史的位置付けに発展するなかで、「雪舟山水図巻」の存在は忘れ去られてしまった。[15] しかしながら、本稿で述べたように、十七世紀の江戸狩野派による雪舟の山水画様式の学習において、「雪舟山水図巻」は、雪舟様式を基とする探幽様式の特徴を端的に示した、規範となる作品であった。「雪舟山水図巻」は、江戸狩野派による雪舟受容の問題を考えるうえで最重要作品の一つであり、雪舟様式と自家様式を融合させた探幽の試み、あるいは、江戸狩野派による探幽様式の規範化、流派様式化に伴う多様な展開を教えてくれる貴重な作品と言える。「雪舟山水図巻」とその関連作品には、雪舟様式を自家様式に取り込み、それを規範化し、江戸狩野派らしいアレンジを施すことで、その図様や表現を発展させた、探幽を始めとする江戸狩野派の模索と挑戦の歴史が刻み込まれているのである。

注

（1） 狩野探幽「富士山図」（静岡県立美術館）は、山下善也「江戸時代における伝雪舟筆《富士三保清見寺図》の受容と変容」（『細川コレクション 日本画の精華』静岡県立美術館、一九九二年）などによって、伝雪舟「富士三保清見寺図」（永青文庫）を基とすることが明らかにされている。

（2） 探幽による雪舟学習に関する研究は枚挙に暇がない。先行研究については、拙稿「江戸狩野派による雪舟学習をめぐる諸問題——倣古図の分析から」（『天開圖畫』一一号、二〇一九年）にまとめた。

（3） 「雪舟山水図巻」については、前掲注2のほか、藪本荘五郎『探幽縮図』（文人画研究所、一九八九年）、門脇むつみ「コラム 中風」《巨匠狩野探幽の誕生——江戸初期、将軍も天皇も愛した画家の才能と境遇》朝日新聞出版、二〇一四年）を参照。

（4） 伝雪舟「山水図」の図様は、福岡市美術館ホームページの「所蔵品検索」等において確認できる。

（5） BとCの接合部の空間表現に不明瞭な点があることは、前掲注2の八頁で指摘した。

（6） 探幽が「山水図巻」を実見したか否かという問題に関しては、前掲注2の註33を参照。

（7） 十八世紀末から十九世紀初頭になると、江戸狩野派による模写においては、原本の表現を忠実に再現することが重視され、原本の図様だけでなく、表現をよく伝える模本、重模本が作成される傾向が認められる。この点については、拙稿「模写と倣古——江戸狩野派の場合」（『日本美術のつくられ方 佐藤康宏先生の退職によせて』羽鳥書店、二〇二〇年四月刊行予定）を参照。

（8）佐々木英理子「風景人物花鳥図巻」作品解説（『探幽3兄弟展──狩野探幽・尚信・安信』板橋区立美術館・群馬県立近代美術館、二〇一四年）。

（9）前掲注2の一六頁を参照。

（10）安信は、規範となる作品の図様を省略し、その表現を江戸狩野風にアレンジする手法を得意とした。かかる作例については、拙稿「江戸狩野派の《倣古図》をめぐる一考察──狩野探幽筆『学古図帖』を中心に」（『徳川の平和──250年の美と叡智』静岡県立美術館、二〇一六年）、拙稿「狩野安信『和漢画摸』（大和文華館）について」（『大和文華』一三六号、二〇一九年）を参照。

（11）前掲注9を参照。

（12）「寛政九年巳六月下浣 尾形主 山中甚六寫」。

（13）川延安直「瀟湘八景図」作品解説（『遠澤と探幽 会津藩御抱絵師 加藤遠澤の芸術』福島県立博物館、一九九八年）。

（14）拙稿「第二章 1 狩野古信・典信・惟信」（前掲注2）を参照。

（15）前掲注14のほか、前掲注7を参照。

附記 本稿脱稿後、山口県立美術館の荏開津通彦氏より、「雪舟山水図巻」の一部と同図様の伝雪舟画が存在するという教示を得た。その作品については、荏開津氏が近々紹介予定とのことであり、筆者は未見のため、荏開津氏の発表を待って、本稿の内容を修正、発展させていきたい。

東亜 East Asia 2020 3月号

一般財団法人 霞山会
〒107-0052 東京都港区赤坂2-17-47
（財）霞山会 文化事業部
TEL 03-5575-6301 FAX 03-5575-6306
https://www.kazankai.org/
一般財団法人霞山会

特集──中国"小康社会"の現実と課題

中国の社会・経済の今をみて考える　　　　厳 善平
中国、経済成長減速期における金融財政政策のあり方　柯　隆
米中摩擦以降の中国経済 ─経済の安定第一と新型肺炎の蔓延─　齋藤 尚登

ASIA STREAM
中国の動向 濱本 良一　台湾の動向 門間 理良　朝鮮半島の動向 小針　進

COMPASS　宮城 大蔵・城山 英巳・木村公一朗・福田　円
Briefing Room　ロヒンギャ迫害で停止命令─ミャンマーに国際司法裁判所　伊藤　努
チャイナ・ラビリンス（190）新型肺炎拡大は人為的な要因か　高橋　博
連載　国際秩序をめぐる米中の対立と協調（最終回）
　　　米中対立の性格と抑止の課題─一つの問題提起─　山下 愛仁

四天王寺絵堂《聖徳太子絵伝》の画中に潜む曲水宴図

亀田和子

十七世紀初頭、狩野派の絵師たちは中国の蘭亭故事に基づいた漢の曲水宴図を数多く描いた。十八世紀後半になると国学の興隆にともなって、月岡派や復古やまと絵の曲水宴図が人気を博するが、その礎となる王朝風俗の曲水宴図は四天王寺絵殿の障壁画として、元和九年に狩野山楽が描いたという《聖徳太子絵伝》の画中に潜んでいた。

はじめに——時空の境をまぎらかす 曲水宴の表象文化

日本の曲水宴図には王羲之の蘭亭故事を描いた漢の絵と、不特定な王朝風俗を描いた和の絵がある。『広辞苑』による

と、曲水宴とは、「古代に朝廷で行われた年中行事の一。三

月上巳、後に三月三日（桃の節句）に、朝臣が曲水に臨んで、上流から流される杯が自分の前を過ぎないうちに詩歌を作り杯をとりあげ酒を飲み、次へ流す。おわって別堂で宴を設けて披講した。もと中国で行われたもの」と定義されている。

養老四年（七二〇）に成立した『日本書紀』の顕宗元年（四八五）条に、宮廷儀式として「三月上巳、幸後苑、曲水宴」が催されたと記されているのが初見である。これは史実として疑わしいが、奈良時代に曲水宴の行事は定着し、三月三日が常例となって和様化され、平安時代中頃まで盛んに行われていたことは様々な文献を通じて確認できる。

文献上には古代から著録されているが、王朝風俗の曲水宴を絵画化した作品が人気を博するのはそれから何世紀も後で

かめだ・かずこ——ハワイ大学ウェストオアフ校講師、立命館大学アートリサーチセンター客員研究員。専門は近世絵画史・視覚文化史。主な著書・論文に『写しの力——創造と継承のマトリックス』（共編、思文閣出版、二〇一四年）、Copying and Theory in Edo Period Japan (1615-1868), Art History, Association of Art Historians, UK, 2014 「中山高陽の理論と粉本——蘭亭図巻を例として」（《美術フォーラム21》第三十一号、醍醐書房、二〇一五年）などがある。

ある。特に十八世紀末から十九世紀にかけて国学の興隆にともない、月岡派や復古やまと絵派によって和様の曲水宴図が多数描かれるようになるが、そのほとんどは年中行事絵や月次絵、または十二ヶ月絵の一部として、王朝趣味を強調することを目的としていた。実は筆者は拙稿「風俗《曲水宴図》の思想と変容——月岡雪斎と窪俊満を例として」の中で、和様化された曲水宴図が登場するのは滋賀県立琵琶湖文化館所蔵の月岡雪鼎筆《十二ヶ月図屏風》うち、三月をあらわす第三扇の曲水宴図（図1）が最初であろうと論じた。[1]この屏風が制作されたのは、一七八五年頃である。曲水宴図については、二〇一一年にブリティッシュ・コロンビア大学に提出した博士論文のテーマであった蘭亭図研究との関連から調査を重ねて状況を把握したつもりでいた。[2]

ところが、それが大きな間違いであることに気付いたのは、

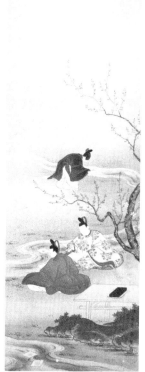

図1　月岡雪鼎筆《十二ヶ月図屏風》第三扇　滋賀県立琵琶湖文化館所蔵（『季節を祝う京の五節句：新春・雛祭・端午・七夕・重陽』京都文化博物館、2004年より転載）

二〇一三年に京都国立博物館における「狩野山楽・山雪」展開催中架け替え作業に参加させていただいた時のことである。開かれたショーケースの中に、雪鼎筆の屏風よりもずっと時代が遡る王朝風俗の曲水宴図を見つけたのだ。それは元和九年（一六二三）に四天王寺絵堂の障壁画として狩野山楽（一五五九〜一六三五）が描いたという《板絵聖徳太子絵伝》（図2）の画中に潜んでいた。聖徳太子は四十九才の時に自身の死期が近づいていることを悟り、惜別の宴を催したという事項があり、それを曲水宴として描いてあるのだ。本稿において、和様曲水宴図の初出制作時期を一六〇年以上も遅れて語ってしまった誤りを正す機会をいただいたことに感謝する。

そこで本稿は表象文化としての曲水宴が、複数の人物故事や自然表象といった環境を巻き込み、時には他の画題内部に寄生して、和漢の境は勿論のこと、画派の境や時代の境もまぎらかして流動的に展開するさまを分析することを目的とする。また、コード化された「和漢」の二極構造から公的・私的、自・他者などの社会的なニュアンスを切り離すことはできない。[3]これらのニュアンスを含む文化的な価値装置としての「和漢

の境」について、筆者は島尾新氏が村田珠光のフレーズに再考察を加えて編み出された「多重入れ子構造」の理念に感銘を受けている。(4)

先ずは、曲水宴の起源から、十七世紀狩野派による蘭亭曲水宴図の多様な展開に至るまでを漢のコードとして簡潔にまとめたい。そして、それが和歌を通じて和のコードに取り込まれ、新しい意味を捻出していくさまを明解にする。それを踏まえて本稿が問題視する狩野山楽筆《太子絵伝》に焦点を当てる。

周知のごとく、十七世紀初頭は戦国時代が終焉を迎え徳川幕府が成立する激動の時代であり、覇者に雇用された

図2　狩野山楽筆《板絵聖徳太子絵伝》第十三面・第十六面　四天王寺蔵（『聖徳太子展』東京都美術館・大阪市美術館・名古屋市博物館、2001年より転載）

一、曲水宴図の人物故事と自然表象

（一）漢のコードとしての曲水宴

中国の『礼記』『月令解』『晋書』等や、日本の『世諺問答』に言及されているように中国においては、周公もしくは、秦の昭王の頃から三月上巳に水辺で禊を行う風習があり、それが三月三日に禊とともに盃を水に流して宴を行うようになったとされる。永和九年（三五三）東晋の書聖と称された王羲之が浙江省会稽山麓で、名士四十一人を集めて行った曲水宴がその最も有名な例であろう。暮春、修禊をした後、宴

絵師が、古典的な図像を登用することによって生みだす異なる表象の間に創出される関連性は政治的に重要な役割を果たした。さらには「三月上巳」「桃の節句」または「春」という特定の季節を表象するために使われる曲水宴という人物故事を、宇野瑞木氏が提案した本書の主旨である「二次的自然」として作動する装置の一例として捉えたい。(5)

会を開いて盃を曲水に浮かべて流し、自分の場所を通る前に漢詩を二首詠まなければ、罰酒を飲まされるという高雅な遊びをした。そのとき興に乗った王羲之が行書体で書き、この日に集まった士大夫たちが詠じた詩集の序とした『蘭亭序』は唐の太宗皇帝が昭陵に副葬させたと伝わり、原本は現存しないが臨本・模本が多数残っている。

蘭亭曲水宴図とは、この『蘭亭序』に記された特定の曲水宴の情景を絵画化したものである。[6]元来、中国での蘭亭画巻の伝統は、巻頭に戴いた『蘭亭序』の法帖としての役割を補助するために、そして、曲水宴に出席した文人たちの姓名や官位、詩を記録するためにおこったという。[7]宋代の文人李公麟（一〇四九〜一一〇六）が描いたとされる画巻に倣って、明代の王子朱有燉（一三七九〜一四三九）が永楽十五年（一四一七）に刻石した拓本画巻は、この目的を果たすために制作された。李公麟の原画は現存しないが、この拓本によって、「王羲之の座する蘭亭」から始まり「滝と洞窟」を経て「曲水に臨んで作詩する文人たちと浮かぶ盃」を表し、「橋」で締めくくるという蘭亭画巻の基本的図様が設定された。その後、拓本は明・清宮廷によって翻刻が繰り返され普及した。これらの拓本画巻が初めに翻刻されたのは一四一七年であるが、おそらく現存する最も古い例は一五九二年に再翻刻されたものであろう。日本に伝わったのは十七世紀初頭であると考えられるが、東京国立博物館所蔵の例（図3）のように、一六〇二年に翻刻されたものも数点将来している。

十七世紀狩野派の絵師たちは中国から伝わった様々なモデルを参照しながら古風で雅やかな蘭亭図をエリート社会の公的な「漢」の空間において展開させた。日本の曲水宴図の展開を語るにおいて、山楽の門人・女婿狩野山雪（一五九〇〜一六五一）がこの拓本画巻に基づいて作成した随心院蔵八曲二隻《蘭亭曲水屏風》（図4）を念頭に入れなくてはならない。山雪の屏風に描かれている曲水宴の参加者たちは拓本画巻のそれらと、一人一人照会することができる。

しかし、山雪より十歳ほど年長の狩野甚之丞（?〜一六二六）も曲水宴らしきモチーフを全く異なる図像で妙心寺隣華院蔵《酒仙図屏風》（図5）の画中に描いている。この人物画は、川辺で酒宴に興じる中国の高士たちの姿を表していて、そのうちの二人が手に筆を握り、その傍らに硯が置かれていることから、彼らが作詩していることがわかる。さらに川に盆のような盃が浮かんで流れているので、これは蘭亭図の一種ではないかと考えられる。[8]甚之丞の年代には諸説があるが、一六一三年に若くして造営の内裏障壁画制作、翌年には名古屋城本丸御殿障壁画制作に参加し、一六二六年に四十五

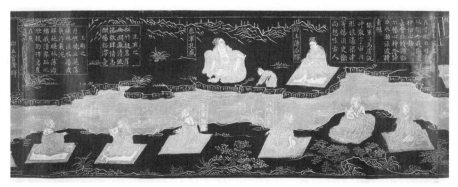

図3　蘭亭流觴図並蘭亭諸帖墨拓巻　万歴本、東京国立博物館蔵（『書聖王羲之』東京国立博物館、2013年より転載）

図4　狩野山雪筆《蘭亭曲水図屏風》随心院蔵（『狩野山楽・山雪』京都国立博物館、2013年より転載）

才で没しているので、本作品はおそらく山雪の《蘭亭曲水屏風》に先行するであろう。この図は画中に引手跡はないものの、構図その他から判断して当初は隣華院障壁画の一部をなしていたものとされる。ただ、甚之丞が中国のどの絵に基づいてこれを制作したかは不明で、未だ調査中である。

十七世紀後半になると、狩野探幽（一六〇二～七四）や安信（一六一四～八五）といった江戸へ移った狩野派の絵師たちも蘭亭図を描くようになる。探幽の養子で駿河台狩野家の始祖狩野益信（一六二五～一六九四）もその例を延宝年間（一六七三～八一）に京都の毘沙門堂宸殿障壁画として描いた。この毘沙門堂宸殿は、御所にあった後西天皇（一六三八～八五）の旧殿を貞享三年（一六八六）に第六皇子公弁法親王（一六六九～一七一六）が拝領し、元禄六年（一六九三）に移築を完了し

図5　狩野甚之丞筆《酒仙図屏風》妙心寺蔵（『妙心寺』京都国立博物館、2009年より転載）

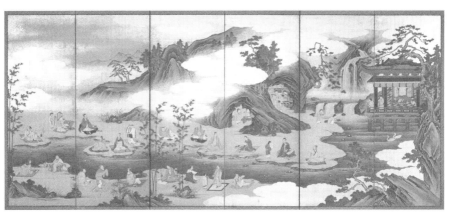

図6　狩野永納筆《蘭亭曲水図屏風》静岡県立美術館蔵（『狩野派の世界』静岡県立美術館、1999年より転載）

て門跡の新書院としたという背景がある。ここには拓本画巻の図像も含まれているが、机によりかかってくつろぐ高士など、拓本画巻にはないモチーフが散りばめられているので、益信は拓本画巻以外の絵も参照していたと考えられる。

ほぼ同時期、山雪の子で京狩野三代目狩野永納（一六三一～九七）が、拓本画巻や山雪の屏風に基づいて、六曲一隻《蘭亭曲水屏風》（図6、静岡県立美術館蔵）を作成している。この屏風の特徴は、画中の蘭亭に座っているはずの王羲之の姿が消えていることであるが、おそらく永納は、山雪が描いた東本願寺障壁画下絵（図7）を参照したのであろう。この下絵の写真は二〇一三年に京都工芸繊維大学附属図書館において発見され、多田羅多起子氏によって紹介されている。山雪は王羲之不在の蘭亭を、倣郭忠恕の《蘭亭禊飲》画帖（台北故宮博物館蔵）や倣陸探微と伝わる明代の画帖（図8、イェール大学美術館蔵）に表されたような図像を粉本等で把握していたのではないか。また、少し時期がずれるが、李壽長（一六六一～一七三三）の例にみられるような朝鮮の蘭亭図を粉本か何かで見ていた可能性もある。朝鮮絵画の伝統では、身分の高い人物を表すとき、そのステータスを尊重するために空の玉座を描いて存在をほのめかすことがよくあった。このため、

　　四天王寺絵堂《聖徳太子絵伝》の画中に潜む曲水宴図

朝鮮絵画の蘭亭図には無人の蘭亭が描かれていることが多い。永納が拓本画巻以外の資料もふんだんに使って作画に当たったことは、彼が三井寺旧日光院客院障壁画として描いた水墨の《蘭亭曲水図》によく表れている。十八世紀半ばに、池大雅らが描いた文人画の蘭亭図において頻繁にみられる西園雅集図の図像の取り込みが既に本作品に確認される。このように、十七世紀狩野派の蘭亭曲水宴図にはさまざまなパターンが存在するが、いずれも漢のコードとして、御所や門跡寺院といった場所に権威を誇示するために位置付けられた。

図7　狩野山雪筆　写真《東本願寺障壁画下絵》土居次義撮影　京都工芸繊維大学図書館蔵（『ミュージアム』東京国立博物館、650号、2014年より転載）

（二）和のコードとしての曲水宴

日本における曲水宴の行事については、菅原道真らが延暦十六年（七九七）に編纂した『続日本紀』の「神亀五年（七二八）三月三日、聖武天皇（七〇一～七五六）が主催した」という記録が信頼可能な初期の史料であろう。[11]天平勝宝三年（七五一）の序文を持つ漢詩集『懐風藻』には「五言。三月三日曲水宴。一首。錦巌飛瀑激。春岫曄桃開。不憚流水急。唯恨盞遅来」と桃花の香る春が謳われている。また三月三日に宴を開き、漢詩ではなく和歌を詠じている例は『万葉集』にみられる。大伴家持（七一八～七八五）は任地の越中の館で宴

図8　倣陸探微　明代　画帖　イェール大学美術館蔵（出典：https://artgallery.yale.edu/collections/objects/64674）

を行い、「漢人も　枕を浮べて　遊ぶとふ　今日そわが背子　花蘰せな」と詠じた。⑫

奈良時代後半には盛んであった曲水宴の行事は、平安初期に桓武天皇（七三七〜八〇六）が三月に崩御したことから一時中止されたが、その後、嵯峨天皇（七八六〜八四二）はこれを再開し、宮廷や貴族の邸宅などで行われるようになった。寛平二年（八九〇）に編纂された『年中行事秘抄』⑬には、「三月三日於雅院、賜侍臣曲水飲」という記述もみられる。このように曲水宴は多くの和歌に詠まれることにより急速に和様化が進んだ。例として、延喜元年（九〇一）の『三月三日紀師匠曲水宴和歌』に大江千里の「三日月の　われのみをらんものなれや　花の瀬にこそ　思ひ入りぬれ」という句や、坂上是則による「花流す　瀬をも見るべき　三日月の　われて入りぬる　山のをちかた」という句が収録されている。⑭いずれも水面に流れる花びらを盃に見立てた歌である。また『橘為仲朝臣集』には、「三月三日盃止浮水流といふだい」として「みづなみに　ながれてくだる　かはらけは　花のかげにも　くもらざりけり」と詠まれている。⑮　橘為仲（一〇一四〜一〇八五）は平安中期に活躍した歌人である。大江匡房（一〇四一〜一一一一）の私家集『江帥集』の「曲水のえん」にも「もゝのはな　ひかりをそふる　さかづきは　めぐるながれ

に　まかせてぞみる」という歌が確認できる。⑯

曲水宴は摂関時代になると内裏の公式行事として催され、『御堂関白記』に寛弘四年（一〇〇七）藤原道長が主催したとする記事があり、『中右記』には寛治五年（一〇九一）藤原師通が行ったと記録されている。また、『月詣和歌集』においては、「寿永元年三月三日、賀茂重保曲水宴しはべりけりによめる」と添え書き、前大僧都澄憲が寿永元年（一一八二）に「杯を　とるとはみせて　たぶさには　ながるゝ花をせきぞとゞむる」と詠み、頼円法師は「さかづきを　天の川にもながせばや　空さへけふは　花にゐふらん」と詠じている。⑰

建久四年（一一九三）編纂の『六百番歌合』には、歌合の主催者である後京極良経が詠んだ「散る花を　けふのまとゐの光にて　波間にめぐる　春のさかづき」と、藤原定家の「からひとの　あとをつたふる　さかづきの　波にしたがふけふもきにけり」が収録されている。⑱

しかし、九条兼実の弟で、天台座主をつとめた慈円（一一五五〜一二二五）が、承久二年（一二二〇）に記した『愚管抄』を紐解くと、後京極良経は、年中行事復興の一環として、公式に曲水宴を復活しようと試みたが元久三年（一二〇六）不意に亡くなり、その夢は達成に至らず中世以降は断絶したと記されている。⑲　行事は途絶えても曲水宴は和歌として生き続

け、室町時代編纂の『新続古今和歌集』には定家の「めぐりあふ　今日は彌生の　みかは水　名にながれたる　花のさかづき」が集入されている。留意すべき点は僅かな例を除き、ほとんどの和歌において、三月三日が桃の節句であるにも関わらず、中国で重要視される桃花が和様化されて「花」つまり桜花に詠みかえられていることである。

（三）『聖徳太子伝暦』に記述された曲水宴

聖徳太子が曲水宴を行ったという記述は、平中納言『聖徳太子伝暦』に顕著である。

（朱一四九）二十八年庚辰春二月。宴花（衆華）之時。召大臣巳下百官巳上於班（斑）鳩宮。以浄菜饌賜宴。唯酒任意。經三日三夜。令大臣巳下荷禄物盡力而出。三月上巳。太子奏日。今日漢（唐）家天子賜飲之日也。即召大臣巳下。賜曲水之宴。請諸蕃大徳。莅漢。百済好文之士令裁詩。奏賜禄有差。秋九月。太子之宮。復設大宴。天皇臨而御之。群臣各上當士之歌。冬十二月。天有赤気長一丈餘。形如雄尾。太子大臣共異焉（之）。百済法師奏日。[20]　（傍線は筆者が加えた）

これによると、自身の死が近いことを予知した太子は、四十九歳の時に一年を通して惜別の宴を周囲の人々のために催した。推古二十八年（六二〇）早春二月、大臣以下一〇〇人の官人を斑鳩宮に呼び集め、宴は三日三晩に及んだという。そして同年三月上巳に曲水宴を行った。この日、諸蕃の大徳並びに漢、百済の文を好む士も招いて作詩させ、それぞれに禄物を与えた。さらに秋九月には太子の宮に大宴を設け、推古天皇も臨席されたことが伝わり、冬十二月の記述へと続く。

ところで『聖徳太子伝暦』とは、平安時代に編纂された、通称『伝暦』と呼ばれる、聖徳太子の伝記である。数多くの太子伝承はこの伝記によって集大成され、再びここから流布していった。延喜十七年（九一七）に藤原兼輔（八七七〜九三三）の書いたものだとする説が一時定説化していたが、今日では強く疑問視されて、その成立年代・撰者ともに検討がなされている。[21] いずれにしても、太子の死後約三〇〇年、この『伝暦』により太子の伝説としての人物像が完成し、仏と同格の位置まで高められたといえる。前述の『続日本紀』に記録された七二八年の曲水宴から百年ほど遡るので史実ではないとしても、太子が曲水宴を行ったと明解に記述されているところが興味深い。

二、聖徳太子絵伝の人物故事と自然表象

（一）聖徳太子絵伝の種類と機能

では、聖徳太子とはどのような人物だったのであろうか。

蘇我家のメンバーで用明天皇の第二子、五九三年推古天皇即位のときに摂政となったが、これらの情報は太子の死後、后であった橘大女郎が作らせた天寿国繍帳の銘文や、法隆寺釈迦三尊像の光背銘などに記録されている。

聖徳太子の伝記は早くから神話化され、『日本書紀』には、厩戸皇子、豊聡耳聖徳、豊聡耳法大王といった数々の名前で記述されている。その他、弘仁年間（八一〇〜二四）に成立した『日本霊異記』や、十一世紀の『四天王寺縁起』にも記録が残っている。

太子伝の絵画化はすでに奈良時代に見られるが、『伝暦』が成立すると、それに基づき多数の聖徳太子絵伝が描かれるようになり、絵解きや唱導をともなって様々なバリエーションを生みだした。鎌倉・室町期に製作され現存するものは、知られているものだけで四十点以上におよぶ。(23)

これらの絵伝には、太子伝の事項を太子の年齢順に従わず自由に配置する古い形式と、わかりやすく年齢順に並べた新しい形式、そして事項を季節によって纏めた四季絵の要素を持った形式に分類される。古様の絵伝はエリート層を対象に、主として由緒ある寺院の障壁画として描かれた。大英博物館本や堂本家本を例とする絵巻の絵伝も教養の高い享受者を対象として制作されたものである。詞書と絵画が交互にアレンジされ、物語は『伝暦』に従って太子の年齢順に進むが、少

人数で鑑賞するものであるから、絵巻は数多く制作されなかった。これに対して、鎌倉時代以降頻繁に制作された掛幅の絵伝は大衆向けに、絵解き僧や絵解き比丘尼によって行われた仏教布教活動の手段として使われたため、『伝暦』の事項が太子の年齢に即して、わかりやすく並べられている。橘寺本、叡福寺本、広隆寺本、鶴林寺本など、多くがその例である。掛幅に表装された絵伝には持ち運びが可能という利点もあった。

現存する最古の聖徳太子絵伝として認定されているのは、延久元年（一〇六九）制作の法隆寺絵堂に収められていた《聖徳太子絵伝》（図9）である。(24)この《太子絵伝》の内容は『伝暦』を基に描かれているが、太子伝の事項が年齢順に関係なく、画面一面に描かれるという古様の形式が使われている。(25)『太子伝古今目録抄』によると本作品は、摂津大波郷在住の秦致貞という絵師に描かれた。また同『目録抄』には、次のように記録されている。

一　絵殿堂事

法隆寺絵　太子滅後　四百六十許年図之

天王寺絵　聖武天皇後也　百三十年許歟

有鐘楼故也(26)

計算はきっちり合わないが、法隆寺の《太子絵伝》は太子

図9　秦致貞筆《聖徳太子絵伝》法隆寺障壁画　東京国立博物館蔵（前掲『聖徳太子展』より転載）

の没後四六〇年ほど後に描かれたことがわかる。それに比べて、四天王寺絵堂の原本《太子絵伝》は、法隆寺のものよりはるかに古く天平期に存在していたようである。太子の没後約一三〇年であれば、七五二年頃に描かれたものということになる。それは『伝暦』より先に存在し、逆に『伝暦』がこの《絵伝》を参考にしたのかもしれない。しかし、その原本《絵伝》は、現存しないことからその内容が不詳で、真相の解明は困難である。藤原頼長の日記『台記』の康治二年（一四三）十月の記録に、父忠実夫妻と四天王寺絵堂へ詣でた時のことがあり、上座僧が棒で画面を指して解説、すなわち絵解きをしたことが知れる[27]。また、久安二年（一一四六）には、鳥羽院が四天王寺の行事に臨席し、同様に絵殿で絵解きを行った記録も残されている。

（二）狩野山楽筆《板絵聖徳太子絵伝》

四天王寺は再三焼失し《太子絵伝》も失われたが、その度に復興された。十二世紀に火事で焼けたバージョンは貞応二年（一二二三）僧慈円によって再興され、南都絵所松南院座の創設者である絵師尊智が筆を揮ったことが『天王寺旧記』に記されている[28]。このプロジェクトは三年後に完成したが、尊智の絵は天正四年（一五七六）に織田信長によって焼かれてしまう。しかし、豊臣秀吉の命により、慶長五年（一六〇〇）狩野山楽によって描かれた。さらに慶長二十年（一六一五）大坂の陣で大坂方により焼かれたが、元和九年（一六二三）に徳川秀忠の命によって復興され、再び、山楽に描かれたという経緯は、永納が編纂した『本朝画史』の第四巻「狩野山楽」の条に記されている。

公誉興復天王寺。令光頼初画聖徳太子縁起於堂壁。及秀吉薨而事秀頼、侍浪速城下。浪速陥後、得恩赦拝東照大神君於駿城。而帰休洛陽、剃髪改号山楽。元和年中、天

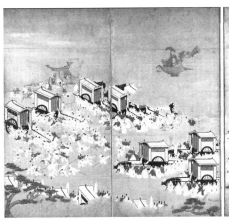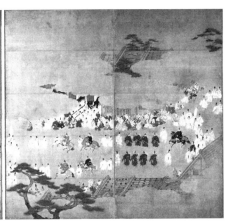

図10　狩野山楽筆《車争図屏風》東京国立博物館蔵
　（出典：国立博物館所蔵品統合検索システム
　https://colbase.nich.go.jp/collection_items/tnm/A-10129?locale=ja）

王寺罹災、堂壁絵焦土。及其重興、山楽復蒙鈞命図之。同様の記述は林鵞峰による『狩野永納家伝画軸序』にもみられる。そして、享和元年（一八〇一）に雷火により再び被災したが、一部は救出され、昭和十八年に十七面が昭和三七年に四天王寺の蔵から発見された。比較的保存の良い六面が重要文化財に指定されている。このうち、第十六面画中に曲水宴図は潜んでいるのである。

　この《太子絵伝》も法隆寺本と同じく太子伝が年齢の順に関係なく、画面一面に描かれている古様を表している。これは、法隆寺や四天王寺の障壁画の享受者が、公家や上流武家であり、彼らが太子の伝記を読んでいて、その内容を熟知していたため、順序に従って図像を描かなくても理解することができた、ということを示している。この《太子絵伝》は板面の上に麻布を貼り付けて黒漆を塗り、白土で下地をこしらえた上に金箔濃彩で図様が描かれている。この技法はやまと絵的表現方法の色合いが濃く、山楽作品の中でも数少ない貴重な遺品であると言われている。[29]

　山楽のやまと絵の基準作として有名な作品は《車争図屏風》（図10）であるが、菊竹淳一氏は、《板絵太子絵伝》は山楽特有の豪放な画風と性質が異なる描きかたがされていると述べている。[30]さらに、当時六十五歳という老齢期の作品にも

　　四天王寺絵堂《聖徳太子絵伝》の画中に潜む曲水宴図

かかわらず描写は精緻を極めており、活気に満ちた精力的な画趣を漂わせている。また筆致をいかしたあたりの強い描線はやや自由闊達さに欠け、神経質で繊細な描法が使われていると評している。山下善也氏は慶長九年（一六〇四）の《軍争図屏風》と比べて、元和九年制作の《板絵太子絵伝》は画風が大きく変化し、特に第七面の奇岩と軍の群像描写には、《盤谷図》や《長恨歌図巻》といった山雪を代表する作品に顕著な描法と重なるところがあることから、一部に山雪ら門人の手が加わっていたのではないかと、指摘されている。この年、三四歳であった山雪は十分画業が成熟し、四天王寺の大きなプロジェクトを担うのに十分な資質を示していた。

図11　月岡雪鼎『和漢名筆金玉画府』（1771年）
筆者所蔵・撮影

さて、第十六面には、大きく分けて二点の事項が描かれている。画面上部には「太子十四歳、物部守屋、中臣勝海ら堂塔仏像を破壊す」が配され、中央から下部にかけて「太子四十九歳、惜別の宴を催す」の事項が、曲水宴と舞楽の二種類の宴で表現されている。

曲水宴の部分を見ると、まず中央左端に亭が配置されていて、これは蘭亭を彷彿とさせるが、中に座しているのは王羲之の代わりに推古天皇と思しき十二単の女性である。天皇が座っている亭の右側屋外に台子をしつらえ、笏を持って座っている緋色の束帯姿の公達が聖徳太子であることは安易に推測できる。彼の前には文机が用意されているが、作詩しているように見えない。剥落が激しく、定かではないが男性二名、女性三名が曲水の岸辺に座っている。紺色の狩衣姿の男性は紙と筆を持ち上げて、詩を詠じているようである。緋色のもう一人は曲水に手を差し伸べて盃を救い上げようとしているが、この図像は後に月岡雪鼎が『和漢名筆金玉画府』第一巻の漢画手本（図11）として明和八年（一七七一）に出版したのち、前述の《十二ヶ月図屏風》第三扇の曲水宴図（図1）に反転させて写している。厳密には雪鼎の緋色の男性は曲水に向かって座り、遠方に立っている別の人物が水に手を差し伸べているが、雪鼎が山楽の作品を見たことは絵を比べれば定

かである。雪鼎は、山楽の曾孫で京狩野家四代目永敬（一六六二〜一七〇二）の高弟であった高田敬輔（一六七四〜一七五六）に師事していたので、山楽の《太子絵伝》を学習した可能性は高い。雪鼎の住居兼工房は四天王寺に近い大坂にあった。山楽の女性歌人たちはそれぞれ長い髪を垂れて、裾広がりの十二単衣をまとっている。言うまでもなく、これらの服装は平安中期以降の装束で、聖徳太子が活躍した飛鳥時代の衣装ではない。雪鼎は後に女性の歌人を《曲水宴図》（図12）に描いているが、ここでも本作品の影響は否めない。

では山楽はどのような資料を基に《板絵太子絵伝》を作成したのであろうか。おそらく山楽は保元二年（一一五七）朝儀復興のために、後白河法皇（一一二七〜九二）が有職故実に詳しい藤原基房に校閲させ、宮廷絵師の常盤源二光長らを中心に制作させたという《年中行事絵巻》に含まれる、三月の

図12　月岡雪鼎《曲水宴図》城南宮蔵

行事を描いた巻三の「蹴鞠」と「闘鶏」の場面を参照したのではないか[32]。《年中行事絵巻》の原本は内裏の火災で紛失したが、一六五〇年頃、住吉如慶・具慶によって模写された作品（図13）が現存する。山楽は《太子絵伝》の曲水宴を描くにあたって、土坡には緑青をべた塗りし、くネくネと曲がる水流に群青をふんだんに使ったやまと絵の技法をこの古典絵巻から応用している。人物やその衣装も、この絵巻から学んだことは多かったであろう。

後に、復古やまと絵の大成者である冷泉為恭（一八二三〜六四）は、《年中行事絵巻》の三月の行事を示すにあたって「曲水宴図」（図14）を描き、それが桃の節句を示すのにもかかわらず、和歌に詠まれた桜花を豪華に表している。為恭も山楽と同じ《年中行事絵巻》を参照したのであろう[33]。そこには桜花が咲き乱れ、その花びらが舞い散って小川の水面にに浮いている様子は、まさしく先に述べた曲水宴の和歌に詠まれた風景と一致する。為恭は京狩野家九代目狩野永岳の弟、永泰（?〜一八四二）の第三子であり、父親経由で山楽の《太子絵伝》や古典《年中行事絵巻》の学習が叶ったであろう。

衣装や髪形が違っていても、山楽が中国の蘭

図13 《年中行事絵巻》住吉家本（部分）個人蔵（『年中行事絵巻・日本の絵巻8』中央公論社、1987年より転載）

図14 冷泉為恭《年中行事図巻》（部分）1843年、細見美術館蔵（日本の美術2 No. 261冷泉為恭と復古大和絵、至文堂、1988年）

亭図、特に明代拓本をお手本にしていたことは確かである。さらには、曲水の曲がり方は単調であるが、亭を左上に配し、斜めに曲水を位置付ける構図は十八世紀以降興隆する日本の文人画にも多大な影響を与えたと考えられる朝鮮絵画の蘭亭図（図**15**）によくみられる構図と近似している。豊臣秀吉に仕えていた山楽は、秀吉に派遣された通信使にもたらされた朝鮮の蘭亭図を見たことがあったのかもしれない。そうすると、和漢だけではなく、和漢朝の境がまぎらかされていることになる。

同第十六面において曲水宴の横に位置する舞楽の場面は大太鼓などの雅楽の楽器と二組の踊っている男性がカラフルな幕の内側に描かれている。この舞

楽の場面は、第十三面「味摩之、伎楽を伝う」事蹟場面と似た描き方がされている。第十三面の「伎楽」では、二組の少年に味摩之が舞楽を教えていて、第十六面では成人した二組が踊っているのだ。これらの場面は伝秦致貞の法隆寺本《太子絵伝》をはじめとして、鎌倉時代以降に大量に作成された、ほとんどの聖徳太子絵伝諸本にもみられる。要するに、太子四十九才の「惜別の宴」はほとんどの太子絵伝諸本に描かれ

図15 伝趙涑《蘭亭修禊図》国立中央博物館蔵 (Korean Paintings and Calligraphy of the National Museum of Korea, Vol. 22, 2014 より転載)

図16 《聖徳太子絵伝》鎌倉時代 妙安寺蔵 (前掲『聖徳太子展』より転載)

ていて、宴として表象されているのは伎楽風の舞楽（妙安寺本（**図16**）・頂法寺本）が圧倒的に多く、その他は酒宴（鶴林寺本）も頻繁である。しかし、『伝略』に詳しく記載されているにもかかわらず、「曲水の宴」は見当たらない。

それではなぜ山楽は他に例のない「曲水宴図」を《太子絵伝》の画中に描いたのであろうか。いくつかの理由が考えられるが、一つは山楽と山雪を支えていたパトロンが九条幸家であったことであろう。秀吉没後、秀頼に豊臣家の絵師として仕えるべく山楽は大坂に移り住んでいた。しかし、大坂の

陣で大坂城が落ちると、徳川の残党狩りに追われ、男山八幡宮の松花堂昭乗にしばらく匿われていた。[34] 処刑寸前のところを幸家に救われると、もといた京都に戻り、《太子絵伝》は大坂へ通って制作活動についた。この頃、九条家繋がりで多くの古典に典拠を得た作品を手掛け、《年中行事絵巻》のような資料も頻繁に学習することができたと考えられるし、《太子絵伝》受注は徳川秀忠経由であったとしても公家好みの雅な王朝風俗の曲水宴を九条家から求められたのかもしれない。慶長二十年には「禁中並公家諸法度」が公布され、公家の暮らしに益々規制がかかった。そのような状況で、こっそりと古の王朝風俗を徳川家発注の作品に忍ばせることは、和みの空気を醸し出すとともに公家と武家の間に生じた緊迫感を緩和するために効果的であったのではないか。

先に考察したとおり、この《太子絵伝》制作に山雪が関わった可能性は高い。もし、山雪が中心的な立場で《太子絵伝》を制作した場合、学究肌の彼が『伝暦』を熟読して研究しないはずがない。とすれば、『伝暦』の記述を忠実に絵画化した結果、「曲水図」が画中に含まれたのであろう。

幕末に興隆した和のコードとして描かれた一連の曲水宴図の基となったものは、狩野山楽（もしくは山雪）が中国や朝鮮の蘭亭図と日本の古典的な資料を幾重にも重ね合わせて、十七世紀に和様化した《板絵聖徳太子絵伝》であった。そこに至るには、当時京狩野家が置かれていた切実な状況と有力な公家のサポートがあり、そのような状況で確立した表象文化が持つ連鎖・連動作用を再認識する結果となった。

注

（1）拙稿「風俗《曲水宴図》の思想と変容——月岡雪斎と窪俊満を例として」（『風俗絵画の文化学』思文閣、二〇〇九年）。

（2）Kazuko Kameda-Madar, Pictures of Social Networks: Transforming Visual Representations of the Orchid Pavilion Gathering in Early Modern Japan, Diss. UBC, 2011.

（3）千野香織「日本美術のジェンダー」（『美術史』一三六号、一九九四年）。

（4）島尾新『和漢のさかいをまぎらかす——茶の湯の理念と日本文化』（淡交社、二〇一三年）。

（5）Haruo Shirane, Japan and the Culture of the Four Seasons. Nature, Literature, and the Arts, Columbia Univ. Press, 2012.

（6）漢の蘭亭図には賺蘭亭図と蘭亭修禊図の二系統がある。板倉聖哲「東アジアにおける蘭亭曲水図像の展開」（『美術史論叢二九』二〇一三年）。

（7）佐藤康弘「池大雅筆蘭亭曲水図解説」（『原色日本の美術27 在外美術（絵画）』小学館、一九八〇年）。

（8）山本英男「酒仙図屛風解説」（『妙心寺』京都国立博物館、二〇〇九年）四〇〇頁。

（9）多田羅多起子「狩野山雪の蘭亭曲水図——再発見された写真資料を手がかりに」（『ミュージアム』東京国立博物館、650号、

二〇〇四年）七―二六頁。

（10）Yoonjung Seo, Connecting Across Boundaries: The Use of Chinese Images in Late Choson Court Art from Transcultural and Interdisciplinary Perspectives, PhD Diss, UCLA, 2014.

（11）『続日本紀』一〇巻古事類苑 歳時部一五、一〇八一（神宮司庁古事類苑出版事務所編、一九一四年）。

（12）『万葉集』十九巻、四一五三：七五〇（日本古典文学大系、岩波書店、一九九九年）。

（13）久保田淳「和歌・連歌における四季の風物・景物」（『近世風俗図譜第一巻 年中行事』小学館、一九八三年）一三八頁。

（14）『三月三日紀師匠曲水宴』（『群書類従・和歌部 十一巻』和歌続群書類従完成会、一九五九年）。本書を偽書と見る説もある。

（15）前掲注13久保田論文。

（16）前掲注13久保田論文。『風間書房、一九九八年）。

（17）杉山重行『月詣和歌集の校本とその基礎的研究』（新典社研究叢書、一九八七年）。

（18）その他にも『六百番歌合』には、曲水宴が詠まれている。次の三首が確認される。「けふといへば 岩間によどむさかづきを またぬ空さへ はなにゐならむ」有家朝臣、「岩間より 流れくだす盃に 花の色さへ 浮ぶけふかな」隆信朝臣、「もゝのはな 枝さしかはす陰なれば なみにまかせん けふのさか月」兼宗朝臣、谷山茂校注『日本古典文学大系74 歌合集』（岩波書店、一九六五年）

（19）岡見正雄・赤松俊秀校注『日本古典文学大系86 愚管抄』（岩波書店、一九六七年）。

（20）『聖徳太子全集 第三巻 太子伝（上）』（龍吟社、一九四

四年）。

（21）林幹彌『太子信仰の研究』（吉川弘文館、一九八〇年）、田中嗣人『聖徳太子信仰の成立』（吉川弘文館、一九八三年）。

（22）榊原史子『四天王寺縁起の研究――聖徳太子の縁起とその周辺』（勉誠出版、二〇一三年）。

（23）『聖徳太子展』（東京都美術館・大阪市立美術館・名古屋市博物館、二〇〇一年）。

（24）法隆寺絵堂は《太子絵伝》を祀る堂で、東院伽藍・夢殿の北側に舎利殿と並び、夢違観音像を本尊としている。建立は不詳であるが、鎌倉前期一二二九年に大改修され、《太子絵伝》が奉納され、太子信仰の拠点となった。

（25）奉納された《太子絵伝》は、天明八年（一七八八）に二曲五隻の屏風形式に改装され明治十一年（一八七八）に法隆寺から皇室へ献納され東京国立博物館の法隆寺宝物館所蔵となった。菊竹淳一「聖徳太子絵伝」（『日本の美術12』91号、一九七三年）三〇頁。

（26）前掲注26菊竹論文、三二頁。

（27）前掲注26菊竹論文、三七頁。

（28）前掲注26菊竹論文、三七頁。

（29）山下善也「『聖徳太子絵伝』解説」（『狩野山楽・山雪』京都国立博物館、二〇一三年）二五四頁。

（30）前掲注29山下解説、三九頁。

（31）前掲注29山下解説。

（32）小松茂美『日本の絵巻8 年中行事絵巻』（中央公論社、一九八七年）。

（33）冷泉為恭の《曲水宴図》と《年中行事絵》の関係については拙稿「風俗《曲水宴図》の思想と変容」で詳細を述べた。

（34）五十嵐公一『京狩野三代生き残りの物語――山楽・山雪・永納と九条幸家』（吉川弘文館、二〇二一年）。

モノと知識の集散——十六世紀から十七世紀へ

堀川貴司

室町将軍家および五山寺院のもとに集積されたモノと知識が十六世紀に拡散し、十七世紀再び集合する過程において、新たな文化の担い手を地方や都市に生み出した。さらに、室町以前の文化や新たに海外からもたらされた文化がそこに加わり、その総合性および出版による普及が江戸時代の文化の基盤をなしている。

一、モノの移動

(一) 室町文化の拡散

十二世紀から活発化する日宋貿易、十三世紀後半から始まる禅宗の渡来僧・留学僧の頻繁な往来を経て、十四世紀末・院という既存勢力とは異なる文化の担い手として都市住民(主として商人や医師等の知識人)が登場してくる、という垂直的な拡散が同時に起こっていて、ともに十七世紀以降の文化状況を準備したものとなっている。

十五世紀初頭における足利義満による公武権力の統合と日明貿易の開始によって、「唐物」と呼ばれる中国の美術工芸品が室町殿のもとに集積された。その最終的な所有者である足利義政(の邸宅)の名を取って「東山御物」と呼ばれるこのコレクションの解体に象徴されるように、十六世紀は室町(殿)文化の拡散の時代と捉えられる。

そこでは、地方大名の経済的・軍事的自立によってそれぞれが独自の文化圏を形成する、という水平的な拡散と、京・堺・博多などにおいて、公家・武家・寺

(二) モノの再収集

モノの動きだけを見れば、一旦拡散した東山御物の一部は、織田・豊臣・徳川と続く中央の権力者によって再収集されているものもある。

著名な例では、日本独自の価値付けをされた中国水墨画の典型である牧谿・玉澗の瀟湘八景図の多くは、室町将軍家から離れて戦国大名や大都市町人(茶人で

ほりかわ・たかし——慶應義塾大学附属研究所斯道文庫教授。専門は日本漢文学。著書に『書誌学入門』(勉誠出版、二〇一〇年)、『五山文学研究 資料と論考』(正続、笠間書院、二〇一一年・二〇一五年)などがある。

もある）の手に渡った後、再び最高権力者のもとに回収され、徳川将軍家のコレクション「柳営御物」として再度価値づけられた後、大名に下賜されるなどしていく。例えば玉澗画「遠浦帰帆図」は、足利義政のあと宗長（連歌師）・雪斎（太原崇孚、禅僧かつ今川義元の軍師）・今川義元・小田原北条家・豊臣秀吉・徳川家康・徳川義直（尾張徳川家初代）と伝来し、徳川美術館に所蔵されている（高木文『牧谿玉澗名物瀟湘八景絵の伝来と考察』好日書院、一九三五年、同『校訂柳営御物集』同、一九三三年）。

ただし、特に茶道具に関しては茶人たちによる唐物以外のバラエティに富んだ作品が名物として加わるという、新しい動きが見られ、単なる室町の再現ではない。

一方、鑑賞者・所有者の多様化・拡大は、ニセモノの横行を出来させ、そこに鑑定という作業の必要性が高まることとなる。仮名古筆などの書作品に関しては古筆家という専門家が出現した。また、大徳寺系統の僧侶は、茶室に掲げる墨蹟の鑑定および生産を、狩野派は幅広い需要に応え、やはり水墨画等の鑑定および生産を行う。その過程で江月宗玩『墨蹟之写』や、狩野探幽『探幽縮図』といった「写」や「縮図」が作られる。

存在する。これなども、絵画の流伝に伴って、その所有者（写しも作られているから、その所有者かもしれない）からの要請に当時の五山僧が応えたもので、伝本によっては他の有名な絵画の画賛詩の注釈を付加しているものもある（堀川貴司『瀟湘八景　詩歌と絵画に見る日本化の様相』臨川書店、二〇〇二年）。専門家のもとにはこうして過去の作品の情報が集積され、鑑定や再生産の原資となる。これも擬似的な収集行為と言えよう。

二、知識の移動

（一）二つの文化＝知識体系

十六・十七世紀の文化状況を考えるため、日本における中国文化の受容の歴史を大きく二つに分けてみよう。一つは六朝から唐代にかけての文化を受容した王朝文化、もう一つは宋・元・明代の新たな文化を受容した五山文化である。後者は耳慣れない言い方かもしれないが、多面的な受容の様相は、島尾新編『東アジアのなかの五山文化』（東アジア海域に漕ぎだす4、東京大学出版会、二〇一四年）をご参照頂きたい。

（三）モノの移動と知識の移動

社会のさまざまな階層にモノが移動するとき、それに伴う知識や言説も同時に移動し流布する。書物のように、モノであり知識であるものならば当然のこと、絵画や茶道具も、その伝来にまつわる言説を増幅させつつ移動し、それらの知識を共有化させる媒介となった。

例えば、先ほど挙げた牧谿・玉澗の瀟湘八景図のうち、玉澗のものには画賛詩が記されていて、その注釈書（抄物）が

もちろん、王朝文化は唐代までに限定されるわけではなく、平安時代の後半は宋代と重なるため、同時代的な唐物受容はあるのだが、たとえば文学作品のように咀嚼に時間のかかるもので言えば、六朝の『文選』、唐代の『白氏文集』がそれぞれ奈良時代・平安時代から専門家による読解・注釈を経て、日本人の漢詩文作品、ついで仮名文学作品へと影響を及ぼしていったように、根底のところはやはり唐代までの文化に規定されている。

一方、同じ文学作品でも南宋末に編纂された唐詩選集『三体詩』や北宋の文人蘇東坡の詩文などは、十四世紀の五山にまず受容され、しだいに公家や武家へとちなどとの関係を深める必要があった。浸透し、十七世紀には知識人共通の教養となっていった。すなわち、十六・十七世紀は、出発点が異なる二つの文化＝知識体系の融合が進んだ時代なのである。

（二）その融合

このような融合のきっかけとなったのが、十五世紀後半以降、一条兼良・三条

西実隆といった王朝側に出現した知識人の存在である。ここには、島尾新氏言うところの「和漢」の構図（島尾新『和漢のさかいをまぎらかす　茶の湯の理念と日本文化』淡交社、二〇一三年）が背景にある。

すなわち、長い年月をかけて和のなかに取り込まれていった漢が新鮮味を失いつつあったところに、五山という新たな漢の担い手とそこで享受され生産されている新奇な漢文学が彼らの知的好奇心を刺激、人的・知的交流が活発となったのである。五山の側にとっても、求心力を失いつつあった幕府を補完する存在として、公家、さらには地方大名や都市の商人たてみたい。隠れていたモノの再発見であそもそも五山制度においては、五山住持となる前提として、地方寺院の住持を経ている必要があるのだが、十五世紀になると実際には赴任せず、名目だけで済ませる場合が多くなっていた。それが、仏教経典以外に版本化の

となっていく。いまどきのことばで言えば、Uターン（地方→中央→地方、また中央→地方→中央）やIターン（地方→中央、また中央→地方）である。特に中央で活躍していた禅僧が地方の大名に招聘されてその知識を分与する行為は、王朝文化の担い手である公家や連歌師の地方下向と軌を一にする現象である。

三、十七世紀の新潮流

（一）隠れたモノの再発見

茶道具のように、日用雑器に新たな価値を見出すというのも、この時代の新しい動きであるが、それとは別の現象を見

王朝文化の花形の一つであった漢詩文は、『和漢朗詠集』『本朝文粋』などの例外を除けば、中世に入ってほとんど享受されなくなる。中世の王朝文化においては、習慣を持たなかった王朝文化において、地方大名が文化的拠点として禅宗寺院を重視するようになると、再び交流が盛ん書物は必要に応じて書写されることで伝

来するから、享受されないことはすなわち書写されない、新たな伝本が生産されないことを意味する。『菅家文草』『江吏部集』などのこの例外を除けば、個人の詩文集はほとんどこの間に隠滅し、勅撰三集でさえ『経国集』は全二十巻のうち十四巻が失われた。それでもわずかながら現在にまで伝わっているのは、この時期、徳川家康と後陽成天皇とが競うようにして、公家や寺社に伝来する写本の提出と転写を命じ、その新写本を収蔵していったからに他ならない。

特に家康は、林羅山を書庫の番人として採用し、関ヶ原以前から積極的に典籍収集に乗り出した。金沢文庫本のように古写本・古版本を入手する場合もあったが、「慶長御写本」と呼ばれる新写本によって王朝文化・五山文化の精髄をわがものにしていったのである。平安漢詩文について言えば、このときに作られた写本が現存最古写本という場合が多い（その親本はどこかでひっそりと蔵されているか、やはり読む人もいないまま隠滅したか）。その写本を転写して大名家の蔵書が構成されることもあれば、新たな「漢」の担い手である羅山の子孫たち幕府儒官に研究され、例えば『本朝文粋』のように作品全体の版本化や、『本朝一人一首』というようなアンソロジーの出版などが行われることによって、埋もれていた書物（のテキスト）が社会に流通することになった。

一方、五山文化においても埋もれた作品の発掘が行われた例がある。十五世紀に日本に将来された虚堂智愚（南宋の禅僧で、大徳寺・妙心寺に展開する大応派の祖南浦紹明の師である。その法系に連なる一休宗純が「虚堂七世孫」と自称したことでも知られる）の自作自筆の墨蹟「虎丘十詠」およびその門弟や知人による題跋を含む詩巻は、長らく博多妙楽寺に秘蔵されていたが、その存在を知った福岡藩主黒田長政に召し上げられ切断、掛幅となり、虚堂の作品は将軍家に献上、後に姫路酒井家に下賜（現在はMOA美術館蔵）、題跋部分もそれぞれ分断されるなどして黒田家の家臣に下賜されるなどして散らばった。幸いなことに全体のテキストの写しが妙楽寺において作成されていて、その他の寺宝の墨蹟類とともに現在にまで伝わっているほか、重要なものは元禄十五年（一七〇二）に『石城遺宝』と題されて出版されてもいる（野口善敬・廣田宗玄『石城遺宝訳注』汲古書院、二〇一七年）。

いずれの例も、商業出版の普及が、発掘されたモノ（情報）の普及を助ける、という、十六世紀までにはなかった新たな動きを伴っている。

（二）朝鮮および中国明代文化の受容

豊臣秀吉の二度にわたる朝鮮侵攻は、日本文化にとってはいくつかの文化的な進展をもたらした。磁器製造についてはよく知られていると思うが、文化史上それに勝るとも劣らない重要さがあるのは、朝鮮本の流入（多くは略奪と言われる）と

活字印刷技術の導入である。それまでの
日本における出版がほぼ寺院によるもの
だったのに対し、活字を用いた簡便な出
版方法の普及によって、権力者・知識人
が、それまで写本のみで流通していた書
物を活字印刷にして共有するようになり、
商業出版が本格化する寛永年間には、そ
れに基づいた木版印刷によってより広範
な普及を見ることになる。

さらに、最高潮に達した明代末期の出
版物が大量に輸入された。儒学・医学・
仏教といった学問的なものはもちろんの
こと、小説などの通俗的な書物も多く含
まれていて、比較的短時間のうちに仮名
草子のようにわかりやすい形で咀嚼・受
容がなされた。

（三）黄檗文化の導入
続いて十七世紀半ばには、明末の政治
的混乱を避けて黄檗派と呼ばれる禅僧が
亡命的な来日を果たし、最新の中国仏教
と生活文化を伝えた。長崎、ついで京都
に寺院を建立、外国人の国内居住を認め
なかった幕府が唯一の例外として居住と
国内移動を許したのが黄檗派寺院の禅
僧たちである。彼らがもたらした絵画・
書・煎茶などは、十八世紀以降も江戸文
化における「漢」の役割を果たし続けた。
また、宇治万福寺における一切経出版
（鉄眼版）は、全国各地の寺院に経典を普
及させる功績とともに、今に続く明朝体
という印刷用漢字字体の標準を作り出し
た。

まとめ
十六世紀におけるモノと知識の移動拡
散、十七世紀におけるそれらの再配置、
そこに発掘や渡来によって新たに加わっ
たものがあり、その総合的な知識体系が
出版によって広がるというそれまでにな
かった状況が、中世と近世を分けるもの
となっている。

「九相詩絵巻」の自然表象——死体をめぐる漢詩と和歌

山本聡美

やまもと・さとみ——早稲田大学文学学術院教授。専門は日本中世絵画史。主な著書に『九相図をよむ——朽ちてゆく死体の美術史』（KADOKAWA、二〇一五年）、『闇の日本美術』（筑摩書房、二〇一八年）、『中世仏教絵画の図像誌——経説絵巻・六道絵・九相図』（吉川弘文館、二〇二〇年）などがある。

はじめに

九相図（九想図）と呼ばれる死体の絵がある。その源流は仏典にあり、不浄なる肉体への執着を滅却する目的で、死体が朽ちて骨になるまでを観相する九相観（九想観）という修行に用いられた。諸経典に説かれるが、天台智顗（五三八～五九八）の著述『摩訶止観』巻第九上に基づく、①脹相、②壊相、③血塗相、④膿爛相、⑤青瘀相、⑥噉相、⑦、⑧骨相、⑨焼相の冒頭に、死の直後の状態を表す新死相を加えた図像が、中世日本で普及した。その典型を、鎌倉時代の「九相図巻」（九州国立博物館蔵）と「人道不浄相図」（滋賀県・聖衆来迎寺蔵）に見ることができる。

ただし、中・近世の日本で描き継がれる過程で、九相図は、仏典だけでなく漢詩、和歌、説話、謡曲など世俗の文学とも結びついて多義的な展開を遂げた。特に室町時代後半には、九相を詠んだ漢詩と和歌を詞書とする「九相詩絵巻」諸本が成立し、新たな意味が加わった。その詞書には、北宋時代の文人蘇軾（蘇東坡、一〇三七～一一〇一）作に仮託される「九相詩」（以下では伝蘇東坡本と呼ぶ）に加え、和歌が各段二首ずつ、合計十八首記されている。漢詩と和歌で死体の不浄や命の無常を詠み、これを九相図と組み合わせるという構成の絵巻である。

伝蘇東坡本は、「九相詩絵巻」諸本の詞書やこれを踏襲した江戸時代の版本のみが伝わっており、中国に原典を求める

ことができない。つまり、日本における偽作であると思われ、詩句には、平安時代中期の日本で空海に仮託されて成立した「九相詩」（以下では伝空海本と呼ぶ）からの影響も認められる。

室町時代の五山周辺で、伝空海本を踏まえて改作されたものである可能性が高い。[2] 本稿では、十六世紀に制作された二つの「九相詩絵巻」を取り上げ、この仏教的主題が、和漢の詩歌をなかだちとして、自然と人間との調和的な世界表象として変容する姿を追う。[3]

一、中国における九相観詩の伝統

九相を漢詩に読む伝統そのものは唐代の中国に遡る。敦煌出土文書中に、「九相観詩」と題された漢詩が複数見出されており、フランス国立図書館本（Pelliot3892, 4597, 3022）、大英図書館本（Stein661）、上海博物館本（48-4179）などがある。[4]

これらの「九相観詩」には、死体だけでなく生きた肉体を題材にした詩句が含まれており、生・老・病・死を通じて命の儚さや世の無常を詠じる構成となっている。

また、盛唐期の文人である包佶（七二七頃～七九二）に、九相図が描かれた壁画を見て無常を詠んだ次の七言絶句がある。

「観壁画九想図」（『全唐詩』）巻二〇五）

一世栄枯無異同

百年哀楽又帰空

夜闌鳥鵲相争処

林下真僧在定中

第三句「夜闌の鳥鵲相争うところ」という表現からは、九相観のうち、禽獣が死肉を争う「噉相」が連想される。そして、第四句「林下の真僧は定中にあり」にて、樹下で深い瞑想（九相観）に入っている僧の姿へとイメージが連鎖する。

噉相を伴う九相図の存在を彷彿とさせる詩文であり、死体を観想する僧侶を伴う図像であったことがうかがわれる。描かれた死体や白骨を題材にして漢詩を詠む伝統は、その後も継承され、南宋時代にも詩僧饒節（一〇六五～一一二九）による「題骨観画」（『全宋詩』巻一二八六）がある。[5]

九相観を題材にした漢詩は、古代の日本へも伝えられた。聖武天皇宸筆の漢詩集『雑集』（正倉院宝物）は、八世紀までに請来されていた各種の漢詩を書写したもので、天平三年（七三一）の年記を有す。その中に「奉王居士請題九想即事依経惣為一首」と題する九相詩の一種が含まれており、童子・壮年・老・病・死という順序で九相を詠む構成は、敦煌出土「九相観詩」と類似する。日本における九相観の受容は、奈良時代に遡る初期の段階から既に文芸的な側面を伴っていたのである。

二、漢詩から和歌へ詠み継がれる無常

平安時代中期に日本で成立した、伝空海本「九相詩」[6]には、
ぐ形式は、鎌倉時代の説話集にも踏襲される。治承年間（一
一七六〜八一）頃に、平康頼（生没年不詳）が著した『宝物集』
巻二では、六道輪廻のうち人道について論じる中で、漢詩と
和歌を組み合わせて無常を次のように表している。[8]

敦煌本「九相詩」諸本とは異なる特色がある。まず、①新
死相、②肪脹相、③青瘀相、④方塵相、⑤肪乱相、⑥璞骨
猶連相、⑦白骨連相、⑧白骨離相、⑨成灰相で構成されて
おり、生前相を含まず死体だけで九相を詠む点が仏典に近い。
また、各相で四季の情景を詠む点も敦煌本にはなかった特徴
である。伝空海本では、植物のイメージが時の移ろいを表象
し、身体の不浄よりも、無常観の表出に重きが置かれてい
る。肪脹相「蕭瑟として秋の葉満つ、悲しびを含むで起つて
四に望む、但屍一人あるを見る、裸衣にして松丘に臥せり」、
璞骨猶連相「春花徒に自ら香し、明月空しく山を照す、呼鳴
永く寂寞として、終に独り春を知らず」、白骨離相「落葉半
は體を覆ふ、秋菊時に愛すべけむや、涙を垂れて禁ずること
能くせず、空しく是れ人の為に啼く」、成灰相「六識今に何
にか在る、四大劣にして名を余す、寒苔は壌を縁つて緑なり、
夏草は墳を鑽りて生る」など、各相で、死体が周囲の自然景
の中に溶け込むように詠じられている。[7]

さらに、伝空海本の成立と前後して、長和二年（一〇一三）
頃に藤原公任（九六六〜一〇四一）が編纂した『和漢朗詠集』

仏、力士等にのたまはく、「我、かくのごとくの神通あ
りといへども、生死の無常まぬ　かえがたきゆるに、あ
す涅槃に入るべきなり」と仰られける。いはんや末代の凡夫をや。
ぬかれ給はず。いはんや末代の凡夫をや。

されば文選と申文には、

　水滔〃日度　人冉々行暮
　何世弗絶新　世何人能故

とは申たるぞかし。

誠に水かがれてかへる事なし。死ぬる人かへることなし。
名をしるせば昔の人なり。尸を見れば鬼のごとし。つね
に逢がもとの塵となりて、眼は野べの蕨につらぬかる。
入道中納言は後一条院におくれ奉りて出家遁世して、つ
ねに塚のほとりにのぞみて、

　古墓何世人　不知姓与名
　化生路傍土　年〃生春草

巻下には「無常」の部立があり、漢詩六首に続いて和歌三首
を合わせて人生の儚さを詠む。漢詩から和歌へ無常を詠み継

と云文集の文をばながめたまひしぞかし。

これならず、心ある人、これをかなしまずといふ事なし。歌にて申すべし。

　　草枕たびとはたれかいひおきしつねのすみかは野山なりけり
　　　　　　　　　　　　　　　　　　　　　源順

　　人の身の露の命といひけるはつひにはのべにおけばなりけり
　　　　　　　　　　　　　　　　　　　　　僧都源信

　　みな人の命を露にたとふるは草村ごとにおけばなりけり
　　　　　　　　　　　　　　　　　　　　　佐伯清正

　　おもひきや君がすみかはそれぞとて蓬がもとをきつみんとは
　　　　　　　　　　　　　　　　　　　　　覚盛法師

　　野辺見れば昔の人やたれならんその名もしらぬこけの下哉
　　　　　　　　　　　　　　　　　　　　　左京大夫修範

　冒頭で、死を、仏でさえも免れることのできないと定義した上で、『文選』巻第十六（哀傷）所収の陸士衡作「歎逝賦一首」の一節をきっかけに、無常へと話題を展開する。続いて、後一条天皇の崩御に殉じて出家した源顕基（入道中納

言）の漢詩から和歌へと連結し、野山、野辺、草村、蓬がもと、こけの下などの表現を用いて、屋外に横たわる死体を想起させ無常の情感をかき立てる。このような趣向は、室町時代の「九相詩絵巻」の詞書にも共通しており、この絵巻の構造は『和漢朗詠集』や『宝物集』など、平安時代から鎌倉時代の文芸において連綿と受け継がれてきた無常の漢詩と和歌の系譜上に位置付けられるのである。

三、文亀元年銘「九相詩絵巻」（九州国立博物館蔵）

　現在確認されている「九相詩絵巻」の最も古い作例として、文亀元年（一五〇一）の奥書を持つ九州国立博物館本がある（図1）。紙本着色の一巻構成で、縦二九・〇センチ、全長九六一・〇センチ。詞書に伝蘇東坡本が、画中に九相の和歌が記される。巻末には「文亀元年七月廿九日」という年記と、「一見之輩者必可唱阿弥陀佛十遍給」という識語が記されている。

　詞書の伝蘇東坡本「九相詩」は、詩句が死体の九相だけで構成されている点、また四季の自然景を詠み込む点で伝空海本に通じる。ただし、両者における九相の順序や内容には相違点も多い。伝蘇東坡本の①新死相、②肪脹相、③血塗相、

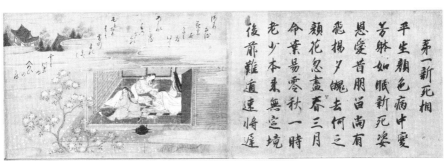

図1　「九相詩絵巻」（九州国立博物館蔵）、文亀元年、第一段新死相

④肪乱相、⑤噉食相、⑥青瘀相、⑦白骨連、⑧白骨散相、⑨成灰相と完全に一致する構成は、仏典にも先行する漢詩にも求めることができない。

しかしながら、やや詳しく分析すると『摩訶止観』の影響が認められる。伝蘇東坡本の、②肪脹相、③血塗相、④肪乱相、⑤噉食相、⑥青瘀相は、順序が異なるものの、同じ名称で『摩訶止観』にも存在する。⑨成灰相も、同経に説く焼相と同様の意味である。それだけでなく、『摩訶止観』に特徴的な、「骨相」を一つながりの骨と分散した骨の二種類に分けて説く点が踏襲されており、伝蘇東坡本では、⑦白骨連相と⑧白骨散相の二相に分けて詠んでいる。つまり、伝蘇東坡本全体の構成は『摩訶止観』の影響圏にあるのである。このことは、伝蘇東坡本が、先行する経典や漢詩のテクストだけでなく、九相図のイメージをも参照して成立したことを示唆する。

この可能性は、新死相の存在を考え合わせることによって一層濃厚となる。新死相を九相に加える仏典は少なく、『摩訶止観』でも厳密には加えていない。伝空海本に新死相が詠まれているのでまずはその影響が考えられるが、両者の詩文を照合すると、語句や内容において直接的な関連性は見出せない。そこで、伝蘇東坡本の新死相の詩句を改めて読み込むと、鎌倉時代の九相図とのつながりが浮かび上がってくる。特に、六道絵の一部として制作された「人道不浄相図」（聖衆来迎寺蔵、図2）との密接な関係を指摘することができる。伝蘇東坡本第一段「新死相」とは以下のような内容である。ここには、九州国立博物館本第一段の詞書を訓読して掲げた。

第一新死相

平生の顔色は病中に変じ
芳躰は眠るがごとし新死の姿
恩愛の昔の朋は留りて尚有り

飛楊の夕魄は去って何にか之く

顔花は忽ちに尽く春三月

命葉零ち易し秋の一時

老少は本来定境無し

後れ前だち遁れ難し速将と遅しと

第一連（第一・二句）で「平生の顔色は病中に変じ、芳体は眠るがごとし新死の姿」と詠じる。鎌倉時代の九相図に描かれていた新死相で、若く美しい女性が上畳や筵の上に、眠るように横たわっていた。その情景を彷彿とさせる詩句である。また第四連（第五・六句）で「顔花は忽ちに尽く春三月、命葉零ち易し秋の一時」と春から秋への推移と、命のはかなさを重ね合わせて詠嘆する。この詩句からは、四季のモチー

図2 「人道不浄相図」（聖衆来迎寺蔵）、鎌倉時代（13世紀）

フを描きこむ聖衆来迎寺本の鮮やかな背景が連想される。聖衆来迎寺本の新死相は、爛漫の桜と共に描かれていた。そして相が進むごとに季節は移ろい、第四段血塗相には色づいた紅葉が添えられている。鎌倉時代に成立したこのような九相図を前提にして詠まれたのが、伝蘇東坡本なのではないだろうか。

日本で展開した、九相図をめぐるテクストとイメージの相関関係を敢えて単純化するならば、以下の連鎖を想定することができよう。第一段階として、鎌倉時代における『摩訶止観』に基づく九相図の普及。「九相図巻」（九州国立博物館蔵）が成立し、ほぼ同時期に、伝空海本「九相詩」の詠じる四季のモチーフをも取り込んだ「人道不浄相図」（聖衆来迎寺蔵）が登場した。第二段階として、同じく鎌倉時代における九相観文学の流行。多様な九相観説話が成立し、身体の不浄や無常を漢詩や和歌に詠む伝統がはぐくまれた。第三段階として、室町時代に、文学的・絵画的伝統の双方を吸収した伝蘇東坡本「九相詩」が派生し、さらに「九相詩絵巻」の成立をみた。

九州国立博物館本「九相詩絵巻」各場面に描かれた絵は、

鎌倉時代の九相図の図像的伝統を継承しつつも、蘇東坡本の内容に寄り添ったものへと大きく変貌している。第一新死相では、室内に安置された遺骸を囲んで嘆く人々が描かれている。これは、鎌倉時代の九相図には描かれなかった主題であるが、蘇東坡本の新死相第三句に「恩愛の昔の朋は留りて尚有り」とあることを反映している。

また、「九相詩絵巻」に記された九相の和歌について分析した渡部泰明は、絵と寄り添い、互いに響き合うようにして詠まれていると指摘し、そのような和歌の詠まれ方を、平安時代以来の屏風歌の伝統から解釈する。屏風歌とは、祝宴の場を飾るために新調された屏風に描かれた情景を詠むもので、出来上がった和歌を画中の色紙形に書き込むこともあった。渡部によると、その詠み方には二つの特色があり、一つは描かれた絵を生かすようにやや客観的な視点から詠むこと。もう一つは、絵の中に身を置いたように主観性を交えて詠むことであるという。[9]

「九相詩絵巻」において、第一新死相の詞書を例に取ると、第一首では「さかりなる花のすかたも散はててあはれにみゆる春の夕ぐれ」と、あたかも自分自身の容色の衰えを嘆く歌として、画中の死者に感情移入する。第二首においては「花もちり春も暮行木のもとに命もつきぬ入あひのかね」と、目

は、第一段新死相に描かれた桜樹の、柔らかいカーブを繰

に映る情景を客観的に描写する。主観的な歌と客観的な歌を組み合わせることで、絵の中と外の両方から人生の無常を詠じる。これは、目の前に絵画という媒介が存在してはじめて可能となる文芸のあり方であろう。新死相の画面左上に描かれた鐘楼は、同じ画面に記された「いりあいの鐘」の歌意に基づく。その他、「肪脹相」で、脹らんだ死体によって壊れて散乱する棺（図3）は、同段詞書の「六腐爛感して棺梆（脹？）（壊？）に余る」を絵画化したものであるなど、本作に描かれた九相図は詞書に記す詩文や和歌との対応が強く意識されている。「九相詩絵巻」に描かれたイメージとテクストは、互いに響き合い重なり合って死体の不浄と生命の無常を表出する。

絵は、やまと絵の伝統的な画派として、この時期朝廷や幕府の御用を務めていた土佐派の画風を示す（図4）。淡彩による瑞々しい動植物、透明感のある霞や山並みなど叙情性溢れる表現に特徴がある。各段の死体も、これらの自然景と調和的に描かれることで生々しさが緩和されている。総じて発色の良い顔料、時に金銀泥も使用する格調高い画面からは、相応の経済基盤を持った制作環境がうかがわれる。

絵師に関しては、相澤正彦による詳しい分析がある。[10]相澤

第二肪脹相
肪脹新姿名匠言
阮経七日向終存
紅顔晴愛失花靨
玄鬢先裏纏草根
六腐爛膿餘櫨槲
四支洪実直卧郊原
郊原弃屍無随者
独赴冥途中有魂

図3　「九相詩絵巻」（九州国立博物館蔵）、文亀元年、第二段肪脹相

図4　「九相詩絵巻」（九州国立博物館蔵）、文亀元年、第六段青瘀相（絵）

り返しながら情報へ伸びる樹
形、また臨終の女性の顔などか
ら、土佐派の様式が想起される
ことを指摘する。ただし、本絵
巻に見られる描線の端正さと造
形把握の細やかさは、文亀元年
当時に絵所預も務めていた、土
佐光信（生没年不詳）の画風と
は一線を画すものである。相澤
は、西暦一五〇〇年前後に制作
された、光信とは別手の土佐派
作品を探索し、「狐草紙」（個人
蔵）、「白描平家物語」（京都国立
博物館他分蔵）、「石山寺縁起絵
巻」第四巻（石山寺蔵）、「鶴草
紙」（個人蔵）などの作者に比定
される、逸名絵師の存在に着目
している。
　確かに「狐草紙」や「石山寺
縁起絵巻」第四巻に見られる、
不定形で群青を薄く塗った雲の

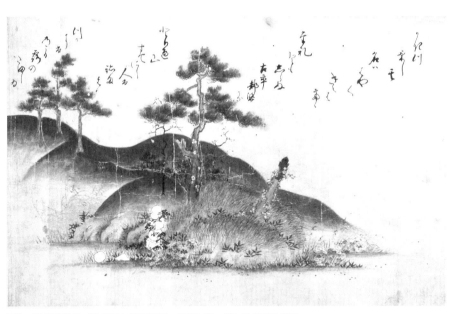

図5 「九相詩絵巻」（九州国立博物館蔵）、文亀元年、第九段成灰相（絵）

形状、草むらを描く際に、淡墨と緑青を重ねて立体感や奥行を表現するみずみずしい色彩感覚、草花や樹木の丁寧な描き込みなどの共通点を見出すことができる。完全に同一作家というまでの確証を得ることはできないが、光信よりはやや保守的な画風を示す、土佐派正系の絵師である可能性は高い。

九州国立博物館本に描かれた九相図は、鎌倉時代の二作例と似るところが少ない。特に第九段成灰相は、「九相詩絵巻」において新規に登場した墳墓の場面である（**図5**）。「九相詩絵巻」では、新死相に看取りの人々を、成灰相で墓を描くことで、死に対する悼みを表明している点が鎌倉時代の九相図との大きな違いである。このことは、「九相詩絵巻」の奥付に年記を伴う作例が多いこととも関わり、特定の人物の忌日や法要にあわせて制作された可能性がうかがわれる。鎌倉時代にはなかった死への嘆きが、新たな主題として「九相詩絵巻」に付与されたのではないだろうか。

四、大永七年銘「九相詩絵巻」（大念佛寺蔵）

十六世紀に制作された、もう一つの「九相詩絵巻」が大念佛寺本である。紙本着色の全一巻構成で、縦三〇・八センチ、全長九四二・七センチ、奥付に大永七年（一五二七）九月二十五日の年記がある。伝蘇東坡本「九相詩」と九相の和歌を

図6　「九相詩絵巻」（大念佛寺蔵）、大永七年、第一段新死相

詞書に持つ、九博本と同巧の絵巻である。二種の見返しが付くが、第一紙の寸法がやや大きく、これは後から付けられたものであろう。本作に関しても、相澤によって詞書筆者や絵師に関する解明が進められ、詞書を青蓮院の定法寺公助、絵を狩野元信（一四七七？～一五五九）[11]周辺の絵師と比定する。当代一流の能筆と絵師を揃えた本絵巻では、詞書の料紙に金泥の下絵を施すなど、前掲の九州国立博物館本と比較しても一層格調高い（**図6**）。

図像構成は①新死相、②肪脹相、③血塗相、④肪乱相、⑤青瘀相、⑥噉食相、⑦白骨連相、⑧白骨散相、

⑨成灰相の順で、青瘀相と噉食相が九博本とは逆になっているよる。九博本より一層古様な先行図像が下敷きにされているようであり、個々の図像も鎌倉時代の作例と共通点が多い。その一方で「新死相」に小さいながら鐘楼が描かれているなど、詞書との対応性の強さは九州国立博物館本と通じる。大念佛寺本では、伝統的図像と新たな趣向を両立させようとする意識が強く、それが、やまと絵と漢画の技法を融合させた絵画様式としても現れている。

濃い顔料で彩られた霞や山稜によって画面を構築するのは、やまと絵の伝統的技法で、本作でもそれが踏襲されている。かたや、土坡や樹木の幹に水墨の皴を施して陰影を強調するのは、水墨画にも長けた狩野派ならではの特徴である。大念佛寺本の第九段「成灰相」に描かれた松は、強い輪郭線と墨の濃淡で樹皮の質感や立体感を描き出しており（**図7**）、九州国立博物館本第七段や第九段に描かれている丸みを帯びた松と比較すると、描法の違いが際立つ。

室町時代の狩野派は、狩野正信（一四三四～一五三〇）が水墨画を中心とする漢画の制作によって幕府御用絵師としての地歩を築いた後、子の元信がやまと絵の技法を積極的に取り入れ、濃彩の絵巻や障壁画という、それまでやまと絵系の絵師が得意としていた分野にも進出することとなった。大念佛

図7　「九相詩絵巻」（大念佛寺蔵）、大永七年、第九段成灰相（絵）

寺本の作風はこのような時代の狩野派様式に連なる。

本作が制作された大永年間前後は、元信による絵巻制作が活発化しており、永正十二年（一五一五）頃の「釈迦堂縁起絵巻」（清凉寺蔵）、大永二年（一五二二）の「酒伝童子絵巻」（サントリー美術館蔵）といった作例が残る。これらの絵巻制作を通じて、和漢の絵画技法を融合させた元信様式が確立したうえ、その新鮮な画風は画壇を席巻し同時代の絵画に広く影響を及ぼした。大念佛寺本にみられる和漢融合様式も、まさにこのような時代の所産である。また、本作の詞書を清書した定法寺公助は、先にあげた「釈迦堂縁起絵巻」や「酒伝童子絵巻」の詞書も手がけており、この点からも、大念佛寺本と元信絵巻との制作環境の近さがうかがわれる。

大念佛寺本における漢への傾斜は、形式的特徴にも現れている。冒頭に「九相詩」の序文を詞書として記した後、続く第一段「新死相」以下では、絵が先にあり、その後に「九相詩」と二首の和歌を記した詞書が配置されている。通常の絵巻では、詞書を先に絵を後に配置するのが一般的で、大念佛寺本の構成は異例である。過去の修復において前後が取り違えられてしまった錯簡の可能性を考慮する必要があるが、第九段の詞書と同じ料紙に巻末の奥書が記されているので、現状の構成が制作当初からのものであったことは疑いない。こ

の点について、相澤は、中国の画巻に本作と同じく絵が先で詞書が後しという構成をとる例が存在することを指摘し、明代の「文姫帰漢図巻」(大和文華館蔵、十六世紀)を例にあげる。詞書に漢詩を含む「九相詩絵巻」諸作例には、総じて漢文化への強い憧憬が現れているが、中でもこの大念佛寺本にはその傾向が顕著である。

また、九州国立博物館本にも見られなかった新機軸として、大念佛寺本第九段「成灰相」に描かれた男性の姿がある。松の木の下で、直衣を着けた貴顕が五輪塔や卒塔婆を前に悲しみにくれている。この男性の図像にはいくつもの解釈が可能である。まずは、詞書の漢詩や和歌に対応してまさにその詠み手として描かれているという見方ができよう。第九段の詞書に以下の漢詩と和歌が記されている。

五蘊本より皆空しかるべし
なにに縁って平生此の躬を愛す
塚を守る幽魂は夜月に飛び
尸を失う愚魄は秋風に嘯く
名は留めて豈は無し松丘の下
骨は化して灰と為る草澤の中
石上の碑文は消えて見えず
故人啼く血の涙は先ず紅なり

とり邊野にすてつる人は跡たえてつかにこそ残る露の玉しひ
かきつけしその名ははやく朽はて〵誰ともしらぬ古都塔
婆哉

漢詩の第一連では、肉体の空しさを歎じ、その肉体に執着してしまったことを悔恨する心情が詠まれている。詩文の中にある五蘊とは、人間の肉体、そしてそこから派生する感覚や意識のことである。この詩の詠み手として、死者、あるいは墓を前に嘆く男性のどちらでも意味が成立する。詠み手の主客が交錯していることは、先述した九相の和歌と屏風歌に関する渡部の指摘にも通底する。

ところが、漢詩後半の第三連と第四連では、今まさに墓地の情景を見ている者の視点に限定して詠まれている。特に、「名は留めて豈は無し松丘の下」や「石上の碑文は消えて見えず」との詩句は、墓標を見つつ死者への想いを馳せているという意味で、画中に描かれた男性の姿と重なり合う。第一段から第八段までは死者と生者との対話のように展開してきた詞書が、第九段に至って生者の側からの視点に収斂して、詩文が締めくくられるのである。そのような視点が、和歌でも再び繰り返され、「とり邊野にすてつる人」や「誰ともしらぬ」などの言い回しで、死体が繰り返し客体化されていく。九相図をめぐる視線の主客の曖昧さが最後に払拭され、見る

もの（男性）と見られるもの（女性の死体）の関係が固定化していくのである。また、画中に描かれた男性の漢詩の詠み手とみなすことで、詞書に記された詩歌の世界観が一貫した物語性を帯びてくる。すなわち、女性の墓を見て嘆く男性に特定の人物像を与えることで、相澤は、この男性について、小野小町の髑髏を見て和歌を詠じたとの伝説が残る在原業平を想起させると指摘している。

嘆く男性の姿は奥書の年記とも関わってくる。九州国立博物館本と同じく大念佛寺本の巻末にも年月日が記されている。つまり第九段に描かれた男性は、特定の故人への哀悼の意を示しているとも解釈できるのである。巻末の年記に日付まで記すことが、絵巻の奥書としてあまり一般的ではない中で、室町時代に作例が残る「融通念仏縁起絵巻」との関連が思い起こされる。十四世紀前半に原本が成立したとみられる「融通念仏縁起絵巻」は、以後数多くの転写本や版本絵巻が制作され、その多くに詞書染筆の年月日が記されている。年記が特定の故人の忌日と重なる事例が多く指摘されており、どうやら「融通念仏縁起絵巻」制作は追善供養の一環として行われるものであったようだ。[12]

そのように考えると、「九相詩絵巻」現存作例の多くに記される年記にも同様の意味を想定することは妥当である。特

に、定法寺公助を詞書筆者として迎え、狩野派の絵師を動員した大念佛寺本においては、相応の身分の故人に対する追善供養という制作背景を想定し得るが、残念ながら現在のところその特定には至っていない。

おわりに

日本で描き継がれた九相図は、漢詩と和歌に詠まれる営みを通じて自然というまたとない伴侶を得た。四季の移ろいとともに描かれる死体の絵は、さらなる詩歌の源泉ともなり、中世前半までに蓄積された死体の美術と文学が、室町時代に「九相詩絵巻」として結実した。画中の死体には、もはや鎌倉時代の九相図に見られた厳しい不浄の描写はなく、植物や風雨に包まれるように穏やかに横たわっている。死体を養分として生い茂ったこの深い森に、聖俗、男女、生死、浄と不浄、常と無常、あらゆる二項対立が交差しやがて撹拌され溶け合っていくような磁場が形成された。

続く近世には、「九相詩絵巻」においていったん集積されたテクストとイメージが再び様々に分岐し、絵解きや出版を通じて九相図が大衆化する新たな流れも生じる。そのような視角からも、十六世紀における「九相詩絵巻」の成立は、日本における九相図の受容と展開に革新をもたらした大きな出

来事であったのである。

注

（1）なお、『摩訶止観』において、骨を焼いてしまう「焼相」を劣った修行法として退けているため、鎌倉時代の九相図ではこれが描かれない。

（2）青木清彦「版本「九相詩」成立考」（『仏教文学』二、一九七八年）。

（3）中世から近世初頭にかけて成立した九相図について、山本聡美・西山美香編『九相図資料集成』（岩田書院、二〇〇九年）で図版を網羅した。また、山本聡美『九相図をよむ　朽ちてゆく死体の美術史』（KADOKAWA、二〇一五年）、同『中世仏教絵画の図像誌――経説絵巻・六道絵・九相図』（吉川弘文館、二〇二〇年）において、近世以降の作例も含めて詳しく論じている。

（4）川口久雄「敦煌本歎百歳詩・九想観詩と日本文学について」（『内野博士還暦記念　東洋学論集』、漢魏文化研究会、一九六四年）、徐俊編『敦煌詩集残巻輯考』（中華書局、二〇〇〇年）、鄭阿財「敦煌写本「九想観」詩歌新探」（『普門学報』一二、二〇〇二年）。

（5）『全宋詩』第二二冊（北京大学出版社、一九九五年）所収。詩文は「白骨繊織巧画眉、髑髏楚楚被羅衣、手持執扇空相対、笑殺傍観自不知」。板倉聖哲「東アジアにおける死屍・白骨表現「六道絵」と「骷髏幻戯図」」（小佐野重利・木下直之編『死生学　死と死後をめぐるイメージと文化』、東京大学出版会、二〇〇八年）参照。

（6）空海（七七四〜八三五）に仮託される九相詩が、『遍照発揮性霊集』（『性霊集』）に収録されている。伝承筆者として空海の名があてられているが、実際の作者は不詳である。『性霊集』は、空海が作成した漢詩・碑銘・願文などを集成し、その没後に高弟の真済（八〇〇〜八六〇）が編纂したものであるが、現存する十巻本は、承暦三年（一〇七九）に仁和寺の済暹（一〇二五〜一一一五）が、佚文を『続遍照発揮性霊集補闕抄』として三巻に編み、他の七巻と併せて復元したものである。肝心の「九想詩」は補闕抄の末尾に収録されているため、その成立は空海の時代ではなく、佚文編纂時期に空海作として追加されたものとする見方が有力である。

（7）訓読は、『日本古典文学大系』七一に基づく。

（8）引用は、『新日本古典文学大系』四〇、九〇—九一頁。

（9）渡部泰明「九相詩の和歌をめぐって」（『説話文学研究』四二、二〇〇七年）、同「骨と皮の和歌」（『文化交流研究』二一、二〇〇八年）、同「九相詩の和歌」（『和歌文学の世界』放送大学教育振興会、二〇一四年）。

（10）相澤正彦「室町時代の二つの「九相図巻」九博本と大念佛寺本をめぐる」（『九相図資料集成』岩田書院、二〇〇九年）。

（11）相澤前掲注10、同「大永七年銘「九相詩絵巻」について――初期狩野派様式の絵巻」（『MUSEUM』五一六、一九九四年）。

（12）内田啓一「融通念仏縁起明徳版本の成立背景とその意図」（『佛教藝術』二三一、一九九七年）、高岸輝「絵巻転写と追善供養」（『室町絵巻の魔力　再生と創造の中世』吉川弘文館、二〇〇八年）。

図1〜7は『九相図資料集成』（岩田書院）より転載

『源氏物語』幻巻の四季と浦島伝説

——亀比売としての紫の上

永井久美子

ながい・くみこ＝東京大学大学院総合文化研究科准教授。専門は日本古典文学（中古～中世）、比較文学。主な論文に、国宝「源氏物語絵巻」における画面分割の方法——源氏と女三の宮の描写にみる特徴」（「人文・自然研究」第九号、一橋大学大学教育研究開発センター、二〇一五年）、「紫式部の近代表象——古典文学の受容と作者像の流布に関する一考察」（平成二十七年度「美術に関する調査研究の助成」研究報告、「鹿島美術財団年報」第三三号別冊、鹿島美術財団、二〇一六年）、「暴露の愉悦と誤認の恐怖——「病草紙」における病者との距離」（牛村圭編『文明と身体』臨川書店、二〇一八年）などがある。

はじめに

　光源氏が亡き紫の上を偲び、悲嘆に暮れる一年間を描く『源氏物語』幻巻は、玄宗が楊貴妃の魂魄を探し求める「長恨歌」をふまえた内容といわれる。また、源氏が紫の上から贈られた

の文を焼く場面は、『竹取物語』の、かぐや姫から贈られた

源氏が四方に四季の町を配する六条院を去る幻巻には、仙境滞在の終焉という意味を見出すことができる。紫の上は、若紫巻における邂逅から幻巻での文の焼却に至るまで、浦島伝説における亀比売の役割を担っている。須磨・明石滞在のみならず、源氏が登場する物語全体が異郷訪問譚の構造を有することを指摘する。

不死の薬を帝が焼かせた場面に着想を得たとされる。一方で、四方に四季の町を配した六条院を源氏が去る巻であること、そして須磨に謫居していた頃に届いた文を焼く煙の描写があることなどを考え合わせると、現世とは異なる時間が流れる蓬山を去り、玉匣を開け年月の経過を知る水の江の浦の嶼子の物語を下敷きとしていることが想定される。

　『源氏物語』の構想に影響を与えた和漢の故事の一つに浦島伝説があることは、すでに複数の先行研究において指摘されるところである。『源氏物語』に見られる浦島伝説の要素を網羅的に調査した林晃平氏の研究のほか、夕霧巻において一条御息所の形見の経箱が「玉の箱」と称され、涙に暮れる落葉の宮の様子が「浦島の子が心地なん」と記されることに

ついての論考などがあり、また古注には、賢木巻と初音巻に詠まれた歌枕「松が浦島」に浦島伝説との関連性を見いだす記述も見られる。[3]『源氏物語』に浦島伝説が与えた影響をより巨視的に分析した石川透氏や深沢三千男氏の論考では、須磨・明石への源氏の流謫に浦島の話型を読み取ることがなされている。[4]

『源氏物語』と浦島伝説の関係をめぐる研究は右記のように多岐にわたるが、幻巻に浦島伝説の影響を見ることはなされてこなかった。本稿は、浦島伝説の要素の分析から、幻巻そして『源氏物語』の再読を試みるものである。

一、浦島子の物語としての幻巻

紫の上の死から一年を経て俗世を捨てる決意をする源氏は、女性たちからの文の数々を破り捨てる。その中には須磨の地に届けられたものもあり、特に紫の上からの文は別に分けてまとめられ、結わえられていた。その束をほどき、破るのみならず焼くに至るのは、『竹取物語』の帝のイメージのみならず、玉匣を開け、たちのぼる雲を見た峻子のイメージが重ねられていると考えられる。

文を焼く段に続く仏名の場面では、年末にこの年初めて源氏が人前に姿を現す様子が記される。源氏は昔と変わらぬ偉

容を誇り、法会に参上した老僧と対面する。これは、峻子が若さを保ち蓬山から帰還したこと、郷里で古老に出会い月日の経過を知ったことをふまえたものと考えられる。長くなるが、幻巻巻末の本文を引用する。

落ちとまりてかたはなるべき人の御文ども、「破れば惜し」と思されけるにや、すこしづつ残したまへりけるを、もののついでに御覧じつけて、破らせたまひなどするに、かの須磨のころほひ、所どころより奉りたまひけるもある中に、かの御手なるは、ことに結ひあはせてぞありける。みづからしおきたまひけることなれど、久しうなりける世のことと思すに、ただ今のやうなる墨つきなど、げに千年の形見にしつべかりけるを、見ずなりぬべきよと思せば、かひなくて、疎からぬ人々二、三人ばかり、御前にて破らせたまふ。

いと、かからぬほどのことにてだに、過ぎにし人の跡と見るはあはれなるを、ましていとどかきくらし、それと見分かれぬまで降りおつる御涙の水茎に流れそふを、人もあまり心弱しと見たてまつるべきがかたはらいたうはしたなければ、おしやりたまひて、

死出の山越えにし人をしたふとて跡を見つつもなほ
まどふかな

さぶらふ人々も、まほにはえひきひろげねど、それとほ
のぼの見ゆるに、心まどひどもおろかならず。この世な
がら遠からぬ御別れのほどを、いみじと思しけるままに
書きたまへる言の葉、げにそのをりよりもせきあへぬ悲
しさやらん方なし。いとうたて、いま一際の御心まどひ
も、女々しく人わるくなりぬべければ、よくも見たまは
で、こまやかに書きたまへるかたはらに、

かきつめて見るもかひなし藻塩草おなじ雲居の煙と
をなれ

と書きつけて、みな焼かせたまひつ。
御仏名も今年ばかりにこそはと思せばにや、常よりもこ
とに錫杖の声々などあはれに思さる。行く末ながきこと
を請ひ願ふも、仏の聞きたまはんことかたはらいたし。
雪いたう降りて、まめやかに積もりにけり。導師のまか
づるを御前に召して、盃など常の作法よりも、さし分か
せたまひて、ことに禄など賜す。年ごろ久しく参り、朝
廷にも仕うまつりて、御覧じ馴れたる御導師の、頭はや
うやう色変はりてさぶらふも、あはれに思さる。例の、
宮たち上達部など、あまた参りたまへり。梅の花のわづ
かに気色ばみはじめてをかしきを、御遊びなどもありぬ
べけれど、なほ今年までは物の音もむせびぬべき心地し

たまへば、時によりたりたるもの、うち誦じなどばかりぞせ
させたまふ。まことや、導師の盃のついでに、

春までの命も知らず雪のうちに色づく梅を今日かざ
してん

御返しし、

千世の春見るべき花といのりおきてわが身ぞ雪とと
もにふりぬる

人々多く詠みおきてぬたまへる。
その日ぞ出でゐたまへる。御容貌、昔の御光にもまた多
く添ひて、ありがたくめでたく見えたまふを、この古り
ぬる齢の僧は、あいなう涙もとどめざりけり。
年暮れぬと思すも心細きに、若宮の、「儺やらはむに、
音高かるべきこと、何わざをせせん」と、走り歩きた
まふも、をかしき御有様を見ざらむこととよろづに忍び
がたし。

もの思ふと過ぐる月日も知らぬ間に年もわが世も今
日や尽きぬる

（新編全集『源氏物語』（四）五四六─五五〇頁）

仏名の法会に白頭の老僧が登場するのは、『和漢朗詠集』
にも引かれた『白氏文集』の「香火一炉灯一盞　白頭ニシテ
八夜仏名経ヲ礼ス」に拠るものであり、[5]雪と白髪の取り合わ

せも意識されている。一方で、文を焼く場面の直後に白髪の老僧が登場する点には、嶼子が玉匣を開くと風雲がたちこめたこと、嶼子が過ぎた歳月を知ることが重ねられているだろう。『万葉集』に収められた高橋連虫麻呂の歌には、玉櫛笥からたちのぼったのは白雲であり、「若有之　皮毛皺奴　黒有之　髪毛白斑奴」（若かりし　肌も皺みぬ　黒かりし　髪も白けぬ）と、島子が白髪となったさまが詠まれる。（6）幻巻では、白髪と化す役は老僧が引き受け、源氏は若々しいままの島子の役割を担った。

その後源氏がわが世の尽きることを悟る点には、急激に年を重ね、息絶えた島子の物語がふまえられているだろう。源氏の「もの思ふと…」の歌は、『後撰集』にも採られた藤原敦忠の歌「もの思ふと過ぐる月日も知らぬ間に今年は今日にはてぬとかきく」をふまえたものである。ただしそれだけでなく、六条院を去る決意をした源氏の詠である点において、知らぬ間に長い歳月を過ごし、蓬山を出て命の尽きる嶼子の姿も重ねられていると考えられる。

紫の上から届いた文の束は、源氏が須磨から都に持ち帰ったことにより、蓬山から帰る嶼子が姫より与えられたものとしての意味を有し、束が開かれ焼却され煙が立つことで、封を開くと中から風雲が立ちこめた玉櫛笥の役割を果たしている。若菜上巻には「かの社に立て集めたる願文どもを、大きなる沈の文箱に封じ籠めて奉りたまへり」と、入山を決意した明石の入道が住吉社に願を立てた折の文を集め、文箱に入れ都の尼君に最後の消息として届ける場面があり、（7）石川透氏は、この文箱をさしづめ玉手箱であると評している。（8）若菜上巻における入道の文箱と同様に、幻巻における文の束も、仙境から届けられたものとしての意味を有している。（9）幻巻で文が結わえられているのは、箱を重複して登場させることを避けつつ、封印されたものであることを強調する意図があったと推測される。

幻巻は、亡き人の魂を探す幻術士の物語を下敷きとしている点において、巻名からして「長恨歌」に依拠する巻である。紫の上の死を嘆く源氏の姿は、桐壺更衣の死を悼む桐壺帝に重なり、源氏が物語世界を去る幻巻は、源氏が誕生する物語冒頭の桐壺巻と呼応する。ただし物語は、「長恨歌」に基づく巻頭と巻末の対応関係を有するのみならず、物語そのものが異郷での出来事であったことを印象づける枠組みも有している。仙境における不老不死の生が終焉の時を迎え、源氏が物語世界を去ることとなるのが、幻巻である。

源氏が蓬山を後にする嶼子として描かれることで、六条院を去る

二、浦島子の物語としての『源氏物語』

源氏と紫の上の物語が浦島伝説の枠組みを有すると考えた
とき、注目したいのは、源氏が紫の上と過ごした歳月が三十
三年であったことである。源氏が紫の上と最初に出会ったの
は、源氏が十八歳、紫の上が十歳のときのことであった。源
氏は五十一歳で紫の上と死別した。源氏が須磨・明石の地に
あり紫の上のもとを離れていたのは足かけ三年であり、それ
以外の約三十年間を、二人は二条院そして六条院で共にして
いる。三年、三十年、三十三年と、幻巻で源氏が回想する紫
の上との年月には、三という数字が重ねて関わってくる。

『源氏物語』の成立より遡る時代の浦島伝説を伝える『丹
後国風土記』には、水江の浦の嶼子が蓬山に滞在したのは
「三歳」であり、その間に嶼子の郷里である筒川で経過して
いた時間は「三百余歳」であったと記される。[10] 足かけ三年に
わたる源氏の須磨・明石滞在は、その期間の点においても、
浦嶼子の蓬山訪問をふまえたものである。くわえて紫の上と
の出会いから別れまでが三十三年であり、須磨流離ゆえの離
別期間を差し引けば源氏が紫の上とともに暮らしたのは三十
年であることから、源氏が紫の上と過ごした年月もまた、蓬
山における歳月とみなされたものと考えられる。

須磨・明石巻のみならず、明石の入道と明石の君の話が噂
にあがる若紫巻から物語に浦島伝説の影響が見て取れること
は、深沢三千男氏が早くに指摘するところである。[11]「海龍王
の后になるべきいつきむすめなり」と良清が明石の君の噂を
源氏の耳に入れたのは、源氏が紫の上を見いだす直前のこと
であった。[12] 若紫巻における良清の噂話は、明石の君がこのあ
と登場することの伏線とみなされる。ただしそれだけでなく、
紫の上もまた北山で出会う点において仙境の娘に相当する役割
をかくまう僧都が、娘を鍾愛する明石の入道に相当する役割
を果たしている。「海龍王の后になるべきいつきむすめ」と
は、この噂話が出た直後に登場する紫の上のことでもあった
とすら考えることができる。

源氏の北山行きに仙境訪問の意味を見いだせることとは、田
中法昭氏により指摘されている。[13]「聖徳太子の百済より得た
まへりける金剛子の数珠の玉の装束したる、やがてその国よ
り入れたる箱の唐めいたるを、透きたる袋に入れて、五葉の
枝につけて、紺瑠璃の壺どもに御薬ども入れて、藤桜などに
つけて、所につけたる御贈物ども捧げたてまつりたまふ」と、
北山での療養を終え都に戻る源氏に、僧都は異国由来の数珠
や箱を献上する。[14] 田中氏は北山訪問に『遊仙窟』の影響を見
てとるが、この献上品には、明石の入道が最後の消息を入れ

た文箱を都に送ることと同等に源氏に玉櫛笥を持たせる意味があり、龍王が宝珠を捧げたことが示されているだろう。

さらに、雀の子が逃げたと幼い紫の上が嘆く場面に登場する伏籠は、その形状が亀甲に似るものである。(15)籠が登場するのは、別の異境訪問譚である海幸山幸の神話において、彦火々出見尊が翁に誘われ海神の宮に至る際に用いられるのが「無目籠」であることからの連想もあったと推測する。伏籠の登場により山中に亀に相当するものが出現し、源氏と紫の上との邂逅は、浦島が仙女に出会う物語であることが示唆される。

源氏がのちに須磨に赴き明石の君と出会う物語は、間に子をなす点において、浦島伝説よりも彦火々出見尊の神話により近い。澪標巻において、明石の地で出生した姫君のために源氏が乳母を選び使わすのは、豊玉姫のために彦火々出見尊が産屋を用意したことの変形と考えられる。加えて、澪標巻で住吉において明石の君が源氏一行と行き会うも、行列の威勢に気圧され参詣せず帰途につく場面は、豊玉姫が波風を冒し海辺に至るも、出産を覗かれたことで海神の宮へ戻ってしまうことの変形とみられる。

一方で紫の上は、源氏との間に子はなく、彼女との別れが源氏の生が尽きることに繋がる点において、嶼子が出会った

亀比売であったとみなすことができる。紫の上と源氏がともに過ごした年月は、嶼子が亀比売と出会い蓬山で過ごした日々に等しく、その年月の終焉は、御法巻で紫の上が亡き付された煙と、幻巻で紫の上からの文が茶毘により訪れた。幻巻で紫の上を偲ぶ中で須磨への流謫が回顧されることは、若紫巻で紫の上が登場する直前に明石の君の噂があがることと呼応する。紫の上と明石の君は、異郷訪問譚に登場する姫君の役をともに担う、対をなす女性となっている。

須磨での日々は、絵合巻に源氏が彼の地でしたためた絵日記が登場する場面を除けば、幻巻以外ではほぼ顧みられていない。絵合巻では、絵日記を出した後、源氏は栄華の極みにあることに今後の不安を覚えている。源氏が栄達の頂点に危機感を覚えるとき、須磨流謫の回想があったことは注目すべきであろう。須磨から帰京した源氏の繁栄は、海神からもたらされた幸により栄える彦火々出見尊の物語をなぞるものである。異郷訪問譚における彦火々出見尊の滞在は、多くの場合永遠に続くものではなく、嶼子の場合は蓬山から戻り命が尽きた。絵合巻よりほどなくして少女巻で六条院が造営される様子が記されるのは、海神の宮を再現することで新たな異郷滞在を開始し、源氏の人生の継続が示されたということであろう。

紫の上の文の焼却からまもなくして閉じられる幻巻は、源氏が六条院に籠もり過ごした一年間を描く巻である。源氏が蛍宮を除き拝賀の人々に対面せず過ごす場面に始まり、年末の法会で初めて人前に姿を現す場面で締めくくられる。外の世界との交わりを絶ち六条院に留まることと、その六条院が四方に四季の町が配された邸宅であることは、異郷での逗留と、その異郷が時間の流れの異なる場所であることの表現となっている。北山から迎えた紫の上も、明石から迎えた明石の君も、仙女としての性質を有する人物であった。

幻巻には多くの和歌とともに季節が一巡するさまが描かれており、これは、月次屏風を詠む和歌の手法を用いたものと評される。折々の歌を通して、幻巻で経過したのはちょうど一年であることが示される。その一年間に、源氏は折にふれ紫の上と過ごした日々を回顧する。六条院で亡き人を思う一年間は、三十三年の年月を紫の上とともに過ごすことに相当し、六条院における時間は、異郷として外の世界よりも早く進んでいると理解できる。仙境と呼べる北山への訪問から始まった紫の上との物語は、異郷を模した場所である六条院を源氏が去ることで、終焉へと向かってゆく。

主人公が四方に四季の庭を配する邸宅を一巡すると一年が経過し、故郷よりも時間が早く過ぎてゆく物語は、「浦島の太郎」をはじめとする御伽草子の異郷訪問譚に数多く認められる。『丹後国風土記』『万葉集』のほか『日本書紀』『続浦島子伝記』など、『源氏物語』に先行する浦島伝説には四季の庭は登場せず、庭を巡ることが年月の経過を表す物語は、後世に確立したものである。六条院に暮らした源氏は、四方四季の町を巡った早い例であり、特に、一年間六条院に籠もり紫の上との日々を回想し過ごした幻巻の源氏は、後の御伽草子の浦島とよく似た時間の経過を体験している。御伽草子における四方四季の確立にあたり、『源氏物語』がどこまで影響を与えたかは推測の域を出ないが、四季の町を持つ六条院が発想の源となったことは考えてみてもよいであろう。

おわりに

源氏と紫の上との物語が、須磨流謫という異郷訪問譚を入れ子にしつつ、物語全体もまた異郷訪問譚の枠組みを有することを、浦島伝説からの影響を見ることで分析した。源氏が登場する物語の総括となる幻巻には、四方に四季の町を配した六条院に源氏が一年こもり、年明けに邸宅をいよいよ去ることや、紫の上からの文を焼く煙が立つ場面など、仙境滞在ののち帰郷し、玉匣を開けた峋子の物語がふまえられている。加えて、源氏と紫の上の出会いから別れまでが三十三年で

あることには、嶼子が蓬山に滞在した三年の間に三〇〇年が過ぎていたと『丹後国風土記』にあるように、三という数字の連想から、紫の上が仙境の娘であることが示唆されていることを見た。紫の上との出会いは、そもそも北山という異郷訪問から始まっていた。垣間見の場面に登場する伏籠は、籠目と亀甲文、そして籠と甲羅との形状の類似性から、亀と読み替えることができる。北山から都に至り、やがて六条院に居した紫の上は、浦島伝説における亀比売に相当する存在であったと見ることができる。

幻巻で六条院という仙境での滞在を終えるとともに、源氏の物語は完結へと向かってゆく。源氏が亡き紫の上を回想する一年間を描いた幻巻は、源氏と紫の上の来し方を圧縮して語るとともに、これまでの物語が異郷での出来事であったことを読者に認識させる構造を有している。

注

（1）林晃平『浦島伝説の研究』（おうふう、二〇〇一年）。
（2）増尾伸一郎《浦島の子が心地なん》考――『源氏物語』における虚構の真実をめぐって」（『日本文学』第五十六巻第五号、二〇〇八年五月）、山崎正之「伝承の系譜――『源氏物語』と「浦島伝説」（文教大学女子短期大学部『文藝論叢』第十四号、一九八〇年三月）など。
（3）『湖月抄』は、『細流抄』『弄花抄』『明星抄』を引き、「松

が浦島」に仙境をみる解釈を紹介する。ただし林晃平氏は、「松が浦島」は陸奥国の歌枕としてみるべきであるとの理解を示しており、『源氏物語』における陸奥国像を分析した佐藤勢紀子氏の論文でも、東北の名所の一つとして挙げられている（佐藤勢紀子「『源氏物語』に描かれた陸奥憧憬――河原院伝説との関係を中心に」（『東北大学大学院国際文化研究科論集』第二三号、二〇一五年十二月）。

（4）石川透「光源氏須磨流謫の構想の源泉――日本紀の御局新考」（『国語国文学報』第十二号、一九六〇年十一月（石川透『平安時代物語文学論』（笠間書院、一九七九年）所収）、深沢三千男「若紫巻の発端性についての考察――発想源としての深層の二話型とのかかわりで、潜在テキストの浮上と始動」（『日本文学』第三五巻第五号、一九八一年五月）など。
（5）『白氏文集』巻六十八・戯礼経老僧、『和漢朗詠集』仏名。
（6）小島憲之・木下正俊・東野治之校注・訳『新編日本古典文学全集第七巻　萬葉集（三）』（小学館、一九九五年）四一四―四一六頁。
（7）新編全集『源氏物語（四）』一一六頁。
（8）前掲注4石川論文。
（9）新編全集『源氏物語（四）』四六五頁。
（10）植垣節也校注・訳『新編日本古典文学全集第五巻　風土記』（小学館、一九九七年）四七三―四八三頁。
（11）前掲注4深沢論文。
（12）新編全集『源氏物語（一）』二〇二―二〇四頁。
（13）田中隆昭「北山と南岳――『源氏物語』若紫巻の仙境的世界」（『国語と国文学』第七三巻第十号、一九九六年十月）。
（14）新編全集『源氏物語（一）』二二一頁。
（15）新編全集『源氏物語（一）』二〇六頁。

（16）小町谷照彦「幻」の方法についての試論——和歌による作品論へのアプローチ（『日本文学』第十四号、一九六五年六月）、小町谷照彦『源氏物語の歌ことば表現』（東京大学出版会、一九八四年所収）、高野晴代「幻巻の表現方法——貫之「敦忠家屏風歌」の表現を視点として」（『星美学園短期大学研究論叢』第三四号、二〇〇二年三月）、高野晴代「幻巻を読む——儀礼歌としての屏風歌の視点から」（小嶋菜温子・長谷川範彰編『源氏物語と儀礼』武蔵野書院、二〇一二年）。

環境という視座

日本文学とエコクリティシズム

渡辺憲司／野田研一／小峯和明／ハルオ・シラネ【編】

日本人は、自然をどのように捉え、共生してきたのか？

自然環境を日本文学はいかに表象してきたのか。それは花鳥風月に極まるのか。それとも、多様性、多層性に満ちているのか。四季と風景として分節され、高度に記号化された二次的自然表象の世界。それを脱構築する野生と他者性のまなざし。自然環境へのまなざしの根底にある心性を歴史的に再照射し、人間中心の自然／環境理解から有機的な相互性の課題へと向かう。日本における新たな環境文化論の定立をめざす試み。

鼎談　エコクリティシズムの可能性をめぐって
I　二次自然と野生の自然
II　自然描写の近代と前近代
III　文化表象としての環境
IV　中央と周辺

勉誠出版
千代田区神田神保町 3-10-2 電話 03(5215)9021
FAX 03(5215)9025 WebSite=http://bensei.jp

本体二四〇〇円（+税）
ISBN978-4-585-22609-3 C1391

歌枕の再編と回帰——「都」が描かれるとき

井戸美里

和歌と絵画は互いに共鳴しながら風景を描写してきたが、なかでも、名所の風景を喚起する歌枕は古くから絵画表現に欠かせない存在であった。本稿では、規範的な歌枕を集めた名所歌集が後世に再編される過程のなかで、古来の名所観が継承あるいは刷新され、そのことが「都」をめぐる絵画表現に新たな枠組みを与えた可能性について考察する。

一、歌枕の継承と再編
——言葉と絵画の織り成す風景

言葉と絵画が互いに共鳴しながら風景を描出していた平安時代、多くの屏風絵が制作され室内を飾っていた。このような営みをもっともよく示すのは「屏風歌」であろう。屏風

歌は、屏風に描かれた風景に着想を得て和歌を詠んだもので、十世紀にもっとも流行した。その逆に和歌に詠まれたモティーフを絵画化することもあったと考えられるが、和歌と絵画の交渉により生み出された屏風歌は数多く残されている一方で、この頃の屏風絵そのものは現存していない。[1]これら残された屏風歌に詠まれた内容から、画題の多くは四季や月々の景物や行事などを描く「四季絵」や「月次絵」のほか、本稿で論じる歌枕を描く「名所絵」であったことがわかる。[2]

さて、和歌と絵画が互いに密接な関係を保っていた屏風歌は、その後急激に減少したとされるが、[3]だからと言って急に屏風絵から和歌の世界が切り離されて、実景を描く方向に転換するということにはならなかったようだ。それどころか、

いど・みさと――京都工芸繊維大学デザイン・建築学系講師。専門は日本美術史、表象文化論。主な著書・論文に「月次風俗図の文化史――吉川、毛利氏と「月次風俗図屏風」」（戦国期風俗図の文化史――吉川、毛利氏と「月次風俗図屏風」）（川本弘文館、二〇一七年）、「東洋画」としての花鳥図――十九〜二十世紀初頭の朝鮮の宮廷における日本人画家の活動を通して」《東洋文化研究所紀要》173、二〇一八年）、「共鳴する庭園表象と建築・美術」《東アジアの庭園表象と建築・美術》昭和堂、二〇一九年）などがある。

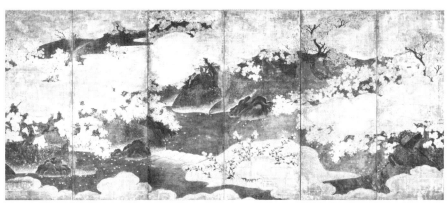

図1 「吉野図屏風」（サントリー美術館蔵）

言葉が織り込まれた歌枕の風景は平安時代の屏風絵とは異なる形を取りながら、なお名所を描く絵画のなかに根付いていると考えられる。

「内裏名所百首」から「勅撰名所和歌集」へ

歌枕が介在する名所の風景は、室町時代のやまと絵屏風のなかに確かに残存している。その一例として、筆者は以前、室町時代に制作されたサントリー美術館蔵「吉野図屏風」（図1）の景観描写には、万葉集の時代から詠い継がれてきた歌枕としての吉野川や天皇の離宮があった宮滝を詠んだ和歌の世界が濃厚に反映されている可能性について論じたことがある。

「吉野図屏風」については、江戸時代初期に醍醐寺三宝院の義演が記した『義演准后日記』に興味深い記事が残る。そこから判明するのは、義演が、禁裏にあった古土佐筆の「吉野図屏風」を取り寄せ、新たな「吉野図屏風」を制作させたこと、描かれていたモティーフは、〈桜〉に〈滝〉〈谷川〉〈岩〉であったことである。

この御所にもともと伝来した「吉野図屏風」の景観が、桃山時代以降に多く描かれる花見の名所を想起させる吉野山の風景とは異なり、〈岩〉や〈滝〉によって構成される「川の吉野」であった点に留意したい。もちろん吉野山もまた歌枕

であったが、上記のような川のモティーフを生み出したのは、古代から天皇や上皇による行幸の地として詠まれてきた吉野川の景観であり、宮中において詠み継がれてきた歌枕であったと考えられる。このような「川の吉野」の描写は、紀貫之を始め、屛風歌として残されていることからも、歌枕として吉野川を描く屛風絵は平安時代の宮中で受容されていたことが明らかである。ここで指摘したいのは、このように平安時代より屛風歌において和歌と絵画の交渉により構想されてきた歌枕が、室町時代の「吉野図屛風」の景観描写にまで受け継がれている可能性である。

現存するサントリー美術館蔵の「吉野図屛風」（図1）は、この種の図様を描く吉野図のなかでもっとも古様を留め、十六世紀半ばまでには成立していたと推測されるが、前述の御所に伝来した吉野図そのもの（御所より醍醐寺の義演が取り寄せ模写した原図）、もしくは、それと極めて近い関係にあった作例と推測できる。ここに描かれる構図やモティーフは、宮中において継承されていった歌枕を彷彿とさせるものである。たとえば後鳥羽上皇の「吉野川さくら流れし岩まよりつればかはる山ぶきの色」（『風雅集』二七四）などは、サントリー美術館本の「吉野図屛風」に描かれる吉野川に桜が舞い散る景観さながらである。そこには山吹を描き込むことも忘

れていない。

では、この宮中における歌枕の伝統はいかに室町時代にまで継承されていったのか。宮中において川の吉野を歌枕として定着させることとなった背景に、建保三年（一二一五）、順徳院をはじめ、藤原定家など十二名の公卿によって一二〇〇首の歌枕が収録され、編纂された「内裏名所百首」の存在があったと考えられる。赤瀬知子氏は、この「内裏名所百首」が、その後、室町中末期にかけて、歌枕の学習書として広く流布し、多くの写本や三人（順徳院・定家・家隆）の歌人の歌だけを抜き出した歌数三〇〇首の抄出本などが制作されたことから、当時もっとも受容された名所歌集のひとつであり、歌枕の固定化を導いたことを指摘している。たとえば、「内裏名所百首」の「芳野河」には、「芳野河いはとかしはをこす波の常盤かきはぞ我君の御代」（定家）と詠われているものが、室町時代に入って伏見宮にて応永十三年（一四〇六）九月に催された「名所百番歌合」においては、「芳野河」は八十一番にあり、貞成は左方にて「芳野川いはとかしわに春かけて花も常盤によする浪かな」と詠み、先の「内裏名所百首」を継承していることが明らかである。

このように、古代より天皇の行幸の場所でもあった宮滝を中心とする吉野川の風景を寿ぐ歌枕は、名所歌集として幾度

となく書写され、宮中において後世にまで詠い継がれていったのである。以上のように、御所に伝来した「吉野図屏風」の絵画表現に、名所歌集の編集や受容を通して構築された言葉の蓄積が深く関与した可能性は十分に考えられるであろう。(13)

二、名所歌集の編纂と連歌師
——『実隆公記』を中心に

それでは、このような歌枕はいかにして絵画のなかに取り込まれていったのであろうか。このようなプロセスを明らかにすることは容易ではないが、先の御所伝来の「吉野図屏風」は、古土佐筆、つまり土佐光信筆とされており、現存するサントリー本は光信本人によるものとは考えにくいものの、十六世紀前半のこうした宮中の画業に、光信周辺の画家が参与した可能性は高いだろう。

和歌と絵画が一体となるような屏風絵の制作事情を示す史料は少ないが、『実隆公記』大永六年(一五二四)八月には後柏原天皇没後に、後奈良天皇が先帝の和歌の詠三十六首を選んで「内裏御屏風」としたことが記されるが、三条西実隆は、その屏風絵の制作のために和歌の選定に携わっている。(14)このような屏風絵の成立に宮中の絵画制作に従事していた画家たちが無関係であったとは思われず、歌枕を絵画化した屏風絵

の成立の環境として、宮中と深い関わりをもっていた三条西実隆を中心とする文芸交流の実態をもっと勘案する必要があるように思う。

もう一つ興味深い事例がある。それは、後柏原天皇を始め、三条西実隆、冷泉政為、上冷泉為広、姉小路済継らによる和歌を載録した「一人三臣和歌」の書写を画家が行っていた事例である。現存最古の「一人三臣和歌」の写本である歴博高松宮本の奥書には「天文二年癸巳十一月十三日書写之功畢 尊俊」とあることから、大和の菩提山報恩院の僧侶・尊俊によって書写されたことが判明する。(15)尊俊は、詳細は不明であるが、狩野元信に学んだ画家とされ、『尊卑文脈』によれば、文章博士の家系であった柳原家出身であることからも、宮中の和歌や絵画の制作に関与することもあったかもしれない。このように実隆周辺での和歌の享受において、当時の公家や武家、画家や僧侶、そしてこれから考察する連歌師などが積極的に交流し活動を行っていたのである。

土佐光信も、実隆を中心とする和歌会や連歌会などの場に同席することが多く、光信による和歌や連歌も少なからず残されている。岩崎佳枝氏が明らかにしたように、『実隆公記』延徳三年(一四九一)三月二十四日条より、人丸像新図供養の新図は光信によって描かれたことが判明するが、そこで披

露された三十首の和歌も陽明文庫に残されており、そこには実隆や宗祇のほか光信の名も確認された。このような環境のなかで絵画もまた生み出されていくのであり、おそらく、当時の画家たちは、和歌の習得や継承に励んでいた公家をはじめ、僧侶や地方の武家とともに学びながら、これらの人々の依頼に応えられる絵画作品の制作にあたっていたと考えられる。

　実は、このような歌枕の編纂に重要な役割を担っていたのが、実隆の周辺で活動していた連歌師であった。赤瀬氏は、前節で挙げた「内裏名所百首」が室町中期に大いに書写され、抄出本が成立する背景にも連歌書の存在を想定している。宗祇の『吾妻問答』を始め多くの連歌書に説かれるように、連歌師が歌枕や名所の重要性を認識していたことは確かである。し、「宗砌名所和歌」「宗祇名所和歌」などの名所歌集、宗祇筆とされる「名所方角抄」や兼載「名所方角和歌」、宗碩「勅撰名所和歌抄出」など名所・歌枕の編纂に連歌師が関与していたことは疑いようがない。このような当時の歌枕の編纂の過程については、『実隆公記』にも詳しく記されている。

　ここでは、宗祇が近江の国で書写した頓阿法師抄・尭孝法印自筆「国名々所」一巻（文明十八年〈一四八六〉九月十七日）を禁裏に進上させたことや、「同〈ママ〉名々所部類」（明応

五年〈一四九六〉十二月十六日）に関する記録もみえる。また、万葉歌を一四〇〇首集めた「歌枕名寄」に関する記述も『実隆公記』には散見し、文明十一年〈一四七九〉後九月十五日、十七日に「歌枕名寄」の不審の箇所を後土御門天皇の勅定によって修正し進上したことや、永正七年〈一五一〇〉三月二日にも、宗碩、宗哲、宗坂らが実隆のもとを訪れ、「名寄哥」の不審の部分を実隆所持の万葉集によって比校したことが記される。このように、十五世紀後半から十六世紀初頭に、実隆周辺において連歌師たちの関与による歌枕編纂の動向を確認できる。連歌師による名所の編纂は、永正三年〈一五〇六〉、後柏原天皇の命により宗碩がまとめた「勅撰名所和歌抄出」に一つの結実点をみることもできようが、このような環境こそが吉野図のような歌枕の世界をそのまま可視化したような名所絵の成立を導いたと考えるのである。

　同時に、「勅撰名所和歌抄出」などに見出されるような宮中で蓄積されてきた古来の歌枕による観念的な名所観に加えて、宗祇が執筆したとされる「名所方角抄」や兼載「名所方角和歌」のように、方角を伴う名所の記述が登場したことは注目に値する。このことは文学史上の問題にとどまらず、室町中期、つまり、応仁の乱を経た都における名所の認識自体が大きく変わったことを想起させずにはいられない。なぜな

II　コード化された自然　　128

ら、美術史上において、このような時期に生み出された都を描く「新図」が洛中洛外図であったからである。

三、名所化する「都」

実際に日本各地の名所を巡った連歌師たちを通して、それまで観念的なものとして捉えられていた歌枕は、より現実の名所として構想されていったと考えられる。[22]内乱の続く都を離れ地方に疎開することによって、実際の旅路を体験し地方の名所に直に触れる機会も増していった。都自体も長期にわたる内乱により、その風景を一変させたことは想像に難くない。連歌師・宗長は『宗長手記』のなかで大永六年（一五二四）に見た都の姿を「京を見渡し侍れば、上下の家、むかしの十が一もなし。只民屋の耕作業の躰、大裏は五月の麦の中、あさましとも、申すにもあまりあるべし」と述べていることからも、この時期の京都はまだ復興の途上であったことを窺わせる。[23]実際、荒廃した街並みから復興を遂げた京都を象徴的に描いたのとされるのが洛中洛外図であったこととも関わるだろう。

現存最古とされる屏風形式の洛中洛外図の遺品は大永五年（一五二五）以降成立の歴博甲本と考えられており、記録のうえでは、『実隆公記』（永正三年（一五〇六）に「二双画京中、

土左刑部大輔新図、尤珍重之物也、一見有興」とある朝倉氏が注文した土佐光信筆の「京中」を描いた屏風絵であった「新図」が一番古く、一双に京都の都市としての姿を描いた屏風絵であった。[24]

近年、洛中洛外図の成立をめぐっては活発な議論が行われている。上野友愛氏が紹介した『経覚私要抄』に見える「京都西東体書之扇」（文明四年（一四七二））は、扇面に京都の東西を描いたものであったという。[25]扇という画面的な制約はあるものの、京都の西側と東側には、古くから和歌や漢詩に詠まれた嵯峨・嵐山や東山の名所が描かれていたことが想起され、一双形式の洛中洛外図屏風と同様に実際の地理や方角を考慮して都市を表象するという点で極めて興味深い事例である。また、森道彦が明らかにしたように、このような京都の名所は同時代の禅僧の詩文集のなかに、いわゆる従来からの名所を描く作例が散見されるが、京都の名所に限ってみれば、東山、嵯峨、北野、鞍馬、宇治などの洛外であった。[26]このことは、洛中洛外図の登場の背景を考えるうえで重要である。

大画面に京都を一望する景観を描く大画面の前段階として京都の洛外の名所を描いた屏風形式の洛中洛外図成立の前段階として京都の洛外の名所を描いた禅僧の賛を伴う小画面の扇面が存在していたこと、これらの名所が古くからの歌枕であるとともに、詩文として言葉によって規定された風景であったことは特筆に値する。

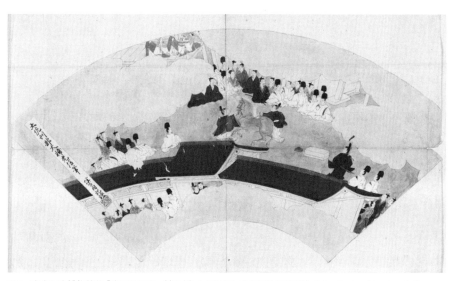

図2　東京国立博物館蔵「駒引図扇面」（（原本）土佐光信、板谷家伝来資料）（https://webarchives.tnm.jp/）

このような禅僧の重要性もさることながら、ここで考えてみたいのは、土佐光信の「京中図」の成立背景として、より現実的な世界に名所を引き寄せる役割を担った連歌師による新たな名所観が介在した可能性である。もちろん洛中洛外図屏風の景観は、いわゆる昔から和歌や漢詩に詠まれてきたような東山や西山の名所だけではなく、応仁の乱以降に復興を遂げ刷新された京の町並みそのもの、すなわち、御所、将軍邸や有力公家や武家の邸宅なども描かれていく都市図としての性質が重要であることは言うまでもない。ここで前述の宗祇筆と伝えらえられる「名所方角抄」を見てみよう。「名所方角抄」の「山城」の項目には、「京辺土名所」を東分・辰巳分・未申分・西分・戌亥分・北分・丑寅分と洛中分に分類し、東分の白川から始まり、そこには「三条の通也 南禅寺の奥なり 仍て寺の門前より西へなかれたり」という記述の後に、『古今和歌集』などに採択されたこの地を詠んだ和歌を掲載する。都を「東分」、「西分」などと記述する傾向は、先の都を東西に分けて描く扇面を想起させる。また、「洛中分」には「当大裡（ママ）」として御所の位置や建物、庭園の植栽等にも触れ、「白馬節会」や「踏歌節会」「御即位」などの行事についての記述が含まれることに留意すべきだろう。これらは、洛中洛外図の御所の場面で描かれるような正月の行事

を想起するものであるし、実際、原本土佐光信筆の「駒引
図」（図2）なる扇面画の模写も近年紹介されたが、これは
御所の「白馬節会」を描いていると考えてよいだろう。この
ような、実隆周辺で名所の編纂に従事していた連歌師による
言説が、同じく原本が土佐光信筆「月次祭礼図模本」や初期
洛中洛外図の御所の場面に描かれる正月の行事との間に何ら
かの関係があったことを推測させる。初めての京都の都市図
と言える土佐光信の「京中図」誕生の背景に、古くからの観
念的な歌枕の伝統を継承しつつ、都の洛中までも含む現実の
方角を意識した新たな名所観の芽生えが想定されるのである。
つまり、観念と現実の間を生きた戦国期の連歌師を中心に、
実隆の周辺で進められていた名所歌枕の再編の動向の
なかで土佐光信による京中を描く「新図」が登場したと推測
するのである。

　高岸輝氏は、土佐光信筆「槻峯寺建立修行縁起絵巻」の舞
台、月峯寺の所在した剣尾山の描写に、これまでのやまと絵
には見られなかった実景の観察に基づく新たな表現を指摘し
ている。(29)このような光信の実景に対する捉え方こそが、より
実体のある都の風景を一双の屏風として可視化することを可
能にしたのである。

　このように連歌師が過去の歌枕の名寄などを書写しなが
ら、方角を伴う考証を行い、新たな勅撰の歌枕集が出来した
時期と、一双に京都の都市を描く洛中洛外図屏風の誕生が軌
を一にしていることの意味は大きい。もちろん、歌枕の編纂
は、名寄という性質上、山城の名所のみを書いたものではな
い。しかし、これまでの和歌や漢詩によって喚起される名所
への情熱が費えることはなく、都を中心として、応仁の乱以
降に、京都の都市部を前景化しつつ、東山や西山など、従来
の洛外の霊地名所を俯瞰的に描く新たな名所認識が醸成され
ていったと考えられる。このような都を中心とする新たな名
所観の形成こそが、洛中洛外図屏風の成立を促したのだと思
われる。このような名所歌枕の編纂事業は江戸初期まで続く
が、次節で考察するように、従来の歌枕を中心に都の地誌を
まとめた名所記へと継承されていったと考えられる。

四、歌枕への回帰——再び名所化する洛外

　十六世紀までに制作されたいわゆる初期洛中洛外図は、歴
博甲本、歴博乙本、上杉本の三点が現存しているが、時代を
経るごとに東山や西山など、古くからの洛外の名所は背景へ
と追いやられ、都の中心の風俗描写への関心の高まりを見せ
る。伝統を受け継ぐ御所での行事や威勢を放った室町邸や管
領の屋敷、賑わいのある店先の様子などがさまざまな身分の

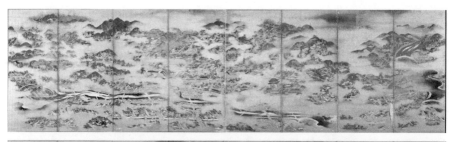

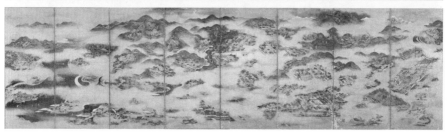

図3　吉川史料館蔵「洛中洛外図」。右隻（上）、左隻（下）

人々の往来する都市として活写されている点で、はじめて都市そのものが前景化した「都市図」が成立したといえる。このような都の風俗への傾倒は、名所・歌枕への関心を失い、言葉による世界観から独立した都の表象となっていったかのようにみえる。しかし、本当にそうだったのだろうか。[30]

十七世紀以降に制作されたこの時代の洛中洛外図は、室町時代のそれとは異なり、画家・享受者層ともに多様化しており、近年特に注目を集めてきている。[31] 政治の中心としての機能を江戸に譲った京都の都市には、それまでの室町将軍邸に代わり二条城が登場するが、そこではさまざまな職人や商人によって構成される賑わいのある都市の風俗はいまだ影を潜めてはおらず、かつての都としての繁栄を留めている。

一方で、京都の中心部ではなく再び、広く視点を取り、洛外を中心に描く「洛外図」と呼ぶべき作例も中井家本、吉川史料館本、寂光院本など徐々に認められるようになってくる。武田恒夫氏は、「洛外図」に風俗描写が描かれなくなっていく傾向からこれらの作例をもって洛中洛外図の終焉とみている。[32]

本稿では、この終焉の時期に生み出された吉川史料館蔵「洛中洛外図屛風」（以下、吉川本と呼ぶ）（**図3**）について最後

この時代の洛中洛外図は、室町時代のそれが江戸に移ったこの時代の洛中洛外図は、室町時代のそれが能が江戸に移ったこの時代の洛中洛外図は、室町時代のそれ

方について、ここで詳しく述べることはできないが、都の機能が江戸に移ったこの時代の洛中洛外図は、室町時代のそれ

図4　「新板平安城幷洛外之図」（延宝八年刊）（国会図書館デジタルコレクション）

に検討することによって、江戸時代の洛外図に投影された古くからの歌枕を想起させる名所的要素が、この時期の京都の表象としていかに重要な意義をもっていたのかを考えてみたい。[33]

（一）吉川史料館蔵「洛中洛外図」に投影された名所観

　吉川本は、ほかの洛外図にもみられるように八曲一双に京都の東側と西側を一隻ずつ描いているが、その描写範囲については、実際の地理を考慮した名所の配置を取りつつ、ほかのどの「洛外図」よりも拡張した視点を示している。土佐光信の筆による画期的な都の景観表現は、時代を経て、さらに描写範囲を拡張し、八曲一双というパノラマに展開している。南は宇治、伏見や淀までも含む名所に貼付された夥しい量の付箋は、合わせて一〇〇〇点程にのぼる。[34] このような描写範囲については、江戸初期に相次いで出版された大型の京都図との関係が指摘されている。[35] これら一枚紙の地図には、京都の洛中に加えて、洛外の社寺の建物や森林、河川などが簡易的ではあるが絵図風に描き込まれている（図4）。その描写範囲は、吉川本と同様に伏見、宇治や淀にまで及んでいる。社寺の名称や由来などが長方形の付箋風の形をしている部分に書き込まれていることから、京都の名所案内の体裁を取っていることがわかり、洛外図が成立した背景に、京都の観光

133　歌枕の再編と回帰

都市化のなかで、十七世紀半ばに出版されたこれらの大型の地図が大いに影響していることは首肯されよう[36]。とはいえ、このような京都の地図からだけでは吉川本に描かれる社寺などの建物の緻密な描写、さらに、それぞれの名所に施された一〇〇〇枚もの言葉を導き出すことはできない。

ここで想起されるのは、十七世紀半ば、出版京都図とほぼ同時期に成立した名所記に継承された歌枕の重要性である[37]。

吉川本の名所に貼付された付箋による書入れのうち、たとえば「清水寺」についてみてみると、「本堂」「釈迦堂」「音羽の滝」など各伽藍や境内付近の名所を記していることがわかるが、清水寺の付近だけでも約三十ヵ所の付箋が貼られている（図5の（下））。これらは「音羽」のように古来の歌枕として詠まれてきた場所に加え、道沿いには「車次」「馬駐」など謡曲「熊野」などに取材されるような古くから文学作品に見られる名所も描き込んでいるなど、実に詳細な名所が書き留められている。このような無数の貼紙による書入れは何を典拠としているのだろうか。

ここで歌枕によって規定される名所への回帰が推測される。このように古来の和歌や漢詩、さらには文学作品に取材される名所までも記述されるのは、前述した連歌師によって編纂が進められてきた歌枕の名寄のような存在を抜きには考えら

れない。慶長三年（一五九八）頃から後陽成天皇やその廷臣らにより、名所歌集「倭歌方輿勝覧」の編纂が行われ、これらの名所の抜書きが連歌のために必要とされたことが奥書より明らかとなる[38]。また、連歌師・里村昌琢は一六一七年に「類字名所和歌集」を前述の宗碩の「勅撰名所和歌抄出」などをもとに編纂しており、十七世紀初頭の京都では、またしても名所に対する意識が連歌師によって更新されている状況を確認することができる。江戸初期の京都における名所の編纂事業は、古くから詠まれてきた歌枕の世界への復古的なまなざしを示唆しており、次の時代の後水尾天皇を中心とする寛永文化へと継承されていくものであった。これらの歌枕をフィルターとする京都の風景は、当時の京都が追い求めた王朝文化に充ち溢れた古都の姿に他ならない。

（二）『洛陽名所集』との接点

名所歌枕への回帰は、京都の名所記としての嚆矢として位置づけられる山本泰順の『洛陽名所集』に通底する。万治元年（一六五八）とともにもっとも古い京都の名所記である『洛陽名所集』は『京童』（一六五七年）に記された『洛陽名所集』は『京童』（一六五七年）とともにもっとも古い京都の名所記であるが、京都の名所の由来を歴史的に描写していくとともに、所々に社寺の建物を付箋風の書入れとともに記したものであり、先の出版京都図とも極めて近い関係性を有している。著者の山本泰順

は儒者であり、父の友我とともに上京し、後水尾天皇の周辺で活動していたことが相国寺の僧・鳳林承章の『隔蓂記』のなかに見え、父・友我は画家として、鳳林承章を介して後水尾天皇へ絵を献上することもあったようだ。[39]『洛陽名所集』はこのような環境のなかで生まれたもので、林羅山の記した『本朝神社考』や先の里村昌琢の「類字名所和歌集」などの影響を受けて成立したことも指摘されている。[40]重要なのは、本書が、寛永から元禄期の京都における古典的な伝統文化への回帰に留まらず、藤原惺窩に始まり、松永尺五、木下順庵へと伝えられてきた儒学を基軸とする京学の発展のなかで再解釈された京都の名所イメージであったことだ。

吉川本「洛中洛外図屏風」は、先の出版京都図に加え、この『洛陽名所集』を始めとする十七世紀半ば以降の名所記の記載内容や挿絵と極めて近い京都の名所イメージを提示している。実際、先に吉川本で挙げた清水寺に付された書入れは、『洛陽名所集』の記述内容や挿絵とほぼ一致する（図5）。さらに『洛陽名所集』に載録されている名所は、第一巻のみ「洛中」、巻二から巻十二まではすべて「洛外」であり、京都の儒学者による考証を経て共有された名所の由来を記すとともに、連歌師によって編纂されてきた歌枕の世界を踏襲したものである。しかも、興味深いことに、巻二から巻六までは

北東から南下、巻七に上賀茂に戻りそこから巻十二まで道順は[41]吉川本においても視覚的に追体験することができる。このように『洛陽名所集』において再注目されている「洛外」こそが、古都として再生を遂げた新たな京都の都市図であったのだ。吉川本にみられる極端なまでに縮小化された「洛中」と対照的に脚光を浴びているのは、河川や道筋も鮮明かつ正確に描かれた「洛外」の名所である。

吉川本の成立年代をめぐっては、武田氏は、これらの洛外の社寺の主要伽藍が復興を遂げた寛文・延宝期頃とするが、大塚活美氏は六角堂の描写から本堂部が六角化する十八世紀以降と比定しており、より厳密な調査が必要ではあるが、十八世紀初頭、元禄期からさほど離れない時期の成立と考えておきたい。吉川本が十七世紀半ば以降に出版された京都の地図や名所記を参照していること、そしてそこに投影された風景が、前述の京学の流れのなかで儒者を中心に古来の歌枕が再評価され、新たな考証が加えられた名所観を提示していることは疑いようがない。事実、旧岩国藩主吉川家伝来の絵画や古典籍などを所蔵している吉川史料館には、先に述べたごく初期の出版京都図である「新改洛陽洛外之図」（承応二年（一六五三）、「新板平安城東西南北町並洛外之図」（万治元年（一六五八）および寛文四年（一六六四）の三点の洛外の名所を

図5 『洛陽名所集』（上）口絵、（中）清水寺（国会図書館デジタルコレクション）、（下）吉
　　川史料館蔵「洛中洛外図」

重点的に網羅した地図も所蔵されている。[42] また、岩国徴古館

にも、前節で検討した歌枕の固定化を導いたとされる「内裏

名所百首」の写本や連歌書、さらに、特筆すべきは、これま

[43]

で論じてきた『洛陽名所集』（『山城名所記』）とともに実隆の

奥書を持つ「勅撰名所和歌抄出」の天文二十四年（一五五

五）の写し、寛文記に再版された伝宗祇筆「名所方角抄」などを

すべて所持している。

本屏風の伝来した吉川家の三代当主・吉川広嘉は、寛文か
ら延宝期に京都に何度か長期滞在し、公卿や高僧らとの交流
をもちつつ、その後も何度も京都に滞在し洛中洛外について
知る機会を得たという。[44] さらに岩国藩は、十七世紀半ば以降
十八世紀初頭を通じて、儒者や御用画家を京都に送り、こう
した岩国藩の儒者や画家たちは京都でも活躍した。特に儒者
の邇庵は、先述の京学を牽引した松永尺五の門で学んだこと
からも、儒学は岩国藩の主軸となる学問となったとされてい
る。事実、吉川家に伝来した上述の十七世紀半ばに再生した
京都の新たな都市像を反映する地図類と『洛陽名所集』（山
城名所記）、さらには、古来の歌枕を記した多くの名所歌集の
存在は、吉川家周辺での成立と受容を想定するに十分である。

かつて洛中洛外図が、戦乱から復興を遂げた繁栄する都市
のイメージであったのに対し、吉川本に留められている京都
が、都市の賑わいとはかけ離れた、儒者による考証を経た歌
枕によって喚起される王朝文化が根付く古都であったことは
極めて興味深い。十八世紀初頭の吉川本は、洛中洛外図の終
焉としてではなく、政治や経済的な機能が江戸に移行した京
都において、名所、歌枕への回帰を通して再発見され、刷新
された新たな京都の姿を今に伝えてくれる都市図であったと
考えられるのである。

注

（1） 東寺伝来（現在は京都国立博物館蔵）の「山水屏風」は平
安時代に寝殿造の空間のなかで使用されたとされるが、これが
唯一の現存作例とされる。

（2） 和歌と絵画の関わりや名所絵については下記を参照。家永
三郎『上代倭絵全史 改訂版』（墨水書房、一九六六年）、千野
香織「名所絵の成立と展開」（『日本屏風絵集成 第十巻 景物画
――名所景物』講談社、一九八〇年）、井上研一郎「中世やまと絵考――和歌史料による画題の検討」（『美術史学』二号、一
九七九年）。

（3） 片野達郎「屏風歌の研究――和歌と絵画の交渉」（『日本文
芸と絵画の相関性の研究』、笠間書院、一九七五年）。祝賀に際
して制作される屏風絵が、画壇の主流から外れていったことが
屏風歌減少の一因とされる。一方で、屏風歌が減少して実際に
屏風を目の前に歌を生み出すことはなくなっても、屏風歌の手
法は引き継がれていったとされ、和歌と絵画の世界が完全に分
断されることはなかった。

（4） 和歌と絵画の相互作用によるイメージの醸成については
迫村知子氏の論考に詳しい。迫村知子「歌・桜・屏風――テ
クストとイメージによる吉野像」（国文学研究資料館編『アメ
リカに渡った物語絵』ぺりかん社、二〇一三年）Sakomura,
Tomoko. Poetry as Image: The Visual Culture of Waka in Sixteenth-
Century Japan, Brill, 2015.

（5） 井戸美里『戦国期風俗図の文化史』（吉川弘文館、二〇一
七年）、「継承される歌枕――御所伝来の「吉野図屏風」の情景

描写をめぐって」(松岡心平編『中世に架ける橋』森話社、二〇二〇年)。

(6) 山根有三「室町時代絵画における金と銀——扇面画と屏風絵を中心に」(『国華』第一二〇〇号、一九九五年)、泉万里『中世屏風絵研究』(中央公論美術出版、二〇一三年)。
『屏風絵書図書来複初之、金也、桜花白数本盛ノ体也、瀧、谷川、岩、言語道断、古土佐筆跡也」(『義演准后日記』元和六年九月二十五日条)

(7) 「吉野川石と柏と常盤なす我は通はむ万代までに」(『万葉集』一一三四)には、悠然と流れる吉野川に佇む岩と柏に心を寄せ、御代を寿ぐ内容となっているが、このほかにも実際に天皇や上皇が宮滝を訪れた際に詠まれた和歌も『万葉集』には多く載録されている。

(8) 「吉野河岸の辺に山吹のさけりけるをよめる」という詞書を伴う「吉野河岸の山吹ふく風にそこの影さへうつろひにけり」(『古今和歌集』・一二四・貫之)。

(9) サントリー本の画面右下には「土佐刑部大輔光信筆 正五位下左京少進光芳証(光芳之印)」とあり、山根氏は前掲注6の論考のなかで、サントリー本について『義演准后日記』にみえるもともと禁裏にあった可能性を述べている。

(10) 前掲注4迫村氏文献(二〇一五年)。

(11) 赤瀬知子『院政期以後の歌学書と歌枕——享受史的視点から』(清文出版、二〇〇六年)。

(12) 『名所百首歌合』八十一番(宮内庁書陵部図書寮叢刊『後崇光院歌合詠草類』一九七八年)。

(13) 先の「内裏名所百首」が前述の伏見宮家における「名所百番歌合」において実践されていることもさることながら、前掲注11の赤瀬氏の論考によれば、「内裏名所百首」の抄出本の写

本のなかで、書写年代の判明するなかでもっとも古いのは伏見宮家出身で土御門天皇の猶子となった慈運による写本であり、このことは歌枕が皇室において継承されていく実態を示している。古くから詠まれてきた皇統の象徴としての歌枕は、このような宮中における歌枕の継承を通して屏風絵として結実していったといえる。

(14) 伊藤敬『室町時代和歌史論』(新典社、二〇〇五年)。

(15) 同右。

(16) 岩崎佳枝「土佐光信の文芸活動——陽明文庫蔵『三十首歌と連歌』(『語文』四七号、一九八六年)。また、吉田友之氏は、光信の連歌への傾倒について述べたうえで、「清水寺縁起絵巻」の成立に、連歌などを通して甘露寺元長との懇意な交友があったと推測している(『日本美術絵画全集』五、集英社、一九八一年)。

(17) 前掲注11赤瀬氏文献。

(18) いずれも、前掲注11赤瀬氏文献第三部「歌枕資料編」所収。また、これらが「内裏名所百首」の抄出本に付載されている点も、興味深い。

(19) 翻刻については、「名所方角抄」は野中春水「対校『名所方角抄』上・下」(『武庫川国文』二九、三〇号、一九八七年)、兼載「名所方角和歌」は荒木尚「兼載名所方角和歌——翻刻と解説」(『熊本大学教養部紀要 人文科学編』一号、一九六六年)、宗碩「勅撰名所和歌抄出」(東洋大学図書館蔵本)は『王朝文学』十六号に掲載。

(20) 鶴崎裕雄「名所・歌枕巡り——宗祇『筑紫道の記』」(『国文学 解釈と鑑賞』71(3)、二〇〇六年三月)。

(21) 樋口百合子『歌枕名寄』所収万葉歌の価値——細川本にみる朱の書き入れから」(『国語国文』九三一号、二〇一一年)。

(22) 鶴崎氏は、応仁の乱を境として名所・歌枕に質的な認識の変化がみられ、体験に近い知識への移行を指摘している(前掲注20)。

(23) 沢井耐三「戦国を旅する連歌師」『宗長手記』(『国文学解釈と鑑賞』71(3)、二〇〇六年三月)。

(24) 「洛中洛外図」の誕生をめぐっては、記録のうえで確認されるもっとも早い例として、文明十一年(一四七九)の『晴富宿禰記』の紙背文書に見出される「洛中図」である。

(25) 上野友愛「洛外名所絵から洛中洛外図屏風へ」(佐野みどり・新川哲雄・藤原重雄編『中世絵画のマトリックス』青簡舎、二〇一〇年)。

(26) 森道彦「十五世紀における名所風俗図の動向と洛中洛外図——五山詩文の記述にみるその姿」(京都文化博物館編『京を描く——洛中洛外図の時代』二〇一五年)。

(27) 「名所方角抄」は宗祇作と伝えられるものの、実際には不明な点も多く、一番古い写本は寛文期のものであるため定かなことはわからない。この点には留意すべきであるが、ほぼ同時代の連歌師・兼載にも「名所方角和歌」があることからこの時期の連歌師の名所観と推測しておきたい。

(28) ここに描かれる馬は、森氏は前掲注26論文において指摘しているように、白馬ではないことから、御牧から馬を調進する駒引の行事であるとするが、白馬は古くは「あおうま」と読み葦毛の馬も含まれていたと考えられることから、白馬の節会と解釈してよいと思う。

(29) 高岸輝『室町絵巻の魔力——再生と創造の中世』(吉川弘文館、二〇〇八年)。

(30) 小谷量子氏は、歴博甲本「洛中洛外図屏風」について、その景観描写に歌・物語が反映された「歌・物語絵屏風」であることを主張している(『歴博甲本洛中洛外図屏風の研究』勉誠出版、二〇二〇年)。

(31) 二〇一五年に文化博物館で開催された「京を描く——洛中洛外図の時代」展は、これまで大きく取り上げられる機会が少なかった江戸時代以降の洛中洛外図も多く出品された。江戸時代の洛中洛外図については、黒田日出男氏、大塚活美氏によって研究が進められてきた。本稿では、下記の論文を参照。片岡肇「洛中洛外図屏風の類型について (一)」(《京都文化博物館研究紀要 朱雀》第九集、一九九七年)、黒田日出男「江戸時代の洛中洛外図屏風と「屏風屋」——洛中洛外図屏風の研究史ノート」(『立正大学文学部研究紀要』二九号、二〇一三年)。

(32) 武田恒夫「洛中から洛外へ——洛中洛外図の成立と終焉をめぐって」『文学』52(3)、岩波書店、一九八四年。

(33) 吉川本については、二〇一九年十二月二十一日に行われた日本建築学会都市史小委員会シンポジウム「旅の媒介装置——物的環境が拓く関係性」において一部、報告を行った。重複する部分もあるが、本稿では歌枕という言葉との関わりから改めて論じ直すものである。

(34) 本作品は、武田氏によって初めて紹介をされた。その後、二〇〇四年に、吉川史料館の原田史子氏のご配慮により実見する機会を得た。

(35) 百瀬ちどり氏は個人のウェブサイト「楓宸百景」において

「洛中洛外図屏風」を楽しむ」のなかで全十回の連載を通して吉川本を含む洛外図について考察している。

（36）十七世紀半ばの出版京都図や名所記を通した観光都市としての京都については、川嶋将生「京都案内記の成立——京見物と寺詣で」（『洛中洛外』の社会史）思文閣出版、一九九九年）に詳しい。

（37）この時期の出版京都図については下記を参照。矢守一彦『都市図の歴史 日本編』（講談社、一九七四年）、三好唯義「刊行京都図の版元について」（金田章裕『平安京——京都 都市図と都市構造』京都大学学術出版会、二〇〇七年）、山近博義「林吉永版京大絵図の特徴とその変化」（同上書）。

（38）小川剛生「禁裏における名所歌集編纂——方輿勝覧」（『中世和歌史の研究——撰歌と歌人社会』塙書房、二〇一七年）、酒井茂幸「後陽成天皇の収集活動について——文学関係資料を中心に」（『国立歴史民俗博物館研究報告』第一三九集、二〇〇八年）。

（39）『洛陽名所集』については以下の論文を参照。市古夏生「山本泰順と中川喜雲——近世文学と地誌」（『国語と国文学』70（11）、一九九三年）、熊倉功夫「寛永文化の継承者——『洛陽名所集』の著者とその父」（『史潮』一〇一号、一九六七年）、安田富貴子「山本泰順考——或る名所記作家としての生涯」（『橘女子大学研究紀要』四号、一九七六年）。

（40）神谷勝広「名所記と羅山編書——『本朝神社考』『徒然草野槌』を軸に」（『国語国文』64（7）、一九九五年）。

（41）山近博義「近世名所案内記類の特性に関する覚書——「京都もの」を中心に」（『地理学報』三四号、一九九九年）、菅井聡子「近世京都の名所案内記の順路設定にみる「洛中」「洛外」認識」（『日本建築学会計画系論文集』五七九号、二〇〇四年）。

（42）前掲注11赤瀬氏文献。

（43）山口県教育員会文化課編『吉川家歴史資料目録』（山口県歴史資料調査報告書 第三集、一九八四年）。

（44）岩国市史編纂委員会編『岩国市史上』一九七〇年。

謝辞

本研究は科研費補助金（基盤研究（c）「室町障屛画試論——和歌と絵画の位相」）の助成を受けたものです。

[＝ コード化された自然]

十七世紀の語り物にみえる自然表象
—— 道行とその絵画を手がかりに

粂 汐里

くめ・しおり――国文学研究資料館特任助教。専門は中世末期・近世初期の日本の語り物文芸（幸若舞曲、説経、古浄瑠璃）。主な論文に『大橋の中将』成立の一背景――日蓮宗教学との関わりを中心に」（《説話文学研究》五二、二〇一七年）、「説経・古浄瑠璃を題材とした絵画資料について」（《国文学研究資料館研究紀要 文学研究篇》四六、二〇二〇年三月）などがある。

十七世紀初期に流行した説経・古浄瑠璃などの語り物には、登場人物が都落ちや人探しをする場面において、その心情を各地の風景描写とともに叙情的に語る技法「道行」がある。『道行』は、その語りだけを集めた段物集とよばれるテキストが刊行されるなど、物語の見せ場として人気を博した。本論では「道行」に関する通史的な変遷を確認した上で、特に岩佐又兵衛風古浄瑠璃絵巻群にみえる道行場面の挿絵に注目したい。

はじめに

十六世紀末から十七世紀初期にかけて流行した語り物である説経、古浄瑠璃には、都落ちや人探しの場面において、訪ゆく。

れた地名を列挙しながら、主に七五調のリズムで展開してゆく「道行」という表現方法がしばしば登場する。各地の名所や風景を語りながら、時に登場人物の心情を織り交ぜる道行は、作品中において特殊なまとまりとして存在し、上演される際は、音曲を伴った舞台芸術として観客を魅了した。説経や古浄瑠璃作品は、神が凡夫（人間）であった頃の物語、という、いわゆる本地物が大部分を占めるが、それらにみえる道行は、登場人物たちにとっての巡礼であり、かつ来世で神となるための修行として重要な役割を果たしている。[1] しかし、説経、古浄瑠璃が絵入りの読み物として受容されるになると、従来の道行に、異なる解釈が加えられるようになって

説経、古浄瑠璃は、元来、口頭での語りが、ある時点で文字化され、読み物として流布した語り物文芸である。音から文字へと語りが変貌を遂げてゆく中で、物語の捉え方にどのような変化がもたらされたのか。本来はなかった絵が伴う時、そこにはどのような物語世界が描き出されたのか。本論では、語り物の道行を自然表象の一形態とみなし、特に十七世紀前半における表現方法の展開について見ていきたいと思う。

一、「道行」とは何か

道行は、韻文散文を問わず、あらゆる古典作品に見えるため、その総体を論じようとすれば、日本の古典文学史を総ざらいすることになりかねない。これまで、そうした意欲的な研究は数多くなされてきたが、中でも、「道行」という語の通史的変遷や、謡曲、説経、古浄瑠璃、義太夫浄瑠璃などの用例を一覧化して比較し、その文体を総合的に論じようとした角田一郎氏の一連の論攷が近年のまとまった成果として最も重要である。ここでは、角田論をはじめとする先行研究に導かれながら、説経・古浄瑠璃の道行の文学史をたどってみたい。

角田氏の論に拠ると、「道行」という語は奈良時代の『万葉集』『播磨国風土記』に見いだせ、平安〜鎌倉時代には和

た」という見通しを述べている。また、「模倣」の具体的方歌や舞楽にわずかな用例がみえるという。やがて室町時代に入ると能楽の用語として確認でき、意義や用法も多様化する。文学史における道行文の代表的な作品としては『平家物語』巻十「海道下」、『太平記』巻二「俊基朝臣再関東下向事」、能の曲舞「東国下」「西国下」がある。初期の古浄瑠璃作品はこれら中世の道行文の表現からかなりの影響を受けており、たとえば古浄瑠璃の草創期の作品である『浄瑠璃』は、多くを『平家物語』『太平記』から取り込んでいるとの指摘がある。次いで、十六世紀になると舞曲、十七世紀には説経、古浄瑠璃にも道行がみられ、よく知られた十八世紀の近松門左衛門『曾根崎心中』のお初徳兵衛の心中道行に至り、人形の演出と語りとを融合させた新たな段階へと踏み出す。

角田氏は、義太夫浄瑠璃の道行への道筋を明らかにすることを目的として、説経・古浄瑠璃作品一六五曲の翻刻を確認し、基礎的情報(正本名、刊年、道行が出現する段数、道行をする人物とその理由、発着地など)を「浄瑠璃道行一覧表」に整理し、数々の重要な指摘を示された。その結果、「江戸時代初期に成立した人形浄瑠璃は、当初の演目にお伽草子や幸若舞曲を襲用したので、それらに含まれている道行文がそのまま導入され、その模倣から新作への道をたどることになっ

(2)
(3)

法としては、「幸若舞曲と浄瑠璃御前物語の諸本からの襲用が初期の作品に目立つ」とし、その発達は前期・後期の二期に分けられるという。「寛永・正保・慶安・承応の約三十年間を前期」「明暦・万治・寛文の一八年間を後期」とすると、前期は「前代までの道行文の襲用と模倣の時期」は「新風を試みだした時期」であり、新風の一つとして「歌謡の導入によって道行の場面に別種の語りの聞かせどころと人形演技の見せどころを設けようと」したと述べる。

膨大な量の道行文をふまえての見解ではあるが、角田論は文体と典拠など、テキストの形式的な分析に偏っており、道行文によってもたらされる表現効果に関しては触れていない。また、江戸初期の古浄瑠璃が室町期以前の文芸を元に正本が編まれていたことはすでに定説となっており、前期の現象である「襲用」と「模倣」という傾向は、道行文に限らず、テキスト全体の問題であるといえよう。むしろ、なぜ説経・古浄瑠璃は前代の文芸の道行を「襲用」「模倣」する必要があったのだろうか。道行文が増補された例としては、覚一本『平家物語』巻十「街道下」や『浄瑠璃御前物語』諸本の詞章を襲用しつつ、複数の作品を繋ぎあわせた道行文の『はなや』（寛永十一年〈一六三四〉刊）、六字南無衛門『やしま』（寛永十六年〈一六三九〉刊の写し）、正本の写しとされる

『義氏』（慶安四年〈一六五一〉写）や、元の本文を単純に七五調に整えた『よりまさ』（正保三年〈一六四六〉刊）、お伽草子の本文に定型化された道行文をはめ込んだだけの『大橋の中将』（寛永〈一六二四〜一六四四〉初年頃刊）、『明石』正保二年（一六四五）刊などが確認でき、いずれも何らかの意図のもとに、元の本文に道行文を加えている。

例えば、寛永・正保頃に刊行されたお伽草子『明石』と、それを元にした古浄瑠璃『あかし』正保二年（一六四五）刊の本文を例にみてみたい。

〇お伽草子『明石』寛永・正保頃刊
やがて東の方へ赴き給ふぞあはれなる。道の様を人に問はせ給へば、「船路は候へども、今日明日の風には叶ひ候ふまじ。東海道にかかり御下り候へ」と教へ申しければ、下り給ふ。　▼　日数やうやう経るほどに、十二月二日に小夜の中山に着き給ふ。

〇古浄瑠璃『あかし』正保二年（一六四五）刊
さてもそのゝち、哀れなるかな御台所は、都の城を立ち出て、秋風吹けば白川や、関の明神伏し拝み、大津打出の浜よりも、ここにて誰か松本や、つまに近江の國とかや、みをの入り江の浜より、志賀の浦波立ぬるを、心細くも打ち眺め、野路に日暮れて篠原や、霞に見ゆる鏡

山、かきくもりたる我が心、いとど涙の多かりしに、雨山中を通るらん、からし木枯らし不破の関、月の宿るか袖ぬれて、荒れたる宿の板間より、露も垂井の宿を過ぎ、夜はほのぼのと赤坂や、うちこそ渡れ杭瀬川、年を積もるや老蘇の森、をゆくや美濃尾張、熱田宮を伏し拝み、うきみは何と鳴海潟、三河にかけし八橋の、蜘蛛手に物を思ふ身の、いつくをそこへたる、やうやう日数ふるほどに、十露、袖は涙にうちしほれ、

二月の二日には、遠江にきこへたる、小夜の中山にぞ着かれけるが、

▼部分にあたる箇所に、古浄瑠璃では都を出て東海道を下る道行文が挿入されている。道行文自体は類型的な表現で、例えば薩摩太夫『はなや』（寛永十一年〈一六三四〉刊）六字南無右衛門『やしま』（寛永十六年〈一六三九〉刊の写し）など、同時代の古浄瑠璃に近い。

このように、初期の道行き文は、既存のテキストに道行文をはめ込むことで、道行く登場人物達の苦難や哀れさを演出しようとした。そこには中世の文芸を素材としつつ、人形芝居としての体裁を整えようとする工夫がみられる。

身をやつし、都を離れた主人公の妻が、遠江国（静岡県）の小夜の中山にたどり着くまでの場面であるが、お伽草子の古浄瑠璃では都を出て東海道を下る

次に、道行文を配することでもたらされた演劇的な効果について考えてみたい。道行文の発達段階である前期・後期に分けて整理すると、前期の、寛永・正保・慶安・承応の約三十年間は、正本に示されたわずかな節を頼りに類推するほかない。祐田善雄氏によれば、この期間は「文芸的には中世の延長であっても、演技面では浄瑠璃の近世化を押し進め、構成や節附けの基礎作りをした時代」であり、「段初、段末、キリの段落、返しと割句形式など、後に近世浄瑠璃を生む基本様式が着々と形成されつつあった[5]」と評価するが、その実態については、節の少なさもあいまって不明な点が多い。

後期の明暦・万治・寛文の十八年間になると、記録やその他関連資料に、当時の上演風景を確認することができる。芝居好きであった越後国村上藩主・松平直矩（一六四二～九五）の『松平大和守日記』万治三年（一六六〇）九月十六日条に、杉山丹後掾が、古浄瑠璃『日蓮記』の演目の終わりに「父子ツレフシ　いのちこひの道行　一段」「かしわいての道行　少」を語ったという記事が見える。また、寛文六年（一六六六）七月十一日条には肥前掾が、『みけんしゃく』の上演後、「いのちこい道行」「歌まくら道行」を語った。この折りの松平直矩の評には「みけんしゃく上るり不出来…道行二段出来」とある。[6]　観客の求めに応じて、道行の部分だけを抜き出

して語ったのであろう。段名に「道行」と表記した正本が寛

永十四年（一六三七）に刊行されており（「あくちの判官」）、寛

永年間にすでに「道行」は演目の全体で独立したパートと捉

えられていた。[7]

以上はすでに指摘された資料であるが、そのほか『色道大

鏡』巻第八「音曲部」（延宝六年〈一六七八〉成稿）にも、遊女

が浄瑠璃を語る際には「ふしある所をかいとりて、みじかく

かたるをよしとす。…かたるとも、道行などこそやさしかる

べけれ」とあり、聞かせどころに適した部分として道行は推

奨されていた。[8]

この傾向は、角田氏も言うように、道行が当時の流行歌謡

を取り込んでいったことと無関係ではないだろう。道行文に

取り込まれた歌謡を丁寧に拾い上げた真鍋昌弘論にはその

具体例が多く示され、たとえば古浄瑠璃、『ふみあらい』万

治二年（一六五九）刊の中の道行文が、同年刊行の歌舞伎踊

歌『萬葉歌集』を真似た巡礼歌謡を取り入れているという指

摘がなされている。[9] その他にも『閑吟集』など中世の小歌を

引き継ぎつつ、近世の流行歌謡を収載した『松の葉』（元禄

十六年〈一七〇三〉刊）、『落葉集』（元禄十七年〈一七〇四〉刊）、

『山家鳥虫歌』（明和九年〈一七七二〉刊）などにもみえる歌謡

を折り込みながら、道行は音曲的に広がりをみせてゆく。

実際に、道行文ばかりを集めた段物集も刊行されている。

大東急記念文庫蔵『道ゆき』（元禄頃刊）[10]、説経の段物集と

しても貴重な阪口弘之氏蔵『説経けいこ本』（元禄頃）、早稲

田大学演劇博物館蔵『説経節段物集』（元禄十四年〈一七〇一〉

刊）の存在は、道行文が芝居小屋を超えて広がりを見せ、当

時、人々に愛好されていた様相を窺わせる。[11]

二、岩佐又兵衛古浄瑠璃絵巻群における
　　詞書と絵

以上、文学史、芸能史における道行の変遷をみてきた。右

のように、芝居小屋や藩邸で上演され、音曲として発達を遂

げてきた道行の流れがある一方で、説経・古浄瑠璃を読むた

めに作られた、絵入りの草子にも道行が存在する。これらの

作品では、道行をどう表現したのであろうか。ここでは、説

経や古浄瑠璃を題材とした一連の豪華絵巻である岩佐又兵衛

絵巻群に着目し、その道行の表現方法を考えてみたい。

岩佐又兵衛風古浄瑠璃絵巻群とは、江戸初期に岩佐又兵衛

とその工房の弟子達らが手がけたとされる豪華絵巻である。[12]

①〜⑨の作品が知られるが、うち⑥〜⑨は、又兵衛本人の画

風と異なるため、『岩佐又兵衛全集』（藝華書院、二〇一三年）

には収載されず、関連資料という位置づけにとどまっている。

①MOA美術館蔵『山中常盤』十二軸
②香雪美術館ほか蔵『ほり江巻双紙』七巻残欠
③MOA美術館蔵『上瑠璃』十二軸
④宮内庁三の丸尚蔵館蔵『をくり』十二軸（元は二十六軸）
⑤MOA美術館蔵『ほり江巻双紙』十二軸
⑥個人蔵『〔堀江〕』断簡
⑦海の見える杜美術館蔵『村松』十二軸
⑧CBL蔵『村松』三軸
⑨津守熊野神社蔵『熊野権現縁起絵巻』十三軸

本文の成立に関して言えば、すでに①の『山中常盤』は、元和末寛永初年頃刊行の幸田成友氏旧蔵『〔山中常盤〕』零葉に近い系統であるとの指摘がある。④の『をくり』は「てに」といった古説経特有の語法がみられるため、絵巻に使用された本文は古い説経の台本から取られたとみられている。

しかし、絵巻群に極めて近い説経・古浄瑠璃の正本は見つかっておらず、中には『堀江物語』のように、語り物のテキストとして伝わるのは右の②⑤の絵巻のみという例もある。作品ごとの諸本分類においても、右の岩佐又兵衛風絵巻は、他の系統と異なる「異本」に位置づけられている。著名な絵師の名を冠する作品であるがゆえに、絵に関心が向けられがちであるが、本文の系統についてはいまだ多くの謎が残

されている。

その一例として絵巻群が実際の上演風景を絵に投影したのか否かという問題がある。④宮内庁三の丸尚蔵館蔵『をくり』に関して太田彩氏は、照手姫が土車を引きながら青墓から熊野を目指す道行の絵について、「引き行く人々の列は、京都までは右向きに、京都からは左向きに描かれる。京都に向かって右側が上手であるように、絵巻の右側が上方、つまり京の都へ上るという意識をもっていることがわかる」とし、舞台の上と下を念頭においた構図であるとした。一方で、信多純一氏は、次のように述べている。

これら絵巻が演劇種のものであっても、そうした演劇に直接関わるものとして作られたかどうか問題がある。各作品冒頭部が「抑もそのゝち」とあり、浄瑠璃正本（台本）の形式句を襲っているように思えるが、この当時の語り物に根ざした古い物語全般に見られる傾向であり、読み物として作られたと見る方が妥当と思われる。演劇的考慮が特に絵巻制作に施されていないのである。というより、絵巻形式そのものが当時の物語享受形態を示すものであるからだ。

信多氏が指摘するように、絵巻に実際の上演風景が投影されていないことは、詞書と絵の関係からみても明らかである。

例として④宮内庁三の丸尚蔵館蔵『をくり』の絵巻を見てみたい。特に数に関する記述が顕著なのであるが、絵巻の絵師は、忠実なまでに詞書に沿って各場面を描こうとしている。以下、具体的な箇所をあげておこう。

（1）この有若殿には　御乳が六人　乳母が六人　十二人の御乳や乳母が預り申　抱き取り　いつきかしづき奉る（巻一・第八段）

（2）冷泉殿に侍従殿　丹後の局にあかうの前　七八人御ざありて

（3）屈強の侍を千人すぐり　千人のその中を五百人すぐり　五百人のその中を百人すぐり　百人のその中を十人すぐり　我に劣らぬ異国の魔王のやうなる殿原達を十人召し連れて（巻五・第十二段）

（4）十六人の下の水仕をば　一度にはらりと追ひ上げて　照天の姫に渡るなり

（5）喜びの中にもの　花の車を五輌飾り立て　親子連れに　御門の御番にお参りある

（6）十駄の黄金に鬼鹿毛の馬を相添へて参らする

（7）小栗ふでうな人なれば　いろ〳〵妻嫌ひをなされける　背高ひを迎ゆれば　深山木の相とて送らるる　背低いを迎ゆれば　人尺に足らぬとて送らるる（以上、

巻二第四段）　髪の長ひを迎ゆれば　蛇身の相とて送らるる　面の赤ひを迎ゆれば　鬼神の相とて送らるる（以上、巻二第五段）　色の白ひを迎ゆれば　雪女見れば見ざめもするとて送らるる　色の黒ひを迎ゆれば　下種女卑しき相とて送らるる（以上、巻四第六段）

（1）～（7）で示された数は、いずれも物語に関わる重大な要素ではない。（1）など、通常の物語絵では数名の女房を描いて済ませてしまうような箇所でも、『をくり』は詞書通り、十二人の女性に囲まれた有若（幼い小栗頃の小栗）を描く。圧巻であるのは（3）であろう。相模国の横山殿に押婿入りするため、小栗は屈強な臣下を一〇〇〇人から五〇〇人、五〇〇人から一〇〇人、一〇〇人から十人へと選りすぐるのであるが、絵には一〇〇〇人から一〇〇人にまで絞ったのである。この一〇〇人に絞った場面には、画面の隅々までぎっしりと屈強な男達が描かれているが、数えてみると、ちょうど一〇〇人描かれているのである。そのほか、（2）（4）（6）なども同様に、詞書に示された通りの女房、下水仕、花の車が描かれている。料紙を贅沢に使用した豪華絵巻ゆえになせる技であるが、一〇〇人の男達を律儀に描く点からは、そこに詞書へのこだわりがあった様子がうかがえる。

こうした過剰と思われる数も絵に落としこむ背景には、絵師が、手元にあったテキストを頼りにしていたからであろう。（7）は小栗が妻選びの際に、候補となる女性を一人ずつ追い返す場面だが、『をくり』は、「背の高ひ」「背低い」「髪の長ひ」「面の赤ひ」「色の白ひ」「色の黒ひ」数々の女性たちを、詞書の順番通りに右から描いていく。

すでに指摘があるように、描く際にはもちろん古画の粉本を参考にしたであろう。[17]　しかし、それらとともに、絵師の元にはテキストがあり、その内容を忠実に描きだそうとしていた様子が、詞書と絵の関係からうかがえるのである。芝居を観覧し、その演劇的趣向を取り込もうとする余地はないであろう。むしろ、文字化された語りのテキストを座右に置くような、閉じられた空間での作業風景が浮かんでくる。

三、道行文の絵画化

このような詞書と絵の関係性において最も興味深いのは、道行を描いた場面である。説経・古浄瑠璃を題材とした絵巻の中でも、極彩色かつ大部な岩佐又兵衛風絵巻群は、他に類をみない圧倒的な挿絵数を誇る。特に詞書に道行文がある場合は、登場人物の通過した一つ一つの地名を一つの画面に描くという、気の遠くなるような制作方法がとられている。絵巻の道行文を抽出し、そこに記述された地名と、挿絵の数を数えてみると、以下のようになる。

（地名）（挿絵）

『山中常盤』（巻三第四段～巻三第十三段）　一〇八・八七
『上瑠璃』（巻一第一段・巻七第一段～第三段）　二十五・二十
『をくり』（巻九第二十一段～巻十三第三十二段）　十四・四

例えば、『山中常盤』の場合、常盤御前が、京都の紫の御所を旅立ってから、美濃国山中宿に到着するまでに通過した二十五カ所の地を、計二十図の挿絵に描いている。

最初にこの道行の絵画化に着目したのは、川崎剛志氏である。[18]　川崎氏は、絵巻『をくり』で江戸へ下る人物が順勝手に、都へ向かう人物が逆勝手に描き分けられているという太田彩氏の指摘をふまえ、[19]『山中常盤』『をくり』の道行の図を精査した。その結果、上り下りの描き分けが『山中常盤』でも行われていること、例外もあるが、『をくり』では巻数ごとに一紙に一景、一紙に数景といった単位で各図が仕上げられており、「工房による分業製作の計画性の確かさと統率のとれた仕事ぶり」が表れていると述べた。このような分業制作によって描かれた道行の図を、川崎氏は「絵巻というよりも、むしろ主人公らの描き込まれた名所絵を継いだ画帖のような

図2　嵯峨本一種『伊勢物語』(国文学研究資料館蔵鉄心斎文庫98－406)

図1　『をくり』に描かれた宇津の谷峠(『岩佐又兵衛全集　絵画篇』藝華書院、2013年より転載)

印象」と評しているが、卓見である。

　先に述べた通り、岩佐又兵衛古浄瑠璃絵巻群には、詞書を忠実に絵画化しようとする傾向がみられる。道行場面も例外ではない。絵師は道行にみえる一つ一つの地名を、名所絵という画像に変換し、音曲としての道行を絵に表したのであった。先の一覧で示した『山中常盤』『上瑠璃』『をくり』の中から、具体的な場面を取りあげてみたい。

　例えば、『上瑠璃』に「行けば程なく今ははや　宇津の山べの蔦の道　分けてとふこそ情なれ」、『をくり』に「雉がほろゝをうつのやの　宇津の谷峠を引き過ぎて」とある「宇津の谷峠」の挿絵を見てみよう（図1）。そこには、草木生い茂る細道と、その道を見え隠れしながら歩く旅人達が描かれている。

　宇津の谷峠は、東海道の丸子宿と岡部宿の間に位置する難所の一つである。よく知られているように、『伊勢物語』第九段・東下りで、修行者と行き会う場所として和歌に詠み込まれてきた。「宇津の山にいたりて、わが入らむとする道はいと暗き細きに、蔦かへでは茂り、もの心細く、すずろなるめを見ることを思ふに」という描写は、たとえば『東関紀行』(十三世紀)にも「東路はここをせにせん宇津の山あはれも深し蔦の下道」と継承され、暗く、うつそうとした細い道、

図4　嵯峨本一種『伊勢物語』（国文学
　　研究資料館蔵鉄心斎文庫98－406）

図3　『をくり』に描かれた八橋（『岩佐又兵衛全集　絵画篇』藝華
　　書院、2013年より転載）

という宇津の谷峠の名所イメージを形成した。当該場面を描いた『上瑠璃』や『をくり』といったすでに流布している土地の風景を合成することで、道行文を忠実に絵画化しようとしたのであろう。そこには、道行文に対する、絵師の注釈的な理解が込められている。

同じ例としては、『をくり』の「八橋」があげられる。『をくり』に「三河に架けし八橋の蜘蛛手に物や思ふらん　沢辺に匂ふ杜若」とある詞書に対応する挿絵をみると、杜若の咲き乱れた川辺に橋が架けられており、いまにも通過しようとする土車の一行が描かれている（図3）。

八橋の描き方も『伊勢物語』第九段・東下りの、三河国八橋での「そこを八橋といひけるは、水ゆく河のくもでなれば、橋を八つわたせるによりてなむ、八橋といひける。…その沢にかきつばたいとおもしろく咲きたり」という記述に基づく。

八橋は『海道記』『東関紀行』『十六夜日記』にも登場する東海道の名所であり、水辺の杜若は、根津美術館蔵「燕子花図屏風」（尾形光琳、十八世紀）など、絵画の題材としても好まれた。嵯峨本の挿絵（図4）などの定型化されたイメージも取り込みつつ、八橋の地を描いている。

『山中常盤』の「見てこそ通れ、鏡山」の場面にも、名所

絵の伝統がうかがえる。鏡山は近江国の名山で、北山麓には源義経が元服した地である鏡宿が位置する。挿絵には東海道を下る常盤御前と乳母の山を仰ぎ見る様子と、その目線の先に、霞の中に聳える鏡山が描かれている（図5）。

鏡山は『古今和歌集』「鏡山いざたちよりて見てゆかむ年へぬる身は老いやしぬると」（雑上八九九・読み人しらず）のような老いた姿を嘆く歌が著名であるが、『宴曲集』海道上

図5　鏡山を仰ぎ見る常盤主従（『岩佐又兵衛全集　絵画篇』藝華書院、2013年より転載）

図6　根津美術館蔵「鏡山図」（『日本屏風絵集成 第10巻 景物画』より転載）

「曇も霞む鏡山」、『春の深山路』「鏡山この暁の曇りしや今日の時雨の始めなりけむ」『平家物語』巻十・海道下「霞にくもる鏡山」のような、「曇る」「かすむ」といった情景と併せて捉えられる一面もある。根津美術館蔵「鏡山図」（十四世紀）など、名所絵としての作例もある（図6）。

このように、道行場面の挿絵には本来の登場人物らの旅における心情よりも、旅先の土地の名所イメージを優先的に描こうとする傾向がみられる。また、絵巻は一～三の地名につき一図を挿入するという構成で展開してゆく。そのため、音曲的な道行文の要素は消え去り、そこに詠み込まれた名所を絵で楽しむという視覚的な楽しみにとって代わっている。

このような名所絵巻のような形態から想起されるのは、江戸時代前期に数多く制作された「海道絵画」と称される資料の一群である。「街道絵画」とは、山本光正氏による名称で、東海道・山陽道・西海道を描いた街道絵図と絵画の中で「地図としての機能をもある程度備えた」資料に対し、「地図的要素をほとんど有さず、絵を鑑賞することのみを目的とし

て作成された」資料を指すと定義する[20]。山本氏があげた「街道絵画」の作例としては、醍醐寺三宝院蔵「東海道絵巻物」、国立歴史民俗博物館蔵「東海道五十三駅画巻」二軸、秋元子爵旧蔵「東海道五十三駅風図鑑」、兵庫県立歴史博物館蔵「東海道図絵」二軸、一心堂書店目録掲載「肉筆東海道」がある。

これらのうち、醍醐寺三宝院蔵本は、大戸吉古・山口修編『江戸時代図誌一四巻 東海道一』(筑摩書房、一九七六年)に「伝岩佐又兵衛筆、明暦以前、図帖形式では最古のものといわれている。なお、天保九年改装の際、徳川斉昭の序文が加えられている」とあり、成立・伝来ともに興味深い資料であるが、いまだ本格的な紹介はなされていない。また、山本論において国立歴史民俗博物館蔵「東海道図屏風」は、同館蔵の「江戸図屏風」や江戸東京博物館蔵「東海道図屏風」六曲一双(狩野宗信筆)と近似するとの指摘がなされており、これらの「街道絵画」が、絵巻や屏風といった鑑賞のための媒体に適した絵図として受容されていたことがわかる。

印刷による街道絵図の普及といえば、『東海道分間絵図』全五帖、元禄三年(一六九〇)刊、遠近道印作・菱川師宣画が著名であろう。これ以後十七世紀後半頃から、名所案内や、絵図の刊行が盛んになるが、その基盤には人々の街道を鑑賞しようとする意識の高まりがある。それに答えたのが、先述した肉筆の絵巻や屏風など「街道絵画」であり、岩佐又兵衛風絵巻群の道行の絵画も、その早い例として注目すべきものがある。ここで取り上げた例は一部に過ぎず、一つ一つの地名の文学史、美術史における意味を掘り起こすことで、さらなる例が見つかるに違いない。

まとめにかえて
——道行をめぐる絵画のゆくえ

以上、雑駁ながら、十七世紀前半の説経・古浄瑠璃にみえる道行文の文学、芸能における変遷、絵画化された道行の特徴について述べてきた。

道行の絵画化については特に制作された岩佐又兵衛古浄瑠璃絵巻群を考察の対象としたが、十七世紀後半になると、東洋文庫蔵『石山記』延宝頃(一六七八~一六八一)刊、説経『苅萱上人之由来』元禄六年(一六九三)刊、説経『しだの小太郎』宝永頃(一七〇四~一七一〇)刊などの版本の道行の場面に、先の『東海道分間絵図』のような街道を俯瞰した構図の挿絵が添えられるようになる。阪口弘之氏が「絵入り本に案内記的な享受」があったと指摘するように[21]、それらは『京童』明暦四年(一六五八)刊、『東海道名所記』万治年間(一六五八~一六六〇)刊、『東海道路行之図』(小版)寛文六年

（一六六六）刊、『東海道細見図』『西海陸細見図』全四帖、寛文十二年（一六七二）刊など、当時相次いで刊行をみた案内記、街道図絵の人気に乗じた結果であろう。道行文の絵画化の変遷は、各地の風景や名所に対する人々の意識と関心と重なり合う。

語り物が聴くものではなく、読まれるものになると、道行文にこめられた登場人物たちの旅の苦労や悲しみは消え去り、豊かな風景を楽しむ場面へと変化したのである。

注

（1）本地物としての説経・古浄瑠璃の特徴については、阪口弘之「語り物としての説経——栄華循環の神仏利生譚」（神戸女子大学古典芸能研究センター編『説経　人は神仏に何を託そうとするのか』和泉書院、二〇一七年）を参照されたい。

（2）角田一郎「道行文研究序論一」（『広島女子大学文学部紀要』一、一九六六年三月）、「道行文研究序論二」（『広島女子大学文学部紀要』五、一九七〇年三月）。

（3）角田一郎『道行文展開史論五　古浄瑠璃の部一〜五』（『帝京大学文学部紀要・国語国文学』一四〜一八、一九八二〜一九八六年）。

（4）阪口弘之「操浄瑠璃の語り——口承と書承」（『伝承文学研究』四二、一九九四年五月）。

（5）祐田善雄「古浄瑠璃の節章」（『浄瑠璃史論考』、中央公論社、一九七五年）。

（6）引用は『日本庶民文化史料集成』に拠る。

（7）前掲注3、角田論に拠る。

（8）引用は新版色道大鏡刊行会編『色道大鏡』（八木書店、二〇〇六年）に拠る。

（9）真鍋昌弘「近世初期語り物の中の歌謡（一）（二）」（『中世近世歌謡の研究』桜楓社、一九八一年）。

（10）前掲注3、角田論に紹介がある。

（11）阪口弘之「佐渡七太夫と武蔵権太夫——説経段物集を紹介しながら」（『かがみ』四〇、二〇〇九年十月）。

（12）岩佐又兵衛風古浄瑠璃絵巻群の成立についての詳細は、深谷大『岩佐又兵衛風絵巻群と古浄瑠璃』（ぺりかん社、二〇一一年）、辻惟雄「岩佐又兵衛に関する八章」（『岩佐又兵衛全集研究篇』藝華書院、二〇一三年）に詳しい。

（13）横山重校訂・解説『古浄瑠璃集　山中常盤他』「一　山中常盤について」（古典文庫、一九五六年）。

（14）横山重校訂『説経正本集』一（角川書店、一九六八年）「をくり」附録解題。

（15）太田彩監修『ミラクル絵巻で楽しむ　小栗判官と照手姫伝岩佐又兵衛画』（東京美術、二〇一一年）。

（16）信多純一「又兵衛風絵巻群をめぐって——特にその本文を中心に」（千葉市美術館図録『伝説の浮世絵開祖　岩佐又兵衛』二〇〇四年）。

（17）筒井忠仁「『山中常盤物語絵巻』の図像表現に関する一考察」（『京都美学美術史学』六、二〇〇七年三月）。

（18）川崎剛志「絵画化された説経——絵巻・奈良絵本のさまざま」（神戸女子大学古典芸能研究センター編『説経　人は神仏に何を託そうとするのか』和泉書院、二〇一七年）。

（19）前掲注15に拠る。

（20）山本光正『街道絵図の成立と展開』（臨川書店、二〇〇六

年）。

（21）阪口弘之「説経・古浄瑠璃と仏教——語りと絵」（江本裕・渡辺昭五編『庶民仏教と古典文芸』世界思想社、一九八九年）。

附記　本文の引用は、以下のテキストに拠った。『山中常盤』——『岩佐又兵衛全集　研究篇』（藝華書院、二〇一三年）に適宜漢字を宛てた／『上瑠璃』——新日本古典文学大系／『をくり』——新日本古典文学大系／『伊勢物語』——新日本古典文学全集

本論は科学研究費補助金・若手研究〈判官物〉の語り物の基礎的研究——幸若舞曲・説経・古浄瑠璃の影響関係の究明（課題番号19K13084）による成果の一部です。

寛政期の京都近郊臥遊

マシュー・マッケルウェイ

ランゲン美術館所蔵《京名所絵巻》は、京都近郊を描いた一双の画巻である。二人の円山派絵師は、十八世紀普及していた絵画の技法や知識を駆使して観覧者を視覚的な古都近郊名所の旅へと連れ出す空間を生み出した。本稿は、旧紀伊徳川家所蔵の本画巻が「臥遊」というコンセプトをどのように具現化しているかを明解にして、本画巻が発注された意図を探る。

昭和二年（一九二七）四月四日、東京美術倶楽部に於いて、御三家のうち紀伊徳川家に伝わった書画・陶芸・漆工・刀剣といった宝物のオークションが行われた。周知のとおり、今日の和歌山県である紀州を拠点とした紀伊徳川家は八代将軍徳川吉宗（一六八四〜一七五一）と、短命ではあったが十四

代将軍徳川家茂（一八四六〜一八六六）といった二人の将軍を出している。明治維新後は最後の藩主茂承が華族に列し侯爵を授けられたが、その後没落を辿り、貴重な家宝コレクションは昭和二年・八年・九年に行われた三度のオークションによってほぼ散逸した。これらの落札によって、南宋牧谿筆の《江天暮雪図》（相国寺承天閣美術館所蔵）や《鼻毛老子図》（岡山県立美術館所蔵）といった、かつては八代室町将軍足利義政や徳川家康の所有物であった二点の作品も紀伊徳川家から離れていったのである。当時の落札価格は合計一六〇万円であったという。

こうした背景から本稿では、昭和二年のオークションで落札された作品のうち、一双の画巻《京名所絵巻》に注目した

Matthew P. McKelway——コロンビア大学教授。近世絵画史。主な著書・論文に Capitalscapes: Folding Screens and Political Imagination in Late Medieval Kyoto. University of Hawaii, 2006.「新出《北野遊楽・阿国歌舞伎図屏風》——初期歌舞伎小屋の位置変遷をめぐって」（『國華』一四四九号、二〇一六年）、Rosetsu: Ferocious Brush. Munich: Rietberg Museum / Prestel, 2018 などがある。

い。落札目録には「応挙呉春双筆」という記述があり、本作品が円山応挙（一七三三〜一七九五）と弟子の呉春（一七五二〜一八一一）による合作であることが示されている。目録の短い説明によると、本作品は絹本極彩色で表装に金更紗が用いられている。幅は四〇・二八センチメートルで、長さは甲巻が二二・六一メートル、乙巻は二二・三一メートルである。二十世紀後半に本作品はマリアンヌとヴィクター・ランゲン夫妻に購入され、ドイツの北ライン・ヴェストファーリア地方のノイスに設立されたランゲン美術館の所蔵となり、同館の展覧会で数回公開され、最近では二〇一九年にも展示されている。しかし、購入時から何年もの間、本作品はスイスのアスコナにあるランゲン家の邸宅で誰にも知られず眠っていた。一九九九年から二〇〇〇年にかけて日本で催された展覧会を除いて、他の多くのランゲン・コレクションの作品と共に、本作品は日本美術の研究者の目をすり抜けてきたのである。アトリビューションに関する疑問は未だ残っているが、その素性や大きさ、そして他に例が無い京都近郊の名所を描いた特有の芸術性について、十分な調査を行うべきであると考える。

一　概観

本稿では、前述の一双画巻《京名所絵巻》を、その素性か

ら本来は《徳川本》とするのがふさわしいが、便宜上現在の所在地に即して《ランゲン本》と呼ぶことにする。制作当初から二十世紀前半まで豊富で名高い紀伊徳川家のコレクションの一部であったことから、本作品は同家のために発注された画巻であったと考えられ、発注に関する考察は本作品に描かれている内容への理解を導くことになるかもしれない。

前述のように、昭和二年の落札目録には「応挙呉春双筆」と記されているため、当初、まるで二巻の画巻を二人の絵師が分業せずに、連続的に協力して合作したような印象を受けた。しかし、調査を進めた結果、甲巻は応挙もしくは周辺の高弟に、そして乙巻は呉春によってそれぞれ描かれたことが判明した。二人の絵師が一巻ずつ描いたことは、乙巻の表装の外側に貼紙の破片があり、呉春の「呉」の字が読み取れたことから明らかになった。甲巻の貼紙は劣化が激しく、読解は不可能であった。本作品の解説の一部として、落札目録の紙面上一頁に四ヵ所の有名な神社仏閣の写真が掲載され、それぞれの場所は雪や桜といったモチーフによって明解な四季の表示が加えられている。

二〇一九年三月、筆者はノイスの二〇〇四年に完成したランゲン美術館を訪れ、安藤忠雄氏によってデザインされた建築の地下室で、《ランゲン本》を調査することができた。作

品は内箱が皇室のシンボルである十六葉八重表菊の蒔絵に飾られた入れ子式の箱に収納されていた。その箱の蓋には、同様の文様に三枚の葉が加えられた金襴が貼られている。一双の画巻は薄紅と青い花の臙脂染めを施した模様が金箔の線で彩られている布で表装されていた。そして見返しは黄金と白金で松皮菱取模様と雲模様が粉飾されている。これらの素材を纏めると、まずは、入れ子式の箱、エキゾチックな臙脂染めの布、そして金箔で粉飾された表装が確認できた。これは、画巻を開く前からすでに贅沢を尽くした高価な作品であることを示している。

まず、応挙によると考えられる甲巻は、京都近郊の北側と西側にある名所を次のような順序で描いている。(1)人のいない夏の上賀茂神社、(2)人物が小さく描かれた春の鞍馬寺、(3)人のいない夏の貴船神社、(4)二人が木炭の束を運んでいる晩夏の北山の森、(5)秋の高雄山に数人の人影、(6)大勢の人が賑わう秋の嵯峨鳥居本と愛宕山、(7)人はいないが多くの鴨が集う冬の金閣寺、(8)人が賑わう早春の北野社、(9)人のいない野々宮、(10)人の多い春の嵐山、(11)少人数が描かれた秋の桂川、御旅所神社、阿弥陀堂、石清水八幡宮。

このように絵師は本作品の構図を、京都の北にある上賀茂の夏の場面から始め、南にある秋の八幡で終わらせて編成している。紅葉の高雄、雪が降り積もる金閣寺、梅花ほころぶ北野社、桜吹雪の嵐山というふうに、四季の様子が古典的な歌枕に示されるとおりに表象されているように見える。けれどもそれだけではなく、後で検討するように、四季の編成は別の事情も含有している。これらの場面は、鳥瞰の遠景と、まるで我々を引き入れるような閑静な北山の森や、人が忙しく動きまわっている嵯峨鳥居本、北野社、そして嵐山の近景が交互に配置されている。しかし、総体的な印象として人物の描写のほうが、詩的で常に変化する四季の移り変わりと、京都近郊の特定される美しい情景よりも強調されているように見える。

さて乙巻はというと、東山を一望するように、(1)方広寺の大仏殿とその楼門から始まり、そして、八坂の塔、清水寺、高台寺、三条大橋、大文字山、比叡山と続く。清水寺の桜が咲いていないことから、おそらく夏を示していると考えられるが、最初の場面には特定の季節が表現されていない。人物が描かれているのは三条大橋のみである。この巻子の残りの構図は、次の場面が展開していく。(2)人影のない冬の下鴨神社、(3)躑躅が咲いている春の吉田神社、(4)大勢の人が賑わう春の祇園社とその鳥居の南側に広がる祇園界

隈、（5）人のいない春の清水寺、（6）旧暦の四月と五月に行われる大矢数を見物している大勢の人々が集う夜の三十三間堂、（7）大仏殿の門と人だかり、（8）人のいない秋の宇治で終わっている。甲巻のように、乙巻もまた、高く上から眺めた鳥瞰の遠景と、低位置から見た近景が交互に描写されるが、その推移は甲巻とほぼ同様であり、夏から始まり、秋に（9）巨椋池と思われる春の洛外、（10）人のいない早秋の宇変わりの順序は甲巻よりもずっと急速である。四季の移り終わっている。地理的な範囲は甲巻の構図を補足して対応するために、京の東と南が集中して描かれている。京都東部の紹介であろうと思われる最初の場面を除いて、地理的には北部に位置する下鴨から南の宇治へと降りてくる。一双の画巻に見られるこれらの平行した関係は、一二五〇年ほど前に作成された洛中洛外図屏風の四季と地理感覚の概念上と構造上の論理を踏襲して編成されていると言えよう。

相対的に見て、それぞれの画巻に使われた技法と画材には矛盾が無く、一貫している。二人の主要絵師の素材に対するアプローチは基本的に同じである。双方、墨でアウトラインを引いて人物や建築物、岩石や土の形状を描き、それらの表面の質感を明瞭に表現し、樹木の幹は輪郭線無しの没骨法を駆使して量感を出し、葉には墨と緑青を混ぜて塗り、ピンクやオレンジ、淡い青といった明るい色彩を人物や花の部分に使っている。

二人の絵師は大量の淡墨を時には緑や薄紺色といった色と混ぜて、山の質感を表現するために使っている。これらの画巻には全体的に金泥が施され、場面から場面への繋ぎ合わせや、絵の具を付けず絹地がむき出しになった水平な部分と組み合わせて空間の奥行を作り出すことに効果を示している。これらの色彩や金泥のアプローチは応挙の《淀川両岸図巻》（一七七二年）と近行するものがあり、多くの色彩と少量の墨を使った徳川美術館所蔵の《華洛四季遊戯図巻》（一七六五年以前）とは相反する作風である。ふんだんに使った金泥は、宝石のようにきらめく花や人物の衣装に施された岩絵の具と共に本画巻の贅沢な質感を醸し出している。

一双の画巻は総体的には統一した様式が使われているが、それぞれの巻は微かに独自の違いも表している。例えば、甲巻を描いた絵師は、観覧者が絵を見ながらまるで自身が旅をしているような想像を掻き立てる、街道や登山道、橋といった通路に心を留めている。上賀茂神社を描いた最初の場面は御手洗川に架かっている小さな石の橋から静かに始まり、通路は一つ目の鳥居をくぐり抜けて二つ目の鳥居を通り過ぎ神社の境内へと観覧者を導く。そこには別の橋があって門があ

図1 《京名所絵巻》ランゲン本　部分：上賀茂神社　ランゲン美術館所蔵

図2 《京名所絵巻》ランゲン本　部分：貴船神社

る出入口へと続いて行く（**図1**）。また、違う
通路は観覧者を松林を通り抜けて境内へと連れ
て行く。この場面も同様に旅人と一緒に観覧者
は寺の正門の前にある鞍馬街道を超えて、鞍馬
の村落を過ぎて行く。ここから長い石の階段を
上って由岐神社を通り抜け、寺の本堂へたどり
着く。その先に続く貴船神社と北山の景色が同
様に、登山道は左向きに斜めに通っているよ
うに進み、画巻の本質的な進行方向に従う（**図
2**）。高雄や愛宕のより険しくそびえ立った山
の地形にも、甲巻の絵師は遠景の通り道や尾根
の眺望の良い所を描き込んでいる。これらのこ
とから、この絵師が次のような郭熙の山水画論
の内容を熟知していたことを仄めかす。

郭熙『林泉高致』‥
世之篤論、謂山水有可行者、有可望者、有
可游者、有可居者。畫凡至此、皆入妙品。
但可行可望不如可居可游之為得、何者？観
今山川、地占數百里、可游可居之處十無三
四、而必取可居可游之品。君子之所以渇慕
林泉者、正謂此佳處故也。故畫者當以此意

図3　《京名所絵巻》ランゲン本　部分：望遠鏡を覗く人

造、而鑒者又當以此意窮之、此之謂不失其本意(3)

呉春が描いた乙巻と、前述の甲巻の画巻の様式は近似しているように見えるが、興味深いところで微妙に枝分かれしている。先ず、乙巻に描かれている地理的な範囲は、甲巻に比べると京都の北と西の山々といった特定の場所に密集している。甲巻と同様、乙巻も遠景場面から始まるが、三十三間堂と大仏殿の門の近景へ移っていく。描き込まれた人物の数の少なさによって場所と場所との分離が強調され、観覧者を構図の中央から祇園社の南の通りとその地域へと導いてくれる。呉春は、祇園街の場面を示唆的なモチーフで描く。そのことは最初に現れる建物の二階より望遠鏡を覗く人物に見て取れる。そこから展開して続いていく個々の場面が遠景ではなく近景として表現されていくことを指示している(図3)。この場面の描写によって、一双の画巻において、人気のある通りや客に手招きしている茶屋の女性、降ろした日よけの後ろで飲酒したり音楽を奏でたりしている半分しか見えない人々、町人、侍、遊女、魚屋、出稼ぎに行こうとしている労働者といった民俗学的な細部が豊富に浮かび上がる。こうした祇園地域における人々の経験を視覚的に語ることが呉春の巻の特徴である。

乙巻には祇園社の次に遠い景色として、清水寺がパノラマ風景で登場するが、そこに呉春は三十三間堂と大仏殿といった二場面を集中的に描写している。三十三間堂においては、群衆が南の端から大矢数の行事を見物するため、その西側に面して集まっている(図4)。射手たちのグループは北の端にある大きく丸い的に向かって矢を射ていて、彼らの弓は建物の南の端と平行して並び、審判役は燃える焚火の側で日の丸模様の扇を振っている。夕暮れ時、群衆は竹垣にかかった提灯に照らされて、この見世物を眺めている。呉春による三

図4 《京名所絵巻》ランゲン本　部分：三十三間堂　大矢数

十三間堂のドラマティックな表現は、彼が西洋絵画や師匠応挙の眼鏡絵の遠近法に触発されたと考えられる斜線を画面に続く場面では、大仏殿の朱巻のクライマックスとして引いているところにある。それ色門の巨大さを強調するため色門の巨大さを強調するために、呉春は人物のサイズを劇的に縮小した。このようにして、甲巻の絵師は観覧者を京都周辺の寺や神社を訪ねる想像上の散策体験をさせてくれる。これに対して、乙巻の画巻を担当した絵師はモチーフの大きさを変えて遠近感を演出し、場面内に距離感を与えて奥行を作っている。画法に多少の違いがあるけれども、二人の絵師は、十八世紀入手可能であった技法や知識を駆使して観覧者を古都近郊の名所へ視覚的な旅へ連れ出す空間を生み出した。

二、京都近郊臥遊

次に、どのようにして二人の絵師は、この一双画巻の「京都名所絵」の構想を編み出したのか、彼らのパトロンの関心や係り合い、構想と環境の交差点を検討し、本作品のさらなる意味を考察したい。二巻の画巻を別々に、または一双として観覧しても、本作品は、中国の初期山水画家である宗炳（三七五〜四四三）が最初に論じた「横たわって旅をする」いわゆる「臥遊」というコンセプトを完璧に具現化していると言える。[4]

勿論《ランゲン本》は京都を描いた最初の画巻ではないし、応挙とその周辺の絵師たちはこれ以外に京都の風景を何度も描いている。時代が少し遡るが、十七世紀後半に住吉具慶（一六三一〜一六九五）が《都鄙図巻》（興福院蔵）などに人々が生活をしている様子を描いて画巻にしている。応挙自身も尾張徳川家をパトロンとして、《華洛四季遊戯図巻》を一七七〇年代に描いた。[5]

しかし《ランゲン本》はこれらの数ある京都を描いた先行例と本質的に違う。一双の画巻は、乙巻に描かれた祇園と三

十三間堂付近を除いて、京都近郊の丘、山、谷、川といった景色が強調されている。これらの地域は今日と全く様子が違い、都市部はずっと小さくて、西に向かっては二条城と島原あたりまで、そして鴨川の東側は住人もまばらで、ひっそりとしていた。現在に較べてこれらの郊外は都市部の中心地から遠いところにあり、天明八年（一七八八）に起こった天明の大火によって、応挙と呉春を含む都人が避難する場所という役割も果たした。

下坂守氏の研究によると、津村涼庵（一七三六～一八〇六）は、天明八年一月二十九日から二月二日にかけて、鴨川の西岸あたりに起こった大火災の結果として、十八世紀後半に京都へ訪れた観光者が集中的に訪れたのが、その周囲近郊であったということを記録している。[6] 《ランゲン本》画中のモチーフを見ながら、涼庵が訪れた足跡を彼の旅日記『思出草』の一七九三年の記述をもとに辿ることができる。例えば、涼庵は寛政五年一月十五日（西暦一七九三年二月二十五日）の二日後に舞楽を鑑賞するために京都へ出かける予定を記録するが、友人と大坂の八軒屋から船で淀川へ出て京都へ向かった次の朝日、伏見に到着するとまず御香宮神社へ参り、桃山城のあたりから藤森神社、伏見社、東福寺、泉涌寺、三十三間堂、そしてその日の終わりに三条大橋に着く前に大仏殿へ

と訪ねて行った。涼庵は、東福寺の有名な通天橋について次のように語る。

橋よりみれは渓ふかく山水はるかになかる、洗玉澗といへるところなり。かへての樹たかく谷をめくりて生のほりたる、橋をさしはさみそひえたり、さなから木末をわたりゆく心地す。けに紅葉の比いかはかりならんとゆかしうおほゆ。

日記の日付は旧暦二月二十五日であるから初春であったが、涼庵は東福寺通天橋と、何世紀もの間、通天橋と関連して有名であった鮮明な秋の紅葉を少々苦し紛れに結び付けている。そこで、涼庵は秋の紅葉を切望する気持ちを和歌に表現してそこで詠んだ。《ランゲン本》の乙巻において、呉春は通天橋の名所としての重要性と、その特定の季節との関連性を観覧者に伝えるため、通天橋を包み隠す鮮明な紅葉の林を描いている。日記によると、その翌日、涼庵は梅花で有名な北野社へ参内し、この場合は適切な季節感を漂わせながら「瑞籬の梅うららへに咲こりてくゆりかかるやうにおほゆ、花の比しもまいりあひぬるかいとうれしく、かひある心地して」と記した。[8] 《ランゲン本》乙巻では、北野社が季節を正確に表して、香

秋かけてそむるもみちもさはかりとおもひそわたる水のうきはし[7]

図5 《京名所絵巻》ランゲン本　部分：北野社

る梅花を境内の中心に咲いているところを参内者と共に描いている（図5）。

同年三月一日（弥生朔日・西暦一七九三年四月十一日）涼庵は桜の花を楽しむために再び京都を訪れた。勿論のこと、先ずは祇園へ赴いて桜花の真只中へ入って行き、「みやしろの桜かなたこなたに咲て、朝気いとのとやかなり」と書き留めた。[9]ここで乙卯において、呉春が祇園近辺と神社を満開の桜の季節と連携させて描いていることを再確認する。画巻は名所とその名所が関わった特定の季節を、涼庵の日記ように、これらの関連性を熟知している観覧者を想定にいれながら調整して描いている。けれども、絵は日記ではないので、場面から場面へ移るとき、観覧者は実際の暦の順序から解放され、さらに自由に各名所の最も美しい景観を一度に楽しむことができる。このような美の構造はまさに、涼庵の日記や《ランゲン本》画巻の構図上において展開したのである。

三、作画における参照資料

複雑な四季の推定の仕方、遠近法、そして二十四ヵ所の名所を選ぶときに生じる実在感が絡み合って、《ランゲン本》は観覧者として特定のパトロンの存在が想定され、そのパトロンを楽しませるために独自の絵画様式・構図を展開させた

と思いがちである。ところが意外なことに《ランゲン本》を描いた二人の絵師は、秋里籬島（一七八〇～一八二七）が記し、竹原春朝斎（?～一八〇一）が挿図を描いた『都名所図会』と題する六冊からなる版本で一七八〇年刊行の京都観光ガイドブックを大いに参照し、引用している。

人気と成功に応えて、秋里籬島は七年後に地理的な範囲を広げた上に、各名所特有の儀式や祭事の説明を挿図付きで増

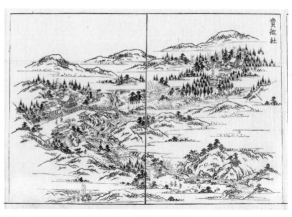

図6　竹原春朝斎『都名所図会』部分：貴船神社

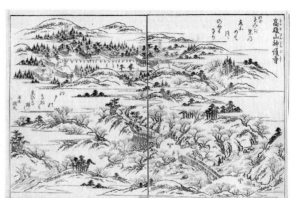

図7　竹原春朝斎『都名所図会』部分：高雄山神護寺

加させた五冊編成の『拾遺都名所図会』を刊行した。これら二冊のガイドブックの挿図を描いた春朝斎は円山応挙の工房と直接の関係はなかったが、籬島が一七九九年に出版した別の類似した観光ガイドブック『都林泉名勝図会』の挿図を担当した奥文鳴（一七七三～一八一三）は、応門十哲と呼ばれる応挙の最も顕著な十人の弟子の一人であった。文鳴が一七九九年のガイドブックに関わったことは寛政期の京都に円山派が普及したことと深く関連している。換言すれば、籬島のプロジェクトによって、古都に関する情報とイ

メージは一般の人々の間に前代未聞の広まりを遂げた。これらのガイドブックは、応挙や呉春といった絵師たちに視覚的資料を提供したのである。

甲巻・乙巻共に春朝斎の、特にパノラマ風景の構図を驚くほど参照にしている。例えば、甲巻の貴船神社の場面は、『都名所図会』の貴船神社とほぼ同じように描かれている。両方のイメージにおいて、鳥居は構図の低い位置にある境内

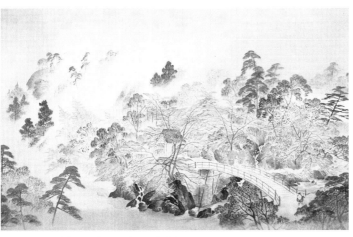

図8《京名所絵巻》ランゲン本　部分：高雄山

の入口にそびえ立ち、右に曲がって奥の社に上る前に左側の本社を通り過ぎる通路に向かって開いている（**図6・7**）。乙巻の高雄山の描写も、『都名所図会』の高雄山神護寺の挿図に典拠を得ている。神護寺の境内は雲に包み隠して省略されているが、描かれたイメージは清滝川に架かっている橋、橋を渡っている樵、濃い紅葉林のフォームを繰り返している（**図8**）。甲巻の最後の場面は、『都名所図会』でも特別な配慮が施され、パノラマ景観を用いて六頁にわたり考察されている石清水八幡宮である。

画中には、定期的に淀川を往復する帆船が遠方に配置され、特色のある太鼓橋が松林と共に放生川に架かっている。厄神神社の境内には、ガイドブックから引用した石清水八幡宮の建築が転載されている。模倣の程度に変わりはあるけれども、ほぼ全ての甲巻画中のモチーフが春朝斎の挿図に典拠を得ていると言っても過言ではない（**図9**）。

乙巻のイメージ群もまた『都名所図会』から引用されているが、少なくとも甲巻よりはそれが明解でない。前述したように、呉春は三十三間堂における大矢数の弓矢大会の場面に劇的な遠近法を使い、長い堂を斜めに描いてサイズを縮めて画中に収めている。『都名所図会』は十三世紀の堂を始めの四頁を使って記録し、大仏殿の延長線上に位置付けられている（**図10**）。

一瞥しただけでは、三十三間堂の画巻と版本におけるモチーフが異なるように見える。しかし、近くで見ると一点透視図法に類似したイメージは版本に表現された「大矢数のて

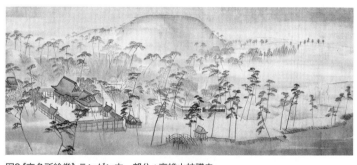

図9《京名所絵巻》ランゲン本　部分：高雄山神護寺

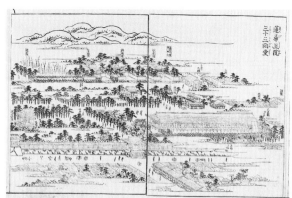

図10　竹原春朝斎『都名所図会』部分：三十三間堂

して、呉春はガイドブックに掲載されたパノラマ背景の中からこの弓の大会の絵画モチーフを抜き出し、夕刻の詩的な雰囲気を強調するために観覧者に見せる提灯の光を、夜の暗闇の中に徐々に消えていくように舞台設定をした。ただ、焚火の赤い炎が的を照らしている。三十三間堂の場面において絵師は『都名所図会』による引用から出発し、絵を見るだけで、まるで実際に経験できるかのような近さを導きだした。

一双の《ランゲン本》画巻は、『都名所図会』と複雑に絡まり合った関係を持つことが必要であった。おそらく最も興味深い点は、特に甲巻に見られる花や生き物といった自然を描いた細部であろう。甲巻の北山の場面に咲き乱れるナデシコや桔梗、鹿のつがいにススキや高雄山を彩る紅葉、嵯峨鳥居本の栗に、金閣寺のオシドリと他の水鳥たち。北野社の鳩、石清水八幡宮の白鷺、雁、そして鶴といったモチーフは本画巻に豊かな牧歌的なムードを醸し出している（図11）。《ランゲン本》画巻の大半の視覚的なモチーフは詩的な情緒に溢れ、特に秋を表す秋草、鹿、雁、鶴といった文学との係り合いを深く持っているが、これらは秋里籬島の京都観光ガイド」という副題がついた春朝斎のイメージそのものであった。ここには同じイベントが、観覧者と絵を隔てる竹垣、仕切りに立てかけた鎧と弓、北の果てにある的に、的の近くの箱に座っている審判役まで同じ細部が描かれている。このように

図11 《京名所絵巻》ランゲン本　部分：北山

ドブックに典拠を得ていた。

　と、甲乙両巻を通して応挙とその門下の統一した様式が認識されること以外に、双巻のアトリビューションに関して特定するのに限界がある。特に一七九五年の大乗寺所蔵の《四季耕作図》と比べたとき、様式における十分な調査からも乙巻の作者が呉春であることは、ほぼ明白である。

　甲巻の作者が応挙かどうかという問題や、より確かな様式による調査は、呉春の乙巻が描かれたのが、彼が与謝蕪村（一七一六～一七八四）の様式から離れて、応挙の様式を取り入れた一七八八年以降であるということが判明した。この様式変化は大乗寺の襖に最も顕著である。一七九五年の応挙の死も、制作年代を狭める要因である。また、乙巻の画中に含まれる大仏殿は、一七九八年の落雷により火がついて焼け落ちている。絵師がおそらくこれほどの大事件によって消失した建築物を描き込むと考えにくい。一双の画巻は両方とも寛政期（一七八九～一八〇一）の作成と見て安全であろう。

　それでは、紀伊徳川家とのような繋がりがあっただろうか。円山応挙が紀州を訪れたという記録はないが、富田の草堂寺と串本の無量寺といった禅寺の襖絵を描いている。これらの禅寺は、応挙の弟子の一人、長澤蘆雪（一七五四～一七九九）の作品で有名である。徳川治宝（一七七一～一八五三）は八代目の紀伊徳川

四、画巻の発注　背景

　紀伊徳川家から離れる二十世紀初頭までの本作品の素性を記録した書状がないため、ここで、《京都名所絵巻・ランゲン本》がいつ、どのようにして作成されたかを知ることはおそらく不可能であろう。乙巻の表装に付された張り紙に呉春の「呉」の字が認められることとその子息で重倫（一七四六～一八二九）

とと、甲乙両巻を通して応挙とその門下の統一した様式が認画賛や奥付は全く無いが、一双の画巻は、優雅で牧歌的なイメージを文学的に結び付けて楽しむことができるような教養の高い観覧者のために作成されたと推測できる。

図12　山口素絢、《嵐山四条河原図》ボストン美術館所蔵

家の当主であり、その甥であった治貞（一七二九〜一七八九）が、一七八七年に第十代目当主となった。徳川治宝は芸術の熱心な支援者であり、《春日権現縁起絵巻》の模本を一八四三年に発注したことが知られている。治宝自身、狩野派と沈南蘋の様式を学んだ経験があった。この

徳川大名が芸術をこよなく愛していたことを踏まえると、一七八九年に紀伊徳川家の指導権を握ったことを称えて、周囲の者が《ランゲン本》を治宝のために発注したという考えは納得がいく。寛政期のころ、応挙と彼の工房は京都御所の再建に深く関与していて、妙法院宮真仁法親王（一七六八〜一八〇五）のためにも一七九〇代に作画している。徳川治宝と真仁法親王の両者は共に国学者、本居宣長（一七三〇〜一八〇一）のパトロンでもあったので、この関係から皇室のシンボルである十六葉八重表菊が飾る箱の中に四季の都名所を色濃く描かれる《ランゲン本》が紀州に辿り着いたのかもしれない。

結語

たとえ《ランゲン本》画巻のアトリビューションが将来の調査の結果変わっていったとしても、一九二〇年代にオークションで本作品を入札した元の所有者はそのような事項にあまり関心がなかったことに留意するべきである。また、多くの応挙や呉春の作品の著作権が今日我々の考えているようなものと、随分かけ離れていることにも注目しなければならない。大規模の工房では、特定の個人が手を加えたと言うことよりも、優良性が認められると、工房主が自らの作品として

古都のイメージを活性化し、過去の記憶を紀州の慈悲深い政
権に紐付けようとする意図をもって制作されたのではないか、
と思いを馳せる。

承認することがしばしばあったからである。本作品が描かれ
た当時、応挙が既に眼病を患っていて視力が落ちていた。一
七九五年に亡くなる数年前から大乗寺の襖絵を含む、大きな
仕事を一人でこなすのは無理であったので、合作者が必要で
あった。熟覧の結果、《ランゲン本》の甲巻が、その質感の
違いから乙巻と別の絵師の手による作品であることが明解に
なった。その自然主義的、かつ博物学的な描き方は、間違い
なく円山四条派の様式である。明らかに狩野派や土佐派のア
カデミックな画法から出立し、まことしやかに描かれた山水
やモチーフは、紀州の顧客を満足させたであろう。

応挙の弟子たちによって、京都の名所はしっかりと画題
として確立され、十九世紀初期に開花した。ボストン美術
館所蔵の山口素絢（一七五九〜一八一八）筆《嵐山四条河原
図》（図12）や、原在中（一七五〇〜一八三七）筆《京都八景
図》は良い例であるし、他にも源琦（一七四七〜一七九七）に
よる《相国寺観蓮・金閣寺月景図巻》や、伝長澤蘆雪の《東
山名所図屏風》が有名である。これらの新しい京名所絵が多
く描かれたのは、一七八八年に起きた天明の大火の結果、燃
えて失われたイメージを取り戻すために、顧客からの要望が
多かったのではないかと考える。本稿で取り上げた、紀伊徳
川家に伝わった《ランゲン本》画巻も、火事を免れて残った

注

（1）佐々木丞平氏は昭和二年のオークション目録に掲載され
ている本作品の白黒のイメージを一九九六年刊行の応挙研究
の「合作」の項目に採録されている。佐々木丞平・佐々木正子
『円山応挙研究——図録編』（中央公論美術出版、一九九六年）
四七〇−四七一頁、参照。

（2）『特別展・初公開欧州随一の日本美術コレクション・ラン
ゲン夫妻の眼』（朝日新聞、二〇一六年）。

（3）俞剣華編著『中國畫論類編』2、六二一−六五〇（人民美
術出版社、一九九八年）。

（4）Susan Bush et Hsio-yen Shih, *Early Chinese Texts on Painting*
(Cambridge: Harvard University Press, 1985), pp.36-38.

（5）吉澤忠「圓山應擧筆四季樂圖卷下繪について」『國華』
一〇八一号、昭和五十九年三月）一六頁。

（6）下坂守「[検証]天明の大火——古都に最後の打撃を与え
た火難」（村井康彦編集『匠——成熟する都』京の歴史と文化
6 江戸時代後期、講談社、一九九四年）九三頁。

（7）津村淙庵『思出草』（駒敏郎・村井康彦・森谷尅久編集、
史料京都見聞記第二巻、法蔵館、平成三年）三〇一−三〇二頁。

（8）『思出草』三〇二頁。

（9）『思出草』三三八頁。

（10）山川武『応挙／呉春』日本美術絵画全集第二十二巻（集英
社、昭和五十五年）一一六−一一七頁。

人ならざるものとの交感

黒田　智

一、『三州奇談』「空声送人」

　『三州奇談』は、加賀・越中・能登の北陸三国に伝わる奇談集である。明和元年（一七六四）ころに、金沢の俳人堀麦水によって編纂された。この書のなかに、「空声送人」と題したふたつの奇妙な物語が収録されている。まずは、原文をみてみよう。(1)

　Ⓐ笹原勘解由の与力に安武庄太夫と云者有し。常に殺生を好しが、「鵜鷹網罠の内、釣の一筋こそ面白けれ、万事無心一釣竿」と釣台の吟を唱へて犀川の上・内川と云に竿を友として終日心を慰みけるに、日も西に傾く比、後の山手より名

をさして呼者有。慰答して辺りを見るに人なし。不審に思しかども、暮かゝるまゝに、早く竿を揚て立帰る。やゝ灰塚の辺に至りし比は日も暮て、夫とも見えぬに、爰は名にあふ怪異の所にて、無常の余煙凄々とし、臭穢云斗なく、狼犬常に墓を穿争ふ声喧し。殊に小雨も降出しかば、燐火四方に燃て見るに凄く、毛孔寒かりしに、折ふし耳の許にて、大音に「庄太夫」と呼る故、「扨は魔魅の業」と思ひ、押だまりて行過るに、跡よりひたもの呼懸くしける。小立野・笹原氏下屋舗迄、凡三里、須臾も呼止事なし。既に居宅の戸に入んとせし時、虚空よりしたゝかに水を懸たり。驚き見るに、偏身一しぼりに濡ぬ。家に入て後には、何の怪事もなし。是を妖籟と云とにや。

くろだ・さとし――金沢大学人間社会学域学校教育学類教授。専門は中近世日本文化史。主な編著書に『天皇の美術史三　乱世の王権と美術戦略』（吉川弘文館、二〇一七年）『里山という物語』（勉誠出版、二〇一七年）『草の根歴史学の未来をどう作るか』（文学通信、二〇二〇年）などがある。

Ｂ又応籟有。生駒内膳の家士・三嶋半左衛門と云者有。生質偏屈にて癖多し。夫が中に謡を好み、是には寝食も忘れ、又怪談奇談を嫌ふ事、我云ざるのみならず、他に若語る者あれば打破る事甚し。元来弁才攞疾にて、理を非に論ずる才あれば、云出すもの終に閉口して過ぬ。或夜、更て長町・坂井甚右衛門が辺を通りしに、例の好むことなれば、心にうかみ出るまゝに、三井寺の曲舞を謡出すに、言外に壁の中より助言して付て謡ふ。怪しく思ひて松風に替るに、又々同じ。色々試るに先のごとし。とかく思ひなしには非ず。長途如斯にして、諷来て付る事先のごとし。終に生駒家の門内に入て止。其後、半左衛門も共に怪異を語る者と成ぬ。「妖怪もよく諷を覚えたる」と観じてや有けんか。

ひとつめ　Ⓐの奇談の主人公は、加賀藩士笹原勘解由の与力であった安武庄太夫である。庄太夫は、日頃から殺生を好み、金沢近郊の内川で釣台の吟を唱いながら、一日中釣りしていた。日も西に傾いてきたころ、山手から自分の名前を呼ぶ声が聞こえるが、そこにはだれもいない。帰りに灰塚の辺りについたころにはすっかり夜になっていた。火葬の煙が気味悪くたちのぼり、臭いや汚れがひどく、狼が墓を掘り争う声が喧しい。小雨も降りはじめて肌寒く思っていると、ふ

たたび名前を呼ぶ大きな声がする。魑魅魍魎の類だろうと押し黙って歩くと、後ろからやたらと声をかけてくる。それは城下近くまで三里の間ずっとつづき、小立野の笹原家の下屋敷の門前までできてやむと、空からしかたかに水をかけられた。家に入ってからは何も奇怪なことは起きなくなった。この魔物を妖籟という。

もうひとつの話　Ⓑの主人公である生駒内膳の家士三嶋半左衛門は、偏屈者で癖のある人物であった。怪談や奇談を嫌い、他人が話しはじめようものなら、弁舌の才をもって論破し、ついに閉口させてしまった。ある夜、長町の坂井甚右衛門の屋敷のあたりで心に浮かんでくるままに曲舞の「三井寺」を謡いだすと、壁のなかから一緒に謡う声が聞こえてくる。怪しく思って「松風」に曲をかえて謡ったが同じで、いろいろ曲を変えて試しても同じように謡が聞こえる。長い道中、あとを追いかけるように謡声がやむことはなく、生駒家の門内に入るとようやくやんだ。それ以後、半左衛門も怪異を信じものだと感心したからか、それ以後、半左衛門も怪異を信じてみずから語るようになった。この正体は応籟であるという。

「妖籟」（Ⓐ）と「応籟」（Ⓑ）とはなんだろうか。[2]

Ⓐの舞台となった内川は、金沢市街から南に約一〇キロメートルほど離れた犀川上流部の山中にある。内川と金沢城

図1　金沢周辺地図（作図　吉岡由哲）

下との中間点にある灰塚は、葬送の地たる野田山の山裾に位置し、「臭穢いうばかりなく、狼犬つねに墓をうがち争う声かまびすし」とされ、臭気ただよう墓地に狼が徘徊する葬送の地であった。となると、追いかけてくる見えざる声とは、道行く人の前後からついてきて、危害を加えようとする「送り狼」を想起させる。(3) 近世の加賀藩では、人を襲う狼の姿がしばしば記録され、深刻な被害を与えていた。たとえば、

「旧冬より犀川の川上の山に入る小原村あたりにて狼荒らし、男女三人掛けられ候由。この狼、旧臘十七日に大桑村百姓六兵衛五十歳と申す者に飛び懸り、腕に少々疵付け候」（『泰雲公御年譜』宝暦十三年（一七六三）正月十六日条）とされ、犀川沿いの中山間部一帯で狼があいついで百姓らを襲っていた。また「六月中旬頃より能美・石川両郡に豺狼多く出で、死傷者多く候」ともあり、狼の出没は加賀東部の能美・石川両郡に広くおよんでいたらしい。

他方、タイトルの「空声（からこゑ）」に注目すると、『源氏物語』夕顔巻では「夜中もすぎにけむかし、風のやや荒々しう吹きたるは、まして松のひびき、木深くきこえて、気色ある鳥の空声に鳴きたるも梟はこれにやとおぼゆ」とある。蓬生巻では、「もとより荒れたし宮の内、いとど、狐の住処になりて、うとましう、気遠き木立に、梟の声を、朝夕に耳にならしつつ」ともあり、浮舟巻では「梟の鳴きかんより、いと、物恐ろし」ともされていた。薄気味悪いひからびてしわがれた「空声」とは、梟の鳴き声を想起させるものであった。

狼や梟といった害獣や悪鳥を介して、人ならざるものとの交感が語られていたのである。

二、交感の曲がり角

十六・十七世紀は日本史上の大きな曲がり角であった。『三州奇談』「空声送人」に描かれた怪異譚は、こうした十七世紀的転回の上に、人ならざるものとの交感のひとつのかたちが表出したものである。人と人ならざるものとがとり結ぶ回路の特質を、奇談の内容に即して考えてみよう。

第一に、万物に神霊・妖物の存在を認める、狼や梟といった動植物を人間と同等の精神をもつ主体と認めるアニマ的（霊性）世界や対称性社会は、こうした回路をつくり出す豊穣な土壌であった。万物にやどる神霊や妖物のエネルギッシュな活動の横溢は、しばしば〈怪異〉として表象される。神仏や祖先の墓山が鳴動したり、光り物が飛来するなどの大地や天空の異変、神木の枯朽や池湖水の変色、仏像・神体の破裂や発汗といった異変は、災害や飢饉、戦争などの社会的危機の徴候としての機能してきた。〈怪異〉は、いちはやく王権と深く結びつき、人間が自然と対峙する際のポリティカルなツールとして深く浸透していた。

ところが、中世後期になるとか〈怨霊〉から〈幽霊〉へ。ところが、中世後期になるとか国家によって対処されていた〈怪異〉や〈怨霊〉は弱まり、近世には大衆（個人）のなかで〈幽霊〉が普及し、器

物や動物が変じた〈妖怪〉が跋扈し、それらを語り継ぐ数々の奇談や怪談が生み出されてゆく。人ならざるものとの交感は、政治ではなく美にカテゴライズされ、政治的儀礼ではなく芸術を主戦場とするようになる。その背景には、十六世紀半ばのイベリア・インパクトにはじまる出版文化の隆盛があり、メディア革命による文化の民主化があった。

第二に、人ならざるものとの境界において生起していた。犀川上流の中山間部にある内川は、金沢という都市の外縁に位置する奥山であった。また灰塚は、内川から犀川を北に下った扇状地の付け根にある里山であった。さらに、近世には加賀藩主前田家をはじめとする武家の一大墓域群が広がる野田山周辺は、生と死の境界であったともいえるだろう。その舞台は、幾重もの意味で境界であった。

中世後期の気候変動にともなう飢饉・災害の頻発と、十六世紀の戦国大名や天下人によるあいつぐ造営と破却、鉱山開発や山野の過剰利用は、列島の荒廃を加速させた。環境の激変は、人が暮らす生活圏を分節化させた。都市が出現して肥大化する一方、地方の各地で特産物や「名所」がうまれ、地誌的知見が浸透をみせて、参詣曼荼羅や名所図絵まり、近世には大衆（個人）のなかで、地域はある個性をもちながら自律

化し、都と鄙の世界を分別した。

また、徳川日本は儒教国家の誕生をも意味した。忠孝の思想のもとで仁政イデオロギーが浸透し、勧懲的・道徳的な教化が推進され、農本主義のもとで身分秩序の強化がはかられる。人ばかりではない。馴化された動物と野生とを分節化して、分類学的視点とミクロな図鑑的知識にもとづく本草学・博物学が発達し、山川草木、鳥獣魚虫にいたる生きとし生けるものすべてをひとつのヒエラルキーのなかに位置づけた。拡張する人の生活圏が都部に分節化され、人と人ならざるものとがせめぎ合い、線引きが画定してゆくなかで、その間隙を縫うようにして交感は実現していたのである。

三、聞きなしの系譜――「松風」をめぐる和漢の古典知

第三に、音の声化とでもよぶべきサウンドスケープの問題がある。(8)「妖籟」(Ａ)、「応籟」(Ｂ)の「籟」とは、穴から発する音、風が物に触れあたって発する音を意味する。揺れる風音が、聞く者の心性に声として感知される。人ならざるものの音声を通して交感が成立していたのである。とりわけＡでは①名前を呼ぶこと、Ｂでは②散文ではなく韻文＝ウタ（歌・謡・唄）のなかで、③反復される（真似る）点が特徴的

で、その呪術性をよく伝えている。

加えて、この奇談の背景には、「松風」が重要な意味をもっているように思われる。「松風」とは、特別なイメージをもって語られてきた声であった。(9)

その淵源は、古代中国にさかのぼり、楚の荘王と樊姫の故実を詠った李嶠の「風」のなかの一句「松声入夜琴」と深くかかわっている。松風は特に琴の音と結びつき、琴曲「風入松」として広められ、『文華秀麗集』や『江吏部集』、『白氏文集』といった漢詩文集に定着していった。日本でも、いち早く宮廷人の漢詩文学習のなかで受容されて、『懐風藻』を経由して、『菅家文草』、『本朝文粋』、さらには『和漢朗詠集』に収められたことで広く知られるようになった。

琴の音は『古今集』良峯宗貞の和歌においてあらわれ、有名な斎宮女御の「琴の音にみねの松風通ふらしいづれのをより調べそめけむ」へと受け継がれてゆく。列島に広がるラグーンのあちらこちらに展開した海浜の松林が吹き鳴らす声は、打ち寄せる波音と混じりあいながら合奏し、琴の音と響き合い、聞き耳されたのである。

加えて、平安初期の『凌雲集』以降、菅原道真や紀貫之といった文人・歌人たちの間で「松風」が雨声の比喩として聞きなしされるようになる。琴や波の音との連関はしだいに後

景へと退き、十世紀末ごろの後宮の女房たちによって、「松」と「待つ」の掛詞から、秋から冬にかけての浮き世を離れた隠棲の地に降る物寂しい雨の景物、悲しみの音へと転化してゆく。さらに、『新古今集』にいたって、「松風」はより暗鬱で沈痛な色調をおびてゆく。

「松風」をめぐる聴覚的見立ては、漢詩や和歌のみならず、物語や今様、平曲、謡曲といった芸能の世界へと浸透していった。たとえば、『源氏物語』「松風」における須磨の浦や嵯峨野の御堂で源氏を待つ明石君は、わび棲まいに琴を弾きながら待つ女のもの悲しさを表象する物語世界への回路がすでに開かれていたことをよく示している。

また、Ⓑに登場する謡曲「松風」では、須磨の浦を訪れた旅の僧が月の美しい秋の夜にふたりの若い女の海人と出会う。浜辺の塩屋に泊めてもらった旅僧が、夕暮れにみた在原行平の古城の松のことを口にすると、女たちは、行平の寵愛を受けた松風・村雨という姉妹の海人であると正体を明かした。松風は、恋慕の思いにむせんで物狂いとなり、形見の装束を抱きしめて舞い、松の木にすがりつき、僧に弔いを頼んで夜明けとともに消えてゆく。「松に吹き来る、風も狂じて、須磨の高波、激しき夜」の須磨の浦の景。「松風」と「村雨（短時間に集中して降る雨）」の悲しみは、ただ「松風ばかりや残るらん、松風ばかりや残るらん」という反復のなかで「松風」の虚しい声を残響させるばかりであった。

他方、もうひとつの謡曲「三井寺」では、わが子を人買いにさらわれ、物狂いとなった母親が、清水の観音の夢告によって近江三井寺に向かう。十五夜の月の下、閑かに澄みわたった琵琶湖畔で、狂女は鐘の音に導かれてわが子と再会し、連れ立って去ってゆく。

「三井寺」が描き出した湖南の美しい風景は、のちに近江八景「三井晩鐘」や「石山秋月」へと引き継がれる。十七世紀初頭に近衛信伊が「石山や鳰の海照る月影は明石も須磨もほかならぬかな」と詠んだように、三井寺と須磨の浦はダブルイメージをなし、それらは先の『源氏物語』が描いた京都嵯峨野のイメージとも響きあう。さらに、謡曲「松風」の須磨の浦は、近江八景のひとつ「唐崎夜雨」を連想させ、琴御館宇志丸宿祢が植えた唐崎の松樹に降りそそぐ雨音とも通じている。もとより「唐崎」の地名をあげるまでもなく、これらは北宋の瀟湘八景「煙寺晩鐘」や「洞庭秋月」、「瀟湘夜雨」に淵源をもち、〈和〉と〈漢〉の表象世界の融合を意味している。ある土地が別の土地とダブルイメージをなし、多様でありながらも、おのおののイメージが重なりあいながらネットワークを形成していたのである。

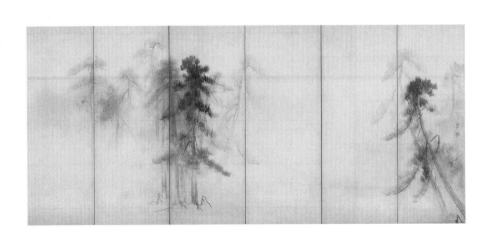

ふたたび『三州奇談』を読んでみれば、Ⓐで語られた「余
煙凄々」とただよい、「小雨」降りしきる「毛孔寒かりし」
秋の雨声は、Ⓑで謡われた「松風」によって説明される構
造をもっているといえるだろう。「空声」の正体と推測され
る梟もまた、『白氏文集』、『源氏物語』などを引きついで連
歌では松の付合の鳥とされていた。「空声送人」の奇談もま
た、長い古典知の累積の上に形成された「松風」の声の物語
であった。

こうした「松風」をめぐる言説は、絵画とも深く結びあっ
ている。日本文化における海の表象は、対照的なふたつのイ
メージからなっている。ひとつは、暗く猛々しい荒海に洗わ
れるごつごつした険しい岩塊を描いた〈荒磯〉であり、もう
ひとつは晴朗な碧く美しい波と緩やかな海岸線からなる白銀
の砂浜に松林が広がる〈洲浜〉である。動と静をなすふたつ
のイメージは、慶祝・寿福の呪術的アイコンとして定型化し、
日本文化の基層をなす大海のイメージの記憶として確立した
とされる。

このうち〈洲浜〉は、神仙世界における蓬莱山や地獄・極
楽世界における彼岸の浄土に擬せられながら、聖域の表象と
して連綿と描き続けられてきた。もともと白浜のつづく海浜
を意味した〈洲浜〉は、波と松を主要な構成要素とする図像

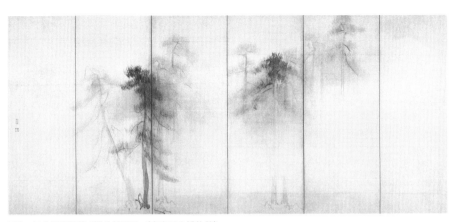

図2　長谷川等伯筆「松林図屏風」（東京国立博物館）
（出典：国立博物館所蔵品統合検索システム　https://colbase.nich.go.jp/collection_items/tnm/A-10471?locale=ja）

として定型化していった。歌合や物合などの晴儀で用いられた作り物や庭園における「島」のほか、さまざまな装束や道具類に意匠として用いられてきた。[12]

列島のラグーンを描いた〈洲浜〉の風景は、絵画において は伝統的な名所絵の主題として定着し、東寺所蔵「山水屏風」から狩野山雪「雪汀水禽図屏風」までの屏風絵や、「男衾三郎絵詞」や「慕帰絵」といった絵巻物、東大寺所蔵「四聖御影」や金剛峯寺所蔵「丹生都比売明神像」などの肖像画の背屏などにさかんに描かれてきた。

なかでも、長谷川等伯筆「松林図屏風」は、日本水墨画の自立を象徴する優品としてつとに知られている。[13] すなわち、水墨画という唐絵＝〈漢〉の技法で松林という伝統的な大和絵＝〈和〉の画題を描いた作品として位置づけられる。「松林図屏風」の声に耳を澄ませてみよう。

一双の屏風に、円環する四つの松の樹叢が配される。描かれた二十本ほどの松樹は、樹叢のきれぎれにある薄い淡墨面で表現された深い霧の奥から露顕している。低い視点からみえる松の根元やM字の露根付近にほどこされた刷毛目もまた、地を這うような深い霧に包まれた情景を表現したようにみえる。霞のかなたに浮かぶ雪山とほのかに差しこむ光もまた、本図のもつ穏やかな印象に一役買っている。他方、

濃淡を交え、藁筆様のかすれた墨線を積み重ねた幹の折り重なりが描かれる。肥痩を生かした枝が勢いよくのび、梢はときに軽快に、ときに激しく斜めにふり下ろされ、こすりつけるように松葉が描かれる。

それは、かつて「雨景とまで云ひ切つて云ひ過ぎならば、萬葉集に「霧らふ朝霞」と歌つたあの霧と考えてよい」と評された松林の景である。「松林図屏風」には、晴朗な海浜の松林という〈洲浜〉の図像伝統とは一線を画して、晩秋から初冬にかけての薄暗い湿った黒い松林の図像が採用されている。閑かな湿り気のある大気のなかで荒々しい梢と暗い葉末が奏でる風の音は、見る者に「松風」を想起させたはずである。それはまた、『等伯画説』において、等伯が理想とした「夜雨、鐘なとはしつかナルヘシ」とされたように、等伯が理想とした「瀟湘夜雨」や「煙寺晩鐘」とも通いあうものだったはずである。

遠く古代中国の漢詩世界で琴の音と聞きなしされた「松風」は、波音や暗鬱な雨音の物語世界へと接続しながら和様化し、北宋瀟湘の風景をもとりこみながら、十六世紀末に「和漢のさかいをまぎらかした」文化としてひとつの達成をはたしていたのである。それは、累々と蓄積されてきた「松風」の古典知の分厚い地層の上に立って、人ならざるものとの交感を可能にすることになるのである。

注

（1） 日置謙校訂『三州奇談』（石川県図書館協会、一九三三年）、堤邦彦・杉本好伸編『近世民間異聞怪談集成』（国書刊行会、二〇〇三年）による。稲田篤信「北国綺談抄」（『江戸文学年誌』八九、一九八九年）、堤邦彦『江戸の怪談譚』（ぺりかん社、二〇〇四年）、岩本卓夫『堀麦水の『三州奇談』を読む』（一粒書房、二〇一五年）、大塚有将「加賀藩八家の先祖観」（『北陸史学』六五、二〇一六年）参照。

（2） 本話と狼・梟に関する考察については、土居佑治『夜の悪鳥・悪獣と女』（黒田智・吉岡由哲編『草の根歴史学の未来をどう作るか』〔文学通信、二〇二〇年〕によっている。

（3） 菱川晶子『狼の民俗学』（東京大学出版会、二〇〇九年）。

（4） 中沢新一『熊から王へ』（講談社メチエ、二〇〇二年、中村生雄・三浦佑之編『環境の日本史』四〔吉川弘文館、二〇〇九年、北條勝貴「〈負債〉の表現」〔『環境という視座』〈共生〉的か？〕勉誠出版、二〇一一年）、黒田智「日本文化は自然と〈共生〉的か？」（日本史懇話会編『療法としての歴史〈知〉』森話社、二〇二〇年予定）。

（5） 増尾伸一郎・工藤健一・北條勝貴編『環境と心性の文化史』（勉誠出版、二〇〇三年）、笹本正治『中世の災害予兆』（吉川弘文館、一九九六年）、黒田智『中世肖像の文化史』（ぺりかん社、二〇〇七年）。

（6） 山田雄司『跋扈する怨霊』（吉川弘文館、二〇〇七年）、同『怨霊・怪異・伊勢神宮』（思文閣出版、二〇一四年）、東浩紀『テーマパーク化する地球』（ゲンロン、二〇一九年）。

（7） 千葉徳爾『はげ山の研究』（そしえて、一九九一年）、盛本昌広『中近世の山野河海と資源管理』（岩田書院、二〇〇九年）、水野章二『草と木が語る日本の中世』（岩波書店、二〇一二年）、水野章

二『里山の成立』（吉川弘文館、二〇一五年）、白水智『中近世山村の生業と社会』（吉川弘文館、二〇一八年）。

（8）サウンドスケープについて、中川真『平安京 音の宇宙』（平凡社、一九九二年）、山口仲美『犬は「びよ」と鳴いていた』（光文社新書、二〇〇二年）、北條勝貴『〈荒ましき〉川音（三田村雅子・河添房江編『天変地異と源氏物語』源氏物語をいま読み解く四、翰林書房、二〇一三年）、黒田智『日本中世の「里」と「山」』（結城正美・黒田智編『里という物語』勉誠出版、二〇一七年）など参照。北條は、災害の表現に形式性、画一性がみられることを指摘していて、古典知の問題を示唆している。

（9）森本元子「斎宮女御作「松風入夜琴」の歌について」（『解釈』一九―二、一九七三年）、上坂信男『宇津保物語』と和歌の世界（『宇津保物語論集』古典文庫、一九七三年）、長谷川幸子「八代集の音の世界」（『国文目白』一六、一九七七年）、加藤美代子「『源氏物語』に吹く風」（『日本文学風土学会紀事』一七、一九九二年）、佐竹昭広 有岡利幸『松』（人文書院、一九九四年）、植木朝子「波と鼓・聞きなしの系譜」（『日本文学』五一〇、一九九五年）、黒須重彦「漢文学の日本文学への内在化」（『大東文化大学紀要』三四、一九九六年）、三木雅博『平安朝詩歌の展開と中国文学』（和泉書院、一九九九年）、小林博行「聞きなしの成立」（『人文学報』八三、二〇〇〇年）、錦仁『音のある風景』（『日本文学』五三、二〇〇四年）、上原作和・正道寺康子編『日本琴学史』（勉誠出版、二〇一六年）、原瑠璃彦「海辺の松風と波音」（『青山総合文化政策学』一七、二〇一九年）。

（10）齋藤真麻理『異類の歌合』（吉川弘文館、二〇一四年）。

（11）絵画における海の表象についての優れた論考に、太田昌子『俵屋宗達筆松島図屏風』（平凡社、一九九五年）がある。アラン・コルバン『空と海』（藤原書店、二〇〇七年）。

（12）平川治子「平安朝文学における自然観」（『国語国文論集』一四、一九八五年）、小泉賢子「洲浜について」（『美術史研究』三三、一九九五年）、錦仁「和歌における洲浜と庭園」（『文学』七―三、二〇〇六年）、相馬知奈「洲浜」考（『日本文学』五六、二〇〇七年）。

（13）『国宝 松林図屏風展』（出光美術館、二〇〇二年）所収の文献目録を参照。そのほか、黒田泰三「松林図屏風の制作年代に関する一考察」（『出光美術館研究紀要』七、二〇〇一年）、市川秀和「等伯画「松林図」にみる能登の風景」（『福井大学地域環境研究教育センター研究紀要』八、二〇〇一年）、浜松図については、泉万里「東京国立博物館の浜松図屏風」（『中世屏風絵研究』中央公論美術出版、二〇一三年）参照。

（14）脇本楽之軒「等伯松林図屏風」（『画説』七〇、一九三四年）。

（15）島尾新『和漢のさかいをまぎらかす』（淡交新書、二〇一三年）。

金春禅竹と自然表象

高橋悠介

たかはし・ゆうすけ――慶應義塾大学附属研究所斯道文庫准教授。法政大学能楽研究所所員兼任所員。日本中世文学・寺院資料研究。主な著書・論文に、「禅竹能楽論の世界」（慶應義塾大学出版会、二〇一四年）、「律院称名寺と聖徳太子伝――釋了敏の写本を中心に」（『説話文学研究』五三、二〇一七年）、『『玉伝深秘巻』の宗教的基盤――付、室町後期神祇書における受容』（『仏教文学』四四、二〇一九年）などがある。

はじめに

　本稿では、金春禅竹の能作品や能楽論を題材に、室町期の自然表象をめぐる問題の一端を考えてみたい。能には、自然描写に人の感情や観念、美意識が投影されているような場面を持つ曲が多く、特に禅竹の能においては、雨や嵐などがも

　能という芸能分野で自然表象を考える時、和歌や説話の世界で形成された文化コードや美意識の、室町期における展開が背景になっているのに加え、宗教芸能という面に由来する、観念的な自然観も視野に入れる必要がある。金春禅竹の能作品《定家》と、能楽論「六輪一露説」を素材に、仏教的背景を持つ芸能における自然表象を考える。

たらす情調を重視する見方も近年出ている。また、能楽論では、音曲の分類や、熟達した名人の芸位を、樹木の喩えによって説明する記事もみられ、こうした点も、能における自然表象の一環に含めることができよう。

　能には植物の精が登場する曲もあり、そこでは定型的に草木成仏が謡われるように、自然を描いていても素朴な風景に留まらず、背景に仏教的な枠組が存在する要素も多い。禅竹作品と考えられる曲の場合、芭蕉の精が女人の姿で登場して僧に対して仏教の哲理を示す《芭蕉》という、草木物の能の中でも特異な作品がある。一方で、藤原定家の式子内親王に対する執心を、「定家葛」という植物を通して描く《定家》のような作品もある。同じ草木でも、「非情草木といつ

ぱ、まことは無相真如の体」という《芭蕉》での草木のあり方と、「執心の葛をかけ離れて、仏道ならせ給ふべし」と謡われる《定家》の葛の意味は全く異なっている。

本稿では、禅竹の音曲論の中で古木の喩えを用いた記事をみた上で、《定家》の石塔と葛に重層的なイメージが込められている点を、禅竹の美意識との関連も含めて確認したい。また、禅竹の六輪一露説という図形を伴う能楽論体系の中から、像輪と一露の利釼を取り上げ、そこにみえる、観念的な自然表象の背景を検討する。

一、闌曲・閑曲と樹木の喩え

(一) 五音説・八音説と樹木の譬え

能の音曲論には、音曲を植物に喩える系譜がある。世阿弥伝書の『五音曲条々』では、能の音曲の曲趣を「五音」(祝言・幽曲・恋慕・哀傷・闌曲)に分類し、それぞれを松木・桜木・紅葉・冬木・杉木といった樹木に喩え、これらの木に因む和歌も記して、その曲風を説明している。例えば、「闌曲」については、「杉木」を譬えに挙げ、「イツシカト神サビニケル香久山ノ鉾杉ガ本ニ苔ノムスマデニ」という歌を挙げる《万葉集》巻第三の歌だが、異同がある)。この五音は並列的な音曲分類ではなく、「闌曲」は「一人一人ノ達声」として

禅竹は世阿弥の五音説を発展させ、晩年の伝書『至道要抄』では、八音説を唱える。その八音は、「祝言音・祝言曲・遊曲・幽玄曲・恋慕・哀傷・闌曲・閑曲」の八つだが、このうち、「闌曲」「閑曲」は世阿弥の五音説の「闌曲」が分化したもので、禅竹は次のように説明している。

第七、闌曲者、たけたる位。是は年月のたけゆくごとし。然ば松杉の年へたるすがた、更に餘にこんぜず。山風・塩風にもれて、しほれて、枝葉もまれに、かぶろ木になるまで、其性位あらはれ、こぼれたる、物の本なるべき哉。されば、劫成、名遂たる位也。(中略)
第八、閑曲。此位、みやび、しづかに、たけたる性位也。是ぞまことにうるはしき所ならん。たとへば、吉野・大原・おしほの名木の、としへてすくなき枝の苔に花の所〳〵にさきたるに、雨のそぼふりたるを見るごとくなるべし。しづかに、うるはしくて、しかもこびたけたる位尤無上至極の位也。以前の闌位はあらし。閑曲は静也。
(後略)(1)

闌曲について松杉の年経たる姿を挙げているのは、『五音

曲条々」での香久山の鉾杉の歌を受けたものとみられるが、ここでは「山風・塩風にもまれ、しほれて」いる点や、そうした年月を経てその「性位」が表われた位とする点を加えている。禅竹は『至道要抄』以前に『歌舞髄脳記』において、「こうなり名とげて、無上の位」が二つあるうち、閑、是は、たけたる位に付て、みやびしづかにて、妙なるかた。蘭、是は又、月日としなどのたけゆくこゝろ、かれて、あれたる位也

とした上で、この閑／蘭を、「しづかなる位」と「荒れたる位」にあてており、両者は深い関係性があるようだ。『至道要抄』でも、先程の引用部の後に、

あらしといへども、根本、非情無心の性、あれたるうちにも、松風・杉嵐の閑情よりおこり、桜木の風にみだれたる花のいろかは、あれてなを感あり

という。その上で、そうでないものの例として「野の馬の草しや」とも書いており、馬や猿のような動物との対比で「根本、非情無心の性」を持つ木々の風格が「蘭曲」「閑曲」にふさわしい譬えになり得ていることがうかがえる。『歌舞髄脳記』では名人の無上の位という意味あいの強かった蘭・閑の二種が、『至道要抄』では音曲論という枠組の中で再編さ

（二）自然描写と能の情調

この点に関して天野文雄氏は、禅竹の能作品には「情調」、すなわち「一曲の「主題」と深くかかわって、一曲の「主題」をささえる情緒、情趣あるいは雰囲気」が特徴的にみられることを指摘している。この「情調」は、味方健氏が『能の理念と作品』（和泉書院）において、禅竹好みの用語を論じる中で用いた概念で、かつて伊藤正義氏が、禅竹作品にある「華やかさを蔽い尽くす哀愁感、哀愁の中の華やかさ」のような情趣を、「閑曲」の曲趣と関連づけて言及している点もより広く詳細に論じている。

その中で天野氏は、禅竹作品に「雨」のモチーフが多用されているという井上愛子氏の指摘をふまえ、これを吉野・大原・小塩の名木に「雨のそぼふりたるを見るごとくなる」とする「閑曲」に示される情調と関わるという。また、《小塩・芭蕉・龍田・玉鬘・西行桜・野宮・松虫》の例を挙げて、「禅竹の能には、一曲の終曲部を「山風」や「山嵐」が吹きつけ、それで草花が吹き散らされる場面で締めくくるものが多いこと」を指摘し、これも禅竹作品における「情調」の例に加えた上で「山風」「山嵐」から生まれる情調とは、「荒れたる美」と呼んでさしつかえなく（中略）そ

れ、樹木と風や雨の喩えが示されるのである。

この点に関して天野文雄氏は、禅竹の能作品には「情調」、

れを「蘭位」という理論が支えていることになろう」とする。

ただし、これらの能全てが蘭位に還元されるというよりは、まず《定家》の前場の梗概を以下に紹介する（数字は後述の段数を示す）。

蘭・閑の無上の位、あるいは蘭曲・閑曲の論中に比喩的に示される自然の情趣が、音曲論だけに留まらず、禅竹の作った個別の曲中でも要素として活かされている、とみることができるように思われる。

二、能《定家》の星霜古りたる石塔と定家葛

（一）能《定家》

『歌舞髄脳記』では蘭位を「月日としなどのたけゆくころ、かれて、あれたる位」とし、『至道要抄』でも、蘭曲を「たけたる位」として、それを「年月のたけゆくごとし」というように、蘭曲・蘭位には、長い年月の経過と、それに伴う枯れて荒れた趣きが重視されている。蘭曲・閑曲と関わる情調としては、この長い年月を経ていることに伴う情調も見逃せないだろう。藤原定家に傾倒していた禅竹が作ったと考えられる《定家》を例に考えてみると、式子内親王の「星霜古りたる石塔」の雰囲気は、こうした条件に合致するように思われる。[6] 舞台上では、この墓は作り物として最初に舞台に置かれるが（途中までこの墓は見えない態で進行）、作り物自体は引回シの布を掛けた簡素なものであり、それが詞の上でど

のように表現されるかが問題となる。まず《定家》の前場の梗概を以下に紹介する（数字は後述の段数を示す）。

一、北国方より出てきた僧（ワキ）と従僧（ワキツレ）が都の千本の辺りに到着する。

二、散り残った紅葉など十月中旬の冬枯れの景色を眺めていると、時雨にあい、そばの宿で雨宿りしようと、脇座へ向かう。

三、女（前シテ）が僧に呼び掛けつつ、幕から登場。宿が藤原定家の建てた時雨の亭であることを語り、時雨の風情を愛した定家の和歌「偽りのなき世なりけり神無月誰が誠よりしぐれ初めけん」を紹介。女は往時を偲んで涙を押さえ、そして夕時雨に濡れる荒れた庭の寂寥感が描かれる。[7]

四、女は僧を式子内親王の墓（石塔）に案内。その石塔には葛が這いまとっており、定家の式子内親王への執心を象徴する定家葛であるという。そこで僧が謂われを尋ねると、原定家の建てた時雨の亭であることを語り、時雨の風情を愛した定家の和歌「偽りのなき世なりけり神無月誰が誠よりしぐれ初めけん」を紹介。女は往時を偲んで涙を押さえ、そして夕時雨に濡れる荒れた庭の寂寥感が描かれる。式子内親王が賀茂神社に仕える斎院をつとめた身でありながら定家と深い仲になり、それが露見し会えなくなった経緯が語られ、その執心により葛の纏わる姿となったとして救いを求める。

五、僧が不審に思い尋ねると、女は我こそ式子内親王と名を

明かして立ち上がり、苦しみからの救済を求めて消える（作リ物に中入）。

この後、所の者が謂われを語る間狂言を挟み、後半では僧たちが式子内親王の霊を弔っていると、墓の中から式子内親王の霊（後シテ）が現われ、定家の執心に囚われた様を訴える。僧が『法華経』薬草喩品を読誦すると、這っていた定家葛が草木成仏の機縁を得て、「ほろほろと」解ける。そして墓を出て僧に合掌し、式子内親王は恥ずかしさを詠嘆しつつ、定家の執心の葛から解放された恩に報いようと舞を舞う（序ノ舞）。しかし、式子内親王が衰えて葛城の神のようになった醜い容姿を恥じ、石塔に帰ると、定家葛は元のように這い纏って、式子内親王はその中に埋もれて終わる。

（二）能《定家》における石塔と定家の歌

最初に僧がこの石塔に案内される場面（第四段）の問答では、

ワキ「不思議やなこれなるしるしを見れば星霜古りたるに蔦葛這ひ纏ひて形も見え別かず、これはいかなる人のしるしにて候ふぞ、シテ「これは式子内親王のおん墓にて候、蔦葛をば定家葛と申し候、（中略）式子内親王程なく空しくなり給ひしに、定家の執心葛となつて、おん墓に這ひ纏ひて互の苦しみ離れやらず、…(8)

という風に、斎院として年を経た式子内親王の境遇を謡う。傍線部は、『拾遺愚草』では「賀茂社歌 社頭述懐」という詞書を持ち、長い時間とともに霜によって朽ち果てて古くなった山藍染めの衣の袖を歌って、賀茂の神に我が身の悲哀を訴えた歌である。石塔の形容にあった「星霜古りたる」と、石塔の形容にあった「星霜古りたる」に霜が降った意も掛けて、この定

と石塔が描かれる。能では、過去に活躍した亡霊が現われることが多く、墓が舞台に設定される曲もあるが、ここでは石塔の古さが特に「星霜古りたる」と形容され、蔦葛が這い纏っている点も年月を感じさせる造形である。ただし、その蔦葛は単なる自然描写ではなく、藤原定家の執心を象徴する形象でもあった。

ここでわざわざ「星霜古りたる」と付けているのは、第四段に引用される定家自撰家集『拾遺愚草』所収の「あはれ知れ」歌と響かせるためであろう。第四段では定家と式子内親王の恋物語が謡われるが、そこで式子内親王の気持ちが定家の歌によって描写されている。そのクセでは、地謡が

あはれ知れ、霜より霜に朽ち果てて、世々に古りにし山藍の、袖の涙の身の昔、憂き恋せじと禊せし、賀茂の斎きの院にしも、そなはり給ふ身なれども、神や受けずもなりにけん、人の契りの色に出でけるぞ悲しき…(9)

という表現は、「古りたる」に霜が降った意も掛けて、この定

家歌とも響き合うようにしたものであろう。このクセの後半
では、

シテ「げにや嘆くとも、恋ふとも逢はん道やなき、

地「君葛城の嶺の雲と、詠じけん心まで、思へばかかる
執心の、定家葛と身はなりて、このおん跡にいつとなく、
離れもやらで蔦もみぢの、色焦がれ纏はれ、棘(おどろ)の髪も結
ぼほれ、露霜に消え返る、妄執を助け給へや。

と、恋が露見し式子内親王に会えなくなった定家の悲嘆の表
現に、定家の「嘆くとも」歌を活用した後、やはり「露霜に
消え返る、妄執を助け給へや」と「露霜」という形象を持ち
出している。さらに、第四段の最後、名を尋ねる僧をはぐら
かすシテ・式子内親王の謡で、「亡き身の跡は浅茅生の、霜
に朽ちにし名ばかりは、残りてもなほ由ぞなき」の表現も、
「あはれ知れ」の定家歌と響き合う。《定家》に関しては、雨
の使い方だけでなく、「年月を経て霜に朽ちる」イメージ
も前場に行き渡っている。これは「月日としなどのたけゆく
ころ、かれて、あれたる位」という闌位の趣向とも通じる
設定で、それが定家歌の受容から発想されている。

（三）石塔と定家葛に込められた複合的イメージ
ただし、式子内親王の石塔に纏い付く定家葛は、単なる自

然の植物ではあり得ず、そこに多重的な意味が込められてい
ることが知られている。まず定家の執心の象徴なのは勿論だ
が、加えて、役行者が葛城の神を縛った葛という拘束具のイ
メージも重ねられている。葛城山と吉野山の間に橋を架ける
ことになった葛城の一言主の神が、自らの醜さを恐れて夜の
み渡して昼は作業しなかったところ、役行者が怒り、護法神
に命じて葛で神を縛ったという『俊頼髄脳』等にみえる話は、
能の《葛城》の素材の一つにもなっており、《定家》も《葛
城》の影響を受けた表現が幾つかある。特に、最後の場面で
衰えた容姿を恥じる式子内親王の心情が「蔦の葉の葛城の神
姿、恥づかしや由なや」と謡われる点と、クセに引かれる定
家の歌の「君葛城の峯の（白）雲」が決定的で、神に擬えら
れるのは、斎院をつとめた皇女という高貴な身分とも関わる
ものだろう。

さらにもう一つの隠されたイメージは、千本の歓喜寺に祀
られていた歓喜天である。歓喜天は、日本では象頭の男女二
天が抱き合う双身の造形が多く、暴悪の男天の前に観音が女
天の身で現われ、仏法護持を誓わせた上で抱き合った姿とも説
明される（心覚『別尊雑記』「聖天法縁起」が早い例か）。能の結
末で再び定家葛に這い纏われる姿は救済を拒否しているよう
でもありつつ、どこか執心を抱きとめるような、男女一体

の天を思わせる造形でもある。田中成行氏が指摘するよう
に、歓喜寺は、現行の詞章では「千本」という場所の設定に
痕跡を残すのみだが、アイ語りの中で、斎院を退下し、千本
の「歓喜寺」に住んでいた式子内親王のもとに定家が忍び通
いをしていたことが語られる場合があり、妙庵手沢本など
《定家》の古写本では、それが謡曲本文にも確認できる。禅
竹が晩年に稲荷山で歓喜天の行を修していることも考えれば、
《定家》の背景に田中氏が論じるような千本の歓喜天信仰が
存在した可能性も充分にあろう。

　こうしてみてくると、星霜古る式子内親王の石塔に纏い付
く定家葛、という造形には、年月の闌けた雰囲気や、葛城の
女神にも擬えられる高貴さ、といった石塔のプラスのイメー
ジと、定家の執心や、役行者の用いた拘束具という葛のマイ
ナスのイメージが一体となっている上に、これらの複合の全
体が、双身歓喜天の姿とも連動して発想されている可能性が
あることになる。葛が執心と結びついた時点で仏教的な文脈
を呼び込んだ面があり、表に見えているのは「和」の故事な
がら、その裏側には「梵」「漢」からの流れを引きつつ日本
で独自の発展を遂げた歓喜天信仰の影がうかがえるというこ
とになろうか。

三、六輪一露説の「一露」
──身体と山河大地・草木の始源

（一）六輪一露の図形

　次に、禅竹の能楽論に目を転じて、観念的な自然観の一端
をみておきたい。禅竹の六輪一露説は、「寿輪」から始まる
六つの円相「六輪」と、「一露」と呼ばれる利鈍の図を伴っ
て表現されている。その代表的なテクストは、康正元年（一
四五五）に成立した『六輪一露之記』であり、六輪と一露そ
れぞれに禅竹の詞と図、東大寺戒壇院の僧・志玉の注が配さ
れ、その後に一条兼良の注と、禅僧・南江宗沅の跋が加わっ
ている。禅竹は『六輪一露之記注』『六輪一露秘注（寛正本・
文正本）』など、多くの関連伝書を残している。

　『六輪一露之記』で成立し、『六輪一露秘注』等の一連の伝
書にも継承された図形をみると、寿輪はシンプルな円の形、
竪輪（当初は主輪）はその円形の中央に上から下まで縦線が
入った形、住輪は縦線が円の下の部分だけに上から下へ縦線
で示される形。また像輪は、田園風景等を具体的に描いて
た形で示される。また像輪は、田園風景等を具体的に描いて
「森羅万像」の具体相が顕現した様を表し、破輪は、円相の
上に四本の線をはみ出すように引いて円相を八等分したよう
な形で、定型を破るような「異相之形」も円輪の中から生成

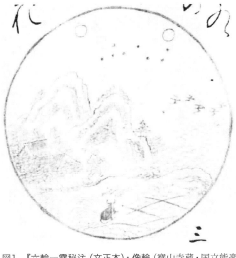

図1 『六輪一露秘注（文正本）』像輪（寶山寺蔵・国立能楽堂画像提供）

図2 『六輪一露秘注（文正本）』一露の利釼

することを象徴する。空輪は、もとの寿輪と同じく、シンプルな円相となっている。また、一露は、蓮華座上で切先を真上に向けて立つ釼として描かれ、その柄の部分が金剛杵の形をした、三鈷釼となっている。

（二）釼の形で表わされる「一露」

これらの中でも、至極甚深の位とされる一露については、かつて伊藤正義氏が中世の神祇書に「一露」という語の用例がみえることまでは注目したが、伊藤氏の論は、禅竹が中世神道説に親しんでいたことの指摘に重点があり、一露の意味にまでは踏み込んでいなかった。禅竹は『五音三曲集』で一露を一水の初めと関係づける一方で、中世の胎生学で胎内における人体の源を一露と表現していることをふまえ、禅竹の「一露」も芸を生み出す身体の根源を示すものとして捉えられると以前、論じたことがある。ただし、その一露が釼の形で表現される背景については、深く踏み込むことができなかった。しかし、人の身体の初めを釼の形で捉える考え方は、天台僧・澄豪（一二五九〜一三五〇）の『総持抄』巻五・不動法の中に、次のように見出すことができる。

三形。剣金ノ体ハ理也。剣形ハ智也。（中略）一切諸法。情非情。無非不動。一切有情ノ最初一転ハ剣体。非情始生スル形亦是剣也。是故以二自性智恵剣一摧二伏過現未来所起煩

悩之執。唱二諸法自性成道一。依レ之金剛頂経云。一切草木皆是仏体。文。同経云。欲レ知二我体一。以二草木二可レ知二不動一ト文。草木等之芽、ハ不動一。草木即剣形。剣形ハ不動也。一切有情牙爪等ハ、智剣也。一切[11]

不動の二昧耶形（象徴）を剣とした上で、一切の諸法、人も草木のような非情も、「最初一転」、つまり生まれた最初の段階は、剣の形をしているとし、この故に不動の知恵の剣で煩悩に対処できるという。非情の草木などの芽や、有情（人や動物）の牙や爪が剣の形をしていることにも言及している。

このような捉え方が、どの程度の影響力を持った説なのかも検討の必要はあるが、禅竹が独自に身体の根源を剣で表象しようとしたというよりは、すでに密教的身体観の中で成立していた発想の影響を受けた可能性の方が高い。こうした説の存在をふまえれば、一露が利剣の形で表象され、志玉がこれを不動明王の利剣と言い換えることも理解しやすい。

（三）身体と自然の始源

ここで想起されるのは、天地開闢の初めに「葦牙」（あしかび）（葦の芽）のような形をした物が生まれ、神になったのが国常立尊であるという『日本書紀』神代巻の記事から派生・展開した中世神道説である。以前、了誉聖冏が応永八年（一四〇一）頃に著した『麗気記』注釈の一つ『麗気記神図画私鈔』の中

で、垂直に立った宝剣の形を、「一水」の珠としていることを、六輪一露説における一露の利剣を考えるための参考として指摘した。その『麗気記神図画私鈔』では、剣を含む神体図（「神体三宝珠図」「三宝剣図」「三種神宝図」）を説明する中で、これらを「国常立ノ尊ノ牙ノ一水ノ化セル姿」であるとし、一水珠を竪の剣の形とするなどの解釈を展開させている。澄豪が人の胎生の「最初一転」の形が剣であることに続けて、草木など非情の始生する形も剣であるとしている記事は、「一水」が胎内の最初の段階の形容に使われることをふまえれば、了誉聖冏が「牙一水」を剣で示した発想とも近い（ただし、『総持抄』と『麗気記神図画私鈔』の間に直接の影響関係が考えられる訳ではない）。

了誉聖冏のいう「国常立ノ尊ノ牙ノ一水」という表現は、おそらくは『現図麗気記』の「無始無終ノ種々形像、最初ノ一果之玉者、法界元初ノ一水ナリ、国常立尊心月輪、大空無相ノ妙体也」という記事の影響下に生まれたもので、背景には、世界や国土の生成と、人の身体の生成を重ね合わせる発想がある。一方、禅竹は『五音三曲集』「無味智水之事」で、「此一水より皮・肉・骨の三曲もおこれば、山河大地・是非草木、万物皆水体なり」として、続けて「爰に六輪一露と云、習道の一巻を作る。是又水輪の形なり。一露はすなはち一水

の初、利釼は勢骨也」と書いている。これは、山河大地や草木も含めた万物が水を根源としていることとも関係づけて、歌舞を生み出す人体の根源としての「一露」「一水」の意義を説いたものと考えられる。禅竹が「一露」「一水」について説く際に、水体を根源とする「山河大地・是非草木」にも言及する理由も、こうした中世の密教神道説の文脈をみれば理解しやすくなる。

記紀にみえる「葦牙」は、中世神道説では新たに位置づけられ再解釈された。例えば『大和葛城宝山記』「水大の元始」では、天地開闢の際に高天海原に化生した葦牙のような霊物から神が化生したといい、その霊物は天帝の御代となって、「天瓊玉戈」「金剛宝杵」と名付けられ、後には日本の中央に「心柱」として立てられたという。「天地人民・東西南北・日月星辰・山川草木」もこの天瓊玉戈の応変で、この戈は密教的には不動明王の釼とも重ね合わされている。ここでも、葦牙の形が密教的な戈・釼のイメージで捉えられており、これを世界の始源を遡った所に位置付けられた、観念的な自然表象とみることもできよう。禅竹の一露の背景を少し掘り下げたところには、こうした水や釼の形とも重なり合う観念的な自然観も垣間見えるのである。

四、六輪一露説の「像輪」
——描かれた有情・非情の世界像

さて、『五音三曲集』にいう「山河大地・是非草木」は、仏教的には「器世間」と言い換えることもできようが、その具体的なイメージが、六輪一露説の像輪の図に端的にうかがえる。この図には人や牛も描かれているといってよいだろう。像輪の図は、六輪一露説の複数の伝書・伝本間で表現の違いがあり、国文学研究資料館にある禅竹自筆の『六輪一露之記』や、六輪一露説の初期段階を示す西教寺正教蔵の『六輪尺』は比較的素朴な描写だが、『六輪一露秘注』の寛正本・文正本は詳しく丁寧な描写で、空に飛ぶ数羽の鳥なども含め、しっかりと描いている。ただし、円の中に大きな山の峰と田園風景、その上の空には日・月・北斗七星を描くなどの基本的な要素には違いがない。また、西教寺正教蔵の『六輪尺』も含めて、畦道のような所を歩いていく人物と、田畑の中に牛が描かれる点も注目される。

（一）像輪の図像

『六輪一露之記』では、禅竹が「第四像輪ハ、天衆地類森羅万象、此輪治ル」と書いており、これに対して東大寺戒

壇院の志玉は、草木国土もみな唯識の所変なので、一心が転変して万像が歴然としている、という解釈などを加えている。『六輪一露秘注（寛正本）』の像輪の記事では、より詳しく、

是ワ、日・月・星宿ヲ初、山・川・天ノ原ヲ顕シ、諸天、善神、人畜、異相、草木・国土ノ態ヲ作ス。サレモ、幽風上果ノ哥舞餘精ワ、イヅレモノ品〳〵モ、皆三リンニ帰スベキ心也。中ニモ、人躰ノ本風ワ、老・女・軍ニ三躰也。其末葉ノ品〳〵ニ分レタル雑躰マデモ、上三リンヲ不可忘。

という。『諸天・善神、人畜・異相』は六道の有情の代表とも考えられ、『草木・国土』が非情の器世間である。これは上三輪（六輪のうちの寿輪から住輪までの三輪で、幽玄の根源とも位置づけられる）をふまえて、能が表現する具体的な世界を示しているようである。『六輪一露秘注（文正本）』では、「像輪は、しなぐ〳〵の物まね、先、本風、老女軍之三躰より、雑躰異相之風躰也」と、像輪が、具体的な芸として現われた段階を示していることがより明確である。しかし、像輪の円相に描かれるのは、役者が演技をしているような図ではなく、人や牛を含む自然の風景で、それはある種、象徴的な世界像と言っても良いだろう。

（二）像輪の図像と牧牛図・耕作図

「日・月・星宿」については、禅竹が『明宿集』で「日・月・星宿ノ光クダテ、チウヤ（昼夜）ヲワカチ、物ヲ生ジ、人ニヤドリタマヘリ」とか、「翁ハ是日月星宿、人ノ心ニヤドリタマヘリ」といい、根源的な神格たる翁と結びつけているから、世界を生成する根源的な形象として像輪に描き込んでいる背景もあろう。そうした観念的な面と共に、もう一つ注意したいのは、絵としてみると、日本における「漢」の文脈を引く自然表現という面があることである。

六輪一露の図像については、「十牛図」のような牧牛図の影響をみる見解がある。伊吹敦氏は、六輪一露説が円相で表わされるのは、禅の悟りが牧牛図のような円相で示されるのをうけたとし、特に像輪に関しては「十牛図」の図様や「六牛図」（自得慧暉、十二世紀後半）の第五「心法相忘」の

人牛消息尽　古路絶知音　霧巻千崟静　苔生三径深
心空無所有　情尽不当今　把釣翁何在　磻渓鎖緑陰

という文などを考慮に入れて「牛」や「釣り人」の図柄を入れた、と考察している。[12] 私は、一露の利鈍にみえる密教あるいは密教神道的な身体表象の要素や、円相が音曲の命としての連続する息として意義付けられている点など、仏教的身体観と関わる面も重視しているが、牛が描かれた円相というこ

とを室町文化の中で捉える時には、牧牛図の影響も充分、考えられる。世阿弥が『拾玉得花』で「六牛図」に言及していることからしても、世阿弥・禅竹のいた環境に牧牛図があったのは確かである。

もう一つ、像輪に牛だけでなく田畑まで含めて描かれている点で気になるのは、「漢」に源流を持ちつつ、日本で屏風絵や障壁画として展開した耕作図である。像輪に描かれた人物は、農具か釣竿のようなものを持っており、『風姿花伝』や『花鏡』の言葉を借りれば「田夫・野人」風な人物像である。

ここで考えてみたいのは、「耕織図」の日本での展開である。南宋の楼璹（一〇九〇〜一一六二）は、稲作に関わる二十一の耕図と、養蚕に関わる二十四の織図を作り、詩を付して高宗に献じた。その「耕織図」は、日本では「織」より「耕」の要素に偏り、また個別図が屏風等の統合画面になり、主に四季耕作図として受容されていったことが知られている。その際、伝梁楷筆の耕織図（天明六年（一七八六）の模本が東京国立博物館に残る）が、狩野派の耕作図の拠所となった。日本の邸宅荘厳における耕作図の早い例は、六代将軍義教の新造御所の将軍居室の北向四間にあった「耕作 梁楷様之御間」（徳川美術館蔵『室町殿御餝記』永享九年（一四三七）の後花園天皇の義教邸御行幸時の会所飾り記録）で、周文が関与した可

能性も指摘されており、足利義政造営の東山殿にも「耕作之間」があった（『蔭涼軒日録』延徳元年（一四八九）十一月十七日条）[13]。「耕織図」には本来、皇帝が農民の労苦を知る鑑戒図としての性格があり、室町殿の耕作の間も、支配者にとっての象徴的な、自然と共に生きる人のイメージという面があった。現存しない襖絵の具体的な描写の詮索は難しいが、猿楽が室町将軍家と深い関わりの中で発展していった点を考え合わせる時、注意されるところである。

「耕織図」には牛が描かれた場面も複数あり、それが日本では、山水画の中に牛や耕作場面を描くという形に変化していく。六輪一露説の図形自体は文安元年（一四四四）にまで遡るので、耕作図の直接的な影響を想起させるような絵画表現とみることもできるのではないだろうか。像輪がどちらかというと日本における漢画の山水表現の系譜に近い点は、注意しておきたい。「漢」の文化や「和漢」の取り合わせが大きな流れを形成していた室町時代を象徴する事例と位置づけることもできよう。

　おわりに

自然表象に込められた文化的な文脈を読む際には、対象に

よっても様々な要素が考えられるが、室町期の能の場合には、竹の構想である。室町文化に、梵・漢・和にわたり変容しつつ展開した仏教の文脈が複合的に関わっている点も、補足しておきたい。

仏教的自然観の問題も、少なからぬ意味を持っている。自然環境を仏教的に言い換えれば、生命を持つ衆生の世界「有情世間」に対しての、非情の「器世間」ということになるが、特に両者の関係性が議論されたのが「草木成仏論」である。

日本の草木成仏論は、衆生の成仏に伴う草木の成仏というより、草木が芽生えてから枯れる過程自体を、発心から涅槃に至る姿と見なすような、本覚思想的な傾向が知られている。能の中では、その草木自体を、草木の精という形で擬人化して舞台上に登場させる一連の曲が作られ、非情の草木も有情に擬えられた。

《定家》の場合は、式子内親王がシテであり、定家葛が舞台上の役としては登場しないが、定家葛が「草木国土悉皆成仏の機を得」て一瞬、解けるものの、最後にもとのように石塔に這い纏わって終わるという展開であり、この葛は藤原定家と一体となって描かれている。その葛と石塔には、葛城の神を縛った葛のような「和」の故事が重ね合わされるが、一つ下の地層には、双身歓喜天の仏教神話が流れていた。また、六輪一露説の「一露」の検討を通して見えてきたのは、「山河大地・是非草木」の根源と、身体の根源を重ね合わせて、水や鈵によって表象し、これを能楽論の基礎に据えた禅

注

（1）以下、禅竹伝書の引用は、『至道要抄』『歌舞髄脳記』『六輪一露秘注（寛正本・文正本）』は『金春古伝書集成』（わんや書店、一九六九年）により、『六輪一露之記』『五音三曲集』は国文学研究資料館編『金春禅竹自筆能楽書』（汲古書院、一九九七年）によった。

（2）天野文雄「禅竹序説――禅竹作品の「趣向」「背景」「主題」「情調」をめぐる素描的概観」（『演劇学論集』五十、二〇一〇年）。他に、天野文雄「『三人の三郎』からみた室町時代「能作」史」（『中世文学』六三、二〇一八年六月）でも関連した指摘がある。

（3）前掲『金春古伝書集成』『金春三代伝』。

（4）天野文雄「禅竹の能における「情調」とその背景」（「能を読む③元雅と禅竹」角川学芸出版、二〇一三年）。

（5）井上愛「「雨」の能作者・金春禅竹――「故郷母有秋風涙、旅館無人暮雨魂」の受容の系譜」（『鈇仙』五九八、二〇一〇年十二月）。

（6）この点は、山木ユリ「「荒れたる美」とその演劇的成立――「芭蕉」・「定家」・「姥捨」と禅竹の様式」（『日本文学』二六―五、一九七七年）でも論じられている。

（7）この第三段の上歌では、「庭も籬もそれとなく、荒れのみ増さる草叢の、露の宿りも枯れがれに、物すごき夕べなりけり」という描写がある。ここでは「荒れ」た庭の風情が「物す

ごき夕べ」として形容されているが、この「ものすごし」に積極的な意味合いを見出す論に、井上愛「ものすごし」小考」(『鋭仙』五八五、二〇〇九年十一月)がある。

(8) 以下、《定家》の引用は、日本古典文学大系『謡曲集下』(岩波書店、一九六三年)による。

(9) 定家と式子内親王の恋物語は事実とは考えにくいが、西園寺実氏は『新古今集』所収の式子内親王の恋歌「生きてもよ…」を定家に送ったものと解釈したことがみえ、源氏物語梗概書『源氏大綱』には定家の思いが葛となって式子内親王の墓をとりまいたことも含めて、両者の恋物語が確認できることが知られている。

(10) 田中成行「謡曲「定家」と歓喜天信仰」(『梁塵』一四、一九九六年十二月)。

(11) 大正蔵第七七巻七三b。

(12) 伊吹敦「金春禅竹の能楽論に見る禅の影響──六輪一露説を中心に(上)(下)」(『東洋学論叢(印度哲学科篇)』五四・五五、二〇〇一年三月・二〇〇二年三月)。

(13) 『瑞穂の国・日本──四季耕作図の世界』(淡交社、一九九六年)。

「人臭い」話 資料稿——異界は厳しい

徳田和夫

とくだ・かずお——学習院女子大学名誉教授、伝承文学研究会代表、中世日本研究所顧問。専門はお伽草子絵巻、説話文学、民間伝承、ナラトロジー、比較文化論、妖怪文化史。主な著書に『お伽草子研究』(三弥井書店、一九九〇年)『絵語りと物語り』(平凡社、一九九〇年)『東の妖怪と西のモンスター』(勉誠出版、二〇一八年)などがある。

お伽草子(室町物語)の一編『天稚彦草子』は天の川と、七夕・彦星の由来を説く、きわめて伝承性に富んだ物語である。その一場面が、人間と自然との交感というテーマに適している。「人臭い」とは、物語において、人間が特殊なエリアに立ち入ったとき、それを諫める精霊・鬼神の決り文句である。この場面をもつ説話を仮に「人臭い」話と名づけた。世界大の伝承である。本稿はかかる課題に向けて研究情報を共有するため、大方をその紹介に割き、よって資料稿とした。

「娑婆の人の香こそすれ。しばら臭や」

この章段タイトルは、お伽草子の『天稚彦草子』(大蛇婚姻系)における、鬼のセリフから採った。物語は「七夕の本地

(七夕の草子)」とも名づけられ、十五世紀中頃の絵巻をもつ。
主人公は、長者の三人娘の末の君である。鬼はその姫君に向かってこういった。姫君は自分が歓迎されていないと知って、不安にかられた。
夫の天稚彦(天稚御子)は、もともと天上界では然るべき地位にあった。それが人間界に大蛇の姿で現れた。姫君の前では優雅な貴公子である。それが一旦、天上界に帰っていった。しかし、姫君の姉たちが禁忌(タブー)を侵したため、地上に戻ることができなくなった。かくして姫君は夫を捜し求めて旅に出る。天空の星に案内され、ようやくのこと天上界に至り、夫と再会した。
そこに、天稚彦の父である鬼が現れた。御子は術を用いて

姫君を隠した。ある日、鬼はまたやって来た、…。

物語はいくつもの説話を組み合わせて成り立ち、民間で語られてきたことをうかがわせている。(1)また、こうした宇宙を舞台にした恋の物語は、ファンタジーとしても優れている。改めて、鬼はなぜそういうのか、人間と自然界は共調しうるのか。「乾陸魏長者物語」や民間説話等を提示しつつ探り出していこう。

一、『天稚彦草子』（大蛇婚姻系）A系統

『天稚彦草子』は、伝本の叙述内容から大きくふたつに分けられる。A系統の短文系、B系統の長文系である。物語展開はほぼ同じだが、場面の有無、叙述の多寡から、そのようにに類別する。そのA系統に右の一節がある。おもな伝本を掲げ、若干の補説しておく（B系統及び石川透氏蔵絵本・奈良絵本断簡も調査しているが、当面の論点から外れるので、省略した）。

・ベルリン国立アジア美術館蔵「天稚彦草紙」残一巻。室町期前期（十五世紀前期）作。下巻のみ。なお、所在不明の上巻の詞書（本文）の転写本が東京国立博物館に蔵される。略称、ベルリン本。

・サントリー美術館蔵「天稚彦物語絵巻」上下二巻。江戸前期（十七世紀）。『新潮日本古典集成 御伽草子集』所載。サ

ントリー本。

・専修大学図書館蔵「七夕之草紙（箱書）」（題簽「七夕のさうし」）一巻。江戸中期。アンベル・クロード氏旧蔵。専修大学古典籍印叢刊複製。専修大学本。

・天稚彦図屛風、六曲一隻（物語後半部に相当）。江戸初～前期。屛風装本。

右のうち、ベルリン本は現存の下巻に奥書があり、「当今辰筆（とうこんしんぴつ）／絵土佐弾正藤原広周筆（えのだんじょうふじわらのひろかね）」（二行書）と記す。詞書は雄渾な筆遣いで後花園天皇（応永二十六年〈一四一九〉～文明二年〈一四七〇〉）の書、絵は構図や人物表情が秀逸で土佐広周の画と判じられている。広周は、お伽草子の傑作『十二類絵巻』の絵を描いた土佐行広の次男で、将軍家御用絵師として活躍した。お伽草子の初期作品を代表するひとつである。なお、松平定信編『古画類聚』が、上巻に描かれた器財、邸宅の一部を引き写して載せ、書名を「七夕草紙絵」（目録名「天若彦草紙絵」）と記している。

A系統の物語の展開はこうである。

むかし、長者の家に仕える女が川で洗濯をしていると、蛇が現れ、口から手紙を吐き出して、長者に届けよと迫って去っていった。長者がその手紙を見ると、娘三人の中から一人を結婚相手に差し出せと書いてあった。長者は三人の娘に

そのことを話すと、上の二人は拒絶する。しかし、親思いの末娘は承諾した。

長者は、蛇の指示にしたがって、大きな古池の前に家を造った。一族、家来は姫をそこに置いて帰っていった。

亥の刻（午後十時頃）、激しい風雨雷電のもと、大蛇が出現する。姫はおののくが、大蛇に言われるまま、爪切り刀でその頭を切る。すると中から直衣姿の美しい貴公子が現れ、後に、名前を海龍王と明かす。二人は小唐櫃の中に籠り、立派な家に住んで何不自由なく豊かに暮らした。

ある時、海龍王は「天界に行かなければならない用事がある。七日経ったら戻ってくる。戻らない時には西の京の女から一夜瓢（一晩で瓢箪がなる蔓草）をもらって、天上へ来るように。天稚御子（天稚彦とも）はどこにいるのかと尋ねよ」と告げ、さらに唐櫃を開けることを禁じて、出かけた。

その留守中、姉二人が尋ねてきて、妹の暮らしぶりに嫉妬して、唐櫃を開けてしまった。天稚彦は戻れなくなってしまう。姫は一夜瓢を手に入れ、蔓に引き上げられて天界へと向かった。（上巻）

そこで天稚彦は、姫に自分の着物の袖を切り取って与え、「天稚彦の袖、天稚彦の袖」と唱えて振れと教える。この呪文によって姫は「千頭の牛を飼え」「千穀の米を一粒違わず運べ」という難題を解決し、また大百足の小屋や蛇の城に閉じ込められても逃れた。

ついに、鬼は二人の仲を許し、月に一度の逢瀬を認める。しかし、その言葉を聞き違えた姫が「年に一度ですか」と問い返すと、鬼はその通りだといって、瓜を投げつける。瓜からは水があふれ出て、ついに天の川となり、二人は隔てられた。そして、彦星、織女となって、年に一度、七月七日にだけ逢えることになった。（下巻）

二、「エロスとプシュケ」「美女と野獣」

『天稚彦草子』は早くに、ギリシア神話の「エロス（クピド）とプシュケ」に極似すると指摘された。また、アメリカの神話学者ジョーゼフ・キャンベル Joseph Campbell『千の顔をもつ英雄』 The Hero With a Thousand Faces は、世界の神話や民話における英雄物語の基本的な構成とその生成を論じ、その第二章イニシエーション1「試練の道」で「困難な仕

事」をモチーフにした最も有名で魅力的な話は、プシュケが行方不明の恋人エローィを探す物語である。ここでは、主な登場人物の役割が普通とは逆になっている。花嫁を手に入れようとする恋人ではなくて、恋人を手に入れようとする花嫁であり、娘に恋人が近づかないようにする非情な父親ではなく、息子のキューピッドを花嫁から隠そうとする嫉妬に燃えた母親ヴィーナスなのだ」と述べている（徳田補記、「エロス（クピド）とプシュケ」『ギリシア・ローマ神話』）。「試練と苦しみに耐え幸福を得る魂」『ギリシア・ローマの神話――人間に似た神様たち』(5)。いわゆる「美女と野獣」の〈消えた夫の捜索型〉の最古例である。

「美女と野獣」は、民間説話のテーマ分類からすると異類婚姻譚の一種であり、「魔法（＝魔術）」により、動物あるいは怪物に変えられた男性あるいは半人半神が、人間の娘と結婚し、その娘の愛と献身とによって人間の姿に戻り幸福に暮すという話」である（荒木博之「美女と野獣」、『日本昔話事典』）。話型名のとおり、主人公は美しい女性で、苦難を経た幸福の獲得をものがたる。

フランスの伝承が知られており、(6)三人姉妹の末娘の物語となっており、鏡が「生命の指標モティーフ」に使われている（指輪の場合もある）。また、変形も報告されている。(7)同構造の物語は世界に点在し、ドイツ「蛙の王子」は周知され、北東アジアには中国「蛙の息子」、韓国「青大将賀」「ひきがえる賀」、日本「たにし長者」（たにし息子）が伝わる。こうした面から、『天稚彦草子』は世界性をもつ物語ではあるが、「エロスとプシュケ」との対応は、現段階では多くの共通発想の物語類の彼此（かれこれ）としておくべきである。

三、物語草子としての乾陸魏長者物語

作品名は、男主人公名「天稚彦（あめわかひこ）」に拠っている。そのもとは、古代神話の神名「天若日子（あめのわかひこ）」である。天若日子は、天孫降臨に先だって高天原（たかまがはら）から地上（葦原の中つ国）平定のために遣わされたが、大国主命（おほくにぬしのみこと）の娘の下照姫（したてるひめ）と結婚して地上に留まったため、高皇産霊尊（たかみむすびのみこと）が放った矢で射られたという（『日本書紀』神代紀・下）。

作品の成立は室町前期の十五世紀始めと見なし得る。同内容の物語がその時期の古典注釈書に記載されているからである。(8)ついては、これまで『天稚彦草子』はそれをもとに編まれたとされてきたが、いかがであろうか。(9)『古今和歌集』に次の歌が載る（秋下、一七五、詠み人知らず）。

天の河紅葉を橋に渡せばや七夕女の秋をしも待つ

天の川紅葉で美しく飾った橋を架けたいものだ、七夕の織

女が秋の到来を待っている、とはいかにも秋の情調にあふれている。ついて、室町前期の注釈書＝古今集註は釈して「乾陸魏長者物語」（乾陸魏長者譚）を掲げるのである。なおこの古今集註は為相註と通称される冷泉家流注釈書であり、十五世紀の編著は為相註とされる。これまで釈文はなく、新たに作成した。⑩

釈文「乾陸魏長者物語」

此の紅葉の橋を天の河原に渡して七夕、彦星に逢ふことは、昔、唐土に乾陸魏長者と云者あり。その下部の下女、井のもとにて物を洗ひけるに、大蛇出で来て、口より結びたる艶書を吐き出だして、彼の蛇、この下女に向かひて曰く、此文、長者に持ちて行きて見せて、「長者の娘三人のうち、いづれにても一人我に得させよ、さらずは、長者父子五人、眷属数万人、皆一時に破損すべし」と言ひて、「若し呉れば、是より東の方の山中に、七間四方の長屋あり。その中の間に興をかきすへて、皆の者をば帰すべし」と、云々。その下女、むくつけく思ひながら、長者に行きて、しかじかと云。

（長者は）寄りて来て見るに、臥長三尺ばかりの大蛇の長

さ二丈七、八尺ばかり也けり。見るに、まことにむくつけし。

（大蛇が）先に言ひつかはしつるがごとく云ければ、（長者は）「承け給ひぬ。三人の娘に、さ申してこそ試み侍らめ」と言ひて帰れば、蛇も帰りにけり。

さて、此長者、帰りて、ものをも食はず、歎き臥したり。

すでに娘ども是を知らずして、父の患ふ、訪はんとて詣づ。長者、蛇の言ひしことを語りて、「一人も遣はさずは、その事、父母ともに五人、眷属数万人、一時に失せぬべし。その事無益と思ひて、一人の子をやらんとすれば、いづれをやるべしともおぼえず。皆、子なればさし放ち難し。これを聞きて、病となりて、物も食はれぬ也」と言ひければ、（大娘、）「まことに気疎し。いかなるにても、人ならましかば、御命に代はりても罷るべきにて侍る、さるむくつけきことならんには、たとひ一日に皆失はるる事也とも、いかがはせんまま、見ては罷りぬべしともおぼへ侍らず」と、帰りぬ。

その後、二女来て、病の様をも問ふに、上のごとく答へて帰りけり。此二女も先の姉のごとく答へて帰りけり。

（長者は）理に思へば、恨むべきにしもなく、ただ我ら困ずべきにこそと、いとど思ひ勝りて患らふに、三娘はことに幼くて、わづかに十三歳ばかりになりにけり。かかれば、

いとど怖ぢ惑はんずらんと思へば、父母も中々言ひも出でぬに、父の物食はぬことを歎きて、来て問へば、（長者は）力なくてしかじかと始より語りて、「姉二人は否と言ひて去りしかば、理に恨むべき事なし。まして、そこは幼くをはせば、いとどさぞ怖ぢ給はんずるよし。我ら子ども共のゆへに、皆滅びん宿因にこそとて、約束の日も近づく。それにしては、皆我らより始め牛馬眷属にいたるまで、失せなんずるにこそと思はば、心細く悲しき也（なり）」と語る。

この娘、つくづくと聞きて、涙を流していはく、「我等が、かく人となりて、楽しみ栄へたるも、父母の御徳にあらずや。されば、我が身、父母の御ためには、たとひ火に入るとも、水に入るとも、鬼に食はれ、神に取らるるとても、父母の御命にだに代はり奉らば、さらに歎きとすべからず。我一人死して、父母兄弟をも、奴婢、奴をも助けんことは、かつは父母の命に代はり奉り、かつはそこばくの物の命をも助くる功徳たるべし。しからば、三宝憐れみ給ひて、たとひ身は死ぬるとも、後生は定めて極楽へぞ導き給ふなれば、妾罷りなん。御心安くおぼしめして、はや物参れ。何しに心苦しとおぼしめす

かにいはんや、我行きても蛇に食はれなんず、行かずは、又、父母兄弟奴婢牛馬六畜にいたるまで失せなんずるなれば、とても一度は死ぬべき事にあむなれば、我一人死して、父母兄

の御命にだに代はり奉らば、

ても物参れ。何しに心苦しとおぼしめす

なん」と言ひけり。これを聞き、父母ならびに奴婢、奴まで袖を絞りて愛をしみ悲しみけり。

さるほどに、既に約束の日、明日と言ひけるとき、我が方に告げつる、「我々物どもに、ほどほどに従ひて、形見ども取らせ、忍ばるべき事どもをしつつ、行水し、身を洗ひて、皆滅びん宿因にこそとて、約束の日も近づく。それにでとて身を離れざりける。観音経の巻たる持ちて、すでに輿守仏に観音の金銅の像のおはしましける一体ぞ、最後まに乗りけり。父母より始め、そこばくの上下の物ども、ただいま家中より死人を取り出だすがごとく、哭きとむ声、釈尊の入滅のいにしへにもかくやとおぼゆ。

さりけれ共、この女は方々に暇乞ひて、「はやはやとく出で去ね。遅くは彼蛇来て、誰をもや悩ます事もや」と、この娘ひとすぢに思ひきりてありければ、急ぎけり。

さて、見も及ばぬ珍財を、父母は我らが命に代はればとて、添へて送りけり。彼蛇の教へ（へ）し山の里に掻き行きてみれば、ゆゆしげなる殿造り、三つば四つばにせり。その長屋の中の間に、輿をば掻きすへて、送りの者どもは皆泣く泣く帰りぬ。此女ばかり残り居て、観音品誦み奉りていたるに、臥長三尺ばかりなる蛇の長さ二丈ばかりなる這ひ出で来たり。眼は日月のごとく、口は獅子の口を開きたるに異ならず。舌を出だして色めく。

ややしばし、この女を守りて、この蛇の言ふやう、「小刀

や持ち給へる。我が背を尾のもとまで破りて賜べ」と言へ

ば、気疎しとは思へども、硯の小刀を取り出だして、教への

ごとく破りけり。破りぬれば、彼蛇の中より十七、八は

かりなる男の、色白く見目美しきが、辺りも照り輝く斗な

る男の、玉の装束に玉の冠りしたる、すべて此世の人とも

おぼえぬが出で来て、かの蛇の殻をばかい巻きて、ささら

打ち座して、此女と夫婦と也て、愛で楽しとも言ふはかり

なし。眷属も、いづくよりか来て、仕はれかしづきけり。

さるほどに、この父子、一七日を経て、もし彼蛇の喰

残したる骨なんどあらば、取したる骨なんどあらば、取りて

孝養せんとしけるほどに、人を遣はしたれば、死はせで、ゆ

ゆしく富み栄へて居たり。男も蛇にてはあらで、美しなん

どは、世の常にも言ふべき事にあらねば、来たりつる物ども

も思ひに相違して、嬉し涙はさら也。

さて、この由を長者に語れば、喜び、強罵りて、父母急ぎ

行きて見るに、後園、倉の数、数へ尽くしがたく、庭の砂子

まで金を敷き、玉を敷けり。生ける仏の御国なんどに生ま

れたらん心地して、嬉しなんどは中々なり。

婿君のありさま、見し蛇にてはあらず、辺りも照り光る

人のさま也ければ、手を合せて、仏なんどを拝むがごとく拝

み入りたり。是を見て、「否」と言ひし娘どもは口惜しく妬く、

「我行かで、我行かで」と、悔しくさへなん思しける。

さて、この女、親のもとに住みける時より、鵲を愛して

雄雌ともに飼ひけり。彼送りける時にも、輿の前後の棟木

に雄雌ともに居て共したりけり。今も愛をしみ飼ひけり。

さて、この夫、妻に会ひて言ひけるは、「我は四王天に住

む梵天王の子にて、彦星と云者也。昔、そこと契りありし

ゆえに、そこと夫婦たらんために、下界にこの三年は住みぬ。

さして、天父に障がるべきことあれば、我は帰り昇りなん。

かまへて、あの朱の唐櫃ばし開け給ふな。もし此〈以下、岡山大

学池田家文庫蔵本〉年三月には必ず帰り来んずる也。もし此

朱の唐櫃開け給ひたらば、いかに思ふとも、え帰り来まじき

なり」とて、「かの朱唐櫃の錠の鍵を放ち給そ」とて、預け

をきて空へ昇りけり。

さて、この父母婦ども、殿のたがひ給へる留主のつれづれ

慰めんとて、集り来て遊ぶ。後園の倉どもを開きて、言ひ

知らぬ宝どもの多き事を愛でののしる。「この朱唐櫃をば懐

しかれど、さる要ありて、開くまじき物にて侍り」とて、執

念く開けぬを、「さしもの宝物の入たる倉をだに開け給ふに、

是をしも開けじとの給ふは、猶優れたる宝のあるにこそ」と

おぼつかなく訝しさに、「鍵はいずくにぞ」と、こそくりて

言はせんとすれども、「さる要あれば得らなん、開けじ」と、まめやかに拒ふを、婦力強き者にて、錠を捩じ破りて、開けてみるに、細き煙の一筋立上りたるばかりにて、何もなかりけり。「げに殊なる物もなし」とて打ち捨てて、又余をぞ探しける。此妻はいと心憂く、浅ましくおぼえて、泣きけれども甲斐なし。

さて、この夫の約束せし月を待ちいたりけれども、見えざりければ、思ひ詫びて、なを悲しみけるに、この飼ふところの鵲二羽ともに羽を並べて羽の上に、此女を乗せて、遥かに空を指して昇りぬ。四天王に至りて、夫の教へのごとく、梵天王の御子彦星の有所を逢へる天人に問ふに、教へければ、尋ね行きにけり。

夫云「我、約束せし月日下るべしといへども、我訳せて降りし物入れたる唐櫃を、さしもなき開け給ひそと申し置き侍りしを、開けて人の見給ひしかば、その空煙となりて昇りにけり。さるにては、何に託してかは降らん、思ひながら此三年をばさて過ぐしつるに、喜びておはしましたり。ただし、ここには人間の来たらぬ所なり。我が親にそのよしを申さではあらじ」とて、しかじかと語りければ、梵天王、

（梵天王）「さるべき事にもあらじ」〔但し〕、我に天の羽衣を織りて与へば、そこと逢ふことは許すべし。そこは又、我に千頭の牛あり。それを七日が間牽き飼はんや。さらば、彼女に逢ふことを許すべし」と云々。彦星のいはく、「然かまでこそは侍らめ」と言ひて、此よしを女に語る。「織り習へる事はあらねども、心ざしの切なければ、仏にまかせ奉りて織るべし」と言ひて、羽衣を織るに、仏是を憐れみて、易く織らせ給へり。彦星は七日、千頭、牛を牽き飼ひければ、彦星を牽牛と云也。彼女をば、羽衣織りけるゆへに、織女と書きて七夕と読む也。

（梵天王）「此上は力なし」とて、逢ふ事を許す。「但し、月に一度逢へ」と言ひて、瓜をもて投げ打ちに打ち給へり。彼俵が潰れて、天の河となり、年に一度逢ひ給ふは、月に一度逢へ」との給ひけるを聞き違へて、年に一度と聞きて、年に一度ありと云々。

倶舎論 云 天の河は象の息也とも言へり。七月七日に彼梵王の許しを得て、彦星、織女に逢ひし時、彼天の河深くて渡りえ給ふべきやうなかりければ、彼鵲雄雌羽を並べ、紅葉を食ひて橋となして渡し奉りしより、天の河に紅葉の橋、鵲の橋と云事はある也。

人間五十年は、四王天の一日一夜なり。されば、人間の一年一度に逢ふと人の思ひ奉れども、一日夜に五十度逢ひ馴

れ給ふ物を。鵲の、天河に羽を並べ、紅葉を食ひて渡しし事も、初会時の事也。ただ詩歌には、年ごとに七月七日に逢ひ給ふよしを言ひ習はしたり。知り難く、思ひ取りて言ふべからず。（以上）

四、鬼の言い分

乾陸魏長者とはいかにも変わった名前である。中国の七夕説話〈鵲の橋〉に触れており、大陸舶載の物語かと思わせるが、いまだ中国古典には同様のものは見ない。あるいは、日本でそのように装って創作したのだろうか。

この乾陸魏長者物語（以下「長者物語」）は彦星と織女星（＝七夕）の人間時代の愛をものがたり、天の川は瓜を投げつけたからできたと説いている。まさにテーマが『天稚彦草子』と一致し、ストーリーも酷似している。そこで、この「長者物語」が『天稚彦草子』の原拠あるいは典拠とされてきた。しかし、ことは簡単には片づかない。両者間の事柄の有無、表現の多寡の差異は顕著である。詳しくは別稿（注1）に譲るとして、本稿の課題たる「人臭い」話に関わることのみを触れておく。

そして、「ただし、ここには人間の来らぬ所なり。我が親

にそのよしを申さではあらじ」とて、しかじかと語りければ、梵天王『さるべき事にもあらず』と諫め」たのであった。彦星は、姫は人間であり、ここに居ることはできないとし、親に許しを得ようとした。しかし、父の梵天王はそれほどのことではないと制したのであった。…このあたりを、B系統は次のようにものがたっている。

鬼神有。神通自在の身なれば、此事（＝『天若日子のもとに姫が来たこと』）を聞き、天若御子の前に来たり。眼を苛げて言ひけるは、「いかなれば下界の人間を是にとどめ給ふぞや。それ天上は仏の国にて侍れば、凡夫の身を変へずして来る事、開闢より此方其ためしなし。急ぎ追下し給へ」と怒りければ、御子の給はく、「汝魔縁の身として、我前に是非なくいたらんこと、天の怖れはいかがせん」と、扇をもつて打ち給へば、さすが御咎めを憚りけるにや、御前を立ち、「つねには追返し申べし」と言ひ捨て、かき消すやうに失にけり。姫君、あまりの恐ろしさに、宮を変へてぞ住み給ふ。

（安城市歴史博物館蔵『七夕の本地絵巻』（注11））

鬼神は、姫の滞在は仏の国を荒らすと怒る。天若御子が扇で打ち返し、魔物であるのに、私の前になぜいるのかと居直ると、鬼神は姫を追い返すぞといって消えるように失せた。

鬼神が姫を否定するのは、天上界は仏の国であり、凡夫（ぼんぶ＝煩悩に束縛され迷っている人）は立ち入ることができないとの仏教の教義に拠ったからである。

「人臭い」話 日本編

（一）『天稚彦草子』の「しはら臭や」

では、A系統では鬼神はどのようにいったのか。じつに明快である。天稚彦は姫に告げた。[12]

「さても心苦しきことのあるべきをば、いかがし侍るべき。父にて侍る人は鬼にて侍る。かくておはすると聞きては、いかがしきこえんと、わびしき」。

（…父は鬼であるから、ここに姫がいらっしゃると聞いたら、どんな仕打ちをするだろうか心配だ。…　姫は大変驚いたが、）

「よしや、さまざま心つくしなりける身の契りなれば、それもさるべきにこそ。ここを憂しとても、また立ち帰るべきならねば、あるにまかせて。」

（仕方ない、いろいろと気をもむことの多い我が身の定めであり、これもそうなのであろう、もう帰るわけにもいかないから、なりゆき任せよう。…といった）。

かくても日数ふる（ひかず）ほどに、この親来たり。（御子は）女を

ば脇息（けふそく）に為して、うちかかりぬ。まことに目も当てられぬ気色なり。（親は）「娑婆の人の香（か）こそすれ。しはら臭（く）や。」とて、立ちぬ。

（そうして日が経って、親がやって来た。天稚彦は姫を脇息に変えて寄りかかっていたが、とても見てはいられないさまである。親は、人間界の者の匂いがする、しわら臭いといって去っていった。）

鬼は、その後もたびたび現れた。そのたびに天稚彦は姫を、扇、枕などにしなしつつ、紛らはしつつ在りふるに

（扇や枕に変えていたが、…親は、）

さや心得たりけん、足音もせず、みそかにふと来たり。昼寝をしたりけれど、え隠さで見えぬ。

（それと気づいたのであろう、足音を立てないで、そっと入ってきた。天稚彦は昼寝をしていたので、姫を隠すことができず、見られてしまった。）

天稚彦はやむを得ずありのままを語った。鬼は「では、おれの嫁だということだ。下部（しもべ）として使う者がいないので、貰って用事をいいつけよう」といった。

この「しはら臭や」を、新潮日本古典集成『御伽草子集』の注は「方言で、寝小便臭いことを「しわらくさい」という。下部として使う者がいないので（じょ）という。中世の「しはらくさし」が方言

となって残ったのである。時代別国語辞典・室町時代編3（三省堂）は「しわらくさし」を「身につけている物などが垢じみて、思わず顔をしかめるほど不潔である。『死腹臭』（黒本節用）、『Xiuaracusai』（シワラクサイ）「ひどく着古して長い間洗濯されなかった着物のような悪臭を放つこと」（日葡）」と掲げている。人間は、鬼からしてみれば、かくも強い臭いを発しているということのようだ。鬼はそれを嗅いで、「娑婆の人の香こそすれ」といった。「人臭い」である。この文言は物語史の所々に顔を出す。近代の著名な小説にも類似表現が見え、また民族や国を越えて民間説話がこれを取りあげている。

まずは、同類のものが「生臭し」である。『古語大辞典』（小学館）は②を「異様な臭さを放つ。不気味な匂いがある。多く、蛇・鬼などについていう。（略）『洞の内、生臭き事限りなし。……大きなる大蛇なりけり』（今昔・一三・一七）」とする。これは言い換えると、鬼からすると人間のほうがそうであるということになろう。

（二）『花世の姫』の「腥し」

お伽草子の継子物語のひとつに『花世の姫』がある。江戸時代前期、明暦（一六五五〜五八）ごろの刊行とされる絵入り三冊本が伝わる（室町時代物語大成10、岩波文庫〈旧版〉『お伽草

子』）。当該の場面をあらすじと原文にて掲げる。[13]

観音の申し子、花世の姫は九つのとき、母が亡くなり、三年後、父は後添えを迎えた。十四歳のおり、継母は美しい姫を憎み、武士に山中遺棄を命じた。乳母や女房は悲しみ憂えた。巫女に占わせると、明年の初秋には幸いがあると出た。

「これはさて置きぬ」。姫は山中をさまよって「山の神も哀れと思し召し、我を助け給へ」と祈るしかなかった。日暮れて遠くに焚火らしきが見えた。近づくと、岩屋の中より大きな声で「何者ぞ。此方へ来れかし」とあった。「顔は折敷の如く、目は窪く、鼻は鳥の觜の様にて先ばかり、額に皺を畳みて生ひ交ひ、球は抜け出でて、口は広く、牙は鼻の傍より男来りて、我に最愛して」ともに暮らしているという。また「或時この峰

姥は「元は人間にてありけるが、余りに長生きして子供も亡くなりて後、孫曽孫に養はれ候へども、我を憎みて家の中へも寄せ候はねば、山を家として」いた。また「或時この峰

姫は、姥の髪に巣くった虫を焼け火箸で取ってやると、「富士大菩薩の御前の花米」三粒をもらった。姥は、服する「と二十日は食べなくても力がつく」といって、さらに続けた。

「今、帰したく候へども、夫の鬼が来るべし。逢ひ給はば掴むべし。隠れ候へ」とて、岩屋の穴へ押入れけり。

生きたる心はなくて、涙に昏れ給ひけり。斯くて鬼風荒く吹きて、鬼来たりて岩屋の内を覗きければ、目の光雷光の如く、「腥き事の候ふなり」。姥答へける。「この程、谷へ捨てたりし首の候ふなり。風吹きて臭ふなり。」と言へば、鬼神に横道なしとかや、笑ひてぞ帰りける。」

姥は「その姿で帰るのは誰もが怪しむ。夏は余りに暑くて脱ぎしむ。姥が脱ぎ捨てている衣を授けよう」と与えた。里に下りると屋敷があり、女房が姥御前はどこから来たのかと訊いた。姫は火焚きに雇われた。…。この姥は山姥をモデルとしている。お伽草子や昔話に「姥皮」がある。山、森の老婆は、世界の民間伝承によくみる。

また継子や少年が夜中に山をさまよい、一軒家にたどり着く。そこに必ず山姥がいて、鬼が帰ってくるので隠れよという。果たして鬼は「人臭い」といって探しまわる。

(三) 狂言『朝比奈』──朝比奈三郎の地獄破り

※〈地獄の主閻魔王、〈、邏斎(＝托鉢して斎食を乞うこと)にいざや出でふよ。…住みなれし地獄の里たち出で〜足に任せて行程に、是は六道の辻に着た、詞「此所に待てゐて、罪人が来たらば、地獄へ責め落して〜くれふ」

シテ朝比奈一セイ〈力もやう〈、朝比奈は冥土とてこそ急ぎけれ シテ朝比奈の三郎何がし、思はずも無常の風に誘はれ、冥土へ赴く、そろり〜と参らふ。

ヲニ「はあ人臭い、罪人が来たそふな、されば罪人が来たく〜へいかに罪人急げ〜ところ、シテやい〜最前より某が目の前をちらり〜するは何ものじゃ。(14)

(『続狂言記』)

※閻魔「クシクシクシクシ、(と鼻を鳴らし、たちあがる)アア、人臭い人臭い。罪人が参ったさうな。どこもとにゐるとぢや知らぬ。(朝比奈を見つけて)されはこそあれ一段の罪人が参った。(15)

英雄の朝比奈三郎が閻魔王や鬼どもこらしめるという、おもしろい設定である。変わっているのは、武士が主人公で、異世界は地獄である。そして、鬼が登場するならば当然「人臭い」というのである。

(四) ラフカディオ・ハーン英訳「団子をなくしたおばあさん」「化け蜘蛛」

ここに挙げるのは、ラフカディオ・ハーン(Lafcadio Hearn、小泉八雲)編訳の「団子をなくしたおばあさん The Old Woman Who lost Her Dumpling」である(Japanese Fairy Tales、日本昔噺シリーズ Second Series, No.3)。明治三十五年(一九〇二年)に刊行

された。次に掲げる№2「化け蜘蛛」の前に配したのは、地獄、冥界つながりからである。この物語には、「地蔵浄土」の型に、婆さんの呪宝（杓文字）奪取と、人間の女が秘所をさらけ出して鬼を笑わせて逃げるという、「鬼が笑う」「鬼の子小綱」（後掲）におけるモティーフが重ねられている。

＊ **「団子をなくしたおばあさん」**[16]

…「まあ、お地蔵様、私の団子を見かけませんでしたかね」

お地蔵様は答えました。

「ああ、おまえさんの団子は、わしの前を転がっていったよ。でも、もうこれ以上先へ行かん方がいい。そこには悪い鬼が住んでおるからな。人を食う鬼じゃそうな」（略、同旨を三回繰り返す）

「団子や団子！　わたしの団子はどこに行ったのかい？」

すると、またお地蔵さまがいたので、尋ねてみました。（略、おばさんはお地蔵さんの後ろに隠れる）

ほどなく鬼が間近にやって来て、立ち止まると、お地蔵様にお辞儀をして言いました。

「こんにちは、地蔵さん」

お地蔵様も、とても丁寧に挨拶を返しました。

すると、鬼は突然、二、三回いぶかしげに鼻をくんくんと

鳴らしました。そして、大声で叫びました。

「地蔵さん、地蔵さん。どこかに人間の匂いがしないかね」

お地蔵さまは言いました。「おまえさんの勘違いじゃないかね」

「いや、いや」

鬼は、もう一度匂いを嗅いでみて、言いました。

「おれには人間の匂いがするぞ」

そのとき、愉快なおばあさんは堪えきれずに笑い出してしまいました。…

お婆さんは団子を追いかけて、地底の鬼の国に入った。次の「化け蜘蛛」では、侍は妖怪退治のため、誰も立ち入らない荒れ寺で一晩過ごす。二人ともに、いうならば現実の空間ではなく、非日常の体験であった。

次のハーンの編訳『化け蜘蛛　The Goblin Spider』（ちりめん本、Japanese Fairy Tales, Second Series, N.5）は、明治三十二年（一八九九）の刊行で、原話は岡山県の伝承話と思しい（日本昔話大成　岡山県）。日本語訳をあらすじとした。[17]

＊ **「化け蜘蛛」**

…その夜、侍は荒れ寺に泊まった。埃にまみれた仏様が祭られた須弥壇の下にうずくまり、夜が更けるのを待った。し

ばらくは物音ひとつ聞こえず、何も出てこなかったが、真夜中を過ぎたころ、ついに体が左半分、眼も片方しかない化け物が現れて発した。「ヒトクサイ！」。

侍がじっとしていると、その化け物は去っていった。すると、今度はひとりの僧が現れて、三味線を弾き始めた。あまりにも見事な音色だったので、侍は、これは人間業であるはずがないと見て取った。そこで刀を抜いて素早く身構えると、僧ははじけるように笑いだした。「わしを化け物とお思いか。とんでもない。わしはここの住職じゃ。化け物が寄りつかんように三味線を弾いておる。よい音色じゃろうが、少しばかり弾いてみてはいかがかな」。こう言って、僧が差し出した三味線を、侍は用心深く左手で受け取った。

そのとたん、三味線は蜘蛛の巣に、僧は化け蜘蛛に姿を変えた。気がついたときには、武者の左手は、蜘蛛の網に搦（から）めとられていた。（侍は身動きができなくなったが、果敢に戦う。蜘蛛は深手を負ったのか、姿を消してしまい、やがて朝日が昇った。）

まもなく人々がやってきて、恐ろしい蜘蛛の糸に巻き取られた侍を見つけ、救い出した。床の上には点々と血の痕があり、それをたどっていくと、お堂から出て、荒れ果てた庭にある穴へと続いていた。穴の奥からは、凄まじいうなり声が聞こえていた。侍たちは、穴の中に手負いの化け蜘蛛を見つ

けると、退治した。…

武士の化け蜘蛛退治の物語は中世にさかのぼる。お伽草子の初期作品『土蜘蛛草紙絵巻』や能『土蜘蛛』がある。ここでは荒れ寺が舞台となっている。片田舎で、人が寄り付かない夜の寺は、いうならば闇の世界、つまりは異界である。

昔話「化け物問答」、伝説「蟹寺」など、やはり妖怪が出現する。『百鬼夜行絵巻』の一本は、末尾に森の中の寺を配し、そこへ妖怪が行進する風景を描いている。ともかくも、異界の魔物、妖怪は人間の臭いを知っているのである。「人臭い」我々なのであった。

以降は、管見に入った昔話である。紙幅の都合上、該当場面を中心とし、あらすじに原文を交える（逆もある）。標題は掲載書での呼称である。なお、注目すべき箇所に傍線を宛てた。

昔話の「人臭い」話 日本編

＊「鬼が笑う」（新潟県南蒲原郡。関敬吾編『日本の昔ばなし（II）』（岩波文庫）

…あるところに、しんしょのよい旦那様あり、可愛い一人娘がいて、嫁入りの時、峠を越えていくと、まっくろい雲が降りてきて、花嫁をさらっていった。母親は気も狂わんばか

りに心配し、あちこちを探し求めた。山中に小さなお堂があり、今夜泊めて下さいと頼むと、中から庵女（尼）さんがいて、娘さんは川向うの鬼屋敷にさらわれている。おお犬、こま犬が張り番をしている、橋は、そろばん橋といって、その珠を踏まないようにわたらなければならないという。翌朝、母親は一本の石塔を枕にしており、庵女の霊が教えてくれたと知った。

橋を渡っていくと、機織りの音が聞こえ、娘と母親は再会した。娘は、鬼に見つかると事だからと、母親を石の櫃に隠した。そこへ、鬼が帰ってきて、「どうも人間くさい」と言いながら、鼻をくんくん鳴らしました。娘がそんなことは知らんというと、そんなら庭の花を見て来ようといいました。庭には不思議な花があって、家の中にいる人間の数だけ咲くようになっていました」。（略）。母娘は逃げだす。万里車がよいか、千里車がよいかと相談すると、庵女が出てきて、舟で逃げろと教えた。鬼どもは「この餓鬼は逃げやがったな」といって追いかけ、川の水を呑みほそうとした。また庵女が現れて、「お前さんたちぐずぐずせんで、早よ大事なところを鬼に見せてやりなされ」といった。庵女さまも一緒になって、三人が着物の裾をまくると、鬼は笑い出して追いかけるどころではなかった。…

＊「鬼の子小綱」（松谷みよ子『日本の昔ばなし』2、講談社文庫）。

…じいも泣いて、「やっぱりここにおったかい、（略）長い年月さがし歩いておった。どうしてここにこうして暮らしているのか」

とたずねると、娘はあの日鬼にさらわれ、いまは鬼の女房になっていると泣く泣く話してきかせた。

岩屋にはいるとりっぱな座敷があって、一人のきれいな男の子がいた。

「おらの子で小綱という。（略）もう連れて出られよう。折をみて逃げ出そうと思っていたところだ」

娘がそういって逃げ出そうと嘆いているところへ、ずしん、ずしんという地ひびきが聞えてきた。娘ははっと顔色を変えた。

「小綱、小綱この人はおまえのじいさまだから、おとうがなにをいうても、人間がここへきたと知らせてはならぬよ」

「おれは何もいわん、それよりじいさま、早うここさかくれろ」

小綱は、部屋のすみの櫃（ひつ）の中へじいを入れてふたをしめた。ともそこへ、鬼がどかりとはいってきた。

「きょうはあまり寒いので、格別よいこともなかった。なによりも火をたけ」

そういい、人間ほどもある大木をへし折っては炉にくべ、きながら、千里の車をとばしてくる。大川まで逃げて来て、

（略）その上にふんまたがって火あぶりしながら、じろりじろいと家のなかを見わたし、鼻をふんふん、ふんめかせた。

そこを渡ると、鬼の車は渡れないので、鬼たちは川の水を飲みほそうとした。そのあおりで娘たちの車は、鬼に捕まりそうになった。「娘はそれを見ると恥ずかしいのも忘れ、ぺらりとそをまくって、ぺたぺた、ぽんぽんと尻をたたいてみせた。鬼どもはあんまりそのようすがおかしかったので、うわっはっはあ、うわっはっはあと大口あいて笑いだしてしまった。その拍子に飲んでいた水をみんな（略）吐き出したので、五百里の車はまたつうーいと、押し出され向こう岸へ着いた。そうして（略）逃げきることができた。

「どうも人臭い、人間の臭いがする」

　鬼はじろりと娘を見ると、裏庭へ出ていったが、もどってくるなり雷のような声で怒鳴った。

「やいやい、ここに人間がひとりきておるな、裏に咲く乱菊は人花といって、人間の男がくれば男花、女がくれば女花が咲く。それがどうじゃい！男花がひとつ咲き増しとるわ、へたなかくしだてをせずに、人間の男ひとり、ここさ出してこう」

　その声に、櫃にかくれていたじいはふるえあがったが、娘はあわてたふうも見せず、

「じつは（略）、腹に子どもが宿ったらしい。それで花が咲いたにちがいない」

というた。鬼はひどく喜んで、酒を飲み食ろうて、そこに寝てしもうた。（略）

　…娘たちは五百里走る車で逃げ、鬼のかしらと、寄せ貝で集まった鬼どもは千里走る車に乗りこみ、ぶんぶん、ぶんめがして追いかけた。一方、小綱たち三人をのせた車も、山越え谷越え、ふっとんでいたが、ふと振り返ると鬼どもがおめ

小綱は成長後、人間を食いたくてたまらず、山で小屋を作り暮らしたが、火をつけて焼け死んでしまった。その灰は蛇や蚊や蚊の生き血を吸うようになった…。

《付記》このような場面を具え、類似の表現もつ昔話は他にも数種類がある。鬼が人間を「人臭い、人間の臭いがする」というのを、昔話研究家の花部英雄氏は、動物は人間を怖れ、人間の臭いに敏感であることが昔話に映じていると換言すると、鬼は人間の恐怖心の形象であり、つまりは異類

される（徳田補記。『天稚彦草子』B系統のムカデ蔵の責めに「三尺ばかりなる百足（略）人香のしけるを喜び、姫君の手足にとりつきける」とある）。換言すると、鬼は人間の恐怖心の形象であり、つまりは異類り、自然界の動物をその象徴とするのであり、つまりは異類

209　「人臭い」話 資料稿

の人間への畏れである。一方で人間は、動物の世界を侵した
のであり、異界侵犯である。三女が天上界を訪れたのは、夫
を想っての勇気であるが、また知らずと聖域を侵してしまっ
たのである。『天稚彦草子』A系統の「しはら臭や」は、人
間と自然界とは断絶しているとのことを示唆して極めて重要
である。

＊「鬼と三人の子ども」（山梨県西八代郡。関敬吾編『日本の
昔ばなし』Ⅲ、岩波文庫）。

　…婆様はあわてて「それ見ろ、わいらんぐずぐずしてい
るから、はい、鬼ん来たじゃないか、どうしるどう、さあ、
ちゃっとこんなかいはいれ」といいながら、三人の子ども
をむろ（穴倉）に入れ、かたく蓋をしてその上に筵をかけて
おきました。一足ちがいで、もう鬼が裏口から入ってきたが、
きゅうに鼻をふすふすさせて、「婆さんどうも人っくさい。
きっと、だれか人間がとまっているら」といいながら、鬼は
家のなかをほうぼう探しはじめました。（略。婆さんは先ほど
まで子供が三人いたが、今しがた逃げていったという。鬼は早速追
いかける。）鬼は、一速千里の靴をはいて飛び出した。しかし、
子供たちはみつからない。来すぎたかも知れないと、道端で
休んでいるうちに眠ってしまった。子供たちは一足千里の靴
を奪って、無事に家へ帰った。

（付記　孫晋泰著『朝鮮民譚集』（増尾伸一郎解説、二〇〇九年十
月、勉誠出版）の「日と月と星」は「鬼と三人の子ども」「鬼の子
小綱」の結合型だが、「人臭い」はない。）

＊「米ぶき粟ぶき（米福粟福）」（秋田県鹿角郡。関編『日本の
昔ばなし』Ⅲ

　むかし、米ぶきと粟ぶきという二人の姉妹が
ありました。米ぶきはさきの母様の子で、粟ぶきはあとの母様の子どもで
ありました。ある日、継母はふたりを栗ひろいにやりました。
米ぶきには破れ袋をもたせ、粟ぶきにはよい袋をもたせ」た。
（略。山のお堂の、木の皮はぎの爺様が袋をつくろってくれ、二人
はたくさんの栗を拾ったが、日が暮れてしまった。）一軒家の明
かりが見えたので行くと、「ひとりの婆さま（徳田補記、後
に「山姥」とする）がいましたので、「ひとばん泊めて下され」
と頼んだ。婆さまは『そんだらとめてやるが、いまに太郎と
次郎が帰って来ると、食われるから、おれの腰元さ入って寝
ろ』と、婆さまはいった。「そのうち、太郎と次郎が帰っ
て来て、『婆さま、なんだか人くさいな』と、いいました。
『さっきな、里の鳥がとんで来たから、それとって食ったが、
それだべ』と、婆さんは答えました」。…

*「龍宮の婿とり」（沖縄県宮古郡。稲田浩二編『日本の昔話』（上）、ちくま学芸文庫）

…妻子ある男が畑にいく途中、美しい女が現れ、嫁にするように迫る。女は男に、私の家を見せるからと、海に連れて行った。男は飛び込めないというが、女は二人で行くと、大きな道があり、きれいな御殿があるという。そこには龍宮の神様がいた。男はその嫡子となった。昼間は海底で過ごし、夕方になると妻子のいる家に帰った。

妻は、夫の様子がおかしいので、畑を見に行くと、荒れ果てていた。翌日、夫の後を追うと、海に入って見えなくなった。妻は、私もと海に入り、龍宮に行った。陰に潜んでみていると、夫は神様とその娘と手をつないで遊んでいた。

しばらくすると、神様が女や男を従えて、「真人間の匂いがする」といって、鼻をくんくんさせて捜しだした。妻はじっとしていたが、夫が見つけだした。夫婦は一緒に逃げた。夫は、私はもうここに暮らすことはできない、子どもは大きくなったので、助け合って暮らせといった。「その龍宮の神様は、いい人間の化け物だと言われている」。…

*「姉のはからい」（「姉弟と山姥」。佐々木喜善編『聴耳草紙』、ちくま文庫）

…姉コと弟がいた。二人して山へ栗拾いに出かけたが、姉が行方知らずとなった。奥に入って行くと、大きな館がある。姉はここにいるだろうと進むと、青鬼が寝ている。また行くと、赤い門があり、赤鬼が横になって番をしていた。館の玄関に行くと、姉の草履があり、姉を呼ぶと現れて再会した。姉は「室の隅の葛籠の中に弟を隠した」。

「夕方、館の主の鬼がどこからか還って来た。そして炉に踏跨がってあたりながら、これ女やい、どうも人臭いなァと言った」。姉がそんなことはないというと、鬼は「何匿すなと言って、庭へ下りて行って薄の葉を見て、これやこの薄の葉の上の露玉がひとつ殖えている」と言って、葛籠に眼をつけ、蓋を開けて弟を放り出した。

鬼は飯の食い較べをすべえというが、姉の計らいで、弟の椀には中にカサコ（小椀）を入れ、さっと飯を盛り、鬼の椀には捻りつけて山盛りに盛ったから、弟が勝った。入り豆の食い較べでは、弟にはあたりまえの煎豆、おのにには小石をがらがら入れて食わせたので、弟が勝った。翌朝には木こり較べをすべえとなって、姉は弟の斧をエガエガと磨ぎ澄まし、鬼の斧をばごしごしと石で刃を落しておいた。姉は鬼が木の皮ばかり剥いているの見て、弟に斧で首を斬れという。二人はようやく逃げることができた。…

＊「鬼の豆」〔同右〕

…弟が鬼の家にやって来ると、鬼デがたくさんの薪を担いで帰り、「人間臭い人匂す、ああ人間臭い人匂す」という。鬼と弟は据え風呂に水を入れる、藁縄を綯う、入り豆を一升食う比べっこをしたが、姉の計らいで弟が勝つ、「それから黒焦げになって食われない豆を、鬼の豆というようになった」。…

〈人臭い〉話 中国・韓国編

＊中国「鬼酒鬼肉」（『新齊諧』⑱）

丁愷という男がいた。ある時文書をもって旅に出た。鬼門関に至ると「陰陽界」と記された石碑が立っていた。丁愷は気になって、その境を越えて冥府の世界に入り、そのまま迷い込んだ。古びた廟に神像がありあり、傍らに牛の頭をした鬼が立っていた。埃だらけだったので、牛頭鬼の灰埃や蜘蛛の網を払ってやった。先に進み大きな川に出ると、女が菜を洗っていた。よく見ると、以前に亡くなった自分の妻である。妻は丁愷を見ると大変に驚いて、「どうしてこんなところにいらしたのか。ここは人間界ではない」といった。丁愷は道に迷ったのだといって、「お前はどこに住んでいるのか。いやに紫っぽい色をしてい

る」と訊いた。妻は、自分は死後、閻羅王の手下の牛頭鬼のところに縁づき、今はこの河西の槐の樹の下に住んでいる、洗っているのは紫河車つまり河西という胞胎で、子どもが生まれてから十遍洗うと器量が良くて世間でいう身分が貴くなり、二、三遍だと中くらいの身分となり、一遍も洗わないと汚く愚かな子になるのだといった。丁愷は妻に人間界に帰してくれと頼んだ。妻は、「わたしではだめです。主人が帰るのを待って、相談をしてみましょう。とにかくわたしの家にいらっしゃい」と答えた。

門を叩く音が聞こえて来た。丁愷はおどろき懼れて牀（寝台）の下にもぐり込んだ。女が門を開くと、牛頭鬼が家の中に入って来た。そして、牛の頭に手を掛けた思うと、すっぽりと脱ぎ取った。見ると、それは仮面で、「鬼と見えたのに、すっぱ眉目かたちも、笑ったり語ったりする様子も、ただの人間と変わりはなかった」。疲れたので、「酒でも飲ませてくれ」といったが「急に驚いたような顔をして」いった。「はて、いやに人間臭いぞ。どうしたんだね」としきりに鼻をくんくんいわせた。妻は隠しても駄目だと思ったので、牀の下から丁愷を引っ張り出して、「この人は、なんにも知らずに迷い込んだ」といって、命乞いした。

鬼は、丁愷を助けてやることにした。じつは、廟のなかで

顔中を灰だらけにしていると、この人が親切にふき取ってくれた、ただし寿命がどうなっているのか、明日、判官のところで帳簿を盗み見しようといった。三人は車座になって酒を飲んだ。「丁愷は酒の肴を挟もうと思って、箸を取りあげようとすると、鬼と妻とがあわててひったくって、『いけない、いけない。鬼の酒はいくら飲んでも別状ないが、鬼の肉を食べるといつまでもこの世界に留まっていなくてはなりませんからね』と注意した」。

翌朝、鬼は出かけ、日暮れにもどった。丁愷の寿命は尽きていない。人間界にもどれる、送っていこうといった。そして、土産に真っ赤な、腐りかかった肉を持たせた。金もうけの種になるといった。「その肉は河南の張某(なにがし)の大金持ちの背の肉だ。悪事ばかりをしていて、閻羅王が生捕りにして吊るしておいた。その肉がちぎれたのだ、傷口に効く」といった。丁愷は人間界にもどり、張の屋敷に行き、腐肉を塗ってやった。そのお礼に五百金の謝礼を得たのであった。

＊中国「マトモとマヤカシ──〈聴耳で禍福を分けた義兄弟〉(19)」(河北省)

マトモとマヤカシは義兄弟で、一緒に出稼ぎにいった。マヤカシは悪心を起こし、マトモを井戸に落す。じいさんに助けられたマトモは、また道を急いだ。日の暮れたころ、荒れはてた廟のそばを通りかかった。あたりには人家は見あたらず、腹がへってくたびれていたので、マトモは考えた。

「ここに一晩泊まって、夜が明けたらまた歩こう」(略)

マトモがそこへ横になっていくらもたたないうちに、ビュービューという風の音がして、三匹の妖怪が入ってきた。それはとんがった鼻のやつと、ぶらさがった耳のやつと、おしゃべりな口のやつであった。

とんがった鼻がはいってくるなり、叫んだ。

「人間くさいぞ、人間くさいぞ」

すると、おしゃべりな口が言った。

「気にしなくていいよ。殺されるとわかって、わざわざおれたちのところへ転がりこんでくるやつなんていないさ」

ぶらさがった耳が言った。

「みんな聞いたかい。この先にある村の跡取りなしの爺さんの家で、娘の病気のことで貼り紙を出したんだ。娘の病気を直してくれた者を婿にするそうだ」(略。マトモは、妖怪たちが娘の病気を直すには、裏庭の井戸にいる年取った亀を石灰で焼き殺し、中庭の古いエンジュの木の下にある石猿を起こし、病人の頭にはえている三本の赤い毛を抜かなければならないというのを聞き、それを実行して娘の病気を直した。その話を聞いたマヤカシのはもどって来て)荒れはてた廟に泊まって、夜の更けるのを

待った。

やがて三匹の妖怪がまたやってきた。とんがった鼻が入っ
てくるなり叫んだ。

「人間くさいぞ、人間くさいぞ」
ぶらさがった耳が言った。

「こんどこそさがし出そう。これ以上おれたちの話をきか
れないようにな」
おしゃべりな口が言った。

「そいつを八つ裂きにして、食ってしまわなくちゃ」（略）
三匹の妖怪はマヤカシをとりかこんで、うれしそうに言っ
た。

「今日ばかりはついているぞ。山盛りのごちそうがころが
りこんできたんだ」

〈付記〉事件は夜の廟で起きている。妖魅、魔魅が出没し、
とくに鼻利きが人間のいるのに気づくのは象徴的である。

＊朝鮮半島「地下国大賊退治」(20)

地下の国に大悪鬼が姫や三人の公主を攫(さら)っていった。王様
が群臣に相談すると、武士が悪鬼の退治と姫の奪還を名乗り
出た。王様は「誰であらうと姫たちを救うて来る者には我が
最も愛する末の姫を与へるであらう」といった。

武士は数人の従者を連れて「数年の間天下の方々谷々を捜(すみずみ)

し歩いた」。ある日、疲れ果て山で夢を結んでいると、白髪
の老人の「山神霊(やまのかみ)」が現れて告げた。遥か彼方の山に「悪鬼
の巣」がある。「二つの不思議な大岩」がある。取り除くと、
人間が入れるくらいの穴があり、降りて行くと次第に大きく
なり、「二つの広い世界の入り口に達するやうになる。そこ
が悪鬼の国である」。

武士は教えられたとおりに行くと、「不思議な岩と穴とを
そこで発見した」。従者に丈夫な綱と草筐を編ませて、穴に
降りよ、危ないと思ったら綱を振って知らせよと命じた。誰
もが少し降りると怖気づき綱を振った。そこで、武士みづか
らが降りると、難なく底に着いた。「そこには立派な大きい
世界があった。その中で一番立派な家が悪鬼の家らしかっ
た」。

様子を探ろうと、井戸の側の大木に登って見降ろしている
と、美しい女が水を汲みに来た。姫君であった。水甕に木の
葉を落とすと、「あなたは見受けますところ人間でございます
が、どうしてこんな悪鬼の窟へ入っていらしたのですか」と
訊ねた。武士が始終を語ると、姫は「悪鬼の家の前には獰猛
な門番がいます」と歎いた。

武士は「私は若い時或る道士に就いて若干の術法を習つた
ことがあります。では私が今西瓜に化けますから」と言って、

「十歩位の空中に於いて三度その身をでんぐり返したかと思ふと忽ち一つの西瓜になった。姫はそれを裳の裾に包んで難なく悪鬼の家の中まで運び入れ」た。

「けれども流石の悪鬼は『なんだか人間の臭ひがする。どうした訳か』と言ってしきりに鼻を動めかしてゐたが遂には大いに怒って姫たちを呼びだして之を詰問したけれども姫達は『平気な顔でそんな筈はございません。御病気中ですから気のせいでございませう』と胡麻化した」。

その後、姫たちは悪鬼の快気祝いと称して、酒宴を張った。悪鬼に三樽もの酒を飲ませ、自分たちの膝に枕させ、なぜ強いのか訊いた。「両脇に二枚づつの鱗がある。それが取れてしまふと俺の命はない」といって寝入った。姫たちがそれを小刀で切り落とすと、悪鬼の首はたちまち胴から離れ、天井に跳ね付いた。そして、もとに戻ろうとしたが、一人の姫がすばやく切断面に灰を振りまいたので付かず、ついに悪鬼は死んだ。

武士は姫たちを順に筐で救いあげたが、三人を上げると、従者は筐を降ろさず大岩を転がし落とした。武士が歎いていると、前の老人が現れ、一頭の馬を与えた。馬に乗って一鞭当てると、数十丈の穴を一気に跳びあがり、武士は地上に出た。馬は穴底へもどるが、切り殺された。王様は、従者に末娘を嫁が嫁うとして宴席で開いた。そこに武士が現れた。真実を知った王様は従者の頸を斬り、末娘を武士と結婚させた。

国は豊かに栄えた。

《付記》この昔話は、もとは演劇か語り物ではなかろうか。

英雄の化物退治譚に「人臭い」が用いられたのは、鬼に攫われた姫を助けようと地底に出向いたことに関係しよう。全体に日本中世の甲賀三郎譚（『諏訪の本地』）を思わせ、また古代神話の山幸彦伝承や『毘沙門の本地』にも樹上から水汲みの女を見下ろすモティーフがあり、鬼が剛いのはいわゆる鉄人伝説の一型であり、首が宙を跳ぶのは『酒呑童子』に通じ、家来に裏切られた英雄が孤島（＝異界）で苦難を経て復活するのは『百合若大臣』を想起させる。

「人臭い」話 ヨーロッパ編（付、ドミニカ共和国）

*ドイツ「黄金の毛が三ぼんはえてる鬼」（グリム童話KHM 28[21]〉

…王さまは、「福ずきん」をかぶった男の子が誕生し、成長してから王さまの娘と結ばれるとの噂を聞いた。不愉快に思って、両親をだまして奪い、箱に入れて川に流した。子のない粉ひきの夫婦がそれを大切に育て、立派な男子になった。

「あるとき、暴風雨におそわれた王さまがこの水車場に入

り込んで、粉ひきの夫婦に、この大きな男の子は誰か」と訊ね、夫婦が答えるの聞いて、「福をもって生まれてきた子どもにちがいないと気づいて、金貨を与え、手紙を妃のもとに届けよと命じた。手紙には「この書きつけをたずさえた男の子が到着したら、すぐさま殺して、うずめてしまえ」とあった。

男の子は手紙をもって出かけるが、道に迷い、日が暮れて大きな森の中にはいり込んだ。小さな明かりが見えた。そこには「お婆さんがたった一人、火のそばにすわっていました。おばあさんは男の子を見ると、びっくりして」わけを訊いた。そこは強盗の家であった。強盗はその手紙を読んで「この男の子が着いたら、すぐにお姫様と結婚させるようにと」書き替えた。お妃はすぐにそうした。怒った王さまは、「地獄から鬼のあたまの黄金の毛を三本とってまいらなくていかん」と命じた。

少年は旅に出た。大きな都の門番が市場の井戸が干上がってしまったのはなぜかと訊いた。

「おしえてあげますとも」と、少年はこたえました。「だけど、ぼくがもどってくるまで待ってください」。別の都の門番は「黄金のりんご」の木が葉っぱ一枚つけないのはなぜか、川の岸では、渡し守がずうっとこの仕事つづけているがなぜ

かと訊いたので、「おしえてあげるよ（略）だけど、ぼくがもどってくるまで待っててね」。

河の向こう岸に、地獄の入り口があった。そこは真っ黒で煤だらけで、「鬼は留守でしたが鬼のお祖母さんが、幅のひろい安楽椅子に、ゆったり腰をおろしていました」。少年は「鬼のあたまの黄金の毛が三本ほしい」、そうでないと「ぼくのおよめさんを、自分のものにしておけないんです」といった。

鬼のおばあさんは、少年を蟻にしてしまって、

「あたしのスカートのひだのなかへ這いこみな、そこにいりゃあ、だいじょうぶだ」と言いました。「よござんすとも」と少年は応え、道すがら訊かれた三つの質問の答えを教えてと頼んだ。「むずかしいことをきくんだねえ」、「しかたがない、おまえはだまって、じいっとしているのだよ、それでね、あたしが鬼から黄金の毛を三本ひっこぬくたんびに鬼がなにか言うのを、気をつけておいで」。

…日が暮れると、鬼が帰ってきました。鬼は、うちへはいるかはいらないうちに、なかの空気が澄んでいないことに気がつきました。

「くさいぞ、人間くさいぞ」と、鬼が言いました、「うちんなかが、なんだか変だぞ」

鬼はすみずみをのぞいて、さがしてみましたが、なんにも見つかりません。鬼のおばあさんは鬼をしかりつけて、「たった今しがた掃（は）いたばかりだ」と言いました。「ひとがちゃんとかたづけておいたものを、おまえがまたごちゃごちゃにしてしまう。おまえの鼻（はな）のあなんなかには、年がら年じゅう、人間の肉がこびりついているんだよ。さあ、すわって、おまんまでもたべなよ」

鬼は、ご飯（はん）をたべたりお酒を飲んだりしてしまうと、くたびれがでて、お祖母さんの膝にあたまをのせて、ちっとばかり虱（しらみ）をとってくれと言いました。

…おばあさんが鬼の黄金（きん）の毛を抜くたびに、鬼はとび起き、おばあさ今しがたの夢をきかせ、なぜなんだろうと訊くと、おばあさんはこれこれだと答えた。それを少年は聞き逃さず、帰りの途次、渡し守や門番に教えてあげた。少年はまた河岸の砂じつは金貨をたくさん採ってもどった。王さまはそれをきいて、大急ぎで河へ出かけたが、渡し守は棹（さお）を王さまの手に渡して陸に跳びあがった。それからというもの、王様は渡し守をつとめなければならなかった。

「王さまは、今でも渡し守をしているのかしら」
「あたりまえじゃないか。王さまの手から棹をとったものなんて、だれもないだろ」。

（付記　この昔話はヨーロッパに多く伝わり、南米に伝播している。少年の活躍は弱者の試練、成功をいう。そうした鬼の少年の成長物語や末娘・継子の幸福獲得物語に苦難の場面として取り入れられている。日本の「米ふく粟ふく」も相当し、次も同様である。）

＊ドミニカ共和国「悪魔の三本の毛」(22)

…若者が王女に恋をした。王さまは、若者に王女と結婚したければ、「悪魔の頭の毛三本」持ち帰れと命じた。若者は旅に出て、村の番人に「薬の泉」が涸れたのはなぜか、「金のリンゴ」がなる木が枯れたのはなぜか、川の船頭に一生この仕事をしなければならないのかと訊かれ、帰りにここを通りかかったときに教えるといった。地獄の入り口で、悪魔のおかみさんがいて、「わたしゃ、お前さんが気に入ったから、お前の望みをとげさせてあげようといって、若者を一匹のアリに変え、自分の着物の縫い目に隠してくれました。そこで若者はおかみさんに、自分の知りたい三つのこと（略）も尋ねました。おかみさんは、『頭の毛を三本抜くとき、聞いてあげるから、よく聞いておくんだよ』といってくれました。」

悪魔が帰って来ると、「ああ、人間のにおいがする」といったので、おかみさんは『人間のにおいがする』というのは、お前さんのくちぐせだよ。まあゆっくりおすわりよ」

というと、悪魔は腰を降ろしておかみさんにもたれかかり、やがて居眠りを始めました。おかみさんが毛を一本抜くと、悪魔はびっくりして「おい、お前何するんだ」と叫びました。

（略。毛を抜かれるたびに、おかみさんの質問に答える。若者は帰る途中三人に答えを教える。若者はお礼をたくさんもらう。）

「若者はたいそう金持ちになって国に帰りました。国王に悪魔の毛を三本渡したので、王はしかたなく王女との結婚を許しました。」

＊イタリア「七羽の鳩」[23]
　…娘のチアンヌは七人の兄弟を捜しに旅に出る。兄弟は妹が尋ねて来たので、「妹を千度も抱きしめてから、鬼に嗅ぎつけられぬよう僕たちの部屋にじっと隠れているんだよ」といった。鬼は兄弟を鳩にしてしまった。チアンヌはさらに捜索の旅を続ける。（なお、ここでは「鯨」「ネズミ」「アリ」「カシの木」が順繰りにチアンナに道を教え、またそれぞれが日頃の疑問の解決法を「時の母」に訊いてくれと頼む。また、〈時〉を恨む「老人」が、山上のあばら家（〈時〉の家）に行く方法や「時の母」が大変な老婆だと教える。チアンアはまた「時の母」からその息子のことを教えてもらう。）

　（付記　「時」「時の母」を擬人化している。不思議の物語では、人間、動植物と同じようにあつかい、原初の精霊信仰をうかがわせる。悪魔や鬼には必ず母の老婆がいて、次の例のように子どもを逃がす。日本の山姥もこれであり、物語は老婆の超自然性も語る。）

＊フランス「三人の子供とタルタロ」（「怪物タルタロ」[24]の内）
　…三人の孤児は恐ろしさにふるえ、体を寄せ合って息をひそめています。その時、タルタロが帰ってきました。家にはいるやいなやあたりをクンクンと嗅ぎまわり、
「ここにキリスト教徒がいるぞ」
「思ひちがいですよ、旦那さま、そんなものはいません」
「今はいないとしても、確かにここに来たぞ。臭いがするのだ。さあ、ほんとうのことを言わないと、たたき出すぞ」。召使いの女はおびえて、もうあえて逆らいません。…

　（付記　これは日本の「鬼と三人の子ども」（別記）と類話関係にある。）

＊フランス「悪魔の話」[25]
　…哀れな子供たちは暗くなるまでそこにじっとしていた。二人は森で夜になったのでとほうにくれた。男の子が樫の木のてっぺんに登り、明かりを見付けることにした。たったひとつ、明かりが見えた。（略）それはまさに悪魔の家だった。子供たちは戸口に立って、泊めて下さいと頼んだ。悪魔の女房は言った。
「おやかわいそうな子供たちね、でも泊めることはできな

いよ、悪魔の家だからね、あの人がもどったらお前さんたちを食べてしまうよ」（…子供たちは悪魔の子供とベッドを変える）

悪魔が帰ってきて、家にはいるなり匂いをかぎつけた。

「クン、クン、生肉の匂いだ、犬の肉だ」

「ばかだね、牝牛が子を生んだのさ」

いやちがうぞ。生肉だ、犬の肉だ」

「牝豚が子を生んだのさ」

「クン、クン、いやちがうぞ」

「まったく、情けない人だね。子供が二人道に迷って、今晩泊めてくれって頼まれたんだよ」

「そうか、そうか。夜食におあつらえむきだぞ」

真夜中に悪魔は自分の子供を食べはじめた。…他はあらすじ

＊スペイン「トカゲを信じた花嫁」(26)（カッコ内は原文のまま。

…貧しい男の前にトカゲが現われ、娘を要求した。娘は父親の相談に応じて結婚することになった。トカゲは鞍袋にお金をどっさり入れて現われ、二人は山の中の高い壁のあるところに入っていった。新郎は小さな穴からはいった。娘はとかげになれなかったので、なかなか穴に入れなかったが、なんとか入ると、内側には美しい家があった。二人が床につくと、夫は言った。

「七年間我々はベッドから起き上がれない、マッチをつけることもできないし、どんな明かりもつけてはいけない」

〈夫はトカゲになったり、王になったりした。娘は暗闇をたいそうこわがった。夫は言った。〉

「わたしの魔法が解けなくなった。お前とはもう一緒に澄めない。広い世界に旅に出る。七年たって起きた時、ナデシコが枯れていたら、私が死んでいる印だ、青々としていたら、わたしが生きている証拠だ」

〈七年たって、娘が起き上がると、ナデシコは青々としていたので、巡礼者のかっこうをし、施しを請いながら旅に出た。〉

「トカゲを信じて巡礼をしている巡礼者でございます」

と言って娘が声を掛けると、月が通り掛かり、

「人間の肉のにおいがするぞ。くれなければ食べてしまうぞ」

と言った。彼女が

「どうぞこちらへ、おいでください。トカゲを信じて巡礼している巡礼者でございます」

と言うと、月はクルミを一つくれ、そして

「三つ集まるまで砕いてはだめだぞ」

といった。隣の村へ行き、

「トカゲを信じて巡礼をしている巡礼者でございます」

星が通り掛かり

「人間のにおいがするぞ。くれなければ食べてしまうぞ」

と言った。

「どうぞこちらへ、おいでください。トカゲを信じて巡礼
している巡礼者でございます」

星ももう一つのクルミをくれ、そして

「三つ集まるまで砕いてはだめだぞ」

と言った。

また、隣村へ行った。

「トカゲを信じて巡礼をしている巡礼者でございます」

と言って物請いすると、太陽が通り掛かり、

「人間の肉のにおいがするぞ。くれなければ食べてしまう
ぞ」

と言った。…

「どうぞこちらへ、おいでください。トカゲを信じて巡礼
している巡礼者でございます」

太陽がもう一つのクルミをくれ、

「あそこの高いところに白があって、そこには王さまが住
んでいる。頼んでごらん」

と言った。

（付記　以下の展開は、おおまか「エロスとプシュケ」すなわち
「美女と野獣」と合致している。娘は、トカゲから人間に戻って王
となっている夫（＝エロス〈クピド〉）と再会し、幸せになる。い
じわるな王妃（＝アプロディテ）は召し使いになってしまう。この
伝承話には、天体の月、星、太陽が登場している。それぞれが「人
間の肉のにおいがするぞ」と脅している。娘は落ち着いて接して、
宝物のクルミをもらった。三つのクルミから金の雌鶏、金の糸巻き、
金のカップが出てきて、王妃はそれに眼がくらんで油断し、姫は王
に近づくことができた。姫は試練に絶えて報われた。それが、『天
稚彦草子』の姫の苦難の旅、鬼の拒否、難題・苦難の克服と対応し
ている。東西の民族は、こと女性の旅の困難を表象するとき、等し
く異界や天体の旅を想像したのである。ここでは、人間の肉の匂い
に執着している。敏感になっている。「人臭い」とは、人間を怖れ
て警戒する場合と、肉食の抑えがたい誘惑をも言外に含んでいるよ
うである。）

*スペイン「世界の三つの不思議」[27]

…王様の三人息子が、父のために三つの薬を求めて旅に出
る。上二人は出かけたきり帰ってこない。末の王子は歩きに
歩いて行くと、洞窟に出くわした。王様の三人息子が、父の
ために三つの薬を求めて旅に出るが、上二人は出かけたきり

帰ってこない。末の王子はどんどん歩きに歩いて、一つの洞窟に出くわした。それは風の洞窟であった。

風の母親の老婆が出てきて、「お前こんなところへ寄こすなんて、なんて悪い人たちだろう」と言った。王子は「私は世界の三つの不思議を捜して旅を続けているのです」と答えた。すると老婆は、「それでは中へ入ってここに隠れておいで。息子の風が帰ってきて、お前を見つけたら飲み込んでしまうからね」と言ってくれた。

そして老婆が教えた場所に隠れ終えないうちに、風が帰ってきて言った。

「ああ、人間の臭いがするぞ。どこにいるんだ。食ってやる。」

「息子や、これはお父さんの病気を治すために、世界の三つの不思議を探している気の毒な若者なんだよ」と老婆は答えた。

「それはわしにはわかりはしない。出て行ってもらおう。兄貴の太陽なら世界中のことを知っているから、教えてくれるだろう。ここを出て行って、太陽にわしから聞いたと言って世界の三つの不思議を探すのを手助けしてくれと頼むことだな。」

そこで、王子は次の日、太陽の家を目指して行った。（略。

老婆とのやりとり、同旨。

まもなく太陽が帰ってきて、「ああ、人間の臭いがするぞ。どこにいるんだ。焼いてやる」と言った。（略。老婆を

「それはわしにはわかりはしない。出て行ってもらおう。月なら教えてくれるだろう。ここを出て行って、月にわしから聞いたとのむことだな」と太陽は言った。

次の日、王子は月の住んでいる洞窟に着いて、ここは月の洞くつですかと尋ねた。（略。同じような老婆とのやりとり）

やがて月が空中を照らしながら帰ってきた。

「おや、人間の臭いがするわ。どこにいるの。食べてしまうわよ」と言った。

「いいえ娘や、これはお前の弟に教わってやって来た気の毒な若者だよ」と老婆は答えた。

「もし父親を治すため、世界の三つの不思議を探しにきたというなら、それを教えることのできる者は、弟の鳥の王様だけで、（略）世界中のことを知っているのですから、私に教わったと言って、あそこへ行くといいわ」と月は言った。

次の日、王子はまた出かけ、歩きに歩いて鳥の王様の住む洞窟に着いた。（略。前に同じ）

やがて鳥の王様が帰ってきて、「ああ、人間の臭いがする

ぞ。」どこにいるんだ。夕食がわりに食ってやる」と言った。

（略。前に同じ）

「それじゃ、わしは何もできないから、出て行くがよい。ただ鳥たちが世界中を歩き回っているから、知っているかもしれないぞ」と鳥の王様は言った。（略。鳥の王様はあらゆる種類の鳥を一揃いずつ呼び集めて、三つの不思議に事を尋ねたところ、足の悪い鷲が遅れてやって来て、三つの不思議を食べていて遅れたという。鳥の王は…）

「お前、この若者をその世界に三つの不思議の所へ連れて行ってあげられるかね」と鷲は尋ねた。

「はい、できますよ。しかし、途中で肉をたべさせてもらわなければなりませんよ」と鷲は答えた。（略。多くの肉を買い、自分の馬を殺して、集めた。鷲は時々「肉をくれ、肉をくれ」と言ったが、そのたびに、王子は肉を一切れずつ与えた。海の上に差し掛かった時に、最後の一切れをあげた。海のなかほどで、鷲はまた求めた。）

「もう肉はおしまいになった。私のお尻の肉を切り取るから、少ししまってくれ」と答えた。

すると鷲は、「いや、人間の肉は食いたくない。わしの右の翼の羽根を一本抜いて、海へ投げてくれないか」と言った。王子が羽根を抜いて海へ投げ捨てた。（略。以下、王子は狐に助けられて、城の巨人をだまして三つの不思議の「馬」「小鳥」「若い娘」を手に入れて帰る。兄たちは我が手柄と言い張ったが、狐が真実を明らかにし、末の王子は三つの不思議の中の美しい娘と結婚して、王様と王妃様となったそうだ。）

（付記　物語の始まりは日本の「奈良梨取り」に似ている。末っ子が苦難を経て成功したとものがたる。先の「トカゲを信じた花嫁」に似て風、太陽、月が擬人化され、順に「人臭い」という。主人公の旅は天界にまで及び、しかも、風は太陽を、太陽は月を名指しして、主人公を導く。『天稚彦草子』の末娘の天界遍歴は世界によくある設定である。）

「人臭い」話　シベリア・ウデヘ族　「カンダ爺さん」[28]

（会話一部、略）

…ある日、カンダ爺さんは魚を獲りに行ったが何も網に掛からず、背後から黒雲が迫ってきた。逃げていると大蛇が追って来て爺さんの体をきつく巻いて言った。

「私を養子にするなら助けてやろう。だが、そうしないなら殺すぞ」と言うので養子にすることを約束した。蛇は「お前の家の隣に、私が暮らすための穴を掘っておけ」と言い、爺さんの掘った穴に大蛇が来て眠った。魚の詰まった蔵が現れたかと思うと、次々とあらゆる食べ物や服が詰まった蔵が

七つ、あくる日には更に七つ並んだ。

大蛇は目を覚ますと嫁を探すように言った。爺さんが困っていると、「近くの金持ちのカンダ爺さんの家に娘が三人いる。粟粥を煮て茶碗に盛り、油塊も匙一杯分持って行け。結婚に同意した娘は、その粥を匙で食べるのだ。」と蛇が言う。結談してみよう」

貧しいカンダ爺さんは、近所の金持ちのカンダ爺さんの家に行った。一番目と二番目の娘は断ったが、一番小さな三番目の娘は、貧しいカンダ爺さんの匙で粟粥をすくって食べた。貧しいカンダ爺さんはその娘を連れ帰り、三番目の娘と大蛇は結婚した。

蔵には常に食べ物や着る物が詰まっていたので暮らしは結構なものだったが、妻は夫が蛇であることに思い悩んだ。ある日、目を覚ますと、傍らに美しい若者が眠っている。蛇の皮が脱ぎ捨てられて足元に蹴っ飛ばしてあったので妻は急いで蛇の皮を隠した。夫は目を覚まして返すように言ったが妻は皮を返さなかった。そうして夫婦は暮らしていった。

妻の二人の姉がこのことを知って、妹のところに毎日やって来ては、くすぐって皮のありかを白状させようとした。妻はどんなにくすぐられても秘密を洩らさなかったが、次第に痩せていった。蛇の夫が妻の痩せたのに気付いて訳を尋ねた。妻が打ち明けると、「蛇の皮をやってしまえ」と言う。

「二人は蛇の皮を火の中へ投げ込むだろう。そうしたら、皮は燃えて飛んでいくだろう。お前はその行方をよく見ておくんだ。私は、私の実家にお前を連れ帰ることを、実母に相談してみよう」

次に姉たちが来てくすぐった時、蛇の妻はこらえきれずに、長持の中に隠してあることを教えてしまった。姉たちはそれを焚き火に投げ込んだ。三人が急いで外に出ると、蛇の皮は燃えていて、空に飛んでいった。蛇の妻は嘆き、カンダ爺さんは二人の姉を殴った。

蛇の妻は薪取りに行って木の傍で眠り込み、夢を見た。夢の中で夫が「私は天に去ったが、お前を迎えに行きたい。しかし母が反対しているのだ。それでも私はお前を連れさらいに行くぞ」蛇の妻は舅と姑に天に行く事を話した。

やがて蛇の夫が馬で妻のところに降りてきた。妻を乗せて飛び立ち、天に着くと七日七夜、大地の匂いを洗い落とすために彼女を洗った。それから、母親のところに挨拶に行った。

母親は近付いてきて娘の匂いを嗅ぎ、地上の匂いがしないので結婚に納得した。

こうして夫婦は天で暮らし、やがて男の子も授かった。最後は天体の由来となっている。

（付記 これは「一番小さな三番目の娘」の物語である。…

———

およそ以上の「人臭い」話群が教唆するのは、東西を問わ
ず、日常と隔絶された空間があり、そこには人間はたやすく
行けない、立ち入ってしまったら超自然の援助者の力を借り
なければならない、そうした異界とは神秘ゆえに危険であり、
内部のモノどもは外部の人間の侵入を嫌っていて、他の動物
とは異なる独特の匂いを感知して分別している、といったこ
となのであろう。また、かかる物語を創出したのは人間にほ
かならない。換言すれば、祖は自然を篤く重んじ、怖れ畏
まっていたといえよう。

なお、もう一つ。夏目漱石の『我輩は猫である』(明治三十
八〜三十九年)は、漱石が作家として出発した記念すべき作
品である。いわれる通り、動物の視線からの人間観察は優れ
ているが、この小説も「人臭い」話の延長に位置づけても良
いのではなかろうか。吾輩たる猫は腹をすかして彷徨い、偶
然、英語教師の苦沙弥先生の家にたどりつく。「漸くの事で
何となく人間臭ひ所へ出た」とある。

猫は、人間ならば誰しもの感情や欲望やらには関心がな
い。同じ生き物らしきがそこにいることに興味をもつ。それ
を、人間が知らずと発散している異質の匂いによって判じて
いる。嗅覚で役に立つかどうかを嗅ぎ分けている。言い換え
れば、人間との付き合いは人臭いそのことで宥和し、あるい
は拒否している。猫は「人間臭ひ所」に立ち入った。漱石は
それを承知した「人臭い」話の語り手であったと考えられよ
う。

注

(1)『天稚彦草子』の成り立ちや物語構成を「天翔る物語——
室町のファンタジー」(『説話・伝承学』18、二〇二〇年五月予
定)にて論じた。本稿は、とくにA系統の表現を通して、その
伝承物語的特質を論じた。

(2) 土居光知「エロースとアメワカミコ」(『心』22・8、一
九六九年。転載、『神話・伝説の研究』一九七三年。著作集3、
一九七七年五月、岩波書店)。

(3) ジョーゼフ・キャンベル Joseph Campbell『千の顔をもつ英
雄』The Hero With a Thousand Faces (一九四九年。上、下。倉
田真木・斎藤静代・関根光宏訳、早川文庫、二〇一五年)。

(4) ブルフィンチ作、野上弥生子訳『ギリシア・ローマ神話』
(一九七八年八月、37刷一九九七年四月、岩波文庫)。

(5) 吉田敦彦『ギリシア・ローマの神話』(一九九六年十月、
ちくま文庫)。

(6) 『美女と野獣』、新倉朗子編訳『フランス民話集』一九九三
年八月、岩波文庫)。

(7) 「ちいさなカラス」、樋口淳・仁枝編『フランス民話の世
界』一九八九年十二月、白水社)。

(8) 三谷栄一『物語文学史論』一九六五年五月、有精堂)。片
桐洋一「古今集における和歌の享受」(『文学』43・8、一九七

八年十一月）。

（9）『天稚彦草子』と『乾陸魏長者物語』の関係については前掲注1拙論にて考察した。

（10）『古今集註』（京都大学国語国文資料叢書48、京都大学蔵本。岡山大学池田家文庫本と対校、翻刻 新井栄三・田村緑、一九八四年十一月、臨川書店）に基づき釈文を作成した。

【校訂方針】a・原文に句読点、濁点、漢字を宛てた。b・原文の漢字はそのままとし、読解の便宜のために（　）内に傍記した。c・必要に応じて読みを旧仮名遣いにて（　）内に傍記した。新たに漢字を宛てた場合、原文の仮名を読み仮名として残した。d・「ゝ」「〳〵」は通常の表記とした。「かゝれば」→「かかれば」、「中〳〵」→中々、「しかゝ」→「しかじか」、「われゝ」→「我々」、等。e・全体に以下を施した。会話主、動作主を補った。その場合、該当の箇所で（　）内に記した。会話は「　」内に記載し、また場面ごとに段落を設けた。

（11）『七夕之本地絵巻 たなばたのほんじ』（二〇〇四年十月、安城市歴史博物館）。

（12）新潮古典集成『御伽草子集』（一九八〇年一月、新潮社）。

（13）島津久基編校『お伽草子』（一九三六年十月、第28刷一九七三年九月、岩波文庫）

（14）新日本古典文学大系『狂言記』、元禄十三年版（『続狂言記』三・三）。

（15）新編日本古典文学全集60『狂言集』二〇〇一年、小学館）。

（16）ラフカディオ・ハーン、池田雅之編訳『新編 日本の怪談』（二〇〇六年七月、9版二〇一五年）。

（17）前注に同じ。

（18）松村武雄編・伊藤清司解説『中国神話伝説集』（一九七六年二月、11刷一九八〇年、現代教養文庫）。

（19）飯倉照平編訳『中国民話集』（一九九三年九月、岩波書店・岩波文庫）。

（20）孫晋泰著、増尾伸一郎解説『朝鮮民譚集』二〇〇九年十月、勉誠出版）。

（21）金田鬼一訳『完訳グリム童話集1』（一九七九年七月。22刷一九九〇年、岩波文庫）。

（22）三原幸久編訳『ラテンアメリカ民話集』二〇一九年十二月、岩波文庫）。

（23）ジャンバティスタ・バジーレ著、杉山洋子・三宅忠明訳『ペンタメローネ（下）』第四日第八話。二〇〇五年九月、ちくま文庫）。

（24）堀田郷弘訳編『フランス民話集 バスク奇聞集』（一九八八年八月、現代教養文庫、社会思想社）。

（25）新倉朗子編訳『フランス民話集』一九九三年八月、岩波文庫）。

（26）コルテス・イ・バスケス編、三原幸久訳『スペインの昔話』一九七五年二月、三弥井書店）。

（27）三原幸久編訳『エスピノーサ スペイン民話集』一九八九年十二月、第8刷二〇一五年二月、岩波文庫）。

（28）東京外語大学アジア・アフリカ言語文化研究所「民話資料」（http://hokuto-asia.aa-ken.jp/r/tale/show/57）。

（29）『定本漱石全集』一（二〇一六年十二月、岩波書店）。

お伽草子擬人物における異類と人間との関係性

——相互不干渉の不文律をめぐって

伊藤慎吾

いとう・しんご――国際日本文化研究センター・客員准教授。専門はお伽草子研究。主な著書に『中世物語資料と近世社会』（三弥井書店、二〇一七年）、『擬人化と異類合戦の文芸史』（三弥井書店、二〇一七年）、『南方熊楠と日本文学』（勉誠出版、二〇二〇年）などがある。

室町時代から近世前期にかけられて作られたお伽草子には、人間以外のキャラクター（＝異類）が夥しく登場する。その中には神でもなければ妖怪でもない、いうなれば物の《精》たちが物語世界に増殖した時代がお伽草子の時代であったともいえるだろう。本稿はこうした有象無象の物の《精》の性格や与えられたイメージを通して、この時代の擬人物の特色を考えてみる。

人ならざるもの＝異類が仏教的な譬喩譚を離れ、世俗的な物語世界の住人として大いに躍進するようになったのは、室町時代のことである。鳥獣虫魚の四生それぞれが世界の中で恋愛をし、合戦をし、詩歌を詠むなどする物語草子が次々に生み出されていった。それらを異類物と総称する。中には人間によって退治される妖怪変化を描くものもあるが、そうではなく、人間と変わらぬ社会を描くものも少なくない。それらを特に擬人物という。つまり人間や人間の世界に擬えた異類や異類の世界を描いた物語を称して、かく呼ぶのである。

擬人物の物語世界は、人間と類似する社会がそれぞれの種族（鳥・獣・虫・魚・草木・食物・器物）の間で形成されている。彼らは人間の文化や歴史に通じていることも少なくない。とりわけ歌学や武家故実、歴史上の人物が話題となることがしばしば見られる。もちろん異類の物語とはいえ、人間が作ったものなのだから当然である。作者たちは異類の言動を通して、これらの知識を示しているわけだ。

しかし、では、物語の中で人間はどのように異類と関わら

せているのだろうか。擬人物に限ってみると、テーマが合戦であれ、恋愛であれ、直接的な交流を持たない点に特色があるように思われる。そこで本稿では、まずこの点について検証し、その上でその背景に窺われる異類と人間との関係性を考えてみたい。

一、相互不干渉の不文律

（一）人間と異類の社会

山の神と海のおこぜ姫の婚姻を描いた物語に『おこぜ（をこぜ・山海相生物語』という作品がある。その冒頭に次に挙げる一節がある。

　沖ゆく舟の風のどかなるに、帆かけて走る歌うたふ声、かすかに聞えて、思ふことなくみゆるも、いとおもしろし。

（東洋大学所蔵絵巻・『続お伽草子』）

　沖を行く舟を眺め、歌を歌う声を聞き、その情景を面白く感じている主体は誰か。それは人間ではなく、魚類である。絵巻では帆掛け舟が海に浮かび、浜で塩を焼く庶民の姿が描かれている。その視線は魚から放たれているのである。

　近世初期に成った『魚太平記』は魚類の世界を描いた作品である。淀川を舞台に、淡水魚と海水魚の合戦がコンセプトとなっている。この作品にも次のような一節が見える。

　山城国淀川の深淵に。鯉山城守源味吉といふ者あり。深（み）なれば。河水も漸（やうや）くぬるみ。泳遊も自由の折からなれば。河口の浪のはな一見のために。一族郎従を召しつれ。淀川の淵を立出（たちいで）。鵜殿の角くむ芦を分（わけ）。江口の君の旧跡を一見し。それより川ぐちの浪のはなを詠め。

（『魚太平記　校本と研究』）

　春を迎えた時分、淡水魚方の大将鯉山城守味吉が一族郎党を召し連れて河口の波の花を見に行った。そこで江口の君の旧跡を見物し、花見をしながら歌を詠んだという。山城守一行の一連の行動は風流を知る人間と変わるところがない。

　人間社会の中に生きる鼠たちを描いた『弥兵衛鼠』には次のような一節がある。

　さても弥兵衛殿は、此まゝ野鼠になりてもいかゞせんちと人里へ出でばやとおぼしめし、歩き給へば、いづくともなくいとかしこき鼠いで来たる。

（天理図書館所蔵奈良絵本・『続お伽草子』）

　鼠にも都鄙の別があり、野にあれば野鼠、人里にあれば家鼠となる。文化的な生活をするならば人里に出るに如くはないということで、弥兵衛は人里に向い、賢い鼠に出会う。

　『虫の歌合』は虫の社会を描いた作品で、彼らの催す歌合とその顛末が描かれている。その発端部分で次のような一節

がある。

もろ／＼のむしたちあつまり給ひてうた合のありつると
うけたまはるたまむしを恋のうたになぞらへてよろつの
ことのはをつくせりはんじやはひきがいるいたしたるよ
し也いかなればとてむしのいゐにおとらんやすでに是み
なもとうぢはとりのいゐたいらうぢはむしのいゐふぢは
らうぢはけだものたち花はうをのいゐなんとゝきゝつた
へたりなま／＼に四かのなかれの中にてもみなもとなん
どいはれつるとりのいゐにてうた合のなからんはかひな
く侍らんや本よりうたはしらざりけれどむしのうたをさ
きにたてゝあとにつき侍らばうき世の中のとりさたもお
としめん事侍らじ
　　　　　　　　　　　　　　　　　　　　（古活字本）

冬の初めに秋の虫たちが庭前に集まり、歌合をしようとし
ている場面である。この物語では、鳥・虫・獣・魚の〈四
生〉を源・平・藤原・橘の〈四姓〉に擬している。人間社
会に対して異類の社会があり、異類の社会はさらに鳥・虫・
獣・魚それぞれの社会に分かれているわけだ。

近世初期に成立した『あた物語』は鳥を中心とする社会を
描いたもので、次のような情景描写がある。

人のかよひはまれに物しづかなる所なれはあたりの鳥ど
もあつまりて春の日のつれ／＼につばさをならべて物が

（近世文学資料類従）

たりをぞはじめける

人間の通い路ではあるが、通行が稀な場所なので、鳥たち
が集まって会話を始めるという場面である。この物語には鳥
以外の生き物も土竜が登場する。この社会では医師という役
割を担っている。「我もいにしへ典薬寮あるひは医博士等の
にはの土中にすみなれ医論講釈のたび〴〵脈の名などをはと
ころ〴〵きゝおぼえ侍れはかたらばやとおもひ」という土竜
自身の台詞から知られるように、医学の専門知識は人間の医
師宅の土中で聴いた医論講釈に基づいている。また次のよう
な一節もある。

諸鳥どもは此かたちにてのてらまいりはよそめもはゞか
りあれは人間のすがたをまなびてまいらんとてころもは
おなじいろなれとこゝろはおなじからぬてら〳〵へぞま
いりける

鳥の姿での寺参りは憚りがあるので、人間の姿を真似て参
詣したという。

また寛文頃に刊行された『勧学院物語』は勧学院の境内に
住む雀をめぐる動物社会を描いた物語である。前半は雀と鳥、
猫、蛇らとの対立、後半は雀の勝利（雛を取り返す）を祝う
鳥類や雀の眷属たちの宴が描かれている。雀をはじめとする
動物たちの行動に対して、同じ空間に住む僧は無関心である。

さて、今示した諸事例に共通することは、いずれも異類の視点に立っていることである。その視点からみれば、異類は人間社会と関わりを持ちながらも、人間とは直接的な関係を持っていない。『おこぜ』では舟を漕いだり、塩を焼いたりといった人間の営みは情景描写の中にある。あくまで背景に過ぎない。『魚太平記』では旧跡見物や花見、歌作といった人間と変わらぬ文化的営為を行っている。『弥兵衛鼠』では鼠が山野ではなく、人里での生活を望んでいる。『虫の歌合』では虫たちが人目も憚らず、庭前で歌合を催している。『あた物語』では人間の医師宅で聞きかじった医学知識を動物社会で生かし、また人間を真似て寺参りを行っている。『勧学院物語』では寺僧がいるのに関わらず、境内で動物たちが雀の雛をめぐって論争し、また宴を催している。

『おこぜ』や『あた物語』『隠れ里』のように人間社会と異類の社会が明確にウチとソトとして区別されているものがある。その一方で、『弥兵衛鼠』や『魚太平記』『勧学院物語』のように区別の見られないものがある。しかし、これまで見てきたように、空間的には区別はなくても、人間の視点、異類の視点としての区別がなされている。別の言い方をすれば、人間社会と異類の社会から一つの空間が成り立っているのである。

このように、擬人物の物語世界では、人間と同じ世界が、異類の視点で描かれているのである。つまり、人間とは異なる層が重なった状態になっているわけだ。

（二）人間による垣間見・聞き耳

では、擬人物の物語の中では、人間はどのように描かれているのか。先ほども見た『おこぜ』のように、完全に背景として描かれることもある。他方で、物語の進行に関わってくる場合もある。『こおろぎ物語』はコオロギをはじめとする秋の虫たちの歌会をテーマとしているが、設定として人間の視点が入っている。

> あやしの庵の草枕、暫しはこゝにかり寝して、憂き世の中をつくゞと、思ひ続けて日を送りける折節、秋の末つ方、庭の薄ももとあらみ、木の葉の色づく風に乱れ、そこはかとなく、物哀れなる夕暮に、ひとり寂しく月影に、心を澄ましし折節、傍なる萩の下葉の陰よりも、虫の数々集まりて、そゞろなる物語するを聞けば、いと哀れにをかし。
> （内閣文庫所蔵写本・室町時代物語大成）

晩秋の夕暮れ方、旅先の宿のそばの萩の葉の影に虫たちが集まって話をする声が聞こえてきた。引き続き催された虫たちの歌会を記したのがこの物語だという設定である。同様の歌会を記した物語の設定は散見され、たとえば近世前期の『諸虫太平記』も次の

ようになっている。

　つれ〴〵なるまゝに、日暮しながら、とある野辺に出む
かひて、心にうつり行、よしあし事を、そこはかとなく、
おもひ過ぐす折節、かすかなる、虫のこはねにて、物が
たりの音なんしける、あやしう社、物おかし、足をそば
だて、是をきくに、

　　　　　　　　　　　　　（無刊記本・室町時代物語大成）

とある野辺に行くと、虫たちの話声が聞こえる。それを聞く
と、虫たちが蜘蛛と戦をしようと話し合っているとこ
ろであった。器物たちの世界を描いた『調度歌合』の発端は
次のように描かれている。

　さてのみたちあかすべきならねば、みじかよも残おほか
る心地して、まどろむともなきに、おぼえなくものゝお
そろしきことぞある。ことやうなる御もののぐどもひし
〳〵ととりをかれたる、声々に物をぞいふなる。いとめ
づらかにて、みゝをたてゝきけば、このうちにとりては、
おもき人といふべきにや。

　　　　　　　　　　　　　　　　　　　　　　（群書類従）

　夏の夜、夢うつゝの中で、部屋に置かれた道具たちが会話
を始めた。それを寝ながら聞いて、後に筆録したのが本作品
ということである。　近世前期成立とおぼしき『ねこ物語』も
発端は次のようにある。

　また寝ぬ人や有と、　見れは、　さうしなと、　たてたるかた

にねこ二ひき、いとむつましけに、むかひゐて、ものか
たりし居たり、　いとめつらかに、　おもひて、きけは、

　　　　　　　　　　　　　　　　　　（室町時代物語大成）

みな寝静まったかと思えば、人の声が聞こえてくる。見れ
ば、猫が二匹、睦まじげに話し合っているのだった。それを
聞いて、後に物語草子に仕立てたのが『ねこ物語』であると
いう設定だ。

　『虫妹背物語』は虫の世界の婚礼を描いた作品で、写本と
して流布し、絵巻にも仕立てられている。

　秋の夕べは身にしむ色もさまざまに、ねざめがちなるよ
なく〳〵枕をそばだて、かれゆく虫のねをともとして、あ
かしぬる夜おほく侍るに、あるよ虫どもあまたよりあひ、
逢ふての恋あはぬなげきもさまざまおほかる中に、此玉
虫に誰もく〳〵こゝろをつくし、おもひどもはぬはなくは
侍れど、

　　　　　　　　（藤井隆氏所蔵写本・未刊国文資料）

　秋の夕べ、夢うつゝのうちに、虫の声を聞くに、集まって
美しい玉虫について話し合っていることを知る。先ほど掲
げた『虫の歌合』の発端も類似した設定である。

　とかくするほどにやうく〳〵秋もくれ無神月のはじめに木
からしのをともを寒ゆくゆふへはうつみ火のあたりにをき
もせすねもせぬまくらの上にかけさむき月さし入あれた

るやとはむしのねきくをとりところにしてといへる古事
なにとなくおもひ出るおりふし霜むすふにわのあさちふ
にかす〲あつまるむしの月にみへ侍しねられぬまゝに
まくらをそばたてよもすからかれらがありさまをみわた
るにいとあわれに又おかしき事も侍りし程にあけて物か
たりのたねにやとおぼゆるをこゝにかきつゝり侍る

（古活字本）

秋が暮れ、冬に入り、寝ながら庭前に集まる虫の声を聞い
ていると、歌合が催されることになった。夜が明けてからの
話の種にもなるだろうと、その様子を書きとどめたのがこの
物語であるという設定だ。『虫の庭訓』もはやり、

春すき夏たけて秋のけはゐのたつまゝに四方のこすゝも
漸々おかしう成行草村の露も玉とみかゝれみたりかはし
き虫の音もいとゝ身にしむ夕くれの池の水にすめ
る蛙の小蝶のねふりをおとろかしてうちかたらふを聞に
いとけうあること也けり

（奈良絵本絵巻集）

とあり、秋の夕暮れに虫たちの語らう様子を聞くという設定
をとっている。

さて、以上のように、人間は異類の社会と直接に交流を
持っていない。これらの物語における人間の役割は、異類の
社会で行われる歌合や歌会、合戦といった出来事に聞き耳を

立て、あるいは垣間見る。そして、珍しいことであるからと
て、書き留めるということである。異類の社会の様子は異類
では人間に伝えることができない。だから読者に伝達する役
割としての人間が必要となるわけだ。それが結果として枠物
語として形式に現れることになる。もちろん、仏教説話の伝
統的な譬喩譚のように、人間の視点を取り入れない形式もあ
る。しかし、人間を傍観者・傍聴者に仕立てることで、現在
の語りとしてのリアリティを与えようとした試みたのではな
いか。

物語の形式論としてではなく、人間と異類との関係性から
見れば、両者は付かず離れずの関係性を保っているというこ
とができる。異類物というジャンルから見れば、人間と異類
とは恋愛や婚姻といった関係性を前提とする異類婚姻譚を本
質とするもの、敵対関係を前提とする異類退治譚を本質とす
るものがある。擬人物は物語の展開に両者が関わることない。
人間はまったく出てこないか、出てきたとしても背景か傍観
者・傍聴者といった異類の社会を俯瞰する立場に位置付けら
れ、直接の接触は見られない。

このように、擬人物の本質を成すのは、人間と異類の相互
不干渉なのである。

(三) 〈受戒〉というモティーフ

さて、擬人物の本質が相互不干渉であると述べたが、しかし、それに反するモティーフがある。それは擬人化された異類たちを仏道に導くことである。

近世前期に成立したと思われる『花情物語』は植物の精たちが人間の僧（聖）によって出家遁世し、往生の素懐を遂げる作品である。非情の草木であっても有情の生類同様に成仏できるという意味で「花情」と名付けたともとれる。ある いは、花の精が現れる内容からすれば、「花情」は「花精」の誤写の可能性もあるかもしれない。ある晩、主人公の僧のもとに訪れた女性たちを見て、僧は「さてはみな〳〵、草花のせいにてありける」と認識する。そして、僧の教化を受け、信心を深めるのであった。この一連の出来事の末は次のように終える。

誠に、心なき草木とは申せとも、後の世をかなしみて、かゝるためしのありければ、はつかしなから鳥のあと、つきせぬことのかす〴〵を、筆にまかせて、かきとゝむ、後生の道を、しらせ給はすは、かの草木にも、をとるへし

（歓喜寺所蔵写本・室町時代物語大成）

つまり、生類と異なり非情の存在である植物であっても後生を思って仏門に入れば極楽往生の素懐を遂げることができ

る。ましてや人間においてをや、ということで、この出来事を書きとどめたという。これには聞き耳、垣間見という設定がなく、物語の進行に人間が深く関わっている。しかし、やはり異類たちの行状を筆録したという設定になっている。同じ頃に成立したと思しき『胡蝶物語』も同じテーマを持っている。物語の発端は次のようになっている。

我等は皆花の精にて候ふ、上人都に御座ありし時は、あけくれ寵愛せられ申せしに、いつしか捨てられまゐらせて、其妄執深き故に、これまで参り御結縁にひかれて、仏果をうくる事こそ有難けれ、

（天理図書館所蔵写本・有朋堂文庫）

花の精たちが女性の姿で現れた。彼女たちは僧が在京中に寵愛した庭前の花たちであった。その縁で仏果を受けに都を下ってやってきたのだという。

これらは草木国土悉皆成仏をテーマにした物語であるから、異類の出家そのものがコンセプトになっている。ところが次に挙げる『勧学院物語』は前半に異類同士の論争、後半に鳥類の歌会が描かれており、結末に雀の出家のモティーフを取り入れている。

〳〵はんがくゐんのほうゐんにまゐり。かみそりこほし五かいをさつかりしとき。ほうゐんなをばいかやうにつけ

申へきこそ。ねんかうか。はうかうか。このまれ候へとあ
りければすゞめこたへていわく。

（稀書複製会）

主人公の雀が勧学院で出家するにあたり、その儀式を住僧
から僧形となって他の付喪神たちを仏道に導こうとする役割
である人間に頼っているのである。「ほうねん上人のもんり
うにたづねあひて。しゆつけをとげて。なをれんぜうばうと
ぞ申ける。」と、正式に出家することで正統な浄土宗の門流
に加わることができたわけだ。先ほどの『花情物語』や『胡
蝶物語』もそうだが、遡って『十二類絵巻』の主人公の狸の
出家も同じだ。「いかにも自力の行は修しかたくおほえ当今
末法是五濁悪世唯有浄土一門可通入路の教こそ涯分相応の法
門なるへけれとおもひ定め法然上人の門徒に尋あひて出家を
遂名をば華乗房とそ名付ける」と、法然の流れの僧を頼って
いる。『源氏供養物語』も同様に、仏門に入る際には人間と
関わる趣向となっている。

仏の前では衆生は平等であるが、仏の道に入るには人間の
僧を受けるという条件付けがそこにはある。もちろん、得度
を受ける過程、つまり〈受戒〉が重要なモティーフとして取
り入れられている場合という前提があり、『精進魚類物語』
や『鴉鷺合戦物語』のように一言で処理されるものは別であ
る。その意味で非情成仏をテーマとする『付喪神記』で、付
喪神たちを出家させたのが数珠入道一連という同じ付喪神で

あって、人間ではないという趣向は例外的だ。恐らく仏具の
付喪神ではないという趣向を批判し、はじめ
人間を襲撃することや、人間を仏道に導こうとする役割
があったことによるのだろう。

ともあれ、これらの擬人物に人間が登場する場合、人間は
異類と相対化され、異類と同等に行動することはない。しか
し仏教唱導の要素が物語の展開に関わってくると、仏教のも
とでは同一の救済対象である衆生に変わりはないが、異類を
仏道に導く存在として人間との接触が必要とされると考
えられていた。だから擬人物では直接関わりを持たない人間
と異類との関係性であるが、異類を仏道に導くという条件に
あって、人間は能動的に関わることになるわけだ。中世の世
俗物語は、人間（社会）であれ、異類（社会）であれ、畢竟、
別できるが、末繁昌ならばそれぞれの社会だけで処理できる。
物語の結末が末繁昌で終わるか、往生の素懐を遂げるかで大
しかし異類が仏の教えを学び、出家する過程を描く場合は人
間を登場させる必要があると考えられていたのだろう。

二、不文律の成立

（一）擬人物の人間社会

では相互不干渉の不文律はいつ頃から定着したのだろうか。

擬人物を整理すると次のように示すことができる。室町期、室町末から近世初頭、近世前期と、おおよその成立時期を分けてみる。

【室町期】
複合　『十二類絵巻』『精進魚類物語』
鳥類　『鴉鷺合戦物語』『雀さうし』『雀の発心』
獣類　『東勝寺鼠物語』『筆結の物語』
虫類　『きりぎりす物語』『玉虫の草子』
草木　『はなひめの物語』

【室町末期〜江戸初期】
複合　『おこぜ』『弥兵衛鼠』
草木　『柿本氏系図』『花鳥風月の物語』『六条葵上物語』

【江戸前期】
複合　『四生（鳥・虫・魚・獣）の歌合』『魚虫歌合』『鶏鼠物語』『鳥獣戯歌合物語』『あた物語』『勧学院物語』『餅酒論』
鳥類　『鳥歌合・別本』『ふくろふ』『ふくろふ・別本』
獣類　『犬猿合戦物語』『馬猪問答』『ねこ物語』『のせ猿草紙』
虫類　『こほろぎ物語』『胡蝶物語』『諸虫太平記』『虫妹背物語』『虫の庭訓』
魚類　『鮑の大将』『魚太平記』
草木　『朝顔の露』『花情物語』『墨染桜』『姫百合』
食物　『酒茶論・別本』
器物　『調度歌合』

〈複合〉とは鳥・獣・虫・魚・草木・食物・器物というカテゴリーを越えて複数の種族が登場する作品を指す。たとえば『十二類絵巻』は十二支の動物たちと野生の鳥獣が入り乱れた物語であり、『精進魚類物語』は植物やそれを加工した食物と魚介類とが合戦をする物語である。

異論は出るだろうが、推定を含め、お伽草子擬人物の成立時期を暫定的に大きく三つに区分したが、時代的な傾向は特に読み取れない。ただ、近世に下っても室町時代物語風の作風の擬人物が作られ続けていたことは確認できる。

もう少しそれぞれの作品を掘り下げてみよう。室町期の擬人物では、人間、あるいは人間社会は異類、あるいは異類の社会とどのように関連付けられているのだろうか。まず『精進魚類物語』には次のような一節が見える。

城中にも、是を聞。納豆太、鎧踏張、大音声を捧て名乗けるは。神武天皇より、七十二代後胤、深草天皇には、五代苗裔。畠山鞁豆には、三代末葉。豆御料之子息。納豆太郎種成と名乗て。二羽の矢、味曾鏑打くわせ。能引

つめて、ひやうと射る。

（整版本・室町時代物語大成）

主要キャラクターの一人である納豆太郎の名乗りの台詞を引用した。ここに「神武天皇より、七十二代後胤、深草天皇には、五代苗裔。」とある。すなわち納豆太郎は系図上は皇胤として設定されているのである。また『雀さうし』には次のようなくだりがある。

此もんせん、といふは、かたじけなくも、からこくの、ていわうより、我ちやうへ、ちよくせんあり、にほん第一のさいちの二人こすへし、わたすへき物ありとありそのころ、おのゝたかむら、あべのなかまるといふ、ふそうのめい人あり、中にも、たかむらは、しんつうけけんの物にて、ちこくへも、いていりす、此人をこる

（下略）
（早稲田大学所蔵写本・室町時代物語大成）

『文選』が中国から日本に渡来した由来を語った部分であるが、ここには日本の人間の歴史は語られるが、日本の鳥類の歴史は語られていない。また『玉虫の草子』では男女の道について次のように語られている。

おそれなる申し事に候へども、此道には、高きも賤しきも、老たるも若きも、思ひ惑へることはなし、かく申すやや成立時期が下ると思うが、一は御利益、二には人の思をかゝ入道に御なびき候へ、一は御利益、二には人の思をかゝり候へは、末の世の障となるべし、昔志賀寺の上人は、

八十三の歳御息所を見そめたまひてより、恋となり、御手を執りたまひて、読みたまふと聞く

（細川家所蔵古写本・新編御伽草子）

* 「思ひ惑へる」は「惑はざる」の誤写か。

恋愛の故事先例として、人間社会での出来事を引いているのである。そして十五世紀成立の『筆結物語』では、昔五位蔵人長転と云ふ人侍り候□つゝみの役にてめいよの拍子を仕はじめて山村の庄をそ給ける

（尊経閣文庫所蔵古写本）

と、かつて禁裏に仕えた五位蔵人長転が主人公である狸の先祖であると語る。

* □（損傷）は「御」か

このように、擬人物に登場する異類たちは、先祖を人間とし、また故事先例を引くに人間社会の出来事を用いるのである。『精進魚類物語』や『鴉鷺合戦物語』などの初期の異類合戦物からしてそうだし、『十二類絵巻』の狸は出家後に西行を慕っている。要するに物語時間の現在を語るのであれば、人間と異類は相互不干渉なのだが、先祖を語り、先例を引くといった過去の叙述になると、その条件は破綻してしまう。『柿本氏系図』も柿本人麻呂からの系譜が記されたもので、発想としては同種のものだ。

これらは物語内の論理からすれば、人間から異類の種族が派生したという系譜が想定されるわけだが、そこは重要な問題と認識されていなかったのではないか。つまり物語創作の観点からみれば、擬人物は基本的に人間社会の物語を異類の社会に移行したに過ぎない。それに伴い、擬人化された異類はそれぞれ本来の動植物の特性をキャラクターの属性として設定されることになる。鶯は「上見ぬ鶯」、玉虫は美しい姫といったように。そうした異類としての属性がキャラクターに反映されることを除けば、擬人物は恋愛物、合戦物、出家遁世物といった従来の人間主体の物語のテーマを踏襲したものに過ぎない。物語の進行に必要な現在時間で異類の社会を描く分には問題ない。しかし、過去を語ったり、異類のキャラクター個人や先祖を掘り下げたりしようとしても、過去の設定が定まっていないのである。そのために所々に矛盾が表面化する。要するにファンタジーを描くための設定が現在時間にとどまり、過去まで丁寧に設定することがなかったのだろう。

（二）不確実な設定

物語作品においては、人間と異類の相互不干渉というのは、表面的な叙述の問題に見える。そもそも、人間は人間、異類は異類という設定自体が曖昧なものもある。『筆結物語』が

その最たるものである。

船岡山紫野長坂を打こして竹の明神に付にけり此神は小野の道風にておはしませはと□縁なから参けり人をとし侍を如何なる者そと見れは都に上手の名をえたる筆を結永なり馬よりおり礼をする処に彼男はしりより上毛をひたむしりにむしりける

主人公の狸は小野道風を祀る神社に参り、そこで人間の筆工に出会う。そして狸は筆工に筆を毟られてしまう。

この所業に驚いた狸は「御筆の毛は年内に進上申候」と訴えるが、筆工は「御筆のみになれ」と、狸汁の具材にしようとする。狸を擬人化した物語でありながら、人間が登場し、筆作りの材料として毛を納入するという役割を担っていることから、狸が人間の経済活動に組み込まれていることが分かる。その上、汁の具材にもされるという点から、人間としての狸、つまり擬人化された狸ではなく、動物としての狸、という現実的な扱いをされている。その意味で擬人物としては破綻している。

『筆結物語』の場合は、このように物語としては破綻しているし、お伽草子擬人物として見ても例外的な特色を持った作品といえるだろう。しかし、室町時代の物語として特殊かといえば、必ずしもそうとは評価できないところがある。同

時期の物語草子からすれば例外的ではあるが、しかし芸能資料には類例が見られるからである。

室町期の多武峰の延年のうち、開口の台本が伝世している。

たとえば「開口鳥管絃之事」の発端は次のように記されている。

夫花鳥風月之勝遊覧理世安楽之兆、歌舞延年之興宴ハ、僧衆和合之栄也。就中尋護法善神之悲願、出自本地清涼之大虚、入生死死煩悩大海、誠仏法紹隆、寺社繁昌、専依神徳者歟。返々難有コソ存候へ。

カ、ル殊勝ノ砌ニハ、何物カ参リ集リ一興ヲ催スヘキト申セハ、イヤ〳〵別ノ子細モ候マシ、万ノ鳥共カ集リ、管絃歌舞ノ遊興ヲナシ、見参ニ入覧スルト申ハ如何ニ。

夫コソ珍シキ見物ナレ、イソケテアリシカハ、青キ鳥ヲツカハシテ、此由ヲフレマワル。

『多武峯延年——その臺本』

護法善神に対する法楽の歌舞延年の場における寿ぎの定型表現に続き、物語が始まる。この作品の場合は、万の鳥類が当山にやって来て、管弦・歌舞の遊興を行う。珍しい催しなので、急いで見物しようと言い合って会場に向かう場面であるが、相撲や囲碁をする様を表現する寸劇の一種である。こうし

た異類たちがキャラクター化し、それを人間も共に見物するという物語世界が展開している。

ここでは人間は傍観者であるという点から、『こおろぎ物語』のような物語世界は異なり、独りで垣間見る状況とは違う。むしろ人間と異類とが共に見物する状況が見て取れる。ここには神仏の前で人間も異類も等しく〈衆生〉として括られる世界が認められる。

また、狂言「蚊相撲」は次のように始まる。

是は江州守山に住蚊の精でござる。天下治り、目出たい御代で御座れば、都には相撲が流行ると申て、相撲取りに成、都へ登、人間に近く、思ひのまゝに血を吸うと存る。先そろり〳〵と参う。

(虎寛本・岩波文庫)

京の都では相撲が流行っているから、自分も京に上って相撲をしながら思いのままに血を吸おうと蚊の精が企む場面である。これまで花の精や鳥の精が、人間が不干渉の物語の中で人間のように描かれてきたが、「蚊相撲」では、人間を襲うという性格をもつ、一種の妖怪として描かれている。人間と異類が干渉する世界となっており、その点、『筆結物語』と同じである。

ただし傍観者は複数登場し、異類の管絃や相撲を見物する。

物語草子の枠物語の形式とは異なり、『開口鳥管絃之事』のような物語世界は同種の世界として捉えることができる。

現実社会を舞台とした物語では、人間社会に現れた異類、あるいは異界を訪問した結果遭遇する異類という条件が付くことで、異類婚姻譚や退治譚、報恩譚という伝統的な類型に集約される。擬人物は人間社会に類するものが異類にも存在するという仮定の上に成り立つものである。そこに人間や人間社会という要素を取り込んだ時、現実と虚構の明確な区別を付けないために『筆結物語』や「蚊相撲」のようなア・プリオリな共存社会が描かれることになる。

室町時代は異類の世界を舞台にした物語が数多く作られるようになった。その背景には人間も異類も区別しないこうした寸劇が何らかの影響を与えているのではないかと思われる。

黎明期のお伽草子擬人物はそれらと直接関係があったかは定かではないが、結果として先に述べたような過去設定の破綻の表面化と並び、異類の社会を描くために必要な明確な世界観やキャラクターの設定が自覚的に行われることが少なかったように思われる。

こうした不確実な設定の擬人物から、人間不在の異類の世界、もしくは異類の世界を覗くという枠組が定着することで、近世の擬人物に展開していくという道筋を想定することはできないだろうか。

（三）枠の類型化

ともあれ、擬人物が展開する中で聞き耳・垣間見という枠組も継承されて類型化する。一、二、例を挙げるならば、次のようなものがある。

『世帯平記雑具噺』

　　夫世帯平記のらんじやうはがらくたの国台所唐人のねごとをひいて一帖のしらかみにけやりのふでをそめやせうまのつくえにもたれてつづりしちるも浅草のかたはらに世の風流をこのむうんつくまご左衛門といふ者あり夜だい所におびたゞしきものおとするとおぼへ何やらんと孫左衛門よぎの袖よりこれを見るに
（幕末期版本）

『伝忘太平記机之寝言』

　　机の寝言の由来を尋ぬるに、鼠、厩の二階より綱渡りして遊びけるが、足音の聞こえける故、何やらんと差し控え居て、伺ひけるが、厩の影、雪隠の傍らにて皆々集まり、疵を打ち、ひそひそ銭の取りやりして、鼠の透き見をするとも知らず。
（『擬人化と異類合戦の文芸史』）

『世帯平記雑具噺』は家財道具同士の合戦物で、近世後期に数多くの異本が生まれた。道具たちの合戦の様を住人である孫左衛門が垣間見るという設定である。一方、『伝忘太平記机之寝言』は現在の埼玉県寄居町の寺子屋を舞台とした

もので、人間の聞き耳ではなく、鼠が聞いたという趣向に変わっているが、基本的な設定は人間の場合と同じである。

おわりに

　物語の主人公が人間であり、物語の舞台が人間社会であるという条件に縛られずに、異類の物語が開拓されていったのが室町時代であった。人間の物語と同様に、異類の社会でも恋愛や合戦、出家遁世がテーマとなった。要するに、異類を人間に擬することで新たなジャンルが開拓されていったわけである。

　これによって、異類婚姻譚や退治譚、報恩譚といった従来の説話類型のように人間との交渉が前提となるのではなく、純粋に異類だけで成り立つ物語世界が形成されるようになった。そこには人間との相互不干渉の不文律が読み取れる。異類は人間との交渉をもつことなく、両者は付かず離れずの関係性が維持されているのだ。しかし両者は均等ではなく、人間が優位に立っている。異類に対して仏の道に導く役割が人間に与えられていることにそれは示されている。また、異類が人間の知識を得、人間の文化を学ぶことで、詩歌を読み、旧跡や名所を見物するといった文化的営為を行う点からもこのことは読み取れるだろう。

詩歌や故事説話の引用は欠かすことができないのが、お伽草子の叙述であり、それを物語世界で合理的に解決するには、異類は人間の文化を真似ることで独自の社会を形成していると捉える必要があった。医学や漢籍の知識や古歌の引き歌、歌人や武人の故事は人間社会と付かず離れずの関係性の中で育まれていったものとして設定されている。意識的ではないにしろ、そうすることが異類たちの文化的営為に対する合理的な理解に繋がったのだろう。

　しかし物語創作の技術という点では未熟な面が散見される。

　専業的な物語作家ではないお伽草子の作者たちは、異類キャラクターの過去の設定や物語世界における人間との位相の違いといった点まで自覚的に設定することがなかった。その結果、随所に矛盾をもつことになったのであろう。とはいえ、異類の世界の物語が継承される中で、世界を傍観する枠組が次第に確立していき、類型的な近世の擬人物を生み出す基盤になっていたのではないだろうか。

室町物語と玄宗皇帝絵——『付喪神絵巻』を起点として

齋藤真麻理

さいとう・まおり――国文学研究資料館教授・総合研究大学院大学教授（兼任）。専門は中世文学。主な著書『一乗拾玉抄の研究・影印』（臨川書店、一九九八年）、『異類の歌合　室町の機智と学芸』（吉川弘文館、二〇一四年）、『御曹子島渡り』と室町文芸（《説話文学研究》54、二〇一九年九月）などがある。

『付喪神絵巻』では「人ならざる」古道具の妖怪たちが春の宴を催し、季節に相応しい「玄宗皇帝絵」の画題を詩に詠んでいる。五山詩以来、玄宗皇帝絵は世に愛好され、栄華と衰退の両義性を持つ暗喩として頻出する。本稿は同様の例を『村松物語絵巻』等から見出し、作品の制作享受圏が共有する和漢の学芸と時代性について考察する。

一、『付喪神絵巻』の宴

康保（九六四～六八）の頃というから、村上帝の治世のことである。歳末の煤払いで捨てられた古道具たちは人間を深く恨み、「いかにもして妖物となりて」あだを報じようと考えた。一同は、数珠の一連上人の制止をも振り切り、古文先

生の教えに従って、妖物（付喪神）と変じた。これが室町物語『付喪神絵巻』の発端である。

『付喪神絵巻』とは、中近世日本において隆盛した室町物語（御伽草子）の一つである。主人公は器物の妖物で、夜の都を行列するさまなど、『百鬼夜行絵巻』に通ずる一面があり、室町時代の古絵巻が伝存する。さらに物語のあらすじを追ってみよう。

妖物たちは都の境界に当たる船岡山のうしろ、長坂の奥に住み着き、京白河などに出没しては人畜を取り食らった。人々はなすすべもなく、春三月、妖物たちは存分に肉の塚をつき、血の泉をたたえ、詩歌の宴を開き、我が世の春を謳歌した。四月には変化大明神を祀り、盛大な祭礼を行うが、都

を行列してゆく途中で関白一行と出くわしてしまう。悪行は帝の叡聞に達し、厳しい調伏が執り行われた。尊勝陀羅尼の力で退散させられた面々は非を悔い、一連上人のもとで発心修行し、往生の素懐を遂げたという。

本作は妖物が主人公であることから異類物に分類され、別名「非情成仏絵」を持つとおり、仏教思想に根ざした作とされる。[1]詞書や物語の構成要素から、東寺との密接な関係も判明した。[2]加えて、漢詩文の知識も巧みに盛り込まれ、室町の学芸と機智を体現した佳品といってよい。本稿では、従来、注目されてこなかった『付喪神絵巻』の妖物の詠詩を取り上げ、そこに反映された学芸の姿と物語世界との往還を検討し、これを起点に、中近世日本における玄宗皇帝絵と室町物語の交錯を辿ってみたい。

『付喪神絵巻』の伝本は二系統に大別される。第一は、室町時代に制作された崇福寺蔵の絵巻一軸で、東寺の伝来品とされる。素朴な挿絵も味わい深いが、惜しいことに中盤の祭礼場面を欠く。第二は、江戸時代の模写絵巻群である。現在、九点ほどが知られるが、大半は寛文六年（一六六六）写の奥書を有し、京都大学本や国会図書館本等は全文のデジタル画像が公開されている。両系統間で物語の帰結に大差は認められない。

しかし、挿絵については異同が大きい。とりわけ、妖物たちの宴のさまは両系統で全く異なる。崇福寺本では、薄桃色の花が満開となった樹下で妖物たちが宴を繰り広げる。花を生けた花瓶を頭に頂き、幹に背をもたせる僧形の妖物は、桜を愛した西行法師のつもりであろう。その隣には、酒呑童子さながらに片膝をやや立て、悠然と坐る妖物がいる。酒肴に供されているのは人肉の盛り合わせで、人間の片腿が一本まるごと俎に載っている描写からも、これが酒呑童子の宴を模していることは一目瞭然である。

ところが、第二系統の伝本はここに花木を描かず、円陣になって宴に興じる。『百鬼夜行絵巻』に登場する木馬の異形なども見えるが、構図や妖物の挙措に至るまで、室町物語『十二類絵巻』の十二支の宴や狸軍の評定場面に近いことは注目される。『十二類絵巻』は十二支の歌合と、十二支と狸軍との合戦を活写した異類物で概ね三巻から成るが、冒頭の十二支の歌合までの写本や（慶應義塾図書館本等）、狸軍の軍評定までの上巻相当のみ残る例もある（大阪市立美術館本、早稲田大学本、国文学研究資料館本等）。従って、第二系統の『付喪神絵巻』は、少なくとも『十二類絵巻』上巻を参照し得た絵師により、挿絵が改変された可能性が考えられるのではなかろうか。[3]

一、『付喪神絵巻』の漢故事

宴もたけなわとなり、妖物は「天上の快楽もあら浦山しからずや」とざめきながら、『古今和歌集』の古歌などを踏まえて和歌を詠む。そしていう、「詩は心ざしのゆくところなり」、風月の道に携わらなければ心なき身の器物と同じではないか、いざ、詩の会を始めよう。彼らは和漢の隔てなく文学的素養を備えているらしい。「詩は心ざしのゆくところなり」とは「詩者志之所之也。在心為志、発言為詩」（毛詩大序）に拠る。さらに彼らは「唐錢起がきうだいせし事も鬼神のつくれる句によりしぞかし」「羅城門の鬼丸が氷消浪旧苔の鬚をあらふと作しは、させる秀句ともきこへず候」と語り合う。

「唐錢起」は「大暦の十才子」と称えられた中唐の詩人である。『付喪神絵巻』の妖物が話題にしたのは、錢起の詩「省試湘霊鼓瑟」（『錢考功集』巻六）に関する逸話である。題に「省試」とあり、錢起が科挙に合格した天宝十年（七五二）の作とされる。『旧唐書』巻一六七「錢徽伝」によれば、科挙を志していた錢起は、ある夜、鬼の朗唱する声を耳にする。科挙の出題は「湘霊鼓瑟」を題とする詩作であったので、錢起は鬼の謡った十字（曲終人不見　江上数峯青）を結

句に用い、絶賛された。爾来、この逸話は『唐詩紀事』『唐才子伝』等、錢起の伝には必ず引用されて人口に膾炙した。『十訓抄』第一方の羅城門説話も鬼にまつわる話である。『十訓抄』第十「才芸を庶幾すべき事」第六話によれば、都良香が羅城門を通り過ぎる際、「気霽風梳新柳髪」と詠ずると、楼上から「氷消波洗旧苔鬚（氷消えては波旧苔の鬚を洗ふ）」と声が応じた。この話を聞いた菅丞相は「下の句は鬼の詞なり」と言ったという。

このように、『付喪神絵巻』の引く詩句はいずれも鬼が詠んだ名句であるが、面白いことに妖物たちは「羅城門の鬼丸の作はたいした秀句ではない」と評する一方、「科挙に及第した錢起の詩については、鬼の手柄として誇らしげな口吻である。そこには妖物に変じおおせた彼らの得意が透けて見え、さりげない諧謔が重ねられている。

三、玄宗皇帝絵と『付喪神絵巻』
——「羯鼓催花」

詩会が始まるや、妖物たちは七言絶句の漢詩を連ねてみせる。最古の崇福寺本は四首の七言絶句を載せ、押韻の作法どおり、第一・二・四句で韻を踏み、「次韻」の第三・四首は、それぞれ第一・二首と同字で押韻している。この手堅い詠

みぶりは、『付喪神絵巻』の作者が漢詩文について十分な知識を備え、作詩に通じた人物であることを証するものである。[4]

原文は白文であるが、試みに訓点を施してみる。

題花

吾変三明皇一按レ楽来

華驚三羯鼓一一時開

今宵共奏春光好

永使二茲身不レ化埃一

われ明皇に変じ 楽を按じ来たる

華は羯鼓に驚き 一時に開く

今宵ともに奏づ 春光好

永くこの身をして埃に化せざらしめん

（第一首）

同題

珠簾影動落花春

蝴蝶成レ媒悩二美人一

珠簾 影動く 落花の春

蝴蝶 なかだちをなし 美人を悩ます

人似二妖紅一如二一夢一

須下傾二鸚鵡一酒沾上レ肩

人は妖紅に似て一夢のごとし

すべからく鸚鵡を傾け 酒 肩を沾すべし

（第二首）

次韻変化物二首

春風花下詠レ詩来

万朶紅粧染レ雪開

奇語韶光莫二相背一

此生改変旧塵埃

春風花下 詩を詠じ来たる

万朶の紅粧 雪を染めて開く

奇語韶光 あい背くことなし

この生 改変す 旧塵埃

（第三首）

化魂相楽欲レ酬レ春

孰与二邯鄲夢裡人一

好認二清香一為二酒伴一

仙桃酔レ露小紅膏

化魂あい楽しみ 春にむくいんと欲す

邯鄲夢裡の人にいずれぞ

よく清香を認め 酒のともとなす

仙桃 露に酔う 小紅膏

（第四首）

第一首にいう「明皇」とは、唐の第九代皇帝である玄宗（七一二～五六）を指す。「春光好」は音楽に造詣の深い玄宗が作曲した曲の名である。『太平広記』巻二〇五に引く『羯鼓録』によれば、春二月、玄宗は宮中でまさに咲こうとする柳杏を見てこの曲を作り、羯鼓を打った。すると、花は一斉に咲いたという。『付喪神絵巻』の妖物はこの故事に自らをなぞらえ、すっかり玄宗気取りで花を満開にし、「春光好」を奏でつつ、もはやつまらぬ古道具などにはならないぞと、高らかに宣言しているのである。

『付喪神絵巻』が成立した当時、この羯鼓の逸話は玄宗皇帝絵の画題「羯鼓催花」として定着し、知識階級に知られた故事であった。[5] 狩野一渓の『後素集』巻第三・美人「羯鼓楼図」の項には、「又云羯鼓催花図 玄宗と貴妃と楼上にして羯鼓をうち給へば時来らざるに諸木花咲を見体」と説かれている。実際の作例も複数知られており、たとえば、狩野山楽（一五五九～一六三五）筆「羯鼓催花図屏風」には、満開の花

木に囲まれて楼の上で羯鼓を奏する玄宗と、その隣に立って花を眺める楊貴妃が描かれ、宮廷画らしい華やかさに満ちている（ボストン美術館蔵。同館HPよりデジタル画像公開。『日本屏風絵集成4　漢画系人物』、講談社、一九八〇年ほか参照）。

時代を顧みれば、五山禅林における玄宗・楊貴妃説話の愛好も注目される。五山僧は題詠に資するべく、『新選集』や『新編集』『錦嚢風月』『錦繍段』など、宋元詩を中心とした類題による詩選集を編んでおり、そこには玄宗の故事を踏まえた詠詩が散見する。南禅寺蔵「扇面貼交屏風」にも一五四図の中国故事人物画が見え、玄宗の画題が九面含まれる。また、建仁寺霊洞院東麓軒の住僧の編と目される『下学集』器財門は「羯鼓」の語を立項し、この故事を注記する。以て、知識階級に玄宗・楊貴妃故事が流布していたことが窺われよう（春林本『下学集』「羯鼓　玄宗　善撃二之有時　春寒花遅　玄宗登レ楼撃二一而催レ花万花一時盛開矣謂レ之一一楼一也」（6））。

五山詩にも玄宗の故事がしばしば詠まれているが、栄華の儚さや安禄山の乱を暗喩した勧戒調の作例が散見する。次の詩は『付喪神絵巻』第一首に似て、韻も同韻である。

羯鼓催レ花々自開　　　　羯鼓花を催し花自ら開く

手如二雨点一響如レ雷　　手は雨点の如く響きは雷の如し

曲中祇道春光好　　　　曲中ただ道ふ春光好

野鹿唧将去不レ回　　　　野鹿唧へ将て去りて回らず

（希世霊彦「明皇撃羯鼓催花図」『翰林五鳳集』巻第五）

結句の「野鹿衒花」は安禄山の乱を指す（後出）。五山僧たちは羯鼓の響きから戦乱の撃鼓の声を聞き、華麗な宮廷の風景に栄華の儚さを見たのであった。「羯鼓催花」と「明皇撃梧桐」の画題二つを組み合わせ、無常を詠じた例もある。

羯鼓催レ花春暫時　　　　羯鼓花を催して春の暫時

人間楽極必生レ悲　　　　人間楽極まりて必ず悲しみを生ず

君王休レ撃梧桐樹　　　　君王撃つをやめよ梧桐の樹

元是秋風起二此枝一　　　もとこれ秋風此の枝より起こる

（琴叔景趣「明皇撃梧図」『松蔭吟稿』）

「羯鼓催花」は栄華の儚さをも内包しつつ、屏風等の調度ともなって貴紳に親しまれていたのであり、『付喪神絵巻』第一首はこの故事に拠っていた。そしてこの故事は、妖物の凋落を予感させる道具立てとして、物語世界に機能したのである。

四、玄宗皇帝絵と『付喪神絵巻』
——「明皇蝶幸」

『付喪神絵巻』の第二首も、「蝴蝶成レ媒悩二美人一」の一語

から、玄宗皇帝にまつわる故事であることが分かる。『開元

天宝遺事』「随蝶所幸」によれば、玄宗は春には朝夕に宴を

催し、妃たちの髪に美しい花を挿させ、玄宗が放った蝶が止

まった妃のもとを訪れることにしていた。しかし、楊貴妃が

寵愛を独占してからは、こうした戯れはなくなったという

（開元末、明皇毎至春時、旦暮宴於宮中、使嬪妃輩争挿艶花、

帝親捉粉蝶放之、随蝶所止幸之、後因楊妃専寵、遂不

復此戯也）。句中の「鸚鵡」の一語も楊貴妃を連想させる。

この逸話も「明皇蝶幸」の画題として定着した。『付喪

神絵巻』は第一首からこの艶めいた逸話へ詩の世界を転じ、

「閨怨」の詩として一首を仕立てている。閨怨は古来より詠

み継がれてきた題材ではあるが、『付喪神絵巻』にこの詩が

合わせ詠まれたのは、五山詩における艶詩の盛行とも連関し

ていよう。　蝶幸の華やかさに「人は妖紅に似て一夢のごと

し」と観ずる視線は、悲劇へ向かう「明皇蝶幸」の五山詩と

も通底する。

　　　春宵睡美海棠紅

　　朝罷明皇幸二六宮一

　　開宝乾坤夢醒後

　　花飛蝶駿馬嵬風

　　　春宵　睡美　海棠の紅

　　朝罷みて　明皇　六宮に幸す

　　開宝の乾坤　夢醒むるの後

　　花飛び　蝶駿く　馬嵬の風

　　　　　（春澤永恩「明皇蝶幸図」『枯木稿』）

「玄宗皇帝絵」は宮廷の華麗を賞翫するのみならず、無常

を観じ、勧戒の具としての機能も果たした。とくに『新選

集』『新編集』『錦嚢風月』『錦繍段』等の類題詩集が収める

玄宗・楊貴妃詩は栄華の儚さを詠む例が少なくない。たとえ

ば、『錦嚢風月』第四巻「音楽門」所収の「羯鼓」（崔道融）

は、華清宮に羯鼓の音が響き、楽士が畏まって耳を傾けるさ

まから、都を追われた玄宗の輿が山谷に寂しく鈴の音を響か

せるさまへ転じ、玄宗が楊貴妃の死を悼んで作曲した「雨淋

鈴」は、今度は誰がそれを奏でるのかと詠う（華清宮裡打撩

声　供奉糸簧一束手聴　寂寞鑾輿斜谷裡　是誰翻得雨淋鈴）。[7]

こうしてみると、『付喪神絵巻』が玄宗と楊貴妃の故事を

詠んだ趣向には、明らかに時代の好尚が反映されている。本

絵巻の作者は、春の故事である「羯鼓催花」「明皇蝶幸」を

物語の進行に用い、妖物の栄華の儚さを重ね合わせた。作者

の漢詩文の素養と、それを活用した構想力を思うべきである。

本絵巻の制作・享受層は、玄宗皇帝絵を十分に理解し、恐ら

くは実際の絵画表象にも触れることのできた人々であったろ

う。

　崇福寺本は、第三・四首に「変化物」の「次韻」を収める。

第三首は第一首に呼応して満開の花を愛でつつ、詩作にふけ

るさまから始まる。そして詠う、「麗らかな春の光の中で素

晴らしい名句が浮かぶ。生を改めた身は、もはやつまらぬ古道具などではないのだ」。第四首は第二首の「夢」を承けて「邯鄲の夢」に転じ、酒宴の楽しみと女性の美を詠む。結句には玄宗皇帝絵の画題「玄宗宴桃下図」玄宗桃花のさかりに桃下にてしとねをしきて貴妃と酒宴してあそび給図也」（『後素集』巻第一・帝王）が遠く響いているようである。

以上が崇福寺本『付喪神絵巻』の詩会である。しかし、第二系統の伝本では、崇福寺本が備える次韻二首が削除されている。漢詩文の世界を縦横に楽しんだ崇福寺本とは、時代の好尚や享受層に若干の変化が生じたのかも知れない。国会図書館本などは第一首の結句を「小使茲身不化埃」と誤り、意味が通らなくなってしまっている。

五、玄宗皇帝絵の展開
——『村松物語絵巻』の場合

玄宗皇帝の故事や画題は、物語絵の画中画にも見出せる。ここに取り上げるのはチェスター・ビーティー・ライブラリィ（以下CBL）蔵『村松物語絵巻』である。その画中画に「花上金鈴図」「護花鈴」と称される画題が描かれている。

『村松物語絵巻』は二位大納言兼家と村松の姫が主人公の恋愛・復讐譚である。兼家は任国相模国で豪族村松氏の一人

娘との間に若君を設け、情愛に引かれて帰洛せず、隠岐へ配流される。姫に横恋慕した曽我四郎祐正は村松一族を滅ぼし、姫は若君と城を脱出するが、人買いに陸奥国へ売られる。情け深い「たけひ殿」に買われ、丁重に扱われるが、たけひ殿の妻は端者の讒言により、姫と夫の仲を疑う。下女にされた姫は辛苦を重ねる。やがて赦免された兼家は姫を探し出して敵を討ち、帰京して村松夫妻の菩提を弔う。

本作は十本余の伝本が知られるが、そのうち、CBL本と海の見える杜美術館本は大部にして絢爛豪華な絵巻で、岩佐又兵衛風絵巻群として夙に注目されており、大名家が制作に関与した可能性が高い。[8]

CBL本は、たけひ殿の妻に端者が讒言する場面で、妻の背後の屏風に「護花鈴」を描く（図1）。満開の花の下には玄宗と楊貴妃、花の枝に結んだ赤い糸を宮女たちが引き、周囲には鳥が飛び交う。「護花鈴」は『開元天宝遺事』「花上金鈴」や『後素集』巻第三・美人「花上金鈴図」に記載が見え、前者は「春になると、玄宗の叔父寧王は花が散るのを惜しみ、梢に紅の糸をかけさせ、園吏にそれを引かせて鳥を追い払った」と記す（天宝初寧王日侍、好声楽、風流蘊藉、諸王弗如也。至二春時一、於二後園中一、紐三紅絲ヲ為一縄、密綴二金鈴一、繋二於花梢之上一。毎三有二鳥鵲翔集一、則令下園吏撃二鈴索一以驚レ之上。蓋惜下花之故

図1　CBL蔵『村松物語絵巻』より画中画に描かれた「護花鈴」（CBL J 1127.3
© The Trustees of the Chester Beatty Library, Dublin. Photographed by the HUMI
Project, Keiō University）

也。諸官皆效レ之）。これを彷彿させる情景は『太閤記』巻一六「醍醐華見事」に見え、「紅の糸をもつてたくましくうちたる綱」と「鈴をあまた所につけ」て鳥を追ったとし、「兼載か護花鈴の発句に、鳥はなしあらしに付よ花の鈴」と書き留める。一方、『後素集』「花上金鈴ノ図」の項は「護花鈴ノ図トモ云　貴妃明皇花ざかりの時、鳥の為に花上に鈴をかけて花を見也」として玄宗と楊貴妃の逸話に変わるが、「紅絲」の記載はない。

次の『錦嚢風月』第五巻「器用門」に載せる蕭氷崖（立之）の詩は、主人公は寧王ではなく玄宗と楊貴妃であり、「衛花野鹿」の句に安禄山の乱を暗示する（野鹿衛レ花トハ、玄宗ノ時、民間ヨリ牡丹ヲ進上シタレバ、野鹿ガ来テ含ミ去ルゾ。コレ即安禄山ガ天下ヲ乱スベキ前表也）（『中華若木詩抄』）。この詩は『付喪神絵巻』第一首や先掲『翰林五鳳集』の詩と同韻で、建仁寺本『新選集』「器用」や『錦繡段』にも見える。こうした類題詩集により、一連の言説や理解が醸成浸透していった道筋が見えてこよう。

揺二曳金鈴一日幾回　　金鈴を揺曳し日に幾たびか回る
不レ教三紅紫委二蒼苔一　紅紫をして蒼苔に委ねしめず
誰知烏鵲驚飛去　　　　誰か知る烏鵲の飛び去り
別有三衛レ花野鹿来一　　別に野鹿花を衛へて来たるあるを
（蕭氷崖「花上金鈴」『錦嚢風月』器用門）

翻って、そもそも又兵衛風絵巻群の画中画はほぼ花鳥画に限られ、CBL本『村松物語絵巻』が紙幅を割いて「護花鈴」を描くのは異例である。ここには「護花鈴」を物語世界と呼応させる企図が働いているに違いない。そこで注目され

るのは、蕭氷崖の詩が美麗な春の景から安禄山の乱へと展開する点であり、あたかもCBL本『村松物語絵巻』において、陸奥国に名高い「たけひ殿」夫妻の栄華と、いわば佞臣の讒言を経て、夫妻が騒乱に巻き込まれる物語展開に重なって見える。CRL本『村松物語絵巻』は玄宗皇帝絵の含意を共有する人々の間で制作され、享受されたと考えられる。

六　玄宗皇帝絵と奈良絵本
——国立国会図書館蔵『花いくさ』

玄宗皇帝絵は華やかな宮廷画としても享受され、屏風や扇面等の作例について研究の蓄積があるが、ここに一点の奈良絵本〔絵巻〕を加えたい。それは国立国会図書館蔵『花いくさ』一軸で、「風流陣」を奈良絵本に仕立てた一本である。制作時期は奈良絵本全盛期の寛文・延宝頃とみてよい(https://doi.org/10.11501/1286972)。「風流陣」は勧戒性よりも天下泰平に主眼が置かれ、唐子を描き添える点などからも、唐美人図の一種に位置づけられるという(武田恒夫「風流陣図屏風」『國華』973、一九七四年九月)。『花いくさ』も祝言性に満ちた一巻である。詞書はなく、二場面にわたって「花いくさ」を描く。宮中へ牡丹などの花々を運び込む光景から始まり、宮女たちがそれを出迎え、邸内の池に鴛鴦が遊ぶ。楊貴妃の

前には大輪の牡丹が飾られる。続いて宮女たちが大ぶりの牡丹や藤、椿などを手に、楼の上下に陣取って打ち合う。その先には居室の端近に立って争いを鑑賞する玄宗と家臣が描かれる。長大な場面構成だが、楊貴妃と玄宗がそれぞれ居室から「花いくさ」を鑑賞する体である。次の場面では玄宗は庭上に立ち、花枝をかざして争う宮女たちを眺める。打ち合いはより激しく、つま先を上げ、てのひらを返すなど、舞踊図さながらの姿が交じるのは、近世初期風俗画における美人図や舞踊図の流行と無縁ではなかろう。最後に椅子に座す楊貴妃の姿を描き、一巻は閉じられる。

「風流陣」の典型的な構図は、MOA美術館蔵「風流陣屏風」等のように右に立つ姿の玄宗、左に椅子に着す楊貴妃を配し、中央で花枝をかざす宮女たちを描くもので、しばしば唐子も描き込まれる(日本屏風絵集成4『漢画系人物』講談社、一九八〇年。前掲武田論文等)。国会図書館本『花いくさ』の第二戦はこの構図をとる。

「風流陣」について『後素集』巻第三・美人「風流陣図」と『開元天宝遺事』「風流陣」を比較すると、前者は宮女のみが争いに参加したとし(明皇と貴妃、酒酣の時、宮女百余人を両陣にわけ太液庭にて花枝を持、相たゝかふ、是を見て楽める体)、後者では玄宗側は小中貴人を率いたと述べ、敗者が受

図2　国会図書館蔵『花いくさ』（https：//doi.org/10.11501/1286972）

現存する「風流陣」の作

きた（注5岩山論文）。

勝利が想像されるとされて

流陣図）等から、楊貴妃の

図）や「楊妃決勝風友人」

（月舟『幻雲詩藁第二』便面風

（雪嶺『梅渓集』便面風流陣

の一節、「成敗唯知在太真」

のゆくえは窺えず、五山詩

天意人事不二偶然一也）。従来、

文献上は「風流陣」の勝負

祥之兆一、後果有三禄山兵乱一

之巨觥一以戯笑、時議以為二不

為二旗幟一攻撃相闘、敗者罰二

風流陣一、以三霞被錦被一張レ之

人、一排三両陣於掖庭中一目為二

宮妓百余人、帝統二小中貴百余

妃一毎至二酒酣一、使三妃子統二

などに言及する（明皇与二貴

安禄山の乱に繋がったこと

ける罰や、延いてはこれが

例は宮女が中心で『後素集』に近い。いずれも激しい打ち合

いを描かず、花枝を掲げた優雅な美人図といった趣である。

勝敗も判然としない。対して、国会図書館本『花いくさ』の

表現はやや異質である。注目されるのは、第二戦で数人の宮

女たちが玄宗のいる方向へ逃げてゆく描写で、玄宗方の形勢

不利を予感させる（**図2**）。果たして、さらに絵巻を披くと、

宮女にかしづかれ、椅子にゆったりと座す楊貴妃の姿が現れ

るのだから、観る者は自ずと楊貴妃方の勝利を実感すること

になる。絵巻という形態ならではの動きに満ちた展開であり、

「風流陣」の勝敗の絵画化としても注

面白さといえよう。「風流陣」の勝敗の絵画化としても注目

される。大輪の牡丹を誇張する描写には、牡丹が楊貴妃とゆ

かり深い花であることに加え、絵巻全体に祝言性をもたらす

企図が感じられる。『花いくさ』という一本は、いずれ、一

定の身分ある女性のために制作された祝言の絵巻だったので

はないかと推測する。

まとめにかえて

見てきたように、玄宗・楊貴妃の故事と画題は室町時代の

『付喪神絵巻』から江戸時代初期のCBL本『村松物語絵巻』

へと描き継がれ、栄華と衰亡の暗喩として物語世界に機能し

た。その勧戒性は『新選集』『錦繍段』等の類題詩集が抽出

し、五山禅林の僧たちが詠じた玄宗皇帝絵の一様相と通ずる。

江戸時代前期の『花いくさ』もまた玄宗皇帝絵に連なり、絵巻という形態の特質を活かしつつ、「風流陣」の祝言性を体現する作として仕立てられていた。恐らく、これらの制作・享受圏は近しいものであったと思う。

そして今一度、『付喪神絵巻』に立ち返ってみるならば、あたかも「職人歌合」が職人自身の詠ではなかったように、異類や妖物もまた「人ならざるもの」そのものではなく、文芸の素材であることが改めて確認される。それらは作者や享受者の持つ文学的素養によって活用され、時代性を反映しつつ、物語を生成する。だからこそ、妖物たちは銭起よろしく、玄宗の逸話を妖物らしく詠じてみせたのである。妖物・異類を「人ならざるもの」と捉えるのみでは文学研究として不十分と思われる。

物語の素材が妖物・異類であれ、在地伝承であれ、文芸作品として生命を持つためには、その作品の制作・享受圏が共有する学芸と時代性の作用が欠かせない。「人ならざるもの」の文芸を論ずる際は、それこそがまず問われねばならないだろう。

注

（1）『付喪神絵巻』引用は崇福寺本（《御伽草子絵巻》角川書店、一九八二年）による。なお、田中貴子『百鬼夜行の見える都市』（ちくま学芸文庫、二〇〇二年）、佐野みどり「モノ」と語り――非情と有情』（《中世絵画のマトリックス》Ⅱ、青簡舎、二〇一四年）など参照。

（2）齋藤真麻理「妖怪たちの秘密基地――付喪神の絵巻から」（《人間文化》27、二〇一七年）、柴田芳成『付喪神』解題（京都大学国語学国文学研究室編『京都大学蔵むろまちがたり10』臨川書店、二〇〇一年）参照。

（3）国会図書館本『付喪神絵巻』巻頭に「住之江文庫」印や「住吉内記」の墨書がある。如慶と断定できないまでも、住吉派の絵師が第二系統の『付喪神絵巻』制作に与ったものか。専門家のご教示を仰ぎたい。

（4）和韻の作詩法については朝倉和「五山文学における「和韻」について――絶海・義堂を中心に」（《国文学攷》179、二〇〇三年九月）参照。

（5）武田恒夫「玄宗皇帝絵」（《國華》1049、一九九八年三月）。岩山泰三「五山詩における楊貴妃像――題画詩と『後素集』」（《国文学研究》131、二〇〇〇年六月）、同『後素集』玄宗楊貴妃関係画題攷」（《和漢比較文学》49、二〇一二年八月）、同『狂雲詩集』――五山詩からの逸脱」（《中世文学の回廊》勉誠出版、二〇〇八年）、小助川元太『後素集』の「帝鑑図説」利用――狩野一渓の画題理解に関する一考察」（《国語国文》78―6、二〇〇九年六月）、同『後素集』の画題解説と説話――禅林の文化との関わりから」（《伝承文学研究》62、二〇一三年八月）、池田麻利子「日本における玄宗楊貴妃図――近世初期の

画題と図様)(『美術史研究』41、二〇〇三年十二月)、福田訓子「玄宗・楊貴妃画題の受容と新展開——室町末から江戸初期を中心に」(『仕女図から唐美人図へ』実践女子学園、二〇〇九年)、『後素集』(『日本画論大観』アルス、一九二七年)など参照。

(6) 渡邊一「稀蹟雑纂二 南禅寺蔵扇面貼交屏風」(『美術研究』6—6、一九三七年六月)、武田恒夫「南禅寺扇面貼交屏風について」(『國華』872、一九六四年十一月)、村木桂子「室町時代における玄宗・楊貴妃イメージ——南禅寺所蔵《扇面貼交屏風》を手がかりに」(『同志社大学日本語・日本文化研究』12、二〇一四年三月) 参照。また、『下学集』の編者」(『太田晶次郎著作集』2、吉川弘文館、一九九一年)、堀川貴司『錦繍段』小考」(『説林』46、一九九八年三月)、同『『錦繍段』とその周辺——漢籍受容の一例として」(『奈良・平安朝の日中文化交流——ブックロードの視点から』農村漁村文化協会、二〇〇一年) 参照。羯鼓の故事は『節用集』も継承する。

(7) 『錦嚢風月』は国会図書館よりデジタル画像公開。同詩は建仁寺本『新選集』などにも収録される。堀川貴司『錦嚢風月』解題と翻刻」(同『国立歴史民俗博物館研究報告』198、二〇一五年十二月)、同「翻刻建仁寺両足院蔵『新選分類集諸家詩巻』付・同系統他本による補遺：『新選集』『新編集』研究その一」同「その二」(『斯道文庫論集』45・46、二〇一〇・一一年) 参照。

(8) 四辻秀紀「料紙装飾——日本人が培ってきた美意識の系譜」(『彩られた紙 料紙装飾』徳川美術館、二〇〇一年)、深谷大『岩佐又兵衛風絵巻群と古浄瑠璃』(ぺりかん社、二〇一一年)、黒田日出男『岩佐又兵衛と松平忠直 パトロンから迫る又兵衛絵巻の謎』(岩波書店、二〇一七年)、齋藤真麻理「風俗表現と物語絵——『むらまつ』の場合」(『描かれた語り物の世界』三弥井書店、二〇二〇年三月刊行予定) 参照。CBL本の図版掲載については、メアリー・レッドファーン氏、ジェニー・グライナー氏より、格別のご高配を賜った。

(9) 齋藤真麻理「異類の時代」(『異類の歌合 室町の機智と学芸』吉川弘文館、二〇一四年)。

附記　貴重な資料の閲覧をご許可下さったチェスター・ビーティ・ライブラリィおよび国立国会図書館に御礼申し上げます。

エコクリティシズムと日本古典文学研究のあいだ

——石牟礼道子の〈かたり〉から

山田悠介

「エコクリティシズム」が自然の「他者性」をめぐる問題をその射程に含むことを確認しつつ、近年の研究動向について概観し、日本古典文学研究との接点および横断的な研究の可能性を探っていく。とともに、石牟礼道子の文学テクストにおいて、「反復」という表現形式が「他者」としての自然との関係を創り出す要の役割を果たすことを見た上で、テクストの表現形式に着目するという方法論の意義について検討する。

一、エコクリティシズムと「二次的自然」

本論文集の編者の一人である宇野瑞木は、本書およびそのもととなったワークショップの理論的基盤の一つに、ハル

オ・シラネによる研究を挙げている。[1]

たとえば、物理的な自然と、和歌や絵画や庭園や衣装などに表象された〈自然〉を峻別し（後者の〈自然〉を「二次的自然」と呼び）、日本における二次的自然の創出と変容のプロセスおよび、日本の文化、文学、社会のなかでの「機能」を解き明かすことを試みた「四季の文化——二次的自然と都市化」[2]。この論攷が「特集　エコクリティシズム」と銘打たれた雑誌『水声通信』に寄せられたものであることがよく表しているように、シラネの研究には「エコクリティシズム」と呼ばれる文学研究ないし批評理論の知見と方法が取り入れられている。[3]　このことはワークショップ内でも指摘されていたが、「四季の文化」や二次的自然の問題をさらに詳細に論じ

やまだ・ゆうすけ——大東文化大学文学部講師。専門は現代日本の環境文学。主な著書・論文に「鳥を〈かたる〉——石牟礼道子の〈かたり〉の〈かたち〉」（野田研一・奥野克巳編著『鳥と人間をめぐる思考——環境文学と人類学の対話』勉誠出版、二〇一六年）、「反復から〈交感〉へ——石牟礼道子の言語世界」（野田研一編著『〈交感〉自然・環境に呼応する心』ミネルヴァ書房、二〇一七年）、『反復のレトリック——梨木香歩と石牟礼道子と』（水声社、二〇一八年）などがある。

た *Japan and the Culture of the Four Seasons: Nature, Literature, and the Arts*, New York: Columbia University Press, 2012. などの研究は、エコクリティシズムの研究の流れのなかでどのように位置づけられるのだろうか。

エコクリティシズム誕生の経緯とその展開について概観し、この問題について考えるところから、この稿を起こしていきたい。(4)

（一）エコクリティシズムの展開

「エコクリティシズム」とは、文学における自然と人間の関係に焦点を当てる文学研究あるいは批評理論を指す。一九九〇年代初頭のアメリカで本格的に始動し、(5)現在ではアメリカのみならず、日本を含むアジア、ヨーロッパ、オセアニアなど世界各地でも展開されている。(6)

この研究分野が立ち上げられたもっとも大きな要因の一つは、地球環境問題への危機意識の高まりであると言われている。(7)エコクリティシズムに、文学研究の立場から地球環境問題に対して直接あるいは間接的に寄与することを目指すという側面があることは、たとえば、次の言葉からうかがい知ることができる。

エコクリティシズムは以下のような信念を出発点としている。すなわち、想像力の産物である文学などの諸芸術

およびその研究は、環境への配慮を深め、刺激し、方向づけるような言葉、物語、イメージの力をつかみ取るので、環境問題、つまり現在、地球に悪影響をもたらしている様々な形態の環境破壊を理解するうえで大きく貢献できる、という信念である。(8)

こうした「信念」を土台としつつ研究が蓄積されてゆくにつれ、この分野で俎上に載せられるテーマや問題は多様化していった。その変化の流れは、「波」のメタファーを用いて整理されている。(10)

その見取り図を簡単に示すと、(12)一九八〇年頃に始まったエコクリティシズム第一波は、従来の文学研究で等閑視されがちであった「ネイチャーライティング」（自然と人間の関係を主題とするノンフィクション・エッセイ）を再評価しようとする試みや、「野生」の自然やそこでの経験の特権化、エコフェミニズム研究の進展、環境中心主義的な思想をもつ作家や作品の重視などによって特徴づけられる。自然と人間（文化）を二項対立的に捉える傾向のあった第一波の動きを批判的に考察するなかで現れたエコクリティシズム第二波（一九九五年頃〜）では、「野生」の自然だけでなく郊外や都市の自然に目を向けたり、「環境正義」という概念を切り口に人種問題と環境問題の関連について議論が深められるなど、「社会

環境」としての環境や、自然と人間（文化）の相互作用にも焦点が当てられるようになっていった。また、俎上に載せられるジャンルがネイチャーライティング以外にも広がり多様化したことや、英米文学だけでなく「世界中のローカルな環境文学[13]」への関心が高まっていったこともその特徴として挙げられている。

Adamson & Slovicは、ビュエルの枠組みを踏まえつつ、エコクリティシズムの第三の波（二〇〇〇年頃～）を想定している[14]。「場所」をめぐる新たな概念の検討、比較文学・文化的アプローチの拡充、マテリアル・エコフェミニズムの展開、動物性（animality）をめぐる研究などが挙げられており、第二波に引き続き、文学や文化の多様性を視野に入れた研究が重視されていることが分かる[15]。さらに近年では、「環境におけるモノ、場所、過程、力、経験の根本にある物質性（マテリアリティ）」に注目する「第四波[16]」の動きもある。

シラネが「四季の文化」のなかで、「異なる文化において自然あるいは自然的なるものの概念がどのように構築され、さまざまな文学的行為を通して表現されているかを検証するエコクリティシズム（ecocriticism）に刺激を受けた[17]」と明言しつつ、和歌、物語、絵画、建築などさまざまなジャンルの〈自然〉をテクストを対象に、人間の社会や都市文化のなかの〈自然〉

に目を向け、日本という特定の文化における二次的自然＝「創造された自然[18]」の機能に鋭く切り込んでいることに鑑みると、その研究はエコクリティシズム第二波および第三波の動きと親和性をもつ、と言えるだろう。

（二）「他者」としての自然へ

自然をことばでとらえ、描こうとする試みの前に立ちはだかる問題とは、自然と人間の知のあいだに巨大な裂け目が存在することだ。すでに風景化され、馴致された二次自然（ハルオ・シラネ）とのあいだであれば、この問題はあらかじめ解消されている。つまり、〈風景〉という二次自然を対象とする場合には、それはすでに風景以降の表象的世界であり、あらかじめ記号化され、常套化され、「文化化」されているため、このような裂け目はすでに消滅している。

このような書き出しで始まる論攷において、野田研一はシラネが提唱する二次的自然（野田は「二次自然」と呼ぶ[19]）の概念を参照しながら、〈風景〉を、「そこに在る自然[20]」ならざるもの——シラネの言葉を借りれば「物理的な自然環境[21]」とは異なるもの——と定位した上で、〈風景以前〉の自然を認識し、言語化することの可能性と限界について検討している。シラネが、「二次的自然」を鍵に「文学の文化的な機能[22]」を

探究しているのに対し、野田は同じ概念を用い、人間が自ら
の枠組み（たとえば、文学的・文化的なコード）に回収した自然、
すなわち、「人間化」された自然＝〈風景〉ではなく、〈風
景以前〉の自然をとらえることは果たして可能か、という
問題に迫ろうとしていると言えよう。

野田が「巨大な裂け目」に光を当てる足がかりとするのは、
「他者」というキーワードである。自然の「人間化」を回避
し、「他者」としての自然へと向かおうとすること。別の論
攷の言葉で言えば、自然の「他者化」、すなわち、「自然の主
体性、固有性、自立性を認知すること」、「自然を「声も主体
もある」存在として認識する思想的な構え」をもつこと。野
田は、その一つの可能性を、〈自〉と〈他〉の視点を「撚り
合わせる」という関係性のあり方に見出している（なお、拙
著でも論じたが、「撚り合わせる」とは、それぞれの固有性が保た
れたまま、〈一〉になることを指すと言える。二本の色の異なる糸
が紛われ、一本の糸となる様を想像されたい）。

〈自〉に〈他〉を「同化」することなく、自然や自然と人
間の関係を「ことばでとらえ、描こうとする」。野田は、自
然の「他者性」ににじり寄ろうとするそうした文学的実践と
して、梨木香歩のエッセイに描かれた体験や加藤幸子の「鳥
の視点」に立った小説の試みを、また、それを描くためのレ

トリックとして、矢野智司が提唱する「逆擬人法」や、石牟
礼道子の文学に見られる転移形容辞を挙げている。

もちろん、どのようなレトリックを駆使しても、人間に
よって表象された瞬間に自然はその「他者性」を失うのでは
ないか、という批判も大いに説得力をもつものである。そ
れでも、そうした批判も念頭に置きつつ、「他者」としての
自然を描こうとしたり、「他者」としての自然との関係性の
あり方を文学のなかで模索したり（たとえば、エドワード・ア
ビーの試み）、研究者を含む読者がこうした試みに応答しよ
とすることは、決して無駄なことではないと思われる。その
ようなプロセスを経ることによって、自然の「他者性」が
浮かび上がってきたり、人間にとって自然とは何か、自然
は「他者」となりうるのか、そもそも「他者」とは何か、と
いった根源的な問いが深められたり、また、表象という行為
それ自体を問う端緒がひらけるからである。

以上、エコクリティシズムの展開を駆け足で追いながら、
シラネの研究の位置づけについて考察するとともに、エコ
クリティシズムにおいてその知見がどのように受容され、また
展開されているか、その一例を見てきた。以下では、上述
した研究を踏まえつつ、石牟礼道子（一九二七〜二〇一八）の
『椿の海の記』の一場面を取り上げ、自然と人間の「撚り合

わせ」がいかに描き出されうるかを検討してみたい。石牟礼文学にこのような関係が描かれていることはすでに指摘されているが、それがどのような言葉によって創出されているかという点については十分論じられてはいない。次節では、筆者が継続的に研究している「反復」という文彩の働きに着目しながら、この問題について考えていきたい。

二、石牟礼道子の〈かたり〉

（一）「猿はなして山におっと」

筑摩書房の雑誌『文芸展望』（一九七三年四月号（創刊号）〜一九七六年四月号（第一三号）に随時連載）に発表された『椿の海の記』は、一九七六年に朝日新聞社から単行本化され、一九八〇年には文庫化もされている石牟礼道子の代表作の一つである。一九八三年には *Story of the Sea of Camellias.*（リヴィア・モネ・訳）(Yamaguchi Publishing House) として英訳版も出版されている。著者の幼少期（三歳〜五歳頃）の体験をもとに執筆されたというこの作品には、昭和初期の水俣の自然や町で「みっちん」（＝「わたし」）が遭遇するさまざまな出来事や、石牟礼の家族の物語、農事の様子、食をめぐる豊かな文化、儀礼など、多彩な内容が盛り込まれている。

この作品には、後述する「柿山の婆さま」やみっちんの祖

母「おもかさま」のような年嵩の者が、自然の見方や自然との付き合い方をみっちんに教えるという場面がたびたび描かれている（『あやとりの記』や『水はみどろの宮』など石牟礼の他の作品にもこうした場面は頻出する）。たとえば、「山に成るものは、山のあのひとたちのもんじゃけん、もらいにいたても、慾々とこざぎ取ってしもう（あとも残らぬようとってしまう）てはならん。カラス女の、兎女（うさぎじょ）の、狐女（きつねじょ）のちゅうひとたちのもんじゃるけん、ひかえて、もうろうて来（け）」とは、みっちんがおもかさまに言われた言葉である。自然を人間の一部と見なすことや、人間の所有物と捉えることを戒めるこの言葉からは、カラスや兎や狐などの動物を「客体」ではなく「声」[34]も主体もある」存在と捉える思想を読み取ることができよう。[35]

以下では、そうした場面の一つである「みっちん」と近所に住む「柿山の婆さま」のあいだで交わされるやりとりのなかの、婆さまの言葉を分析してみたい。

「ついこないだの昔、ここの岩の上には、猿が子を連れて、枇杷どきになれば、やって来おったぞ」「枇杷どきには枇杷、柿どきには柿、うべどきにはうべを、あの猿どもが食べに来よったぞ、この岩の上に。この岩山は、だいたいは猿の遊び場所じゃった」などと独り言を言いながら段々畑の草道を登ってくる柿山の婆さま。岩の上に座ってその声を聴いてい

たみっちんは、「猿はなして、山で遊ぶとじゃろうか」、「猿

はなして山におっと」と問いかける。すると婆さまは、岩か

ら降りてきたみっちんに「高菜漬の大きな葉にくるみこんだ
(36)
おにぎり」を渡してやり、次のように言う。

①猿はなして山に来るかちや。②そりゃ、みっちんと

おんなじたい。③山の上ちゅうもんは、眺めがよかろう

が。④山の上でも、こういう岩の上ちゅうもんはことに

よかろうが。⑤お尻のほかほかぬくもって。⑥海の眺めのよかろうが。⑦風はよかあんばいに吹く。⑧舟はよかあんばいに白浪たててゆく。⑨枇杷は熟れ

とる、いちごは熟れとる。⑩柿でもうべでも、山ん神

さんの葡萄でも、枇杷でも、猿たちが来て食い散らかし

て、種出して、芽の出て、雨の降って、太うか木になっ
(37)
て、柿山になったち思うがねえ、ばばさんは」

どうして猿が山に来るのか、猿が山に来ることで、どのよ

うにして「柿山」ができていったのかをみっちんに語って聞

かせる婆さまの言葉を注意深く読んでいくと、左記のように

反復という文彩が集中的に用いられていることが分かる。

③④ 冒頭の語句の反復…「山の上」

③④ 構造の語句の反復…「[山／岩]の上ちゅうもんは……よかろ

うが」

③④ 文末の反復…「よかろうが」

⑦⑧ 構造の反復および文末の押韻…「[風／舟]はよかあん

ばいに……[吹く／ゆく]」

⑦⑧ 構造の反復…「[枇杷／いちご]は熟れとる」

⑨ 構造の反復…「でも」

⑩ 語彙の反復…「枇杷／いちご」は熟れとる」

ロマン・ヤコブソンが明らかにしたように、〈メッセージ〉

に等価な要素（類似ないし同一と解釈可能な音や語彙や構造など）

の反復が含まれるとき、〈言及対象〉＝〈言われていること〉な
(傍線部)
音の反復

どにではなく〈メッセージ〉そのものに強く注意が向けられ
(38)
る。別言すれば、言葉はそのとき、「意味を伝えるだけの無

色透明な道具」でなくなり、「不透明な一つのモノ」として

たち現れる。ヤコブソンはこのような言語の機能を「詩的機

能」(poetic function) と呼んだが、婆さまの言葉(③～⑩)に
(39)
はこの機能がきわめて強く働いていると言える。

以上を踏まえた上で、婆さまがなぜこのように反復を多用

しながらみっちんに語ったのか考えてみたい。

（二）「そりゃ、みっちんとおんなじたい」

猿はなぜ山にやって来て遊ぶのか、とみっちんに問われ

た婆さまは、「そりゃ、みっちんとおんなじたい」と答える。

しかしながら、猿とみっちんがどういう点で「おんなじ」なのか、婆さまは明示的には教えてくれない。山の上からの眺めがよいこと、岩の上はとくに眺めがよく、そこに座るとお尻が温もり気持ちがいいことを語り（③〜⑤）、眼下に海が見渡せること、心地よい風が吹くこと、海をゆく舟が、枇杷やいちごがそこここに実る景色が見えることを語るだけである（⑥〜⑨）。

婆さまがここで語っているのは、婆さまとみっちんの目の前に広がっている景色であると推察される。が、それだけではない。婆さまの語りは、その景色が猿の目に映る景色でもあるという可能性にひらかれている。婆さまは自分たち人間の視点と猿の視点を重ね合わせる。みっちんが心地よいと感じるのと「おんなじ」ように、猿も心地よいと感じる（に違いない）。だから猿は「山に来る」、と婆さまは言うのだ。

続く⑩は、一見すると柿山成立の経緯について述べられているようで、婆さまはみっちんの問いとは無関係なことを語っているようにも見える。しかし、角度を少し変えて、⑩を、「山の上」が猿たちにとってどのような場所であるかを語っているだけで、別の解釈が浮かび上がってくる。婆さまによると、柿山ができたそもそもの原因は、猿たちが果実を「食い散らかして、種出し」たことにあるという。

そこから読み解くことができるのは、猿はこの場所を（柿の木が生い茂るほど頻繁に）食事の場としている、ということである（先に引用した「枇杷どきには枇杷、柿どきには柿、うべどきにはうべを、あの猿どもが食べに来よったぞ、この岩の上に」も想起されたい）。こう考えると、やや間接的ではあるものの、⑩でも婆さまはみっちんの問いに答えていると言えそうである。

「猿はなして山に来るか」。それは、（いまみっちんがおにぎりを手にしているように）食べるためである、と。

（三）〈かたり〉、反復、「擦り合わせ」

柿山の婆さまの語りの形式的特徴とその内容の関連性について考えてみたところで、次に表現形式と内容の関連性について考えてみたい。手がかりとするのは、坂部恵による〈かたり〉に関する洞察に満ちた思索である。(40)

坂部は、〈かたり〉という言葉が〈語り〉のみならず〈騙り〉をも意味することに注目し、〈かたり〉ないし〈かたる〉人は、郵便局員を〈かたる〉（＝〈ふり〉をする）という事態において、郵便局員を〈かたる〉ことにおいては、その「主体は明白に二重化されている」と指摘する。たとえば、「郵便局員を騙って個人情報を聞き出す」という事態において、郵便局員は、郵便局員でないにもかかわらず郵便局員として、つまり、郵便局員でない存在であると同時に〈郵便局員でもある〉存在として振る舞う。坂部は〈かたり〉において

たち現れるこうした「主体」のありようを、「主体の二重化」と呼ぶ。

この「主体の二重化」が、人を欺く〈騙り〉だけでなく、物語などの〈語り〉においても生じることは言うまでもない。神話や昔話が語られるとき、詩や小説などの文学テクストが紡がれるとき、語り手は語り手であると同時に〈かたり〉の世界の登場人物に〈なる〉。無論、〈かたり〉の受け手、語られる側や読者が、〈かたり〉の世界の登場人物と「二重化」された状態に〈なる〉こともあるだろう。ただし、いずれの場合も、〈なる〉と言ってもそれはあくまで「二重化」であって、完全な合一や一体化が想定されているわけではないことに注意されたい。坂部が、「他者との間の距離と分裂をみずからのうちにはらみつつ統合する」と述べているように、「主体の二重化」とはあくまで「他者との間の距離と分裂」が保たれたまま、自らと「他者」が重なり合うことなのだ。以上の知見に照らすとき、眼下に広がる景色――猿の目に映る〈であろう〉景色――を語る柿山の婆さまの言葉 ⑶～⑼ に、猿を〈かたる〉という側面があること、別言すれば、語るという行為を通して婆さまの「主体」が「二重化」しているこ とが浮かび上がってくる。

さて、すでに指摘したように、婆さまの言葉には反復が多用され、詩的機能が強く働いているという特徴がある。一見無関係のようにも見えるが、坂部が俎上に載せた〈かたり〉という言語行為と詩的機能の働きは、実は密接に結びついている。

「主体の二重化」[41]をめぐる議論のなかで坂部も論究しているが、ヤコブソンは、詩的機能が強く働くメッセージがやりとりされる場合に、そのメッセージの言及対象、送り手、受け手が「曖昧になる」と指摘している。「メッセージそれ自体だけでなく、その送り手も受け手も、曖昧になる。作者と読者のほかにも、詩には抒情的主人公や架空の語り手の「私」、劇的告白や懇願、書簡などの仮想の受け手の「あなた」や「なんじ」も存在する。たとえば、『Wrestling Jacob〔格闘するヤコブ〕』という詩は、題名となっている主人公から救世主に呼びかけられており、同時に、この叙事詩は詩人チャールズ・ウェスレー（一七〇七～八八）[42]が読者に宛てた主観的メッセージの機能も果たしている」といった説明から明らかなように、詩的機能が働くテクストは「主体の二重化」と相通ずる事態を引き起こす――坂部の言葉を借りて言えば、「多重化」される[43]――のである。なお、右の引用文でヤコブソンは、テクストとコンテクストを跨いで生起する送り手と受け手の「多重化」に焦点を当てているが、このことがコ

ミュニケーション一般に当てはまるとすれば、同じことは作者と読者だけでなくテクストのなかの登場人物同士のやりとりでも起きると考えていいだろう。

猿もみっちんも「おんなじ」であることを、猿を〈かたり〉ながら語る婆さま。その言葉に反復が多用されている理由を紐解く鍵が、ここにある。婆さまの言葉に反復が多用されていること、反復がメッセージの送り手を「多重化」させる文彩であるということ、加えて、そのメッセージが「多重化」された景色を語るものであるということ。以上を重ね合わせるとき、婆さまの言葉の表現形式〈いかに語るか〉と内容〈何を語るか〉という二つの次元が緊密に結びついていることが見えてくる。猿を〈かたる〉婆さまの語りを形づくる反復という表現形式は、「無色透明な」容れ物ではない。[44]詩的機能を強く働かせる言葉の〈かたち〉、メディア〈媒体〉そのものもまた、「多重化」された景色を語る婆さまの「主体」が「二重化」していることを表しているのである。

ところで、右の分析で参照した坂部の「主体の二重化」というアイデアと、野田が「捩り合わせ」という言葉で捉えようとした事態は、ともに〈自〉と〈自ならざるもの〉の重なりきらない関係のあり方を見据えているという点で、強い親和性をもつと考えられる。両者をイコールで結ぶことができ

るかはさらなる検討が必要であろうが、そのように関係づけることが可能であるとすれば、「反復」という文彩は、自然と人間の「捩り合わせ」を創り出す言葉の技法の一つと見なすことができよう[45]（拙著の議論も参照されたい）。

（四）想像／創造された語り

以上、婆さまが反復を多用しながらみっちんに語った理由について考察してきた。ここではもう一点、婆さまの語りを締めくくる「ち思うがねえ、ばばさんは」という表現について考えてみたい。この言葉は、自分がこれまで語ってきたことは必ずしも正確であるとは限らない、それが猿や草木の観察にある程度もとづくものであるにせよ、あくまで自分の想像を交えた一つの解釈に過ぎない、ということを再帰的に表明するものであると言える。

この言葉のもつこうした機能に着目すると、私たちはこの何気ない表現の自然から、婆さまが自らの語りのなかの〈自然〉と現実／実際の自然が必ずしも一致しないということに（シラ）ネの言葉を借りれば、前者が二次的自然に他ならないことに）意識を向けているということを読み取ることができる。前述した野田の議論を参照し、さらにもう一歩踏み込めば、この語りには、猿や草木や柿山などの「物理的な自然環境」が人間の理解の範疇を超えたものであること、たとえ近くに住んでい

たとしても、人間は自然のすべてを理解したり言語化したりすることはできないという認識が示されていると解釈することもできるかもしれない。

このように考えるとき、先に引用したおもかさまの言葉と同様、柿山の婆さまの語りの底流にも、自然を人間とは異質な「声」や「主体」をもつ存在、「他者」として捉える思想が潜んでいることが見えてこよう。

三、越境するエコクリティシズム

本稿冒頭で見たように、エコクリティシズムは現在、自然および自然と人間の関係をめぐって、文学や文化の多様性にも目を向けつつ、世界各地で研究が行われている。日本での認知度は未だにそれほど高くないが、一九九四年の学会設立以来、さまざまな研究が蓄積されてきた。[46]

結城正美は、近年の日本で展開されるエコクリティシズムと日本文学研究者の研究交流を、「英米文学研究者を中心とする〈日本のエコクリティシズム〉の探究」が始められていることを挙げている。[47]と日本文学研究者の研究交流」をとおした〈日本のエコクリティシズム〉の特徴として、

従来行われてきた、アメリカの研究および理論の輸入・紹介や、日本文学との比較研究だけに留まらず、「日本」という歴史的、文化的に固有な〈場〉だからこそ浮かび上がってく

る主題や問題意識にもとづくエコクリティシズムの可能性が、「異分野間研究交流」[48]のなかで模索されているのである。エコクリティシズム第三波が到来したとされる時期とも重なる二〇〇〇年代後半から盛んになってきたとされるこうした動きの一つとして、二〇一〇年一月に立教大学で開催された国際シンポジウムやその成果集である『環境という視座』が挙げられているが、[49]（少なくともエコクリティシズムの側から見れば）本論文集のような試みにも、そうした研究の可能性と課題を考える上でのさまざまなヒントが含まれていると思われる。

たとえば、〈日本のエコクリティシズム〉と言ったとき、の「日本」が何を指すのかという問題について議論していく上で、[50]日本の文化や文学が懐胎する「和」と「漢」という二つの「コード」のダイナミズムに光を当てる本書、また、東アジアとの関係を視野に入れた「日本」の環境をめぐる文学・文化研究を進める小峯和明や北條勝貴らの研究は大きな道標になると考えられる。[51]

エコクリティシズムにおける「異分野間研究交流」の動きとしてもう一つ見逃せないのは、この分野が「環境人文学」と呼ばれる領域横断的な学問の一翼を担っているという点である。[52]環境人文学とは、「人文科学の分野から、人間と環境の関係、および、自然観や環境をめぐる価値観、倫理観を

形成してきた文化的、哲学的枠組みを探る研究の総称）（53）であり、哲学、歴史学、人類学、人文地理学、文学研究（エククリティシズム）などによる学際的な学問を指す。こうした動きは、世界各地で二〇一〇年以降とくに活発になってきており、日本での成果としては、結城正美ほか編『里山という物語――環境人文学の対話』（勉誠出版、二〇一七年）や野田研一ほか編『環境人文学I 文化のなかの自然』、同『環境人文学II 他者としての自然』（勉誠出版、二〇一七年）などが挙げられる。

現代における人間と自然との関係のあり方を学際的に問い直す上で、文学研究、とくに古典文学における〈自然〉に関する研究が解き明かす、「物理的な自然環境」と「二次的自然」の乖離の諸相および両者の影響関係に関する知見などは、益するところは大きいと思われる。（54）異分野との研究交流にはハードルもあるが、横断的な研究によって得られることも少なくない。右に粗描したような文脈から見ても、二次的自然を含む自然の問題を俎上に載せる日本古典文学研究の動きは、今後ますます重要になってこよう。

最後に、本稿で行った分析およびそのアプローチの意義について述べておきたい。本稿で光を当てた文学テクストの表現形式＝〈いかに語るか〉は、テクストを解釈するための重要な手がかりとなることに加え、多様なテクストを比較するための指標ともなりうると考えられる。

たとえば、拙著では本稿でも着目した「反復」という文彩（55）ないし言語現象が看取できる複数のテクスト（現代日本およびアメリカの小説やネイチャーライティング）を分析し、言語や文化が異なるにもかかわらず、さまざまなレベルの「反復」が自然と人間の関係を描く際に頻繁に用いられていること、それがテクストを解釈する上で看過すべからざる〈意味〉をもつことを明らかにした。本稿においても反復という一つの文彩しか取り上げることができず、また、ここでは一作品の一場面しか分析することができなかったが、隠喩や換喩、オノマトペ、引用、擬人法などの表現技法やレトリックをよすがに、多種多様なテクストを読み解いていくことは、人間が自然や自然と人間の関係をどのように捉え、言語化し、価値づけてきたのかを、文化や時代による差異や類似性とともに浮かび上がらせることを可能にすると思われる。エククリティシズムの文脈とは少し離れるが、たとえば日本のさまざまな古典文学を「物尽くし」（「列挙法」の一種）を軸に論じたジャクリーヌ・ピジョーの『物尽し――日本的レトリックの伝統』寺田澄江、福井澄訳（平凡社、一九九七年）などは大いに参考になろう。

自然は、「他者」は、いかに語りうるのか。表象された
〈自然〉や「他者」は、どう読まれてきたのだろうか。文学
の言葉は、その〈かたち〉は、私たちをどのような思索へと
導くのか。こうした問いを解く鍵は、エコクリティシズムと
日本古典文学研究のあいだに、そして、文学の表現そのもの
のなかに、見出すことができるのではないだろうか。

注

(1) ワークショップ「和漢の故事人物と自然表象――一六、七
世紀の日本を中心に」(二〇一八年一二月二三〜二四日、
東京大学)における発表「趣旨説明」および「主旨文」による。

(2) ハルオ・シラネ「四季の文化――二次的自然と都市化」北
村結花訳『水声通信』第三三号、二〇一〇年。

(3) ハルオ・シラネ、海野圭介(聞き手)「エコクリティシズ
ムと日本文学――コロンビア大学 ハルオ・シラネ教授に訊
く」《國文学――解釈と教材の研究》第五二巻、第六号、二〇
〇七年)、ハルオ・シラネ、小峯和明、渡辺憲司、(司会) 野田
研一「(座談会) 環境という視座」(渡辺憲司ほか編『環境とい
う視座――日本文学とエコクリティシズム』勉誠出版、二〇一
一年) なども参照。

(4) この問題を考えるにあたっては、宇野瑞木氏との対話およ
び、北條勝貴氏のコメントに示唆を受けた。記して謝意を表し
たい。

(5) 一九九二年にエコクリティシズムを専門とする学会ASLE
(Association for the Study of Literature and Environment) が発足。
日本では、一九九四年にASLE-Japan /文学・環境学会が設立
された。

(6) 野田研一『失われるのは、ぼくらのほうだ』(水声社、二
〇一六年) 一三―一七頁。

(7) 結城正美「エコクリティシズムをマップする」『水声通
信』第三三号、二〇一〇年) 九一頁。

(8) ローレンス・ビュエル、ウルズラ・K・ハイザ、カレン・
ソーンバー「文学と環境」(森田系太郎・監訳、小椋道晃ほか
訳) 小谷一明ほか編『文学から環境を考える――エコクリティ
シズムガイドブック』(勉誠出版、二〇一四年) 一九五頁。

(9) ただし、ASLEの初代会長を務めたスコット・スロヴィッ
クが『スコット・スロヴィックは語る――ユッカマウンテンの
ように考える』中島美智子訳(英宝社、二〇一四年)のなかで
「すべての環境批評家が(中略)露骨に緊急で政治的な枠組み
で仕事をしなければならないとは思わないが」と述べているよ
うに(一四〇頁、強調原文)、この分野の研究者がみな一様に
環境問題に直接関与することを目的とした研究をおこなったり、
「環境擁護に傾倒」したりしているわけではないことに注意さ
れたい(前掲注7結城論文、九三頁)。

(10) ローレンス・ビュエル『環境批評の未来――環境危機と文
学的想像力』伊藤詔子ほか訳(音羽書房鶴見書店、二〇〇七
年)。

(11) 以下に見ていく流れがあくまで一つの「見取り図」に過ぎ
ないことに注意。また、ビュエルやスロヴィックが強調してい
るように、後に続く「波」が到来したからといって、それ以前
の「波」の研究が行われなくなったり、その意義が薄れたり
するわけではないことにも注意されたい。なお、「波」のメタ
ファーそのものを再検討する試みも行われている(スコット・
スロヴィック「第四の波のかなた――エコクリティシズムの新

(12) 以下、Scott Slovic "The Third Phase of Ecocriticism: North American Reflections on the Current Phase of the Discipline," Ecozon@ 1.1, 2010, pp.4-10、前掲注7結城論文、前掲注11スロヴィック論文、スコット・スロヴィック、聞き手：森田系太郎（編集・翻訳）、山本洋平「「三五年後」のエコクリティシズム」（野田研一ほか編著『環境人文学II 他者としての自然』勉誠出版、二〇一七年）二八九—二九二頁）を参照。

(13) 前掲注11スロヴィック論文、九頁。

(14) Joni Adamson & Scott Slovic "Guest Editor's Introduction the Shoulders We Stand on: An Introduction to Ethnicity and Ecocriticism," *MELUS* 34.2, 2009, pp. 5-24

(15) 前掲注12スロヴィック、森田、山本論文（二〇一七年）。

(16) 前掲注12スロヴィック、森田、山本論文（二〇一七年）二九一頁。Scott Slovic "Editor's Note," *ISLE: Interdisciplinary Studies in Literature and Environment* 19.4, 2012, pp. 619-621 も参照。

(17) 前掲注2シラネ論文、一〇〇頁。強調引用者。

(18) 前掲注3シラネ、海野論文、一二六頁。

(19) 前掲注6野田書、四五頁。タイトルは、「〈風景以前〉の発見、もしくは「人間化」と「世界化」。

(20) 前掲注6野田書、五二頁。

(21) 前掲注3シラネ、海野論文、一二〇頁。

(22) 前掲注3シラネ、海野論文、一二一頁。

(23) 野田は、近現代のアメリカのネイチャーライティング、石牟礼道子の文学テクスト、映画『もののけ姫』（宮崎駿監督）など多彩なテクストを扱いながら自然の「他者性」に関する議論を展開している。前掲注6野田書を参照。

(24) 野田研一「大自然の歳時記——石牟礼道子の他者論的転回」（『現代思想』第四六巻、第七号、二〇一八年）一〇八頁。

(25) 前掲注6野田書、一〇頁。

(26) 前掲注6野田書、六一頁。強調原文、以下同じ。

(27) 山田悠介「反復のレトリック——梨木香歩と石牟礼道子と」（水声社、二〇一八年）。

(28) 矢野智司『動物絵本をめぐる冒険——動物・人間学のレッスン』（勁草書房、二〇〇二年）、矢野智司『贈与と交換の教育学——漱石、賢治と純粋贈与のレッスン』（東京大学出版会、二〇〇八年）を参照。

(29) 前掲注6野田書、六〇—六五頁。

(30) 前掲注6野田書、一二三—一四八頁。

(31) シラネの理論を用いたエコクリティシズムの研究として は、Yuki Masami, "Introduction: On Harmony with Nature: Toward Japanese Ecocriticism," *Ecocriticism in Japan*, Lanham, Boulder, New York, London: Lexington Books, 2018, pp. 1-19 などがある。

(32) 前掲注6野田書、また、野田研一「交感と反交感——「自然——人間の関係学」のために」（野田研一編著『〈交感〉自然・環境に呼応する心』ミネルヴァ書房、二〇一七年）も参照。

(33) 本稿では、『石牟礼道子全集・不知火』第四巻 椿の海の記ほか」（藤原書店、二〇〇四年）九—二五一頁所収のテクストを底本とする。

(34) 前掲注33石牟礼書、一七—一八頁（強調、ルビ、註ともに原文）。

(35) 前掲注6野田書および24野田論文を参照。

(36) 前掲注33石牟礼書、一八〇—一八一頁。

(37) 前掲注33石牟礼書、一八一頁（強調原文、番号は引用者に

よる）。

（38）尼ヶ崎彬『日本のレトリック――演技する言葉』（筑摩書房、一九八八年）一〇八―一〇九頁。

（39）ロマン・ヤコブソン「言語学と詩学」（桑野隆・朝妻恵里子編訳『ヤコブソン・セレクション』平凡社、二〇一五年）一八一―二四三頁、小山亘『記号の系譜――社会記号論系言語人類学の射程』（三元社、二〇〇八年）二〇七―二二九頁を参照。

（40）以下、坂部恵「かたりとしじま――ポイエーシスへの一視角」《『坂部恵集 四』岩波書店、二〇〇七年》一八七―一九〇頁、坂部恵『かたり――物語の文法』（筑摩書房、二〇〇八年）も参照。

（41）前掲注40坂部書、一二六―一二七頁。

（42）前掲注39ヤコブソン書、二一九―二二〇頁。強調引用者。

（43）前掲注40坂部書、一二六―一二七頁。本稿ではヤコブソンの言葉の引用は注39の訳を用いた。

（44）前掲注38尼ヶ崎書、一〇八頁。

（45）前掲注27山田書、二四二―二四九頁。

（46）小谷一明ほか編『文学から環境を考える――エコクリティシズムガイドブック』（勉誠出版、二〇一四年）、渡辺憲司ほか編『環境という視座――日本文学とエコクリティシズム』（勉誠出版、二〇一一年）、塩田弘ほか編『エコクリティシズムの波を超えて――人新世の地球を生きる』（音羽書房鶴見書店、二〇一七年）など。

（47）結城正美「はじめに――日本のエコクリティシズム」（小谷一明ほか編『文学から環境を考える――エコクリティシズムガイドブック』勉誠出版、二〇一四年）i―ii頁。Yuki Masami, "Ecocriticism in Japan" Greg Garrard (ed.), The Oxford Handbook of Ecocriticism, New York: Oxford University Press, 2014, pp. 519-526. および、前掲注31 Yuki論文も参照。

（48）前掲注47結城論文（二〇一四年）iv頁。

（49）そこでもシラネの研究は重要な参照軸とされている（前掲注47結城論文（二〇一四年）v頁）。

（50）「日本文学」が何を指すのかという問題については、ハルオ・シラネ、小峯和明「〔対談〕日本文学研究の百年」（『文学』第十四巻、第六号、二〇一三年）を参照。また、前掲注47 Yuki論文（pp. 522-523）でも論究されているように、「日本のネイチャーライティング」を構想した際に、「『日本の』という形容詞をためらいなく冠せるほど、それははたして独自の認知形態、レトリック、文体、そして思考を備えているだろうか」といった問題を提起していることも参照《『交感と表象――ネイチャーライティングとは何か』（松柏社、二〇〇三年）二〇三頁。

（51）小峯和明「Ⅵ 環境と文学」（小峯和明編『日本文学史』吉川弘文館、二〇一四年）、小峯和明「〔環境文学〕構想論」（小峯和明監修、宮腰直人編『シリーズ 日本文学の展望を拓く 第四巻 文学史の時空』笠間書院、二〇一七年）、北條勝貴「『負債』の表現」（渡辺憲司ほか編『環境という視座――日本文学とエコクリティシズム』勉誠出版、二〇一一年）、北條勝貴「未知なる囁きへの欲求――『鴉鳴占』にみる交感の諸相とアジア的繋がり」（野田研一編著『〈交感〉自然・環境に呼応する心』ミネルヴァ書房、二〇一七年）、北條勝貴「巨樹から生まれしものの神話――御柱の深層へ」（山口博監修、正道寺康子編『ユーラシアのなかの宇宙樹・生命の樹の文化史』（勉誠出版、二〇一八年）など。なお、二人の研究とエコクリティシズムおよび本書との関連については、ワークショップでの宇野の発表および「主旨文」も参照。

（52）前掲注11スロヴィック論文、結城正美「環境人文学の現在」（野田研一ほか編『環境人文学Ⅱ　他者としての自然』勉誠出版、二〇一七年）、ウルズラ・K・ハイザ「未来の種、未来の住み処——環境人文学序説」森田系太郎訳（同書）などを参照。

（53）豊里真弓「環境人文学」（小谷一明ほか編『文学から環境を考える——エコクリティシズムガイドブック』勉誠出版、二〇一四年）二七五頁。

（54）前掲注51小峯論文を参照。

（55）前掲注27山田書。

あとがき

亀田和子

企画者宇野瑞木さんとの出会いは、それがはっきり運命と確証できるような事変であった。二〇一七年九月、ハワイ大学マノア校日本研究センター主催のセミナーを聴講に行ったとき、同校客員研究員としてホノルル滞在中であった宇野さんも参加されていた。共通の知人（本書寄稿者の野田麻美さん）から私がハワイにいることを知らされていたようだったが、連絡先をご存知ではなかった。いきなり出会って初対面であったのに、話し始めると不思議なくらい感覚が合う。

「二十四孝」と「蘭亭」という題目に相違はあるが、日本の土壌に深く浸透した中国文化を考察するお互いの研究の関心も重なる所が多いことに気付いた。『孝の風景──説話表象文化論序説』（勉誠出版、二〇一六年刊行）を拝読し、本の分厚さと内容の濃さに圧倒された。文学の研究書ではあるが、絵がいっぱい掲載されているのが嬉しい。お会いするたびに時間を忘れて諸問題について語り合っていると、文学者の宇野さんと美術史を研究している私とは専門分野が異なり視点は違うけれど、同じ川の流れをそれぞれの岸から眺めているような気がしてきた。何か一緒に出来たら面白い結果が導き出せるのではないか。

そんなある日、科研費の申請書を執筆中という宇野さんが自宅へお越しくださった。主旨は「室町時代の和漢の文化」と仰るので、それなら一番相応しい島尾新先生のご著書を何冊か推薦した。しばらくして帰国された宇野さんから「目出度く科研費に採択されたので、二〇一八年暮れに東京大学東洋文化研究所に於いてシンポジウムを開きましょう」という嬉しいニュースが届いた。やはり島尾先生のご研究に基づいた内容であるし、先生にしかできない高度な理論をわかりやすくご説明くださるご発表を拝聴したかったので、ご参加お願いした。すると島尾先生が佐野みどり先生にお声がけくださった。また、宇野さ

んのお誘いで徳田和夫先生もご発表くださり、みるみる内に二日間にわたる一大シンポジウムの様相となって、盛況のうちに幕を閉じた。

文学・芸能史と美術史の混在する環境でキーワードの「エコクリティシズム」や「表象文化」を絡めながら論議が交わされた会の内容を形にして残せないか。そんな私たちの願いをかなえてくださり、一冊のジャーナルとして生み出してくださった勉誠出版の吉田祐輔さんに深く感謝の意を表したい。

令和二年二月四日　ホノルル

執筆者一覧（掲載順）

島尾　新　　宇野瑞木　　入口敦志

塚本麿充　　野田麻美　　亀田和子

堀川貴司　　山本聡美　　永井久美子

井戸美里　　粂　汐里

マシュー・マッケルウェイ

黒田　智　　高橋悠介　　徳田和夫

伊藤慎吾　　齋藤真麻理　山田悠介

【アジア遊学246】

和漢のコードと自然表象
十六、七世紀の日本を中心に

2020年3月30日　初版発行

編　者　島尾新・宇野瑞木・亀田和子
発行者　池嶋洋次
発行所　勉誠出版株式会社
　　　　〒101-0051　東京都千代田区神田神保町3-10-2
　　　　TEL：(03)5215-9021（代）　FAX：(03)5215-9025

〈出版詳細情報〉http://bensei.jp/

印刷・製本　㈱太平印刷社
組版　デザインオフィス・イメディア（服部隆広）
ISBN978-4-585-22712-0　C1371

244 前近代東アジアにおける〈術数文化〉
水口幹記 編

序　　　　　　　　　　　　　　　　　水口幹記
総論―〈術数文化〉という用語の可能性について
　　　　　　　　　　　　　　　　　　水口幹記

I 〈術数文化〉の形成・伝播

人日と臘日―年中行事の術数学的考察　武田時昌
堪輿占考　　　　　　　　　　　　　　名和敏光
味と香　　　　　　　　　　　　　　　清水浩子
郭璞『易洞林』と干宝『捜神記』―東晋はじめ、怪
　異記述のゆくえ　　　　　　　　　　佐野誠子
白居易新楽府「井底引銀瓶　止淫奔也」に詠われる
　「瓶沈簪折」について―唐詩に垣間見える術数文
　化　　　　　　　　　　　　　　　　山崎藍
引用書から見た『天地瑞祥志』の特徴―『開元占経』
　及び『稽瑞』所引の『漢書』注釈との比較から
　　　　　　　　　　　　　　　　　　洲脇武志
宋『乾象新書』始末　　　　　　　　　田中良明
獣頭の吉鳳「吉利・富貴」について―日中韓の祥瑞
　情報を手がかりに　　　　　　　　　松浦史子
三善清行「革命勘文」に見られる緯学思想と七〜九
　世紀の東アジア政治　　　　　　　　孫英剛

II 〈術数文化〉の伝播・展開

ベトナムにおける祥瑞文化の伝播と展開―李朝
　（一〇〇九〜一二二五）の霊獣世界を中心にして
　　　　　　　　　　　　　ファム・レ・フイ
漢喃研究院に所蔵されるベトナム漢喃堪輿（風水）
　資料の紹介
　チン・カック・マイン／グエン・クォック・カイン
漢喃暦法の文献における二十八宿に関する概要
　　　　　　　　　　グエン・コン・ヴィエット
ベトナム阮朝における天文五行占の受容と禁書政

策　　　　　　　　　　　　　　　　　佐々木聡
『越甸幽霊集録』における神との交流　佐野愛子
「新羅海賊」と神・仏への祈り　　　　鄭淳一
『観象玩占』にみる東アジアの術数文化
　　　　　　　　　　　　　　　　　高橋あやの
日本古代の呪符文化　　　　　　　　　山下克明
平安時代における後産と医術／呪術　　深澤瞳
江戸初期の寺社建築空間における説話画の展開
　―西本願寺御影堂の蟇股彫刻「二十四孝図」を中
　心に　　　　　　　　　　　　　　　宇野瑞木

245 アジアの死と鎮魂・追善
原田正俊 編

序文　　　　　　　　　　　　　　　　原田正俊

I 臨終・死の儀礼と遺体

道教の死体観　　　　　　　　　　　　三浦國雄
日本古代中世の死の作法と東アジア　　原田正俊
契丹人貴族階層における追薦　　　　　藤原崇人
佐藤一斎『哀敬編』について―日本陽明学者の新た
　な儒教葬祭書　　　　　　　　　　　吾妻重二
北京におけるパンチェン・ラマ六世の客死と葬送
　　　　　　　　　　　　　　　　　　池尻陽子

II 鎮魂・追善と社会

慰霊としての「鎮」の創出―「鎮護国家」思想形成過
　程の一齣として　　　　　　　　　　佐藤文子
神泉苑御霊会と聖体護持　　　　　　　西本昌弘
南北朝期における幕府の鎮魂仏事と五山禅林―文
　和三年の水陸会を中心に　　　　　　康昊
烈女・厲鬼・御霊―東アジアにおける自殺者・横
　死者の慰霊と祭祀　　　　　　　　　井上智勝
照月寿光信女と近世七条仏師　　　　　長谷洋一
華人の亡魂救済について―シンガポールの中元行
　事を中心に　　　　　　　　　　二階堂善弘

『沙石集』の実朝伝説―鎌倉時代における源実朝像
　　　　　　　　　　　　　　　　　小林直樹

源実朝の仏牙舎利将来伝説の基礎的考察―「円覚
　　寺正続院仏牙舎利記」諸本の分析を中心に
　　　　　　　　　　　　　　　　　中村翼

影の薄い将軍―伝統演劇における実朝　日置貴之

近代歌人による源実朝の発見と活用―文化資源と
　　いう視点から　　　　　　　　　松澤俊二

小林秀雄『実朝』論　　　　　　　　多田蔵人

242 中国学術の東アジア伝播と古代日本
榎本淳一・吉永匡史・河内春人　編

序言　　　　　　　　　　　　　　　榎本淳一

Ⅰ　中国における学術の形成と展開

佚名『漢官』の史料的性格―漢代官制関係史料に関
　　する一考察　　　　　　　　　　楯身智志

前四史からうかがえる正統観念としての儒教と皇
　　帝支配」―所謂外戚恩沢と外戚政治についての
　　学術的背景とその東アジア世界への影響
　　　　　　　　　　　　　　　　　塚本剛

王倹の学術　　　　　　　　　　　　洲脇武志

魏収『魏書』の時代認識　　　　　　梶山智史

『帝王略論』と唐初の政治状況　　　会田大輔

唐の礼官と礼学　　　　　　　　　　江川式部

劉知幾『史通』における五胡十六国関連史料批評
　　―魏収『魏書』と崔鴻『十六国春秋』を中心に
　　　　　　　　　　　　　　　　　河内桂

Ⅱ　中国学術の東アジアへの伝播

六世紀新羅における識字の広がり　　橋本繁

古代東アジア世界における貨幣論の伝播
　　　　　　　　　　　　　　　　　柿沼陽平

九条家旧蔵鈔本『後漢書』断簡と原本の日本将来に
　　ついて―李賢『後漢書注』の禁忌と解禁から見る

　　　　　　　　　　　　　　　　　小林岳

古代東アジアにおける兵書の伝播―日本への舶来
　　を中心として　　　　　　　　　吉永匡史

陸善経の著作とその日本伝来　　　　榎本淳一

Ⅲ　日本における中国学術の受容と展開

『日本書紀』は『三国志』を見たか　河内春人

日本古代における女性の漢籍習得　野田有紀子

大学寮・紀伝道の学問とその故実について―東坊
　　城和長『桂蘂記』『桂林遺芳抄』を巡って　濱田寛

平安期における中国古典籍の摂取と利用―空海撰
　　『秘蔵宝鑰』および藤原敦光撰『秘蔵宝鑰鈔』を
　　例に　　　　　　　　　　　　　河野貴美子

あとがき　　　　　　　　　吉永匡史・河内春人

243 中央アジアの歴史と現在 ―草原の叡智
松原正毅　編

まえがき　アルタイ・天山からモンゴルへ
　　　　　　　　　　　　　　　　　松原正毅

総論　シルクロードと一帯一路　　松原正毅

中央ユーラシア史の私的構想―文献と現地で得た
　　ものから　　　　　　　　　　　堀直

中央アジアにおける土着信仰の復権と大国の思惑
　　―考古学の視点から　　　　　　林俊雄

聖者の執り成し―何故ティムールは聖者の足許に
　　葬られたのか　　　　　　　　　濱田正美

オドセルとナワーンの事件(一八七七年)から見る
　　清代のモンゴル人社会　　　　　萩原守

ガルダン・ボショクト・ハーンの夢の跡―英雄の
　　歴史に仮託する人びと　　　　　小長谷有紀

描かれた神、呪われた復活　　　　　楊海英

あとがき　　　　　　　　　　　　　小長谷有紀

アジア遊学既刊紹介

240 六朝文化と日本 —謝霊運という視座から
蒋義喬 編著

序言　　　　　　　　　　　　　　　　　蒋義喬

I　研究方法・文献
謝霊運をどう読むか—中国中世文学研究に対する
　一つの批判的考察　　　　　　　　　　林暁光
謝霊運作品の編年と注釈について
　　　　　　　　　　　　呉冠文（訳・黄昱）

II　思想・宗教—背景としての六朝文化
【コラム】謝霊運と南朝仏教　　　　　　船山徹
洞天思想と謝霊運　　　　　　　　　　土屋昌明
謝霊運「発帰瀬三瀑布望両渓」詩における「同枝條」
　について　　　　　　　　李静（訳・黄昱）

III　自然・山水・隠逸—古代日本の受容
日本の律令官人たちは自然を発見したか
　　　　　　　　　　　　　　　　　　高松寿夫
古代日本の吏隠と謝霊運　　　　　　　山田尚子
平安初期君臣唱和詩群における「山水」表現と謝霊
　運　　　　　　　　　　　　　　　　蒋義喬

IV　場・美意識との関わり
平安朝詩文における謝霊運の受容　　　後藤昭雄
平安時代の詩宴に果たした謝霊運の役割
　　　　　　　　　　　　　　　　　　佐藤道生

V　説話・注釈
慧遠・謝霊運の位置付け—源隆国『安養集』の戦略
　をめぐって　　　　　　　　　　　　荒木浩
【コラム】日本における謝霊運「述祖徳詩」の受容に
　ついての覚え書き　　　　　　　　　黄昱
『蒙求』「霊運曲笠」をめぐって
　　—日本中近世の抄物、注釈を通してみる謝霊運

故事の展開とその意義　　　　　　　河野貴美子

VI　禅林における展開
日本中世禅林における謝霊運受容　　　堀川貴司
山居詩の源を辿る—貫休と絶海中津の謝霊運受容
　を中心に　　　　　　　　　　　　高兵兵
五山の中の「登池上楼」詩—「春草」か、「芳草」か
　　　　　　　　　　　　　　　　　　岩山泰三

VII　近世・近代における展開
俳諧における「謝霊運」　　深沢眞二・深沢了子
江戸前期文壇の謝霊運受容—林羅山と石川丈山を
　中心に　　　　　　　　　　　　　　陳可冉
【コラム】謝霊運「東陽渓中贈答」と近世・近代日本
　の漢詩人　　　　　　　　　　　　合山林太郎

241 源実朝 —虚実を越えて
渡部泰明 編

序言　　　　　　　　　　　　　　　　渡部泰明
鎌倉殿源実朝　　　　　　　　　　　　菊池紳一
建保年間の源実朝と鎌倉幕府　　　　　坂井孝一
文書にみる実朝　　　　　　　　　　　高橋典幸
実朝の追善　　　　　　　　　　　　　山家浩樹
実朝像の由来　　　　　　　　　　　　渡部泰明
実朝の自然詠数首について　　　　　　久保田淳
実朝の題詠歌—結題（＝四字題）歌を中心に
　　　　　　　　　　　　　　　　　　前田雅之
実朝を読み直す—藤原定家所伝本『金槐和歌集』抄
　　　　　　　　　　　　　　　　　　中川博夫
柳営亜槐本をめぐる問題—編者・部類・成立年代
　　　　　　　　　　　　　　　　　　小川剛生
中世伝承世界の〈実朝〉—『吾妻鏡』唐船出帆記事
　試論　　　　　　　　　　　　　　　源健一郎